名筆

文徵明名筆

上海辭書出版社藝術中心 編

上海辭書出版社

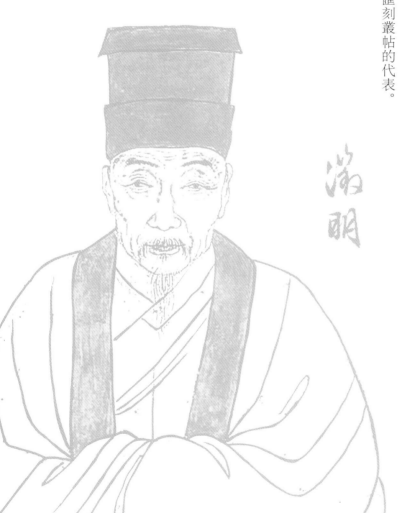

文徵明

（1470—1559）明代畫家、書法家、文學家。初名壁（亦作璧），字徵明，以字行，更字徵仲。因先世爲衡山人，故號衡山居士，世稱『文衡山』；曾爲翰林院待詔，故又稱『文待詔』。長洲（今江蘇蘇州）人。生於官宦世家，早年數次參加科舉考試，均以不合時好而未被録取。五十四歲以歲貢生薦試吏部，任翰林院待詔，三年辭歸。自此致力於詩文書畫，晚年聲望極高。其書畫造詣極爲全面，詩、文、書、畫無一不精，人稱『四絶』全才。在詩文上，與祝允明、唐寅、徐禎卿並稱『吳中四才子』。在繪畫上，與沈周、唐寅、仇英合稱『明四家』『吳門四家』，是繼沈周之後『吳門畫派』的領袖，門人、弟子衆多。書法初師李應禎，後學宋元，又上溯晉唐，博取精華，爲集古之大成者。工行、草書，仿蘇、黃、米，溫潤秀勁，法度謹嚴而意態生動。小楷清勁秀雅，有智永筆意；行書姿媚遒勁，小品有《集字聖教序》筆意；大行楷作有黃庭堅筆意。傳世書作有《前後赤壁賦》《醉翁亭記》《行書自作詩》等；傳世畫作有《絶壑鳴琴圖》《真賞圖》《二湘圖》等；詩文集有《甫田集》。匯刻有《停雲館法帖》，是明代匯刻叢帖的代表。

歷代集評

明·何良俊

正書祖鍾太傅，用筆最古，至右軍稍變遒媚，如《黃庭經》《樂毅論》皆神筆也。此後歷唐、宋絕無繼者。惟趙松雪、文衡山，小楷直逼右軍，遂與之抗行矣。《四友齋書論》

明·王世貞

待詔小楷師『二王』，精工之甚，惟少尖耳。亦有作率更者。少年草師懷素，行筆仿蘇、黃、米及《聖教》，晚歲取《聖教》損益之，加以蒼老，遂自成家，唯絕不作草耳。《藝苑卮言》

明·詹景鳳

文徵仲小字從容閑適，殆庶精妙，然有入清勁古雅者為上，間入尖抄則劣矣。草乃生澀未閑，良自強作；行雖拘拘，乃無一筆不是功深力到，亦時有瀟灑出塵者。

文徵仲小字，肩齊唐雅，宋、元未有其儔。

小楷精絕，圓不加規，方不加矩，美哉！妙境之制乎？分書清勁而古拙未臻；行書渾厚婉媚，然神清而骨健，自無一點可喙，特格卑非復超逸之品。然法深力足，態妍氣體，具自堪傳世。《書旨》

明·陶宗儀

待詔小楷、行草，深得智永筆法，大書仿涪翁尤佳，評者

云如風舞瓊花，泉鳴竹澗。《書史會要》

明·董其昌

文待詔學智永《千文》，盡態極妍則有之，得神得髓，概乎其未有聞也。《畫禪室隨筆》

文太史自書所作七言律，皆閑熟日課，乃爾端謹，如對客揮毫，不以耗氣，應想見前董風流。《容臺集》

明·孫鑛

徵仲書中年類松雪，晚年益似豫章法，更覺遒勁有神。《書畫跋跋》

清·楊賓

學《聖教序》得手者，自唐以來惟懷素、懷仁、鄭善夫、文徵仲、朱進父而已。

清·蔣和

文待詔作隸，任意屈曲，但求平滿，宜令人以篆體，楷書雜作隸字筆法，稱能事也。《蔣氏游藝秘錄》

清·梁巘

文衡山好以水筆提空作書，學智永之圓和清蘊，而氣力不厚勁。晚年作大書宗黃，蒼秀擺宕骨韻兼擅。《評書帖》

清·吳德旋

昔之學趙者無過祝希哲、文徵仲，希哲根柢在河南、北海二家，徵仲根柢在歐陽渤海。《初月樓論書隨筆》

清·梁章鉅

文待詔小楷時出偏鋒，不特京兆，何損法書？《退庵隨筆》

清·朱和羹

每論宋楷，以吳傳朋《說》爲第一；明楷以文衡山爲第一。《臨池心解》

清·張宗祥

文待詔晚年專師山谷，去其荒傖之弊，存其堅卓之神，青出於藍，沈石田所不及。山谷之書，再傳至文待詔、沈石田而絕。《書學源流論》

清·王應奎

文徵仲徵明以法勝，王履吉寵以韵勝。然文之書畫，有親藩、中貴及外國人雖遺以隋珠趙璧，而欲購片紙隻字，平生必不肯應，此文之名益重於世。古隸，在明世殊寥寥聞，惟陳璧、文徵明、文彭數人而已。《柳南續筆》

清·劉咸炘

宋至明，小真書之美當推宋仲溫與文衡山。仲溫用章草筆勢，疏縱而朗秀，乃默與唐前人契；衡山取虞、歐之意，縮謹而堅致，亦成前此未有之觀。一狂一狷皆不依傍人。《弄翰餘瀋》

清·李祖年

明時工書能畫者，共知董香光、文衡山。《翰墨叢譚》

目録

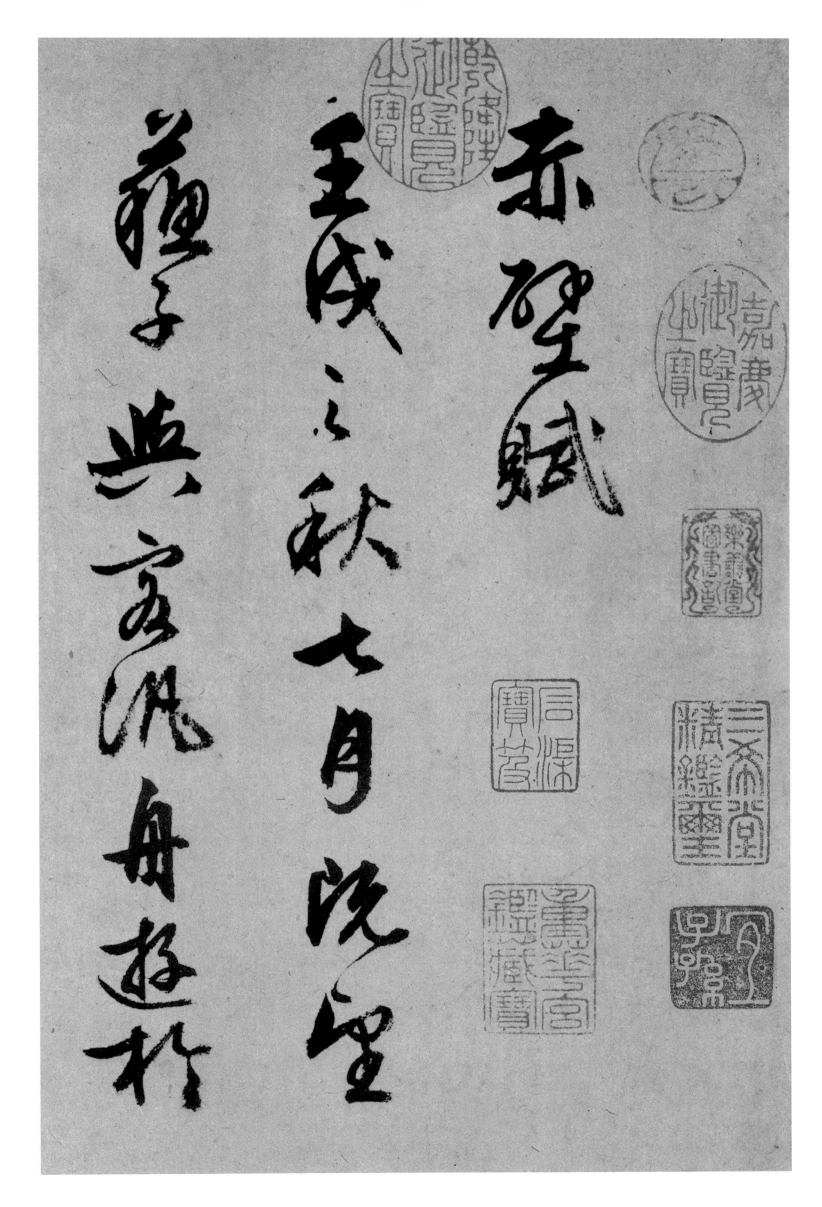

赤壁賦

壬戌之秋七月既望

蘇子與客泛舟遊於

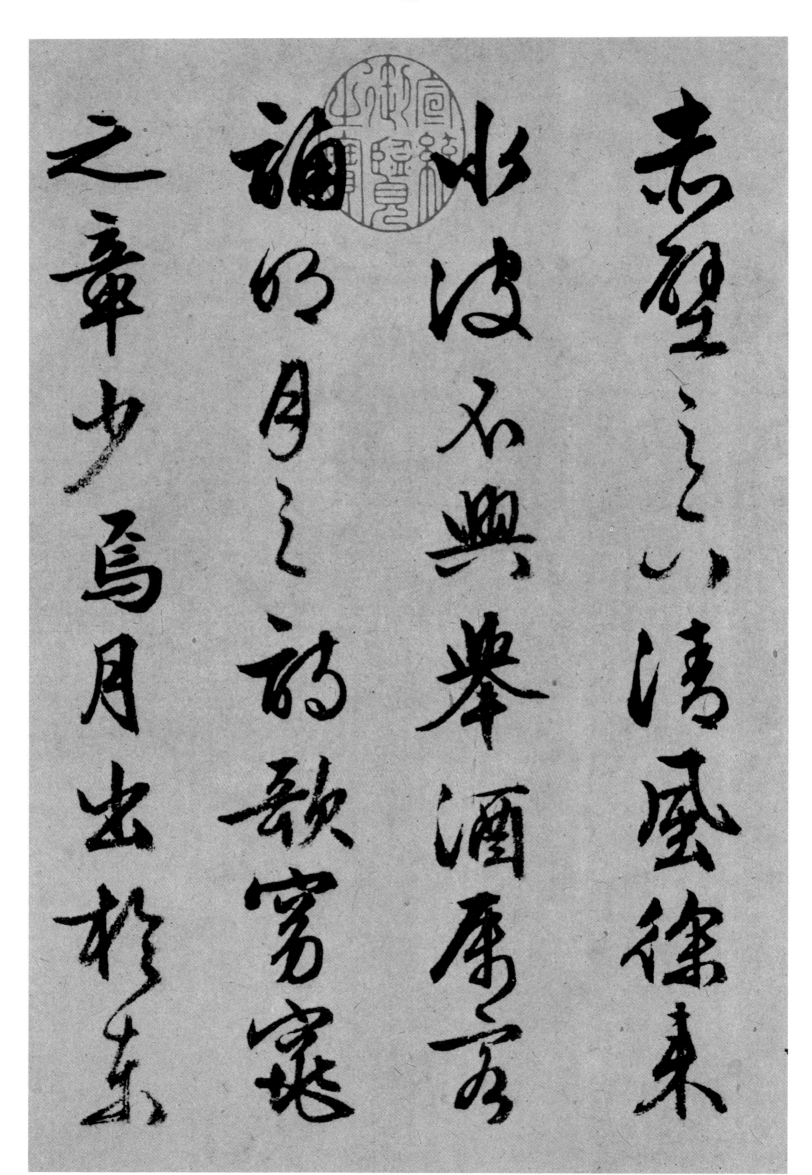

赤壁之下清風徐來

水波不興舉酒屬客

誦明月之詩歌窈窕

之章少焉月出於東

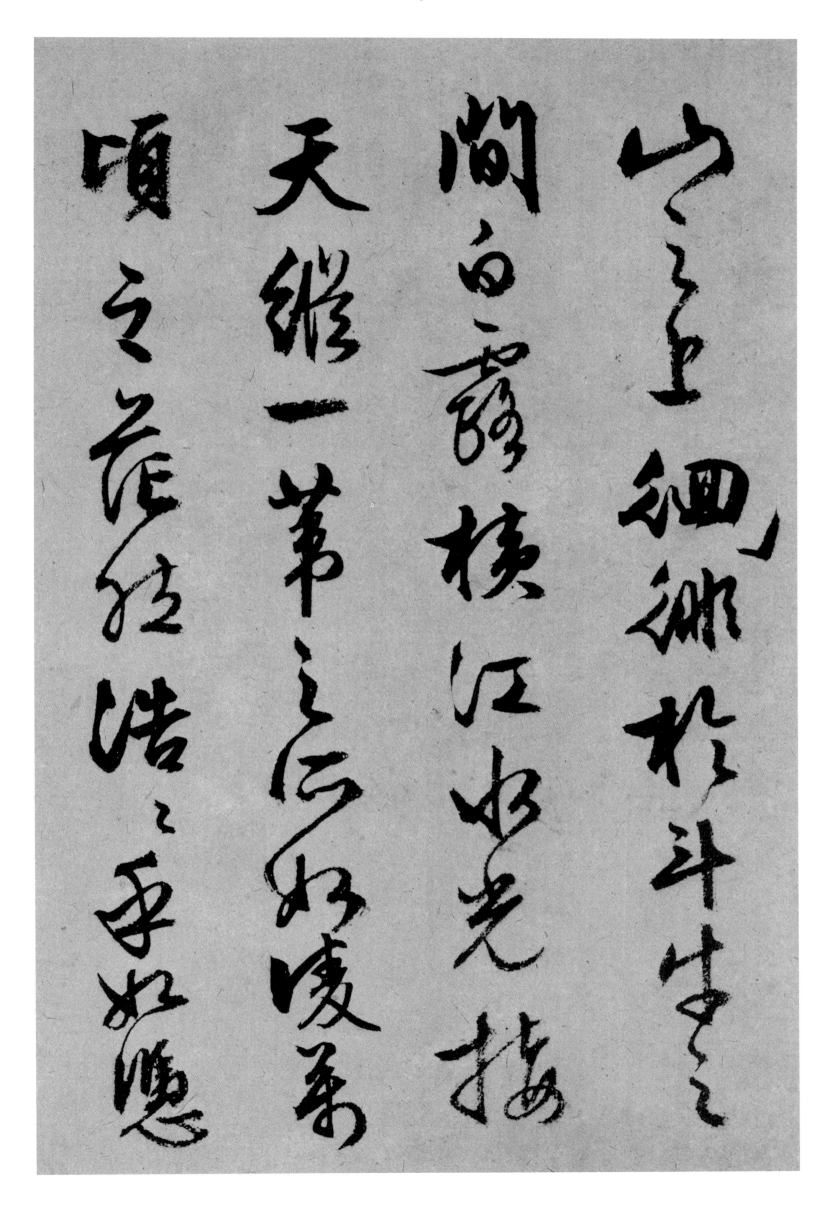

少焉月出於斗牛之
間白露橫江水光接
天縱一葦之所凌萬
頃之茫然浩浩乎如馮

客有吹洞簫者，倚歌

而和之，其聲嗚嗚

然，如怨如慕，如泣

如訴，餘音嫋嫋

曰桂櫂兮蘭槳擊

空明兮泝流光渺渺

兮余懷望美人兮天

一方客有吹洞簫者倚

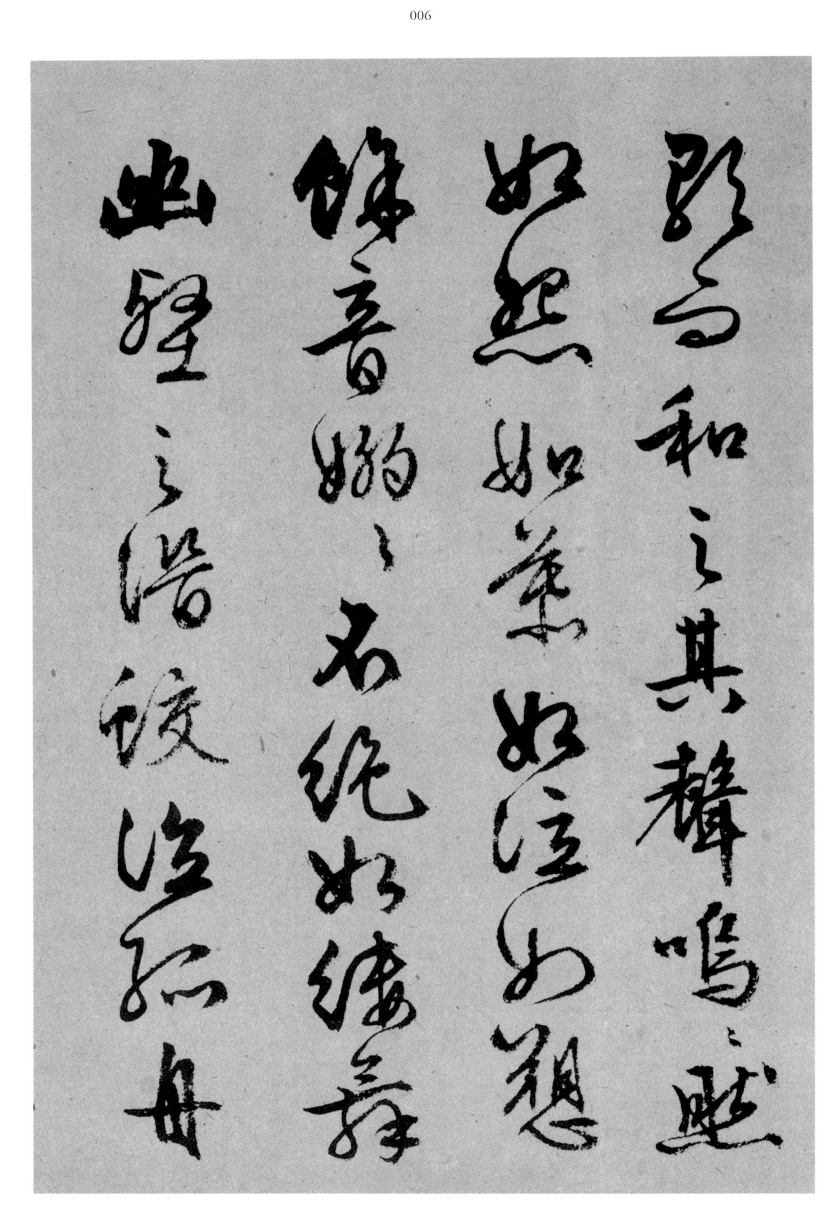

嗚嗚然如怨如慕如泣如訴餘音嫋嫋不絕如縷舞幽壑之潛蛟泣孤舟

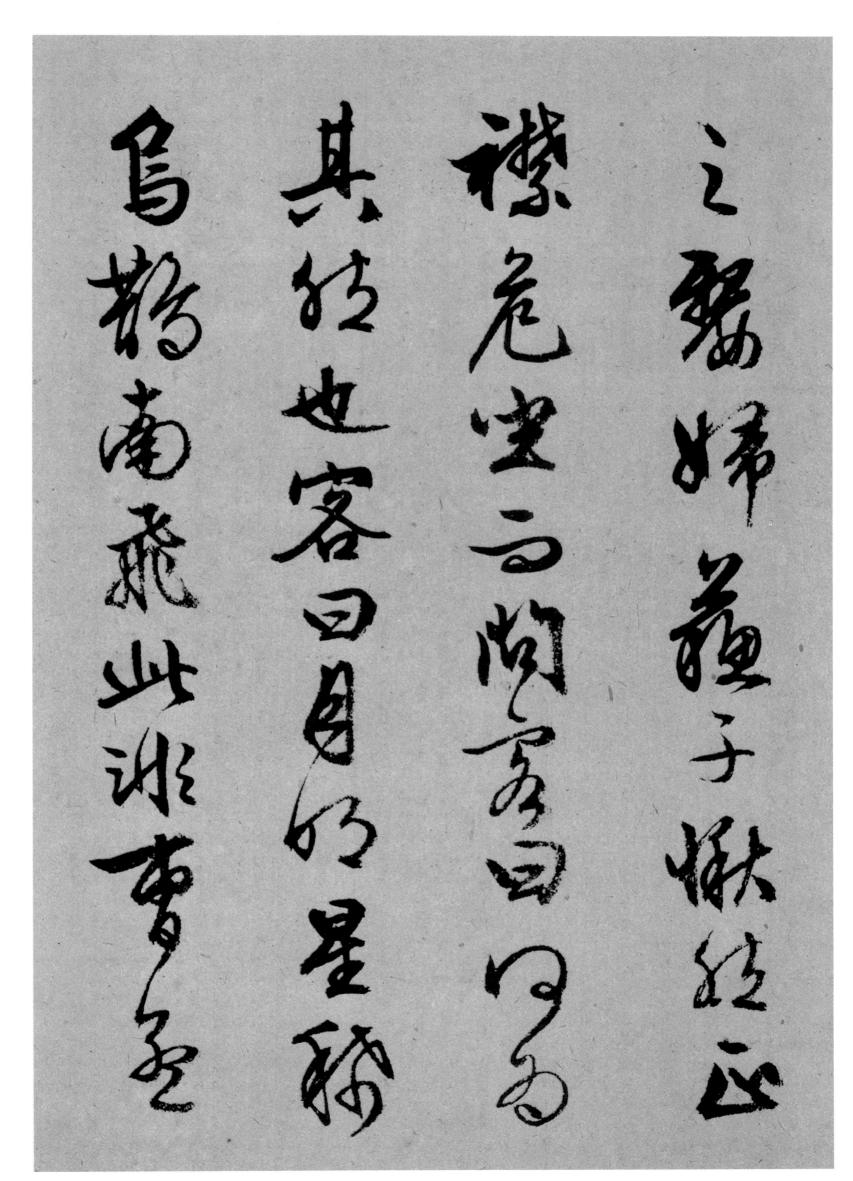

之驚婦藥子妖然正
襟危坐而問客曰何
其然也客曰月明星稀
烏鵲南飛此非曹孟德

德之詩乎西望夏口東

望武昌山川相繆鬱乎蒼

蒼此非孟德之困於周

郎者乎方其破荊州

破江陵順流而東也舳
艫千里旌旗蔽空釃
酒臨江横槊賦詩固
一世之雄也而今安在哉

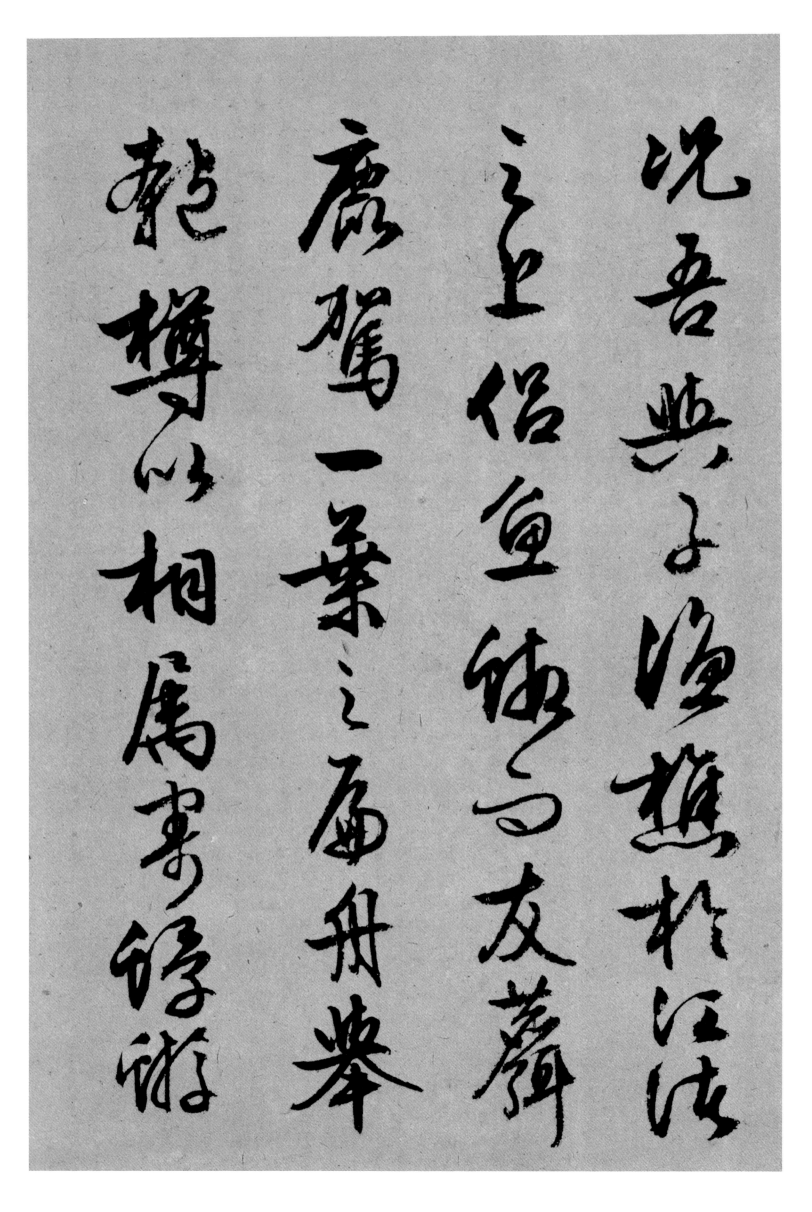

況吾與子漁樵於江渚

之上侶魚蝦而友麋

鹿駕一葉之扁舟舉

匏樽以相屬寄蜉蝣

於天地　渺滄海之一

粟　哀吾生之須臾羨

長江之無窮挾飛仙

以遨遊抱明月而長終

知其可乎遂
響於山谷客曰今
霄矣望美之與月手
者如吾二客者常往也醯

逝者如彼而卒莫消
長也蓋將自其變者
而觀之則天地曾不
能以一瞬自其不變者

觀之則物與我皆

無盡也而又何羨乎

且夫天地之間物各有

主苟非吾之所有雖一

惟江上之清風與山間之明月耳得之而為聲目遇之而成色取之無禁用之不竭取

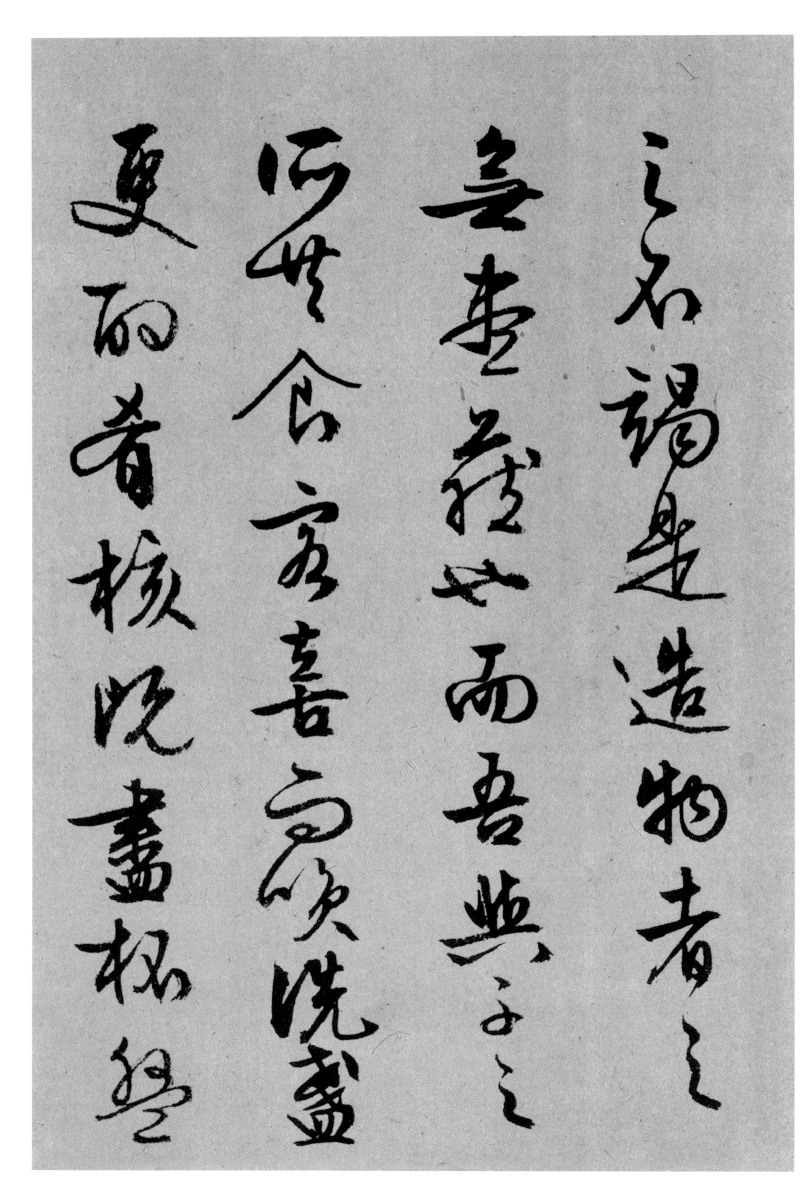

之無竭是造物者之
無盡藏也而吾與子之
所共食客喜而笑洗盞
更酌肴核既盡杯盤狼藉

粮藕お與桄稬承舟

中而纵東方之既白

後賦

是歲十月之望步自

霜露既降，木葉盡脫，人影在地，仰見明月

東之稀歌而答之曰

客曰月明星稀無酒有肴無

看月白風清如此良夜

日客今者薄暮舉網

纲得魚巨口細鱗狀如

松江之鱸顧安所得酒

乎歸而謀諸婦婦曰我

有斗酒藏之久矣以待

於是攜酒

與魚復遊於赤壁之

江流有聲斷岸千尺

山高月小水落石出曾

日月之幾何而江山不可
復識矣余迺攝衣而上履
巉巖披蒙茸踞虎豹
登虬龍攀栖鶻之危

巢俯馮夷之幽宮盖二

客不能從焉划然長嘯

草木震動山鳴谷應

風起水涌余亦悄然而

凛乎其不可

留也反而登舟放乎

中流聽其所止而休焉

時夜將半四顧寂寥

適有孤鶴橫江東來翅如車輪玄裳縞衣戛然長鳴掠予舟而西也須臾客去予亦就睡

梦一道士羽衣翩躚過

臨皋之下揖余而言

曰赤壁之遊樂乎問其

姓名俛而不答嗚呼噫嘻

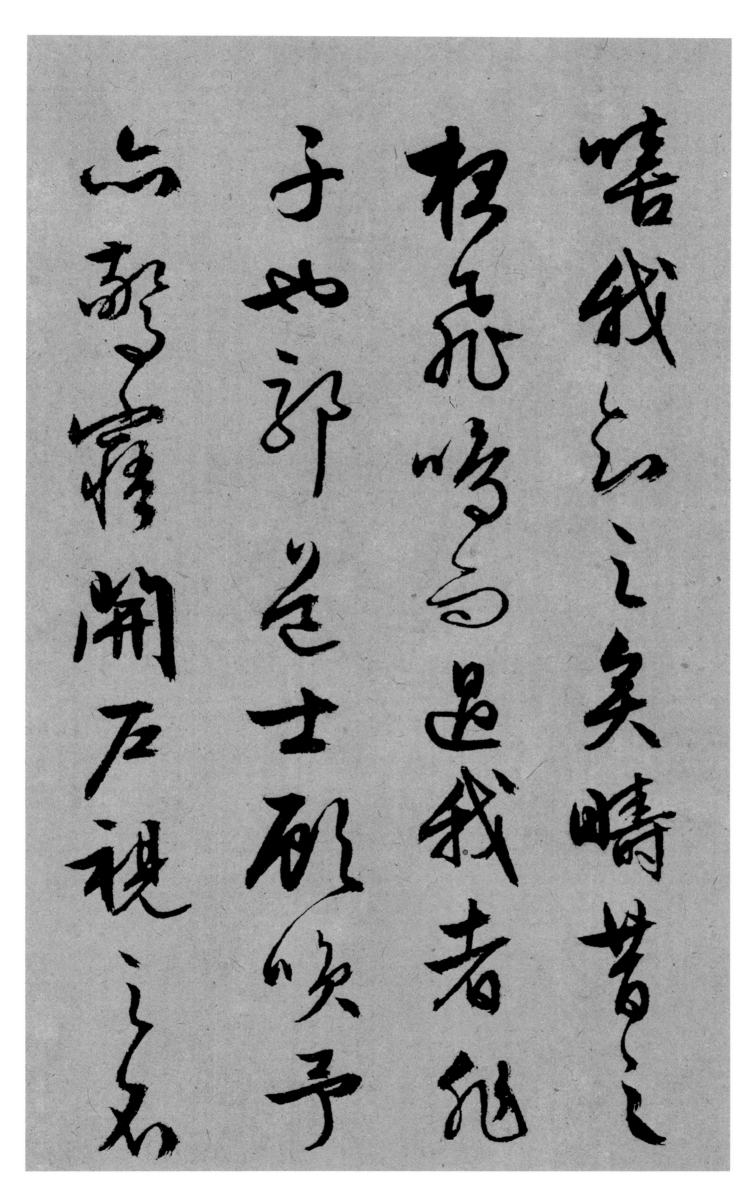

嘻我知之矣疇昔之夜飛鳴而過我者非子也邪道士顧笑予亦驚寤開戶視之

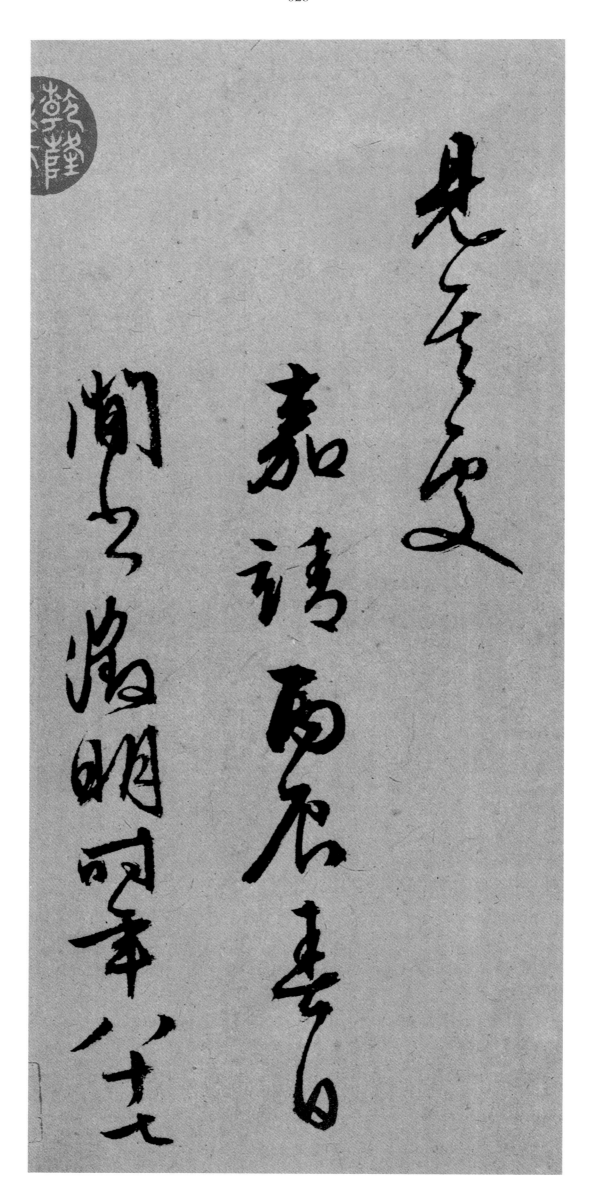

先是歲

嘉禧雨

聞之喜

將明而

客在

而歲春

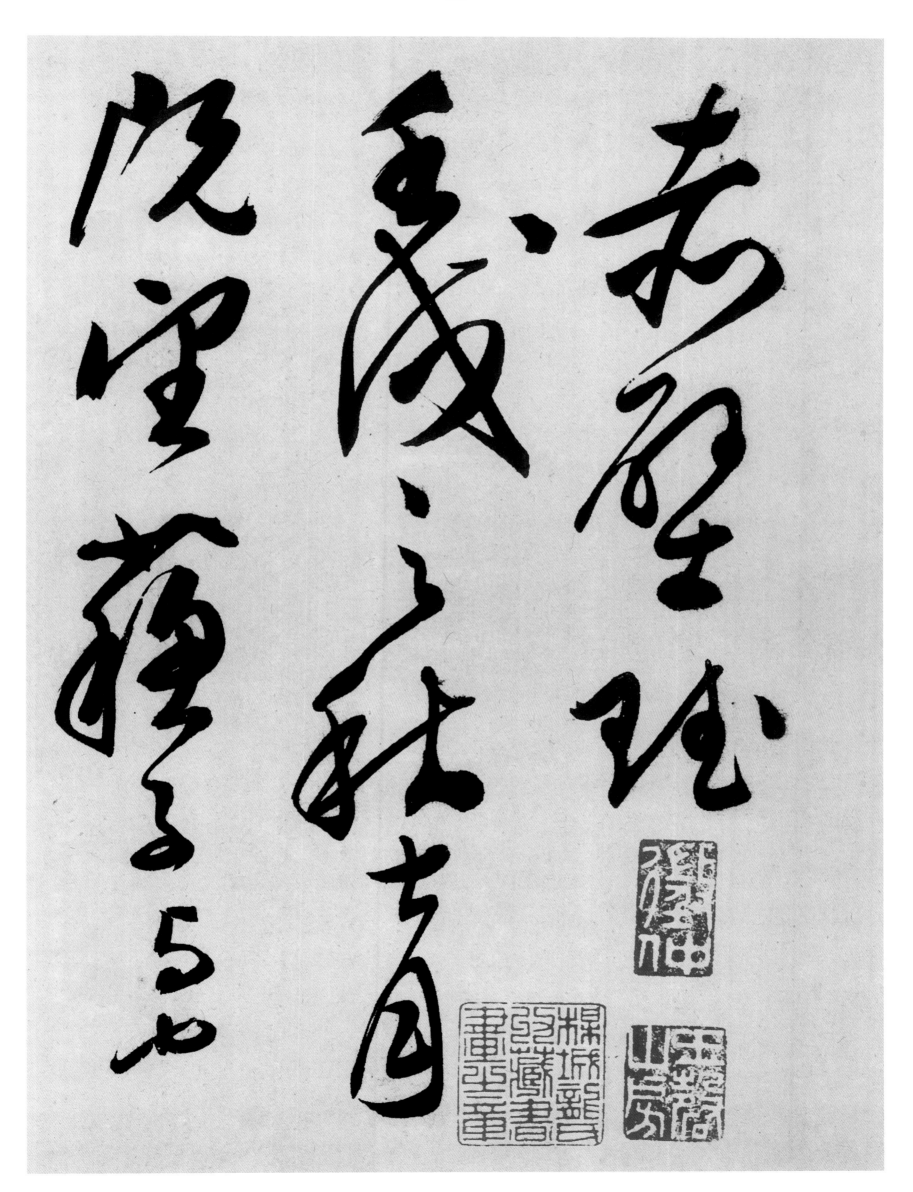

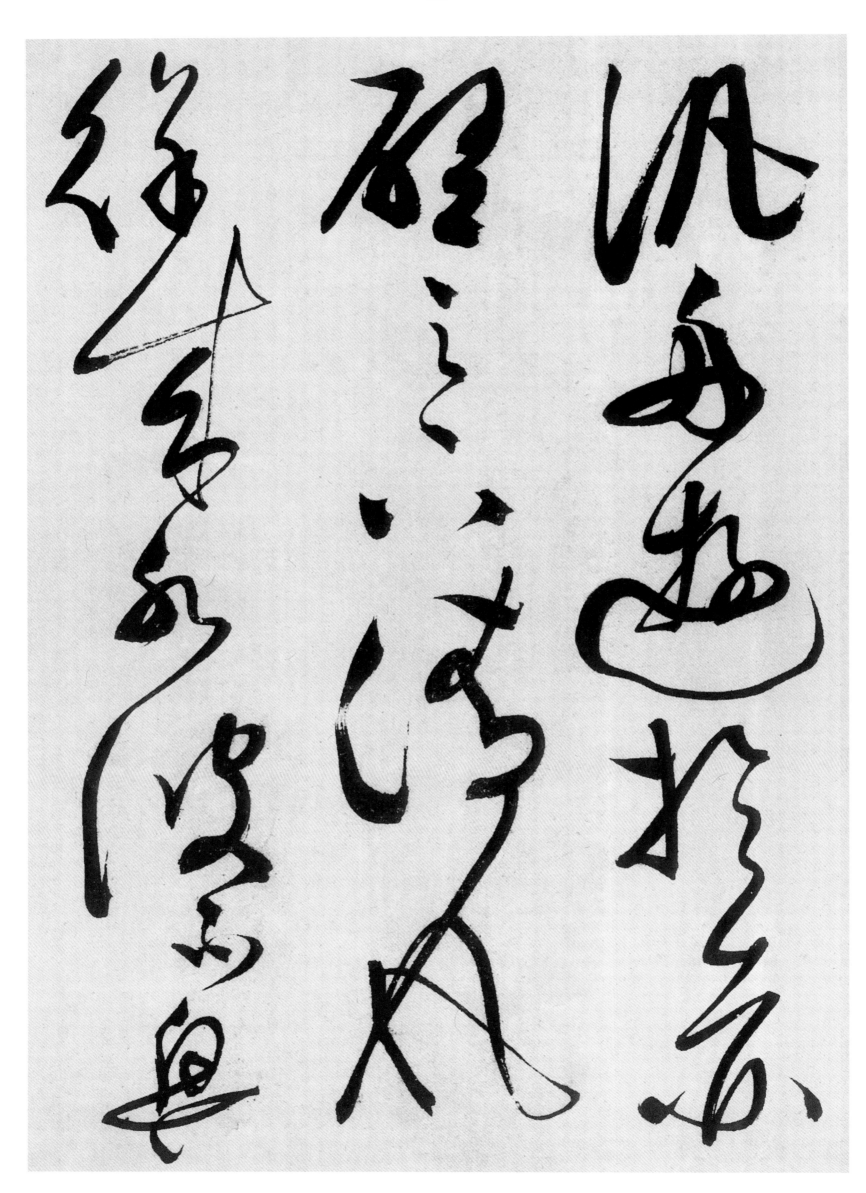

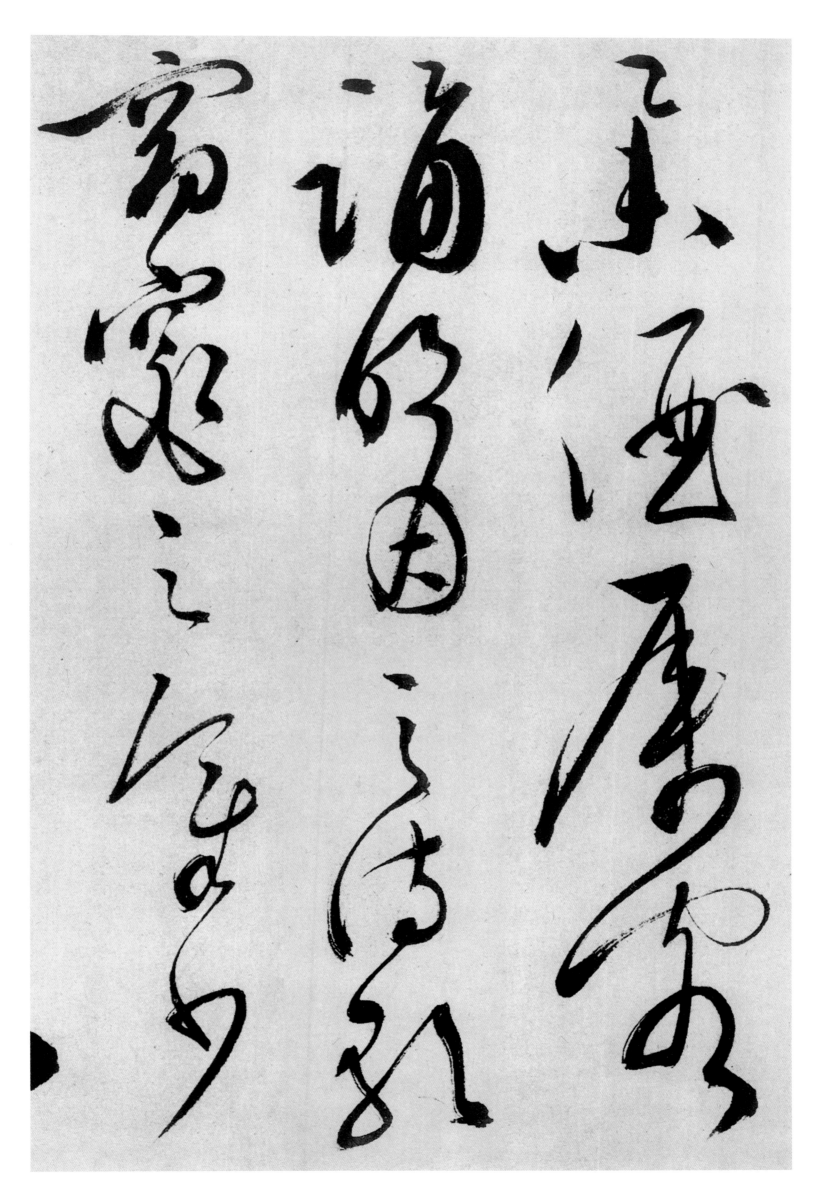

誦明月之詩歌窈窕之章

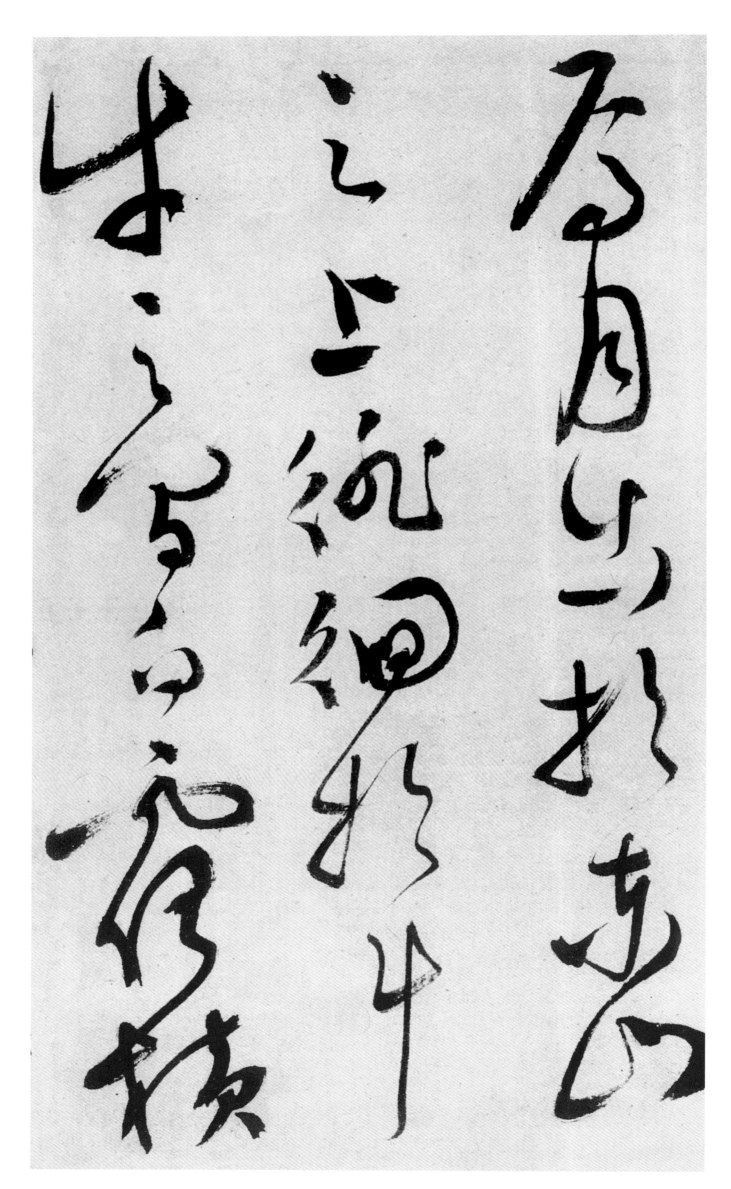

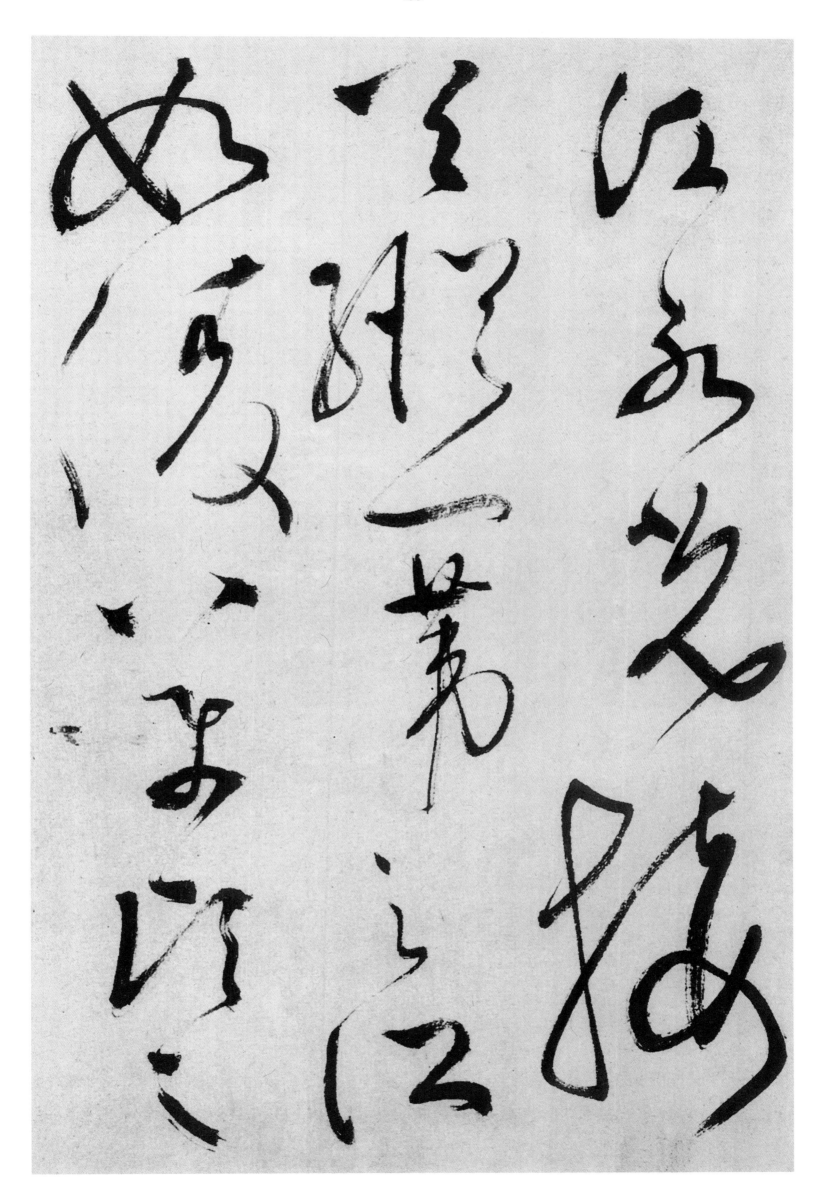

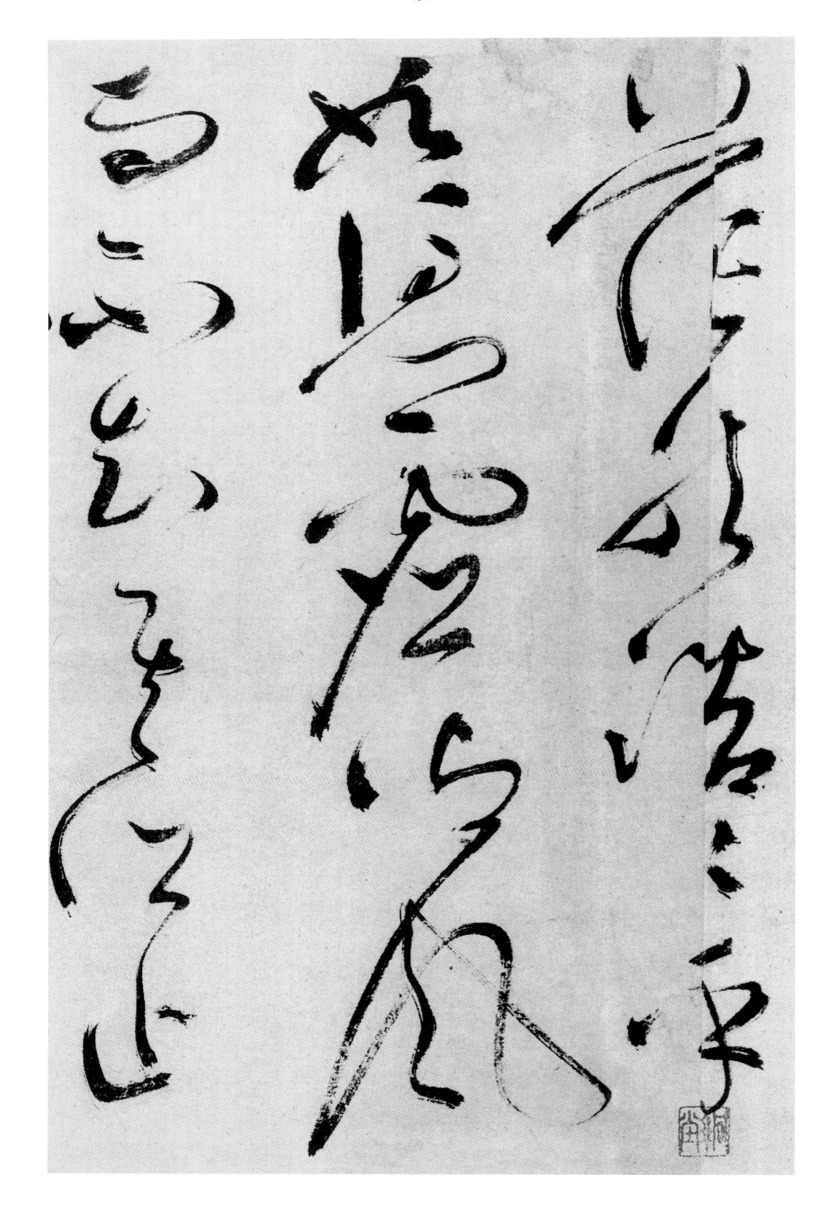

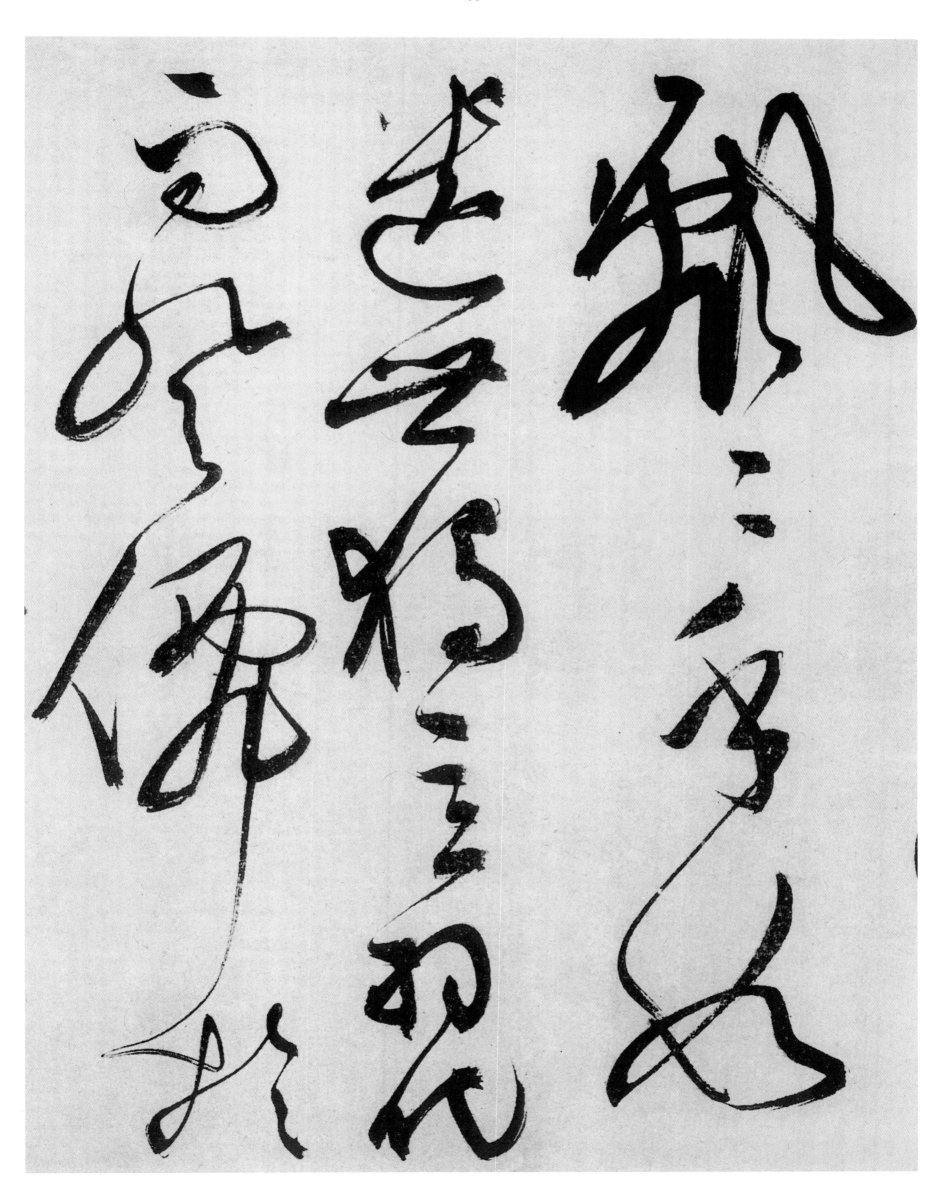

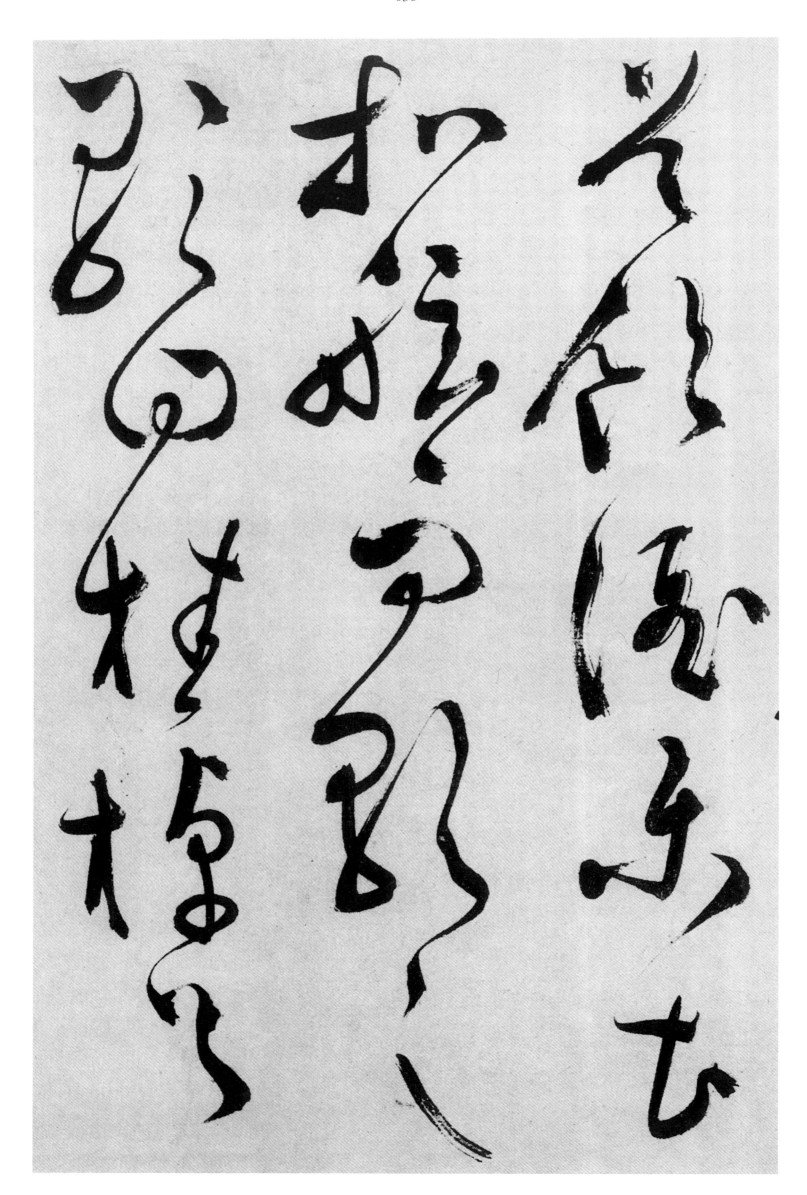

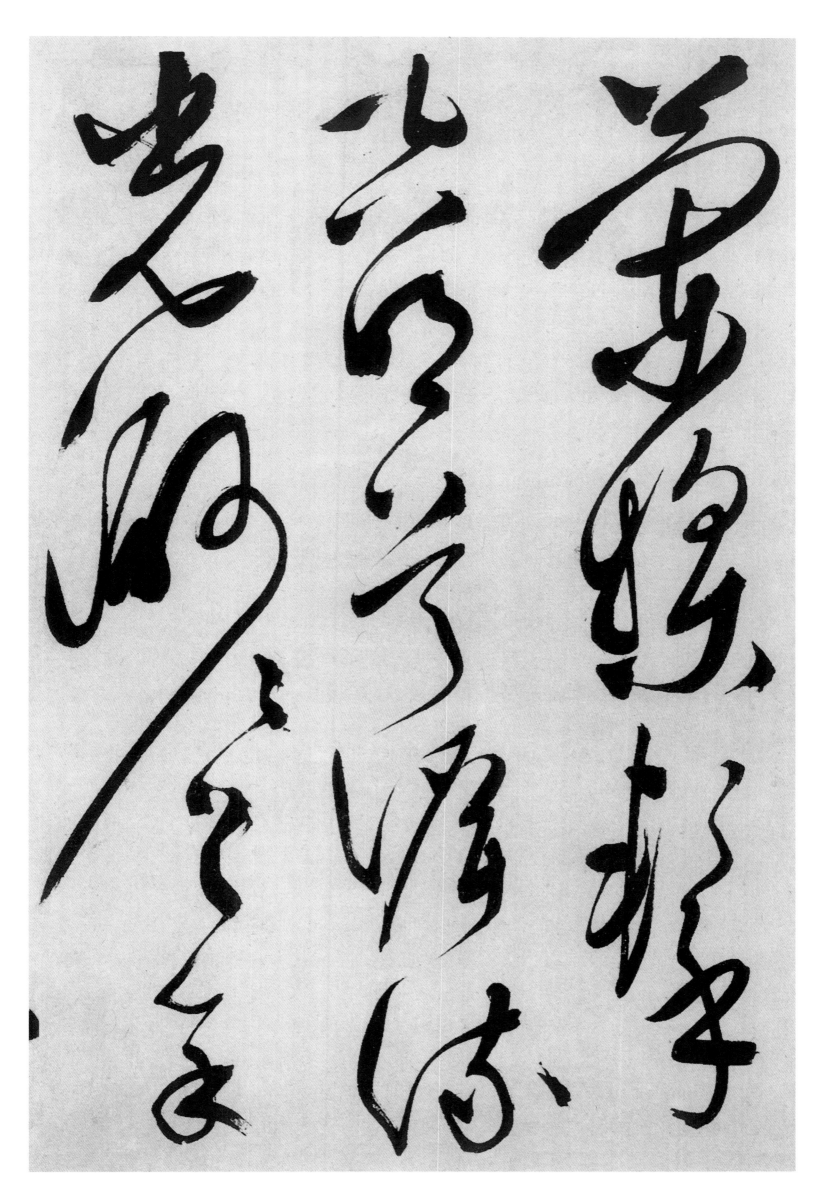

正襟危坐而問客曰
何為其然也客曰月明
星稀烏鵲南飛

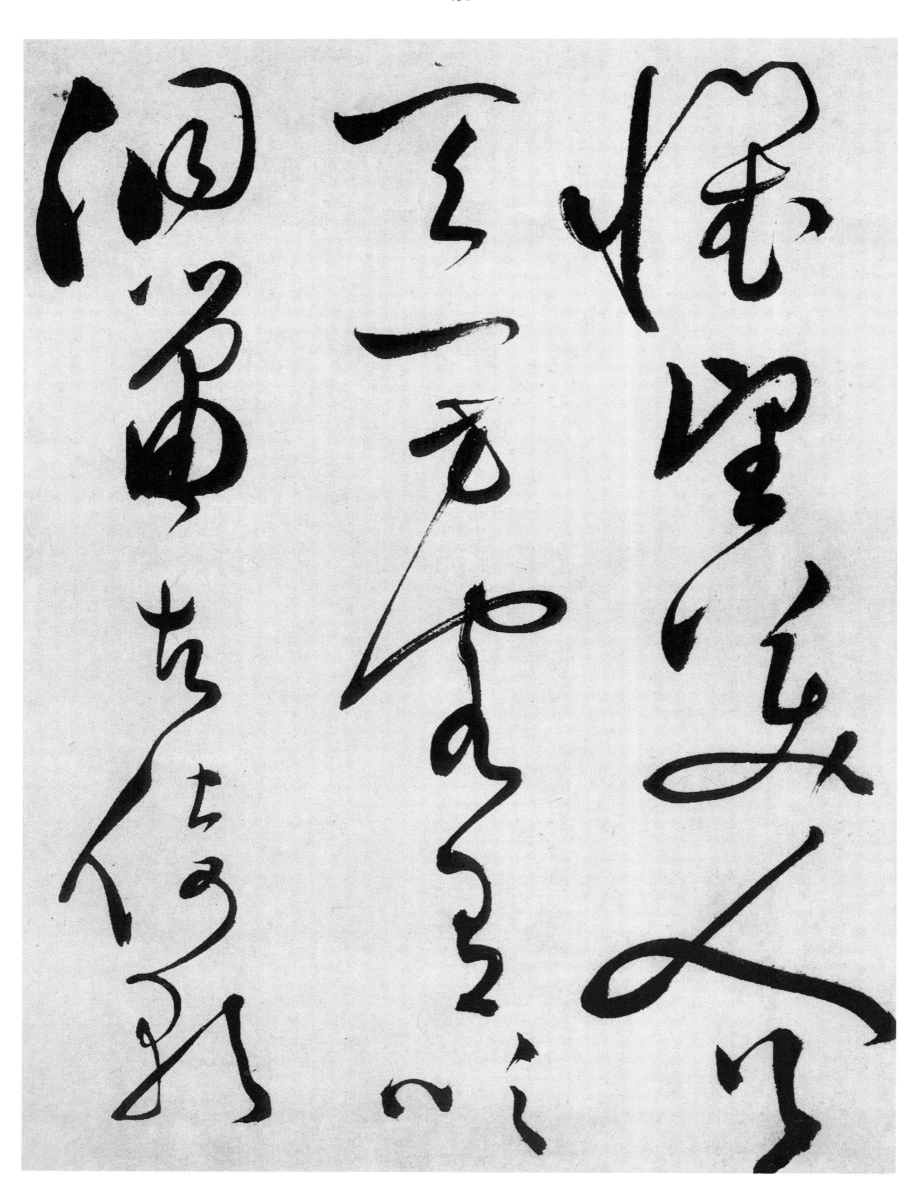

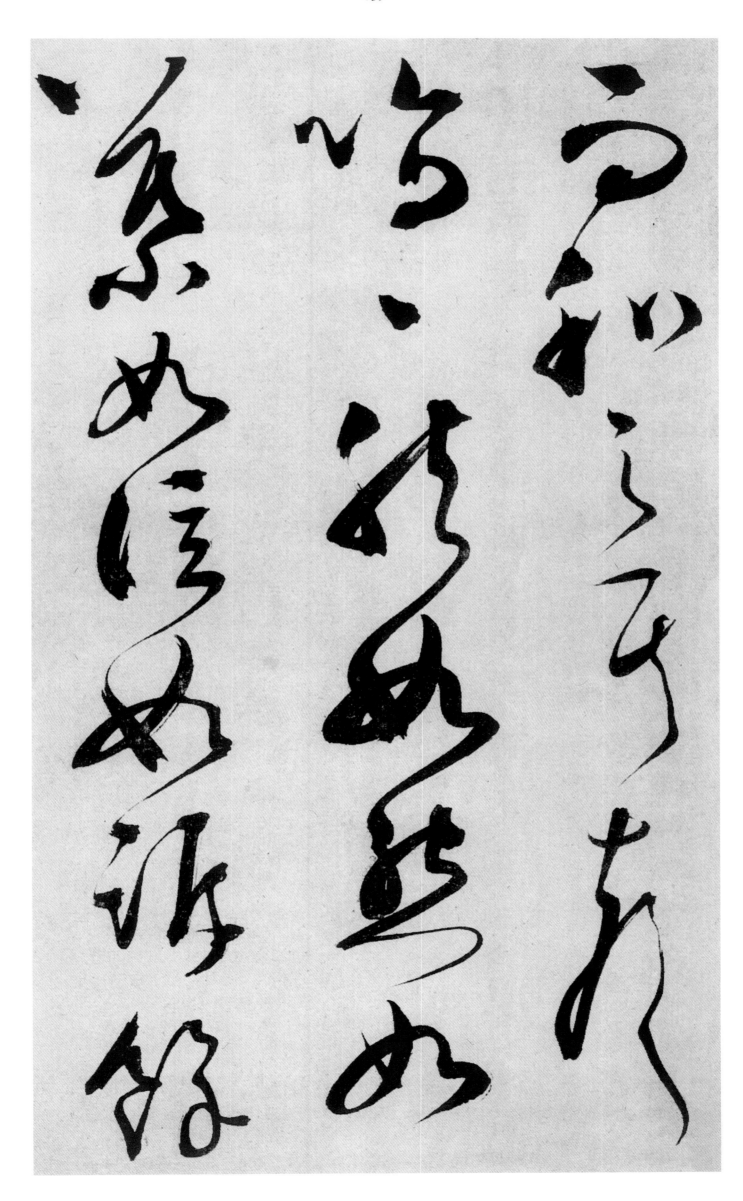

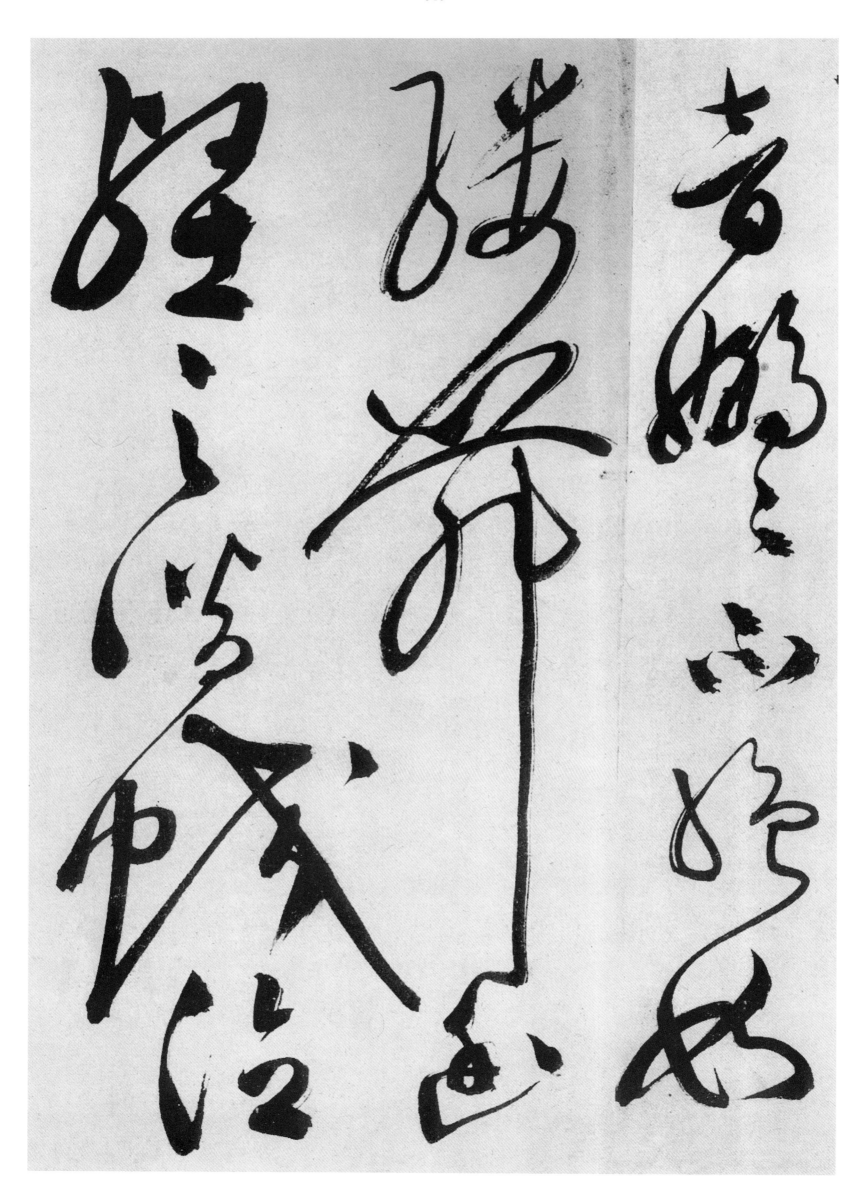

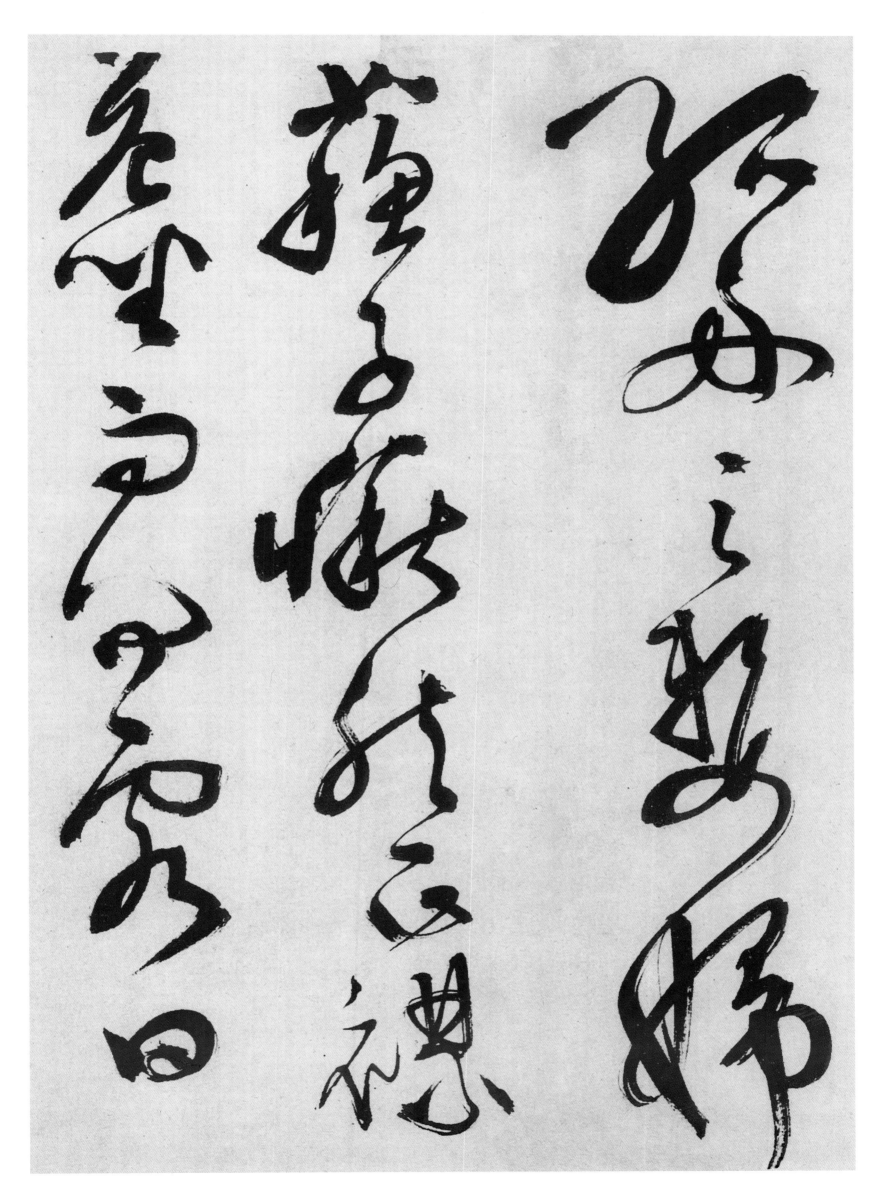

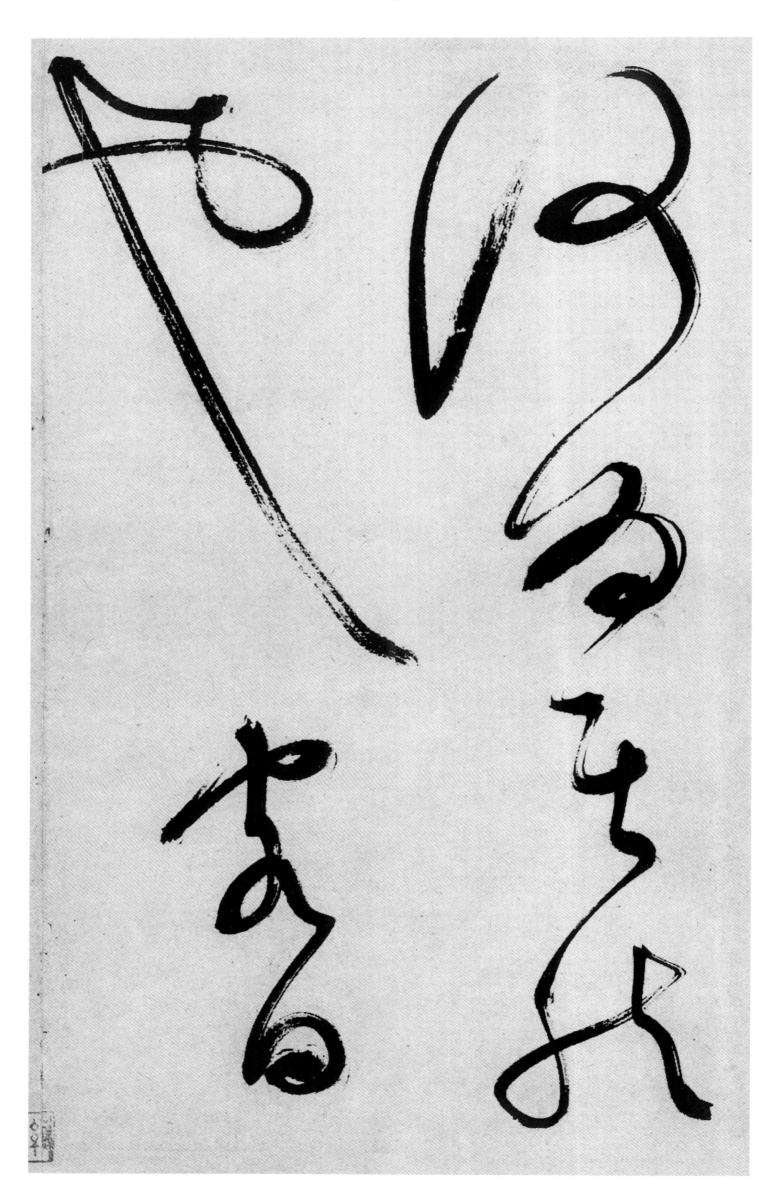

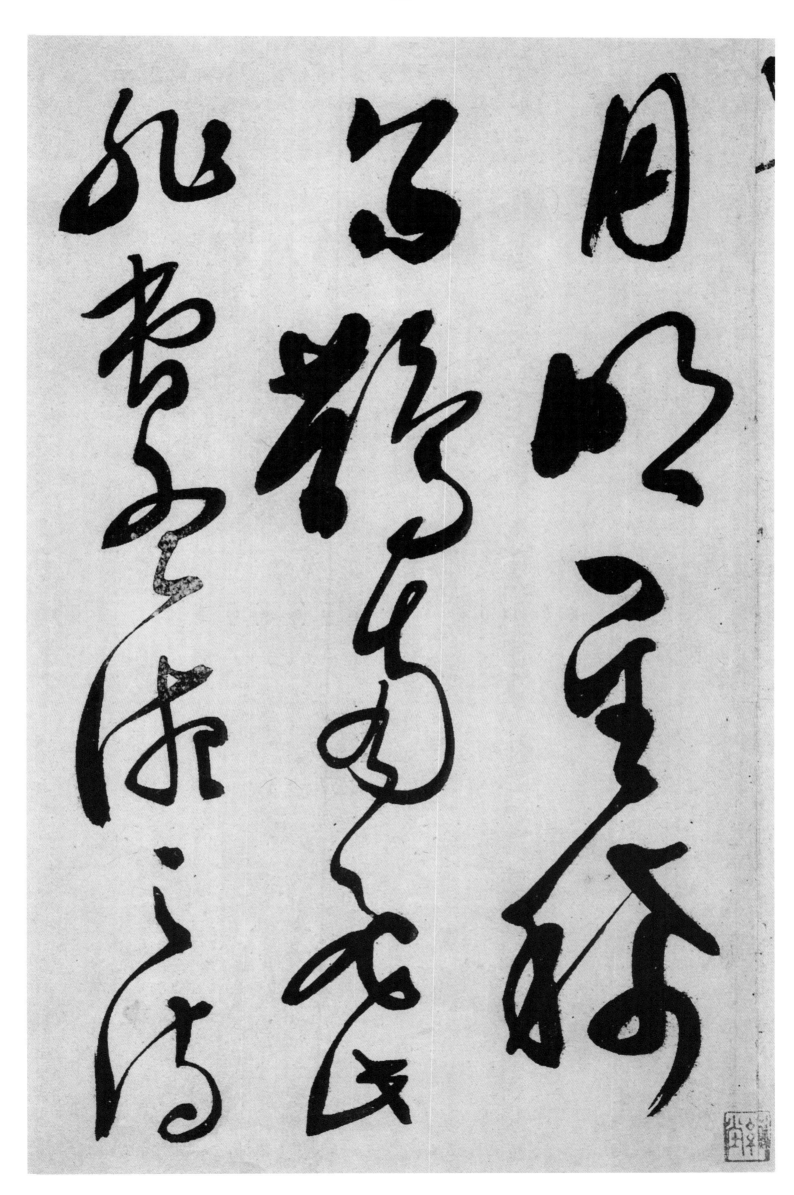

月明星稀烏鵲南飛此非曹孟德之詩乎

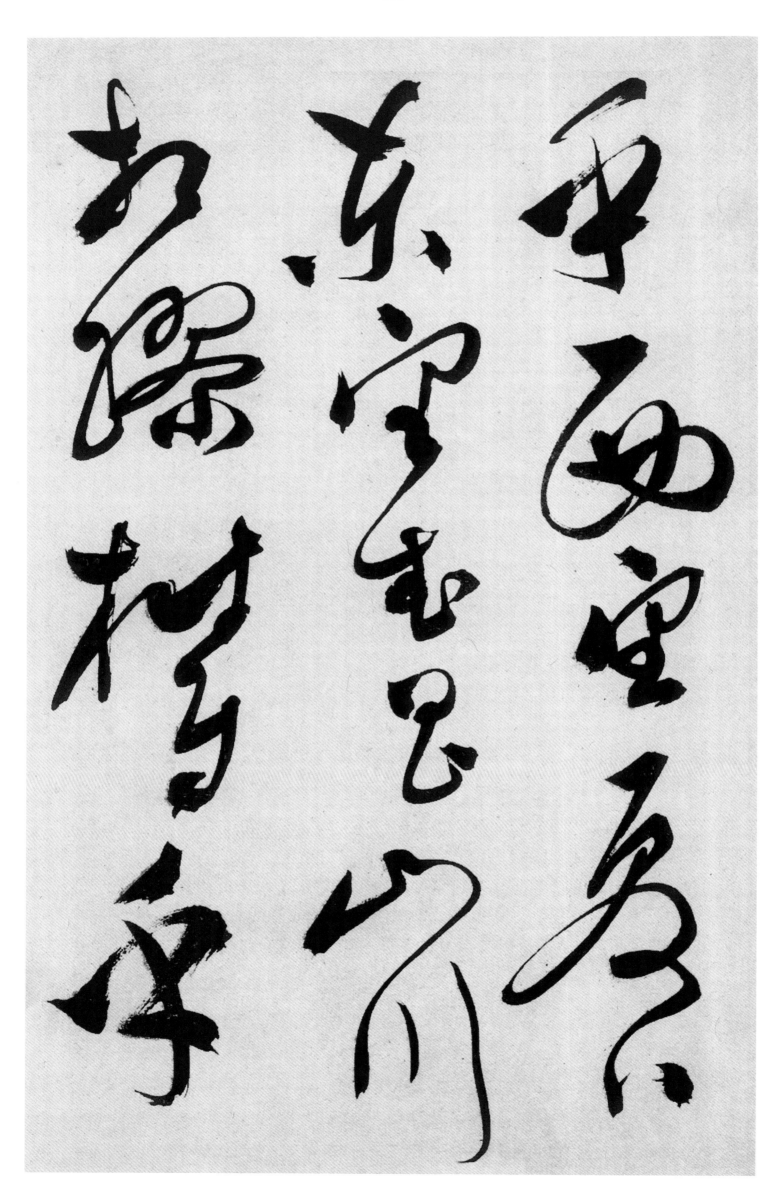

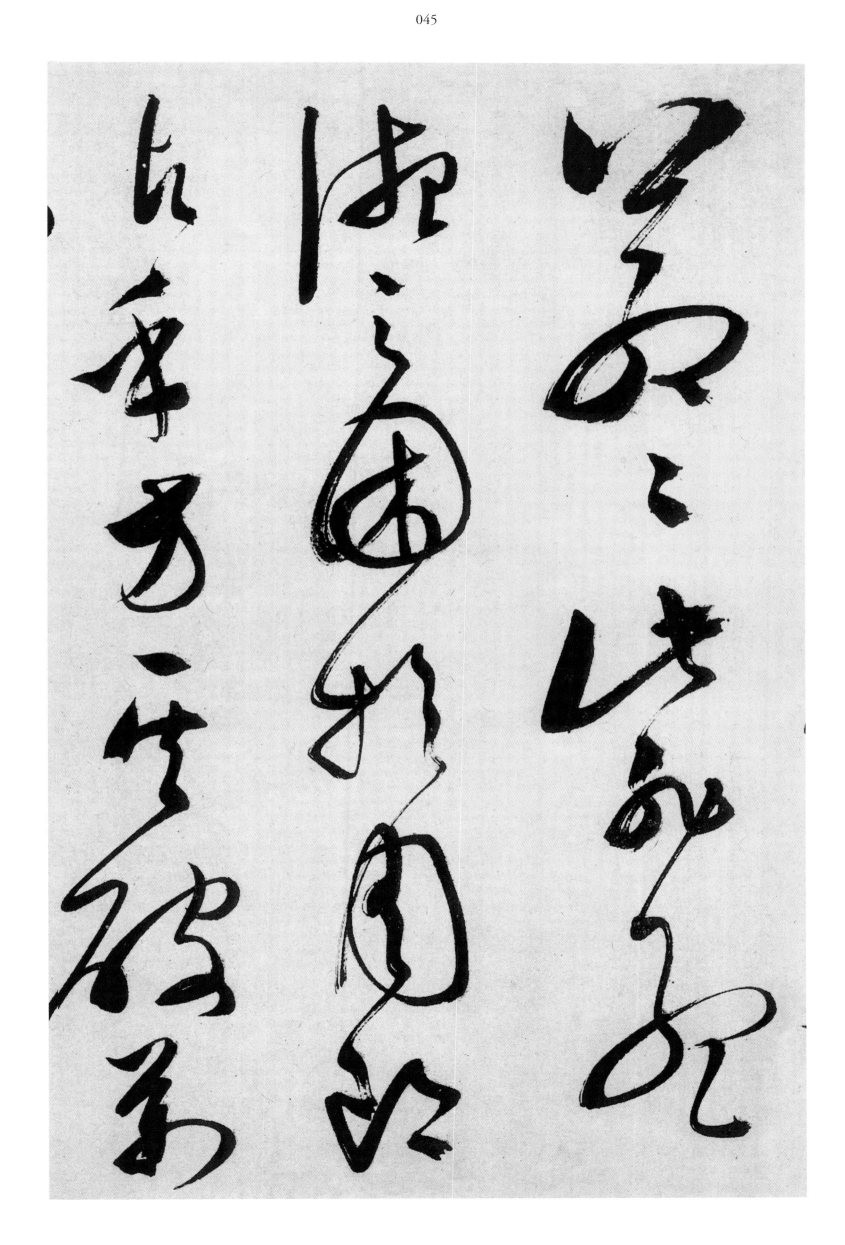

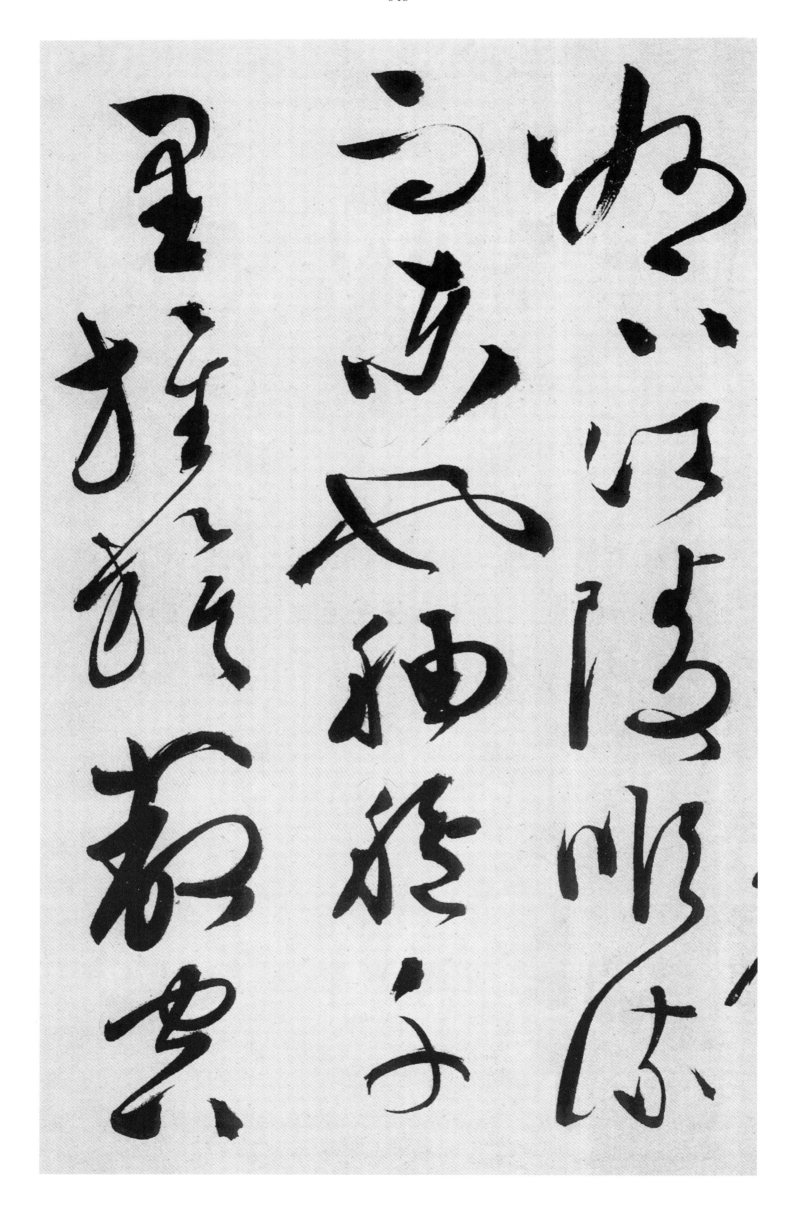

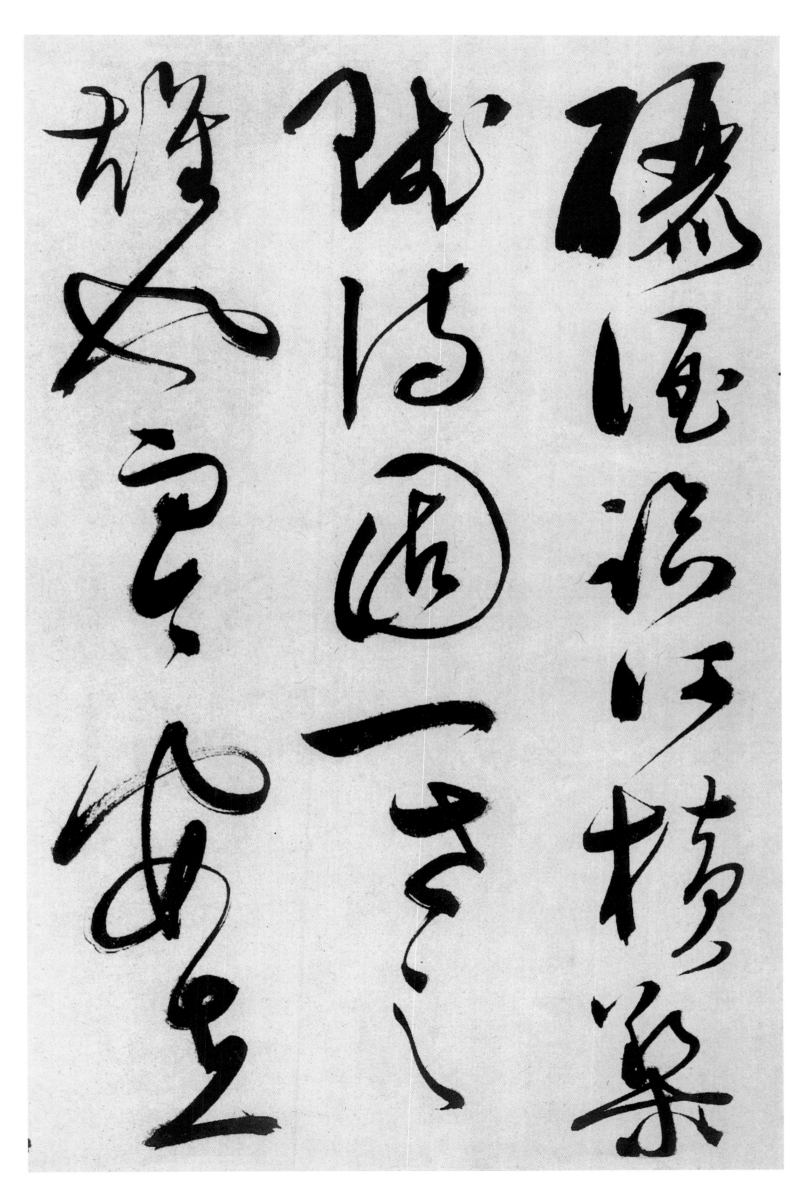

縱葦之所如凌萬頃之茫然浩浩乎如馮

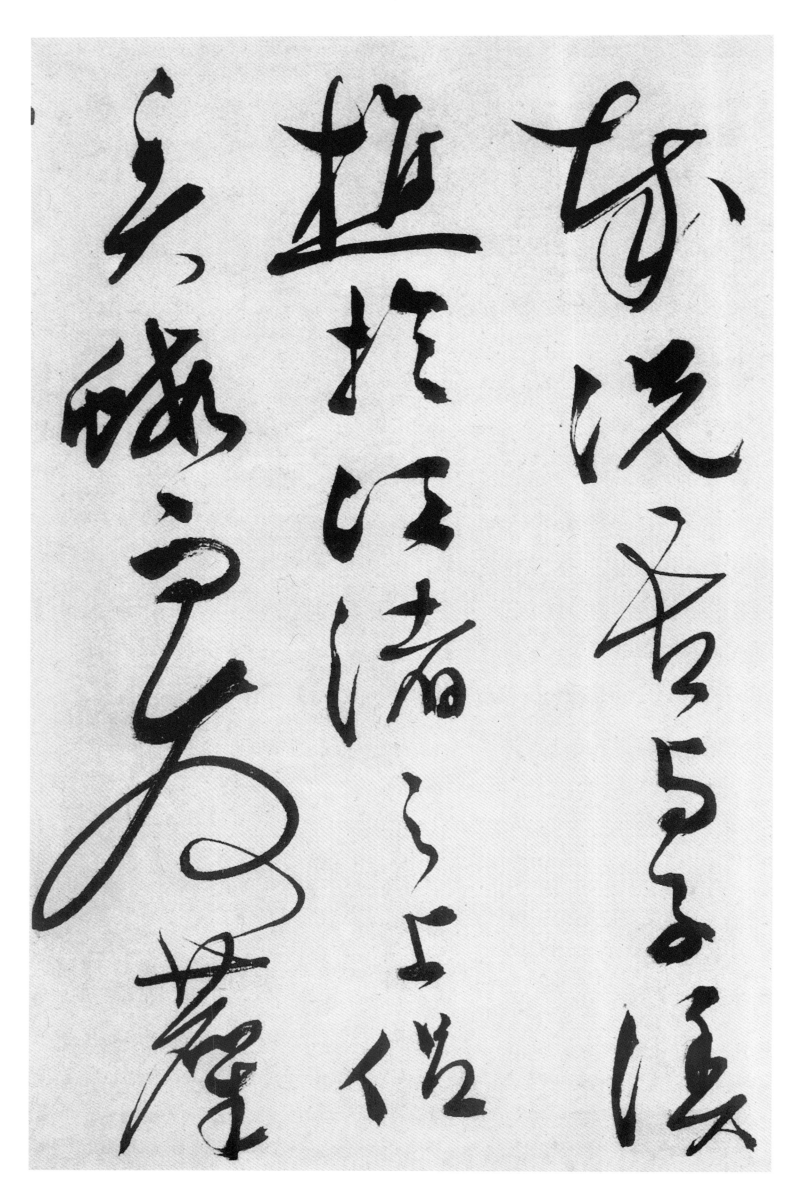

於是飲酒樂甚扣舷而歌之歌曰桂棹兮蘭槳

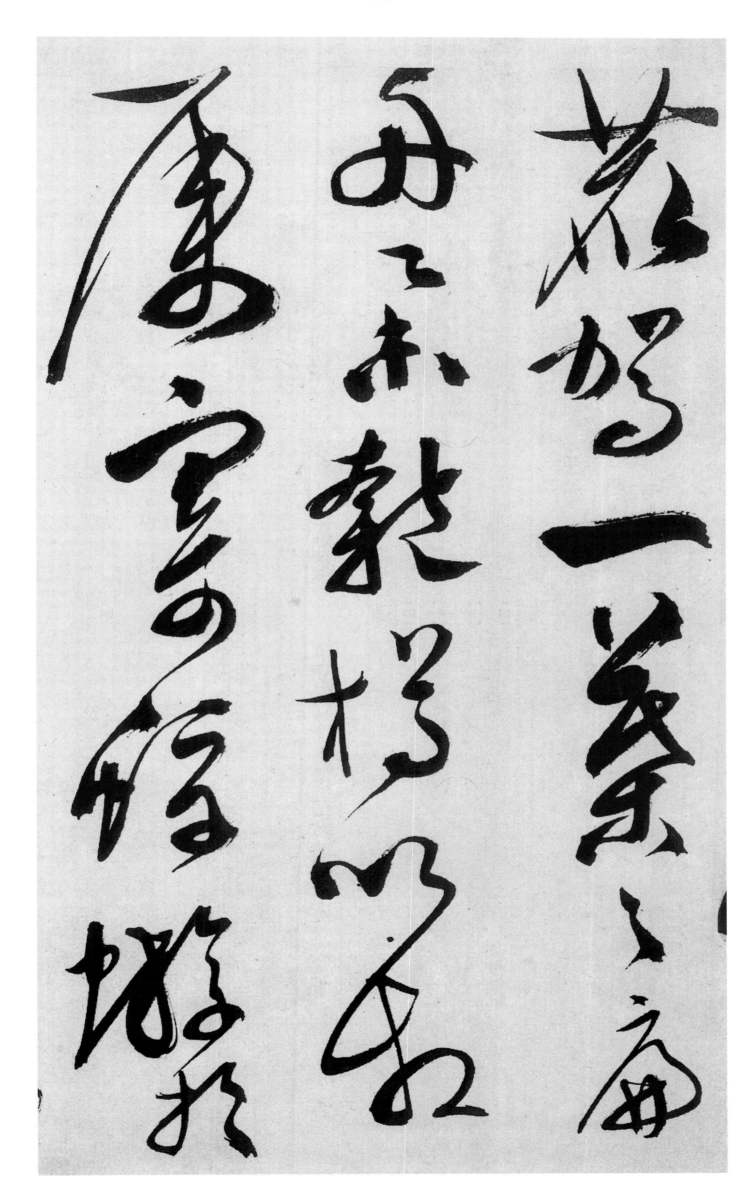

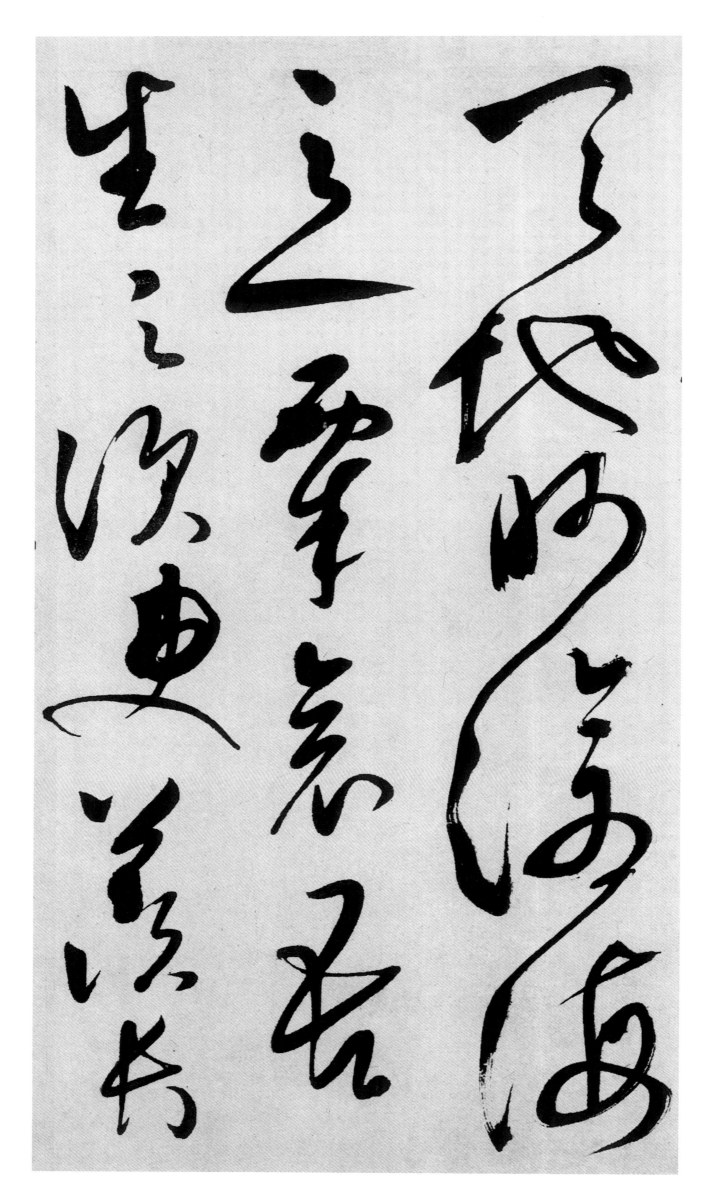

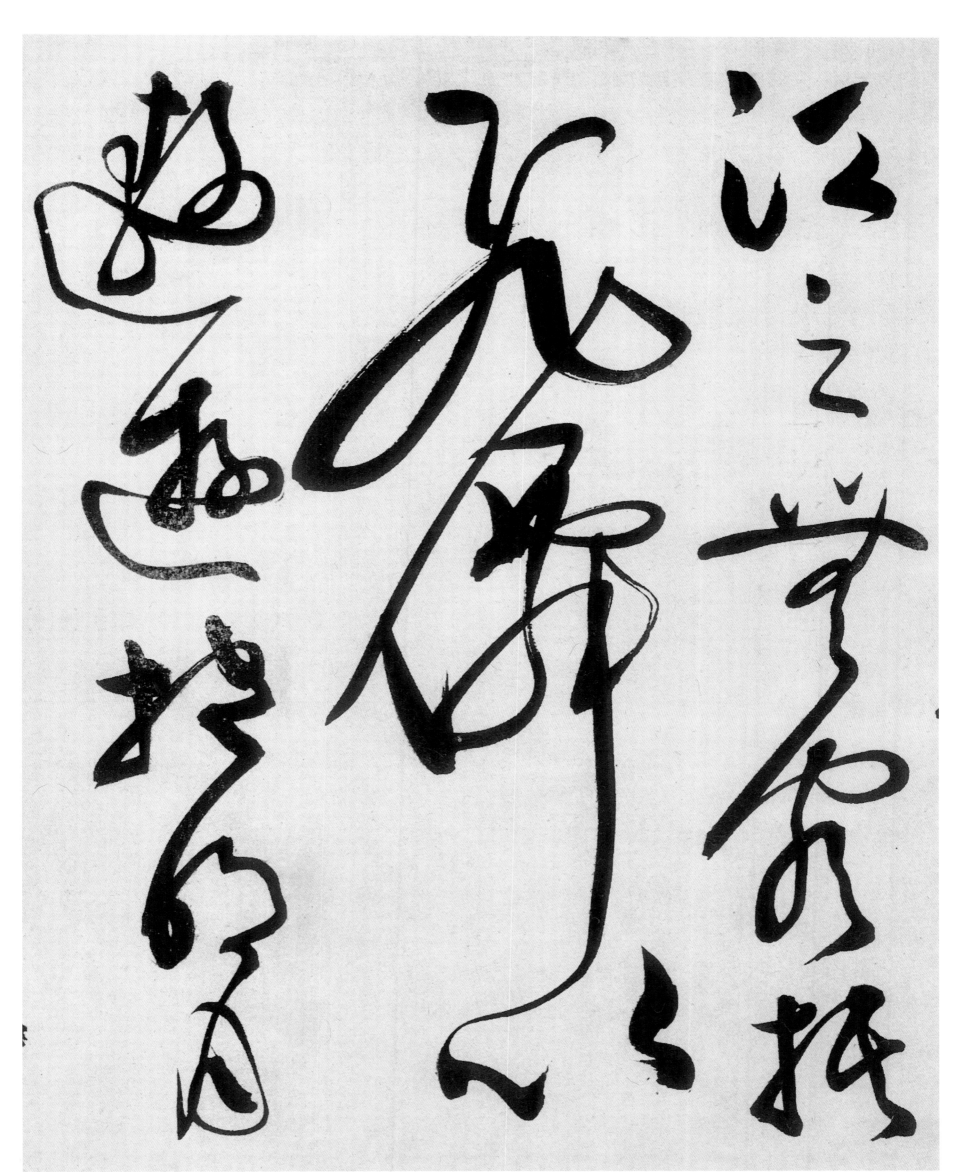

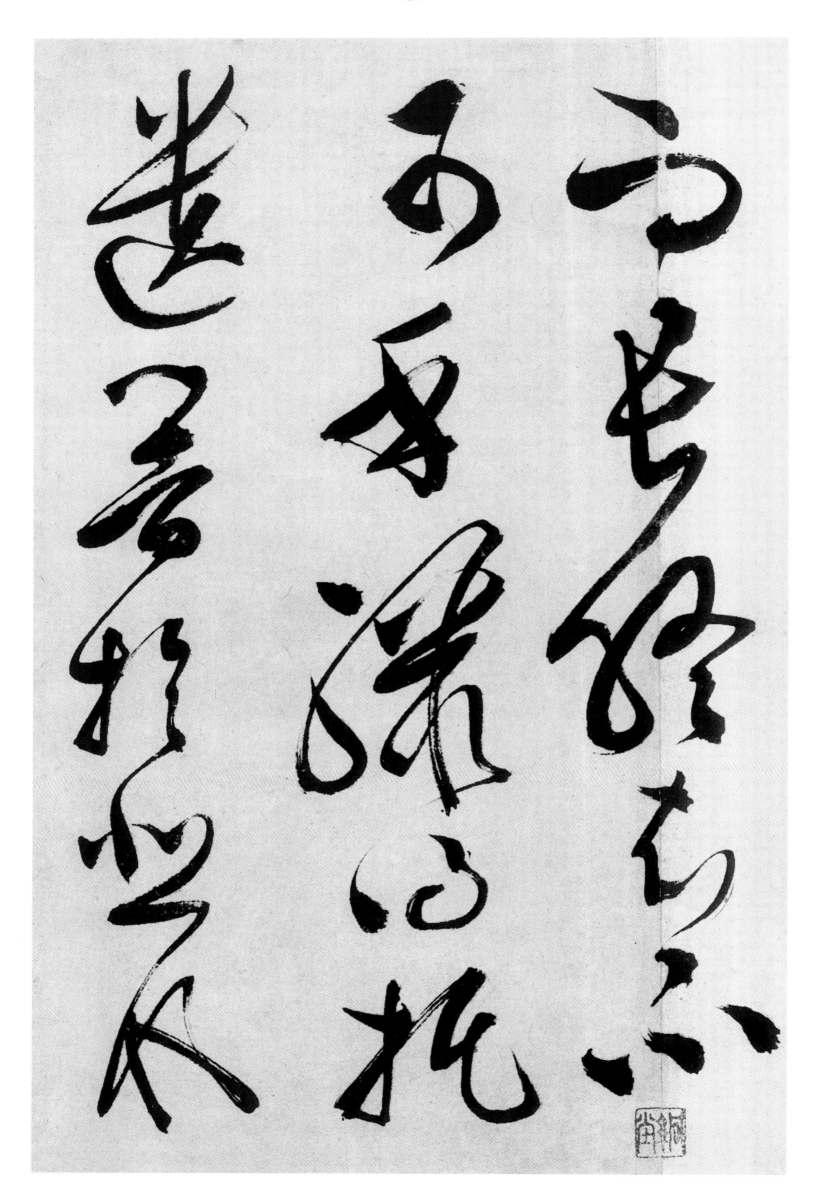

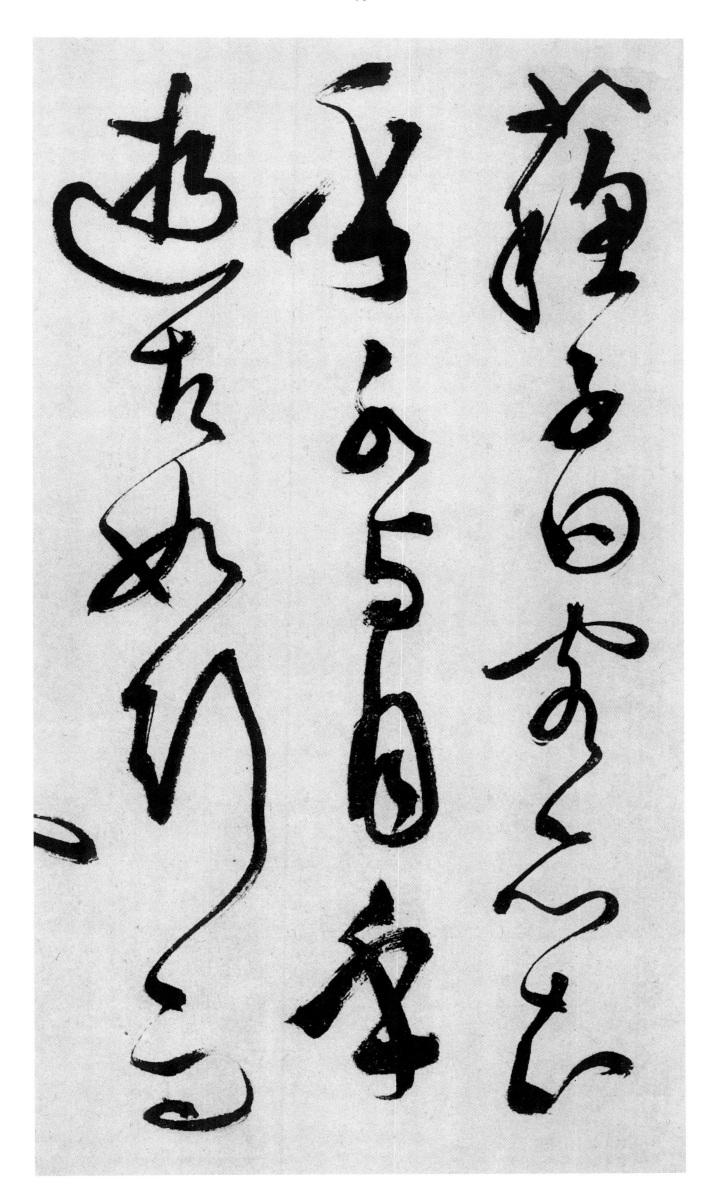

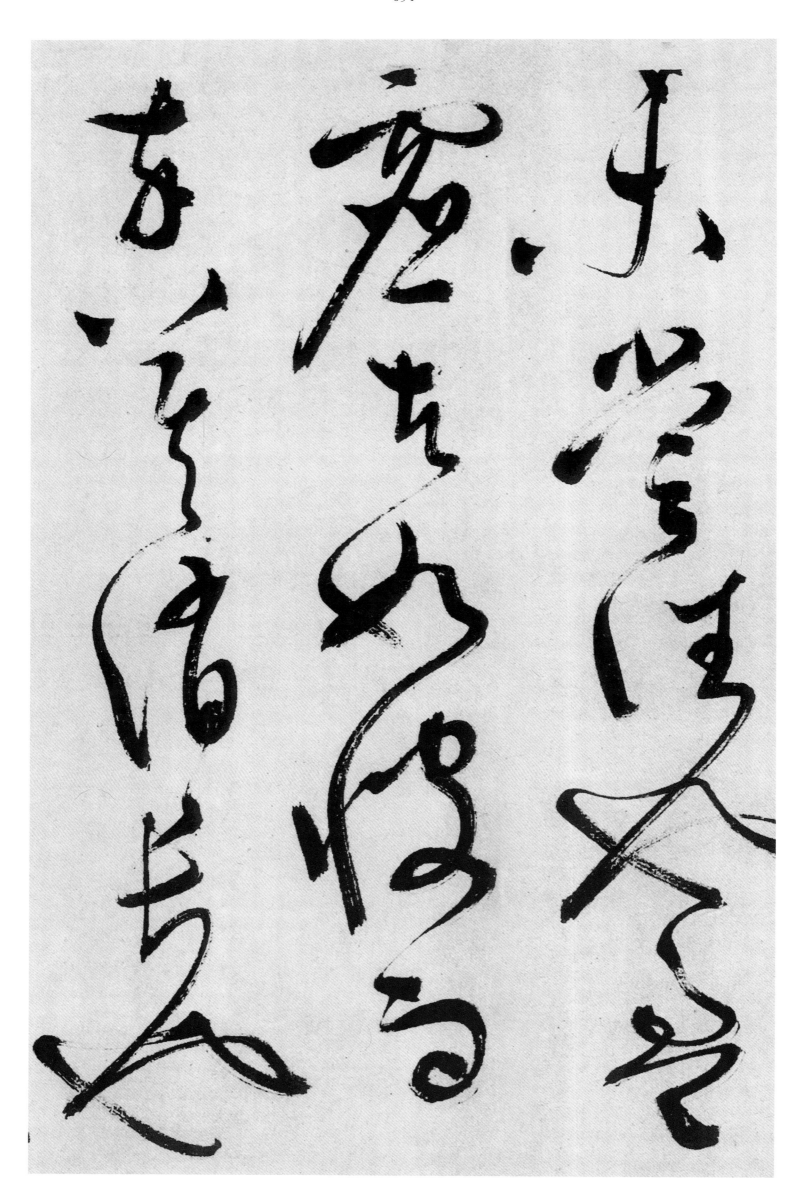

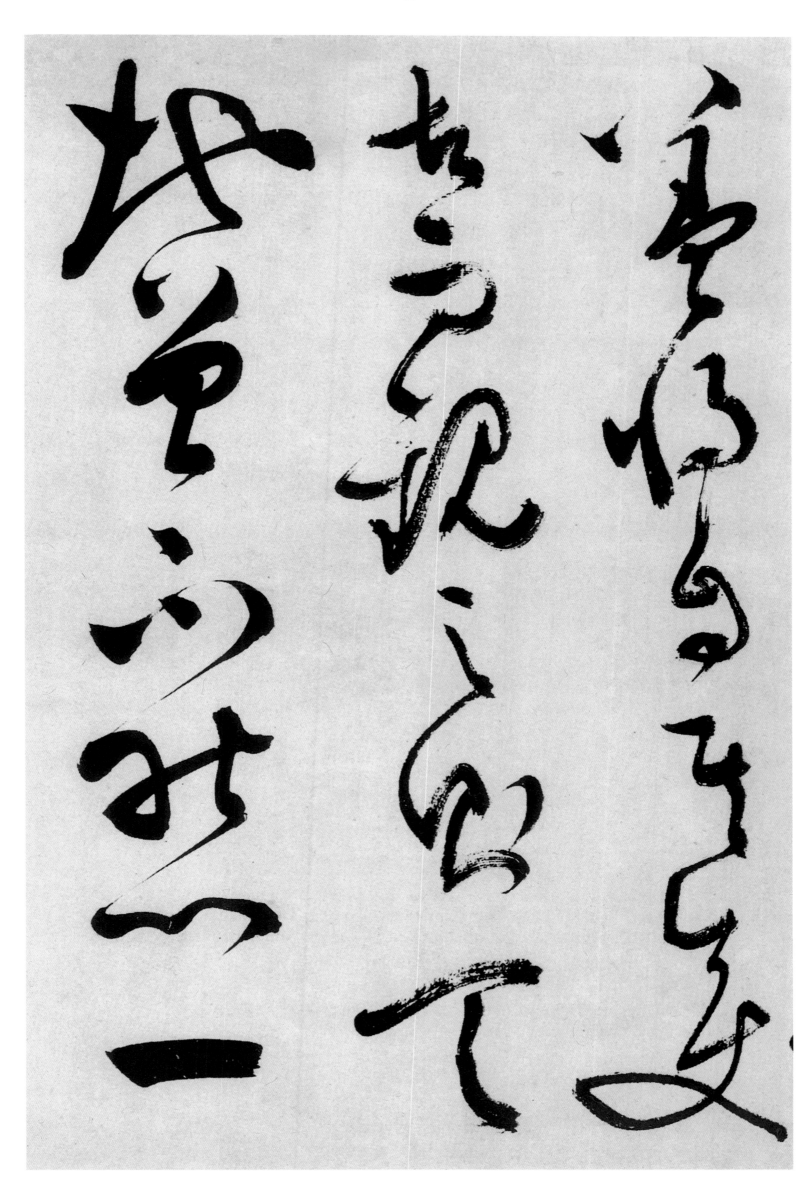

清風徐來水波不興舉酒屬客誦明月之詩歌窈窕之章

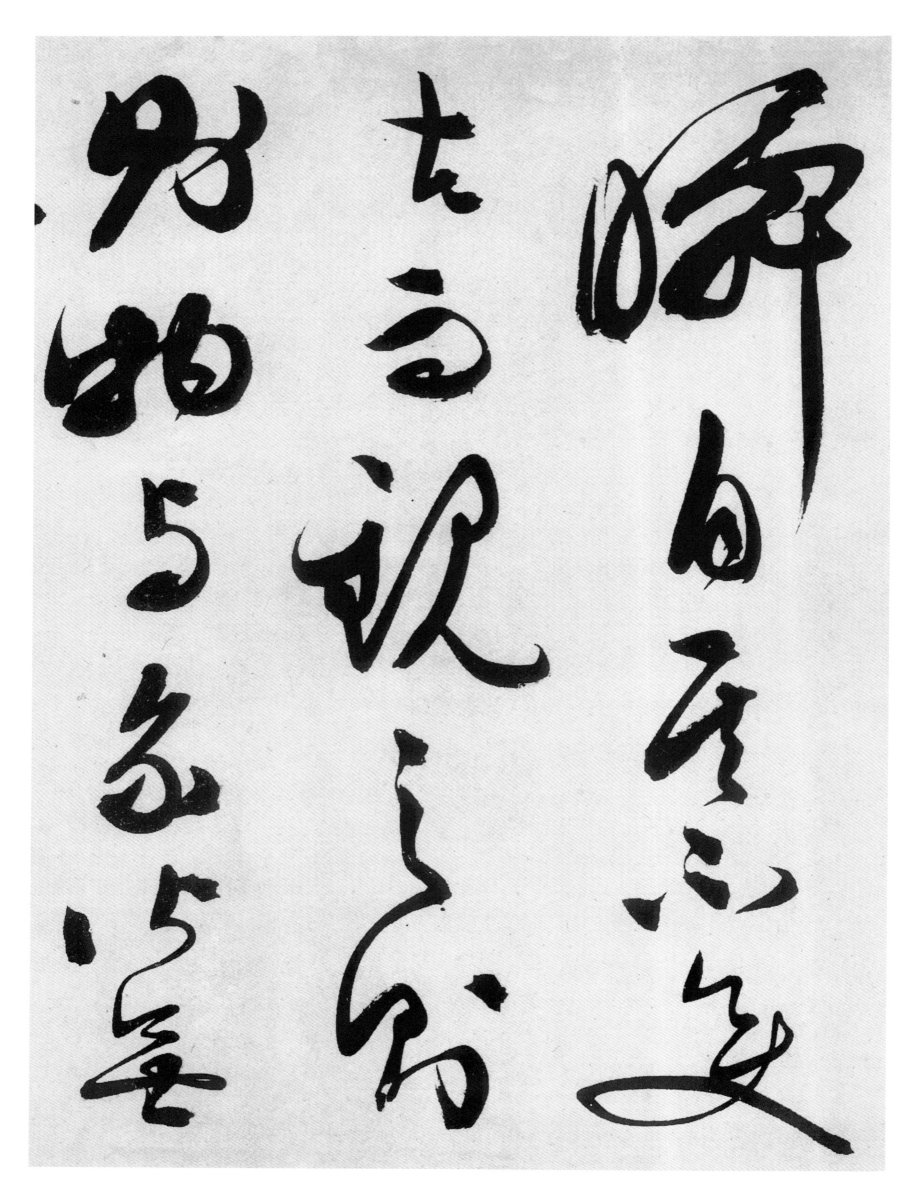

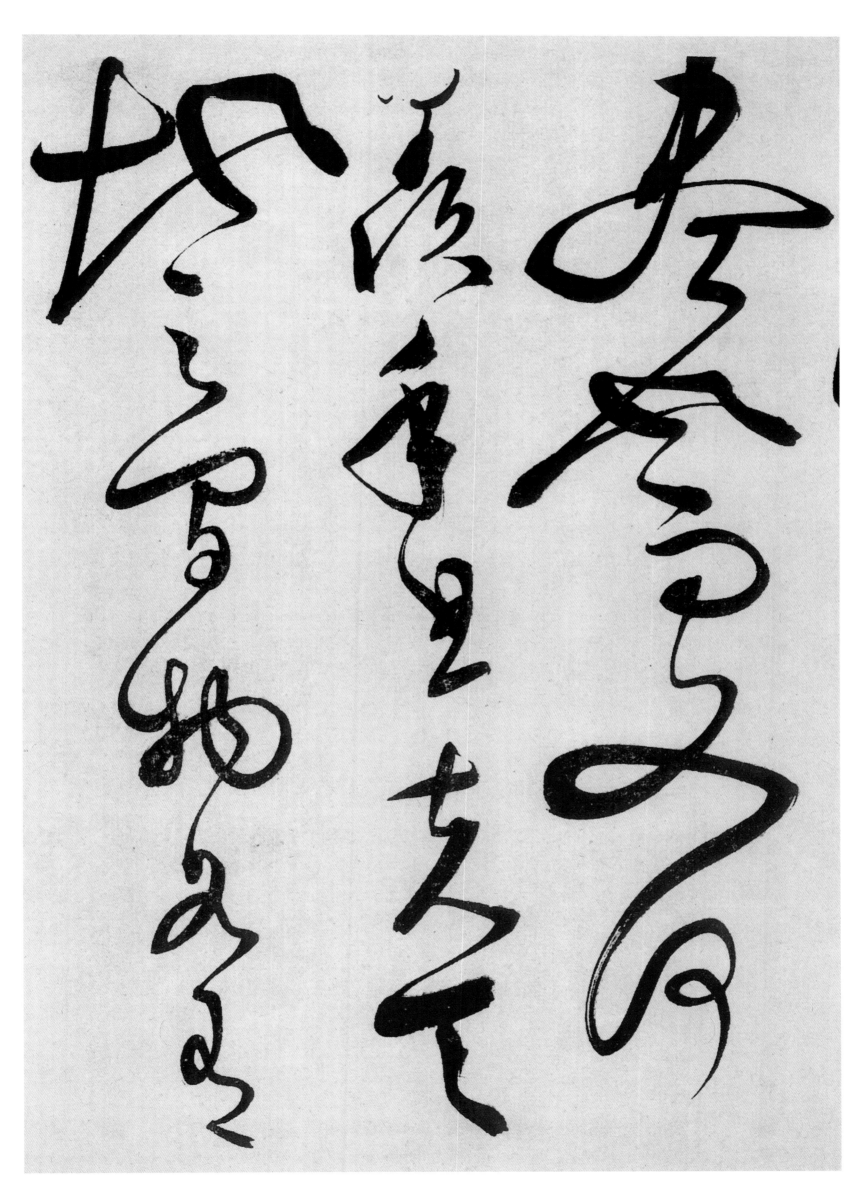

此非孟德之困於周郎者乎

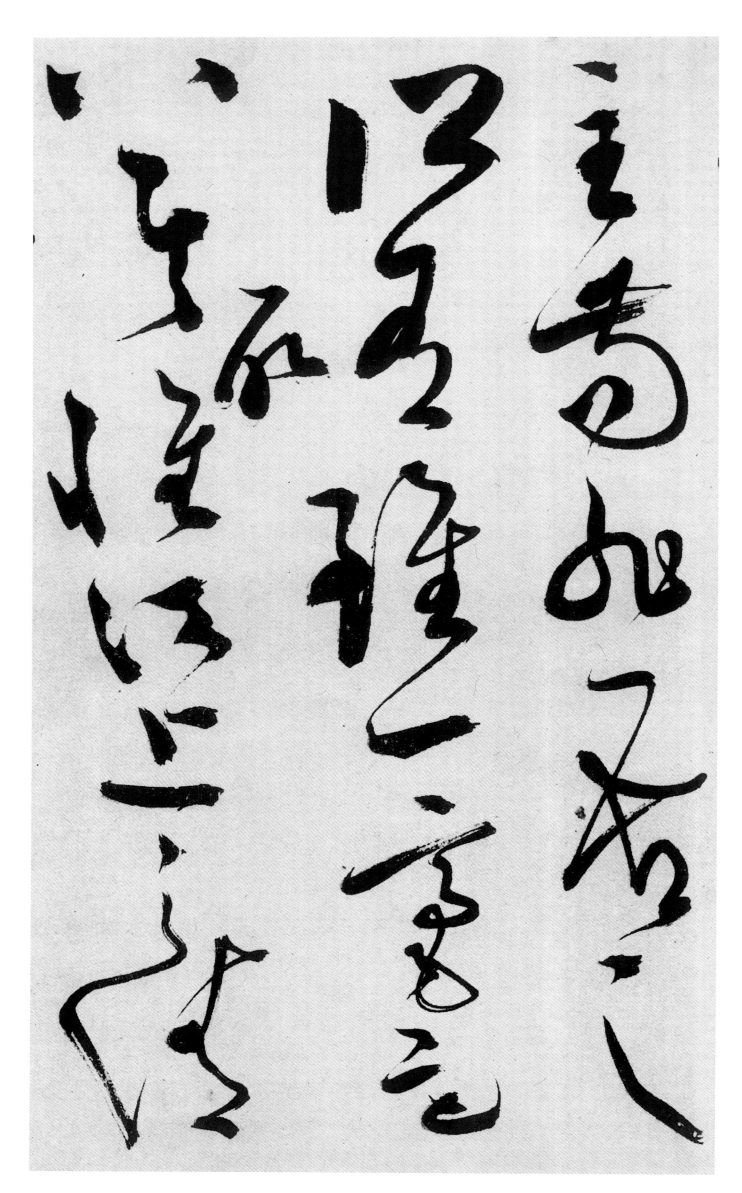

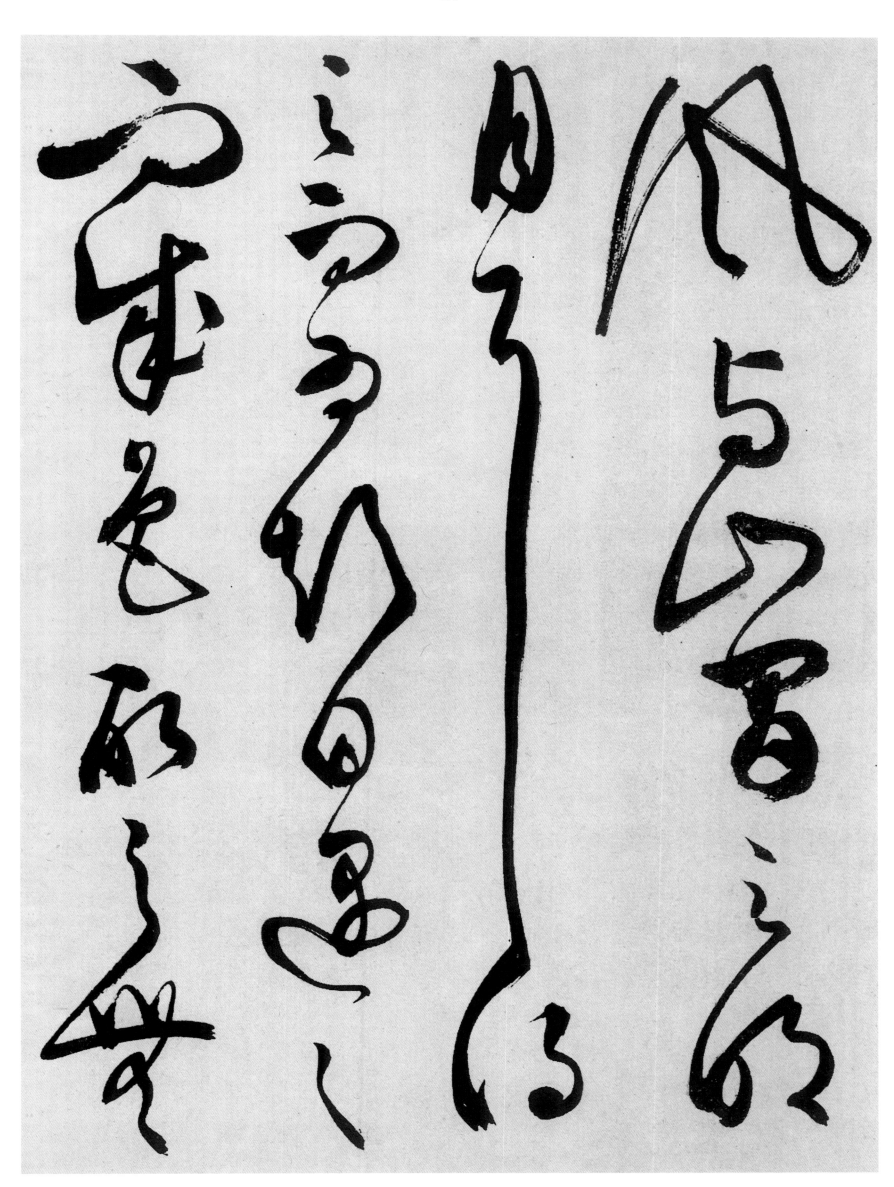

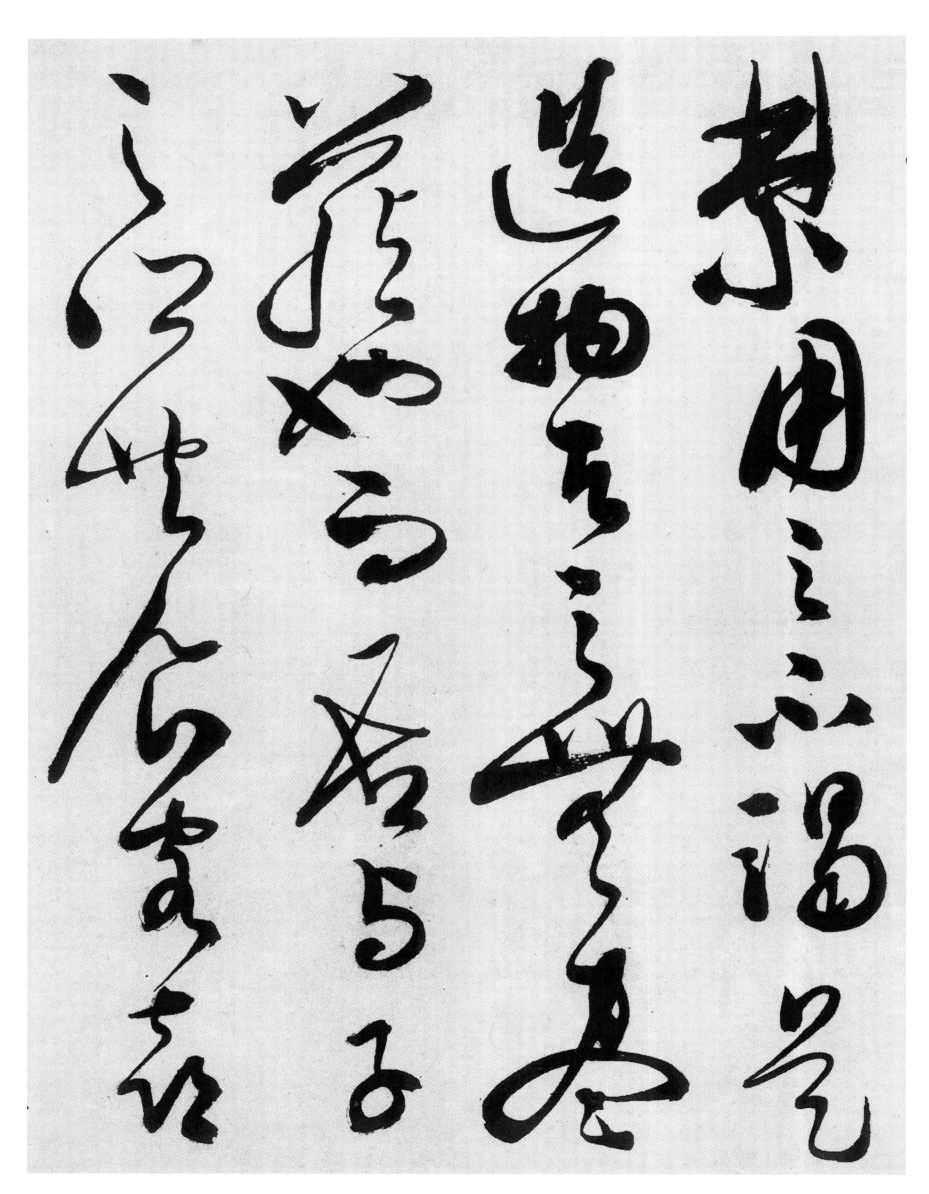

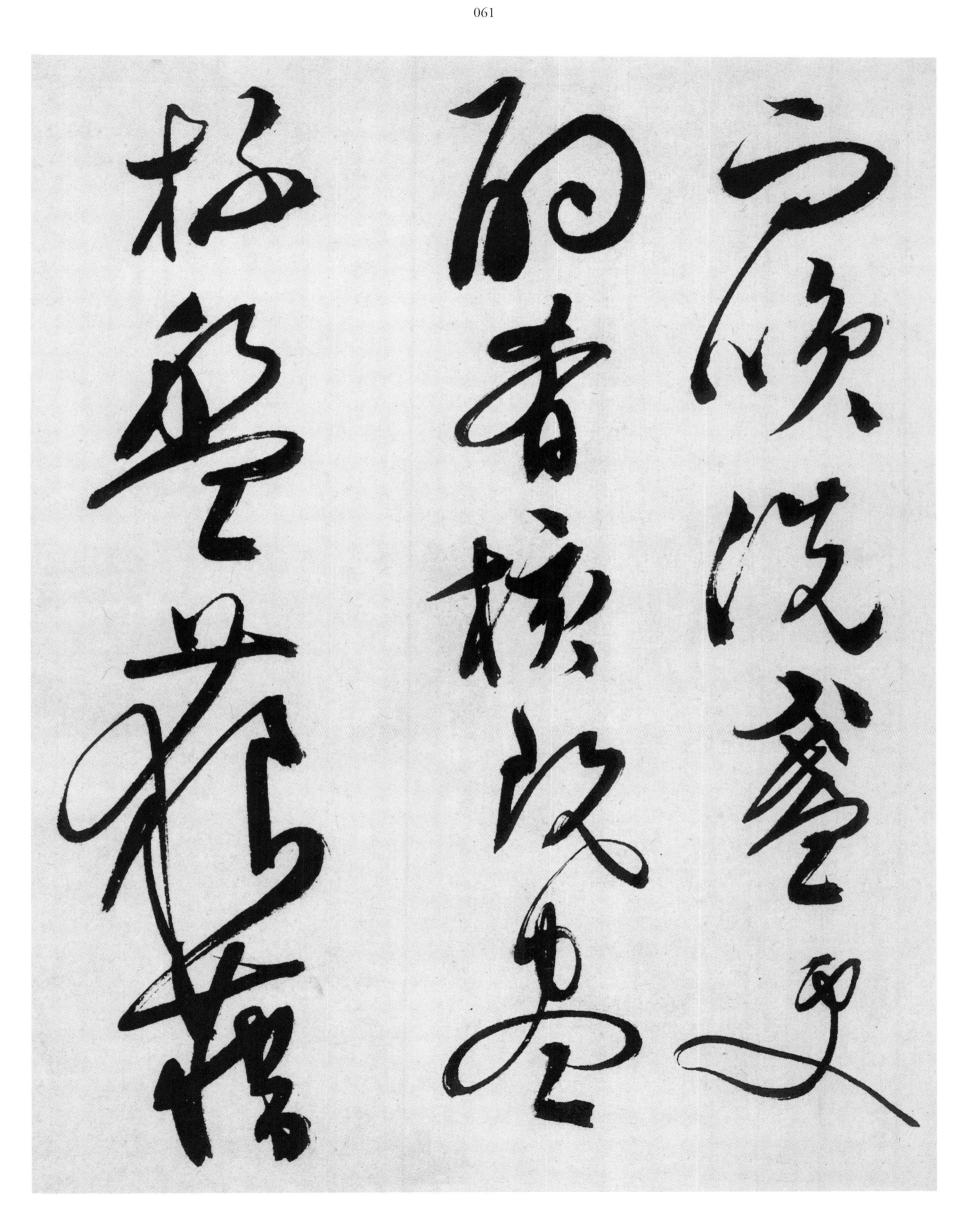

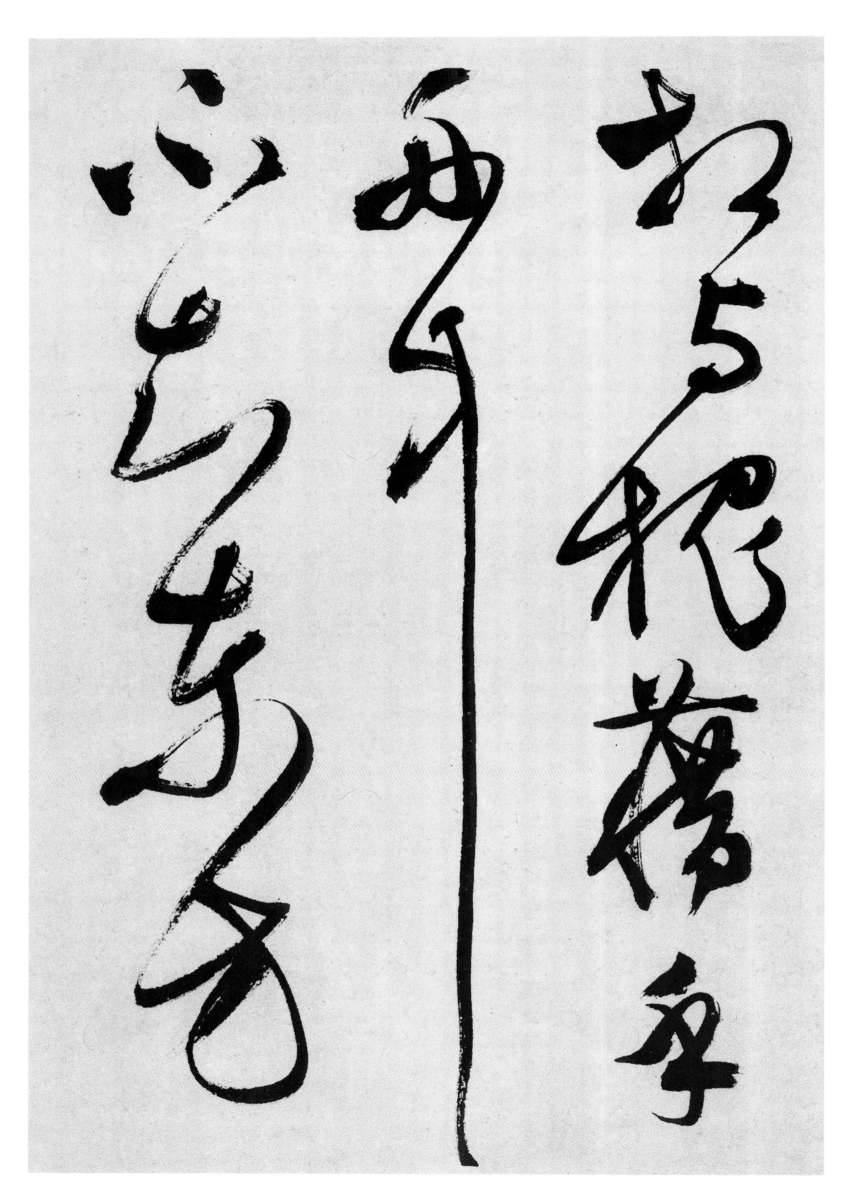

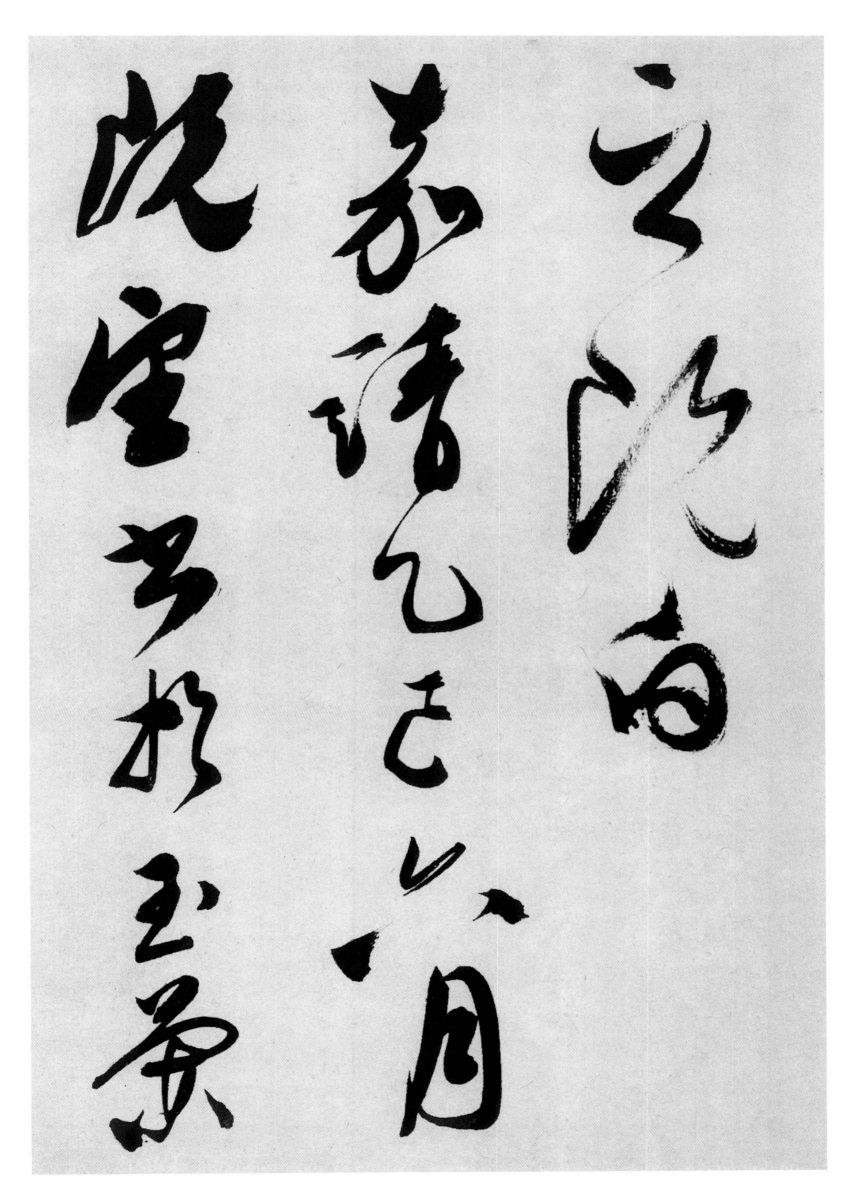

壬戌之秋七月既望蘇子與客泛舟遊於赤壁之下清風徐來水波不興

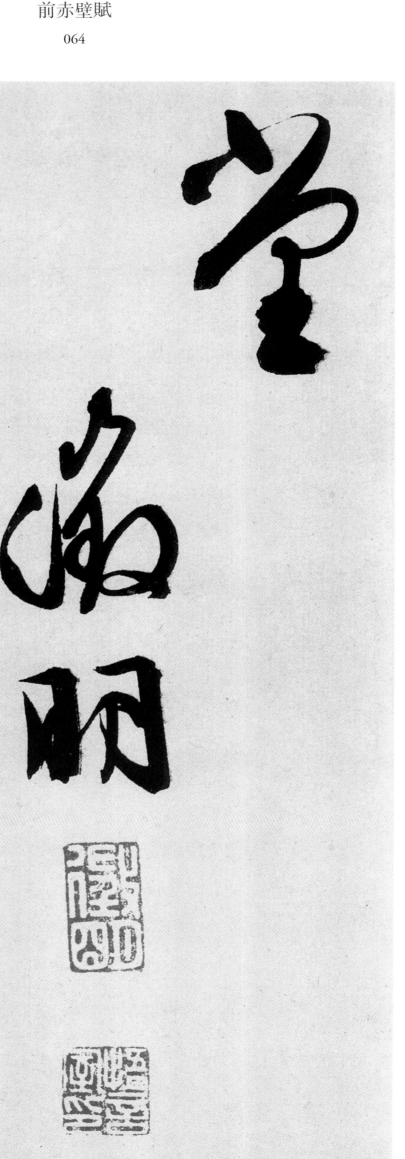

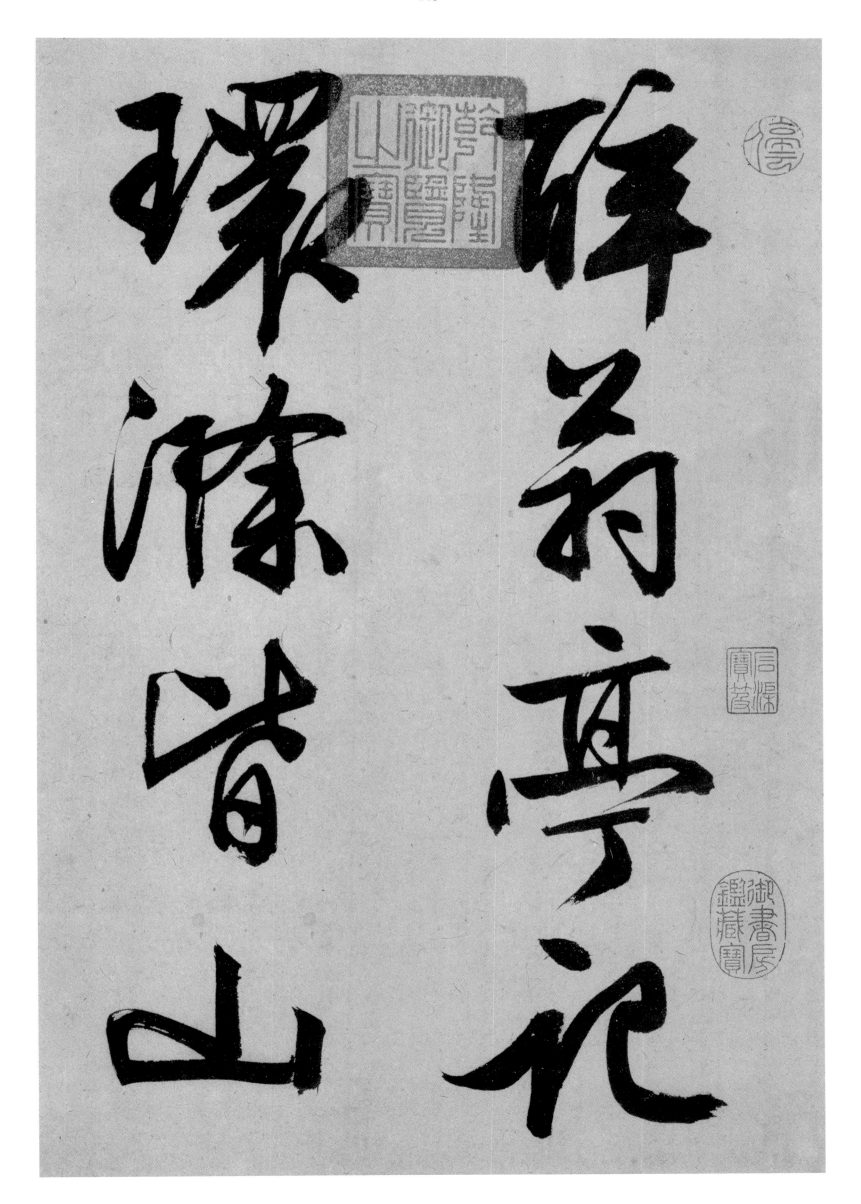

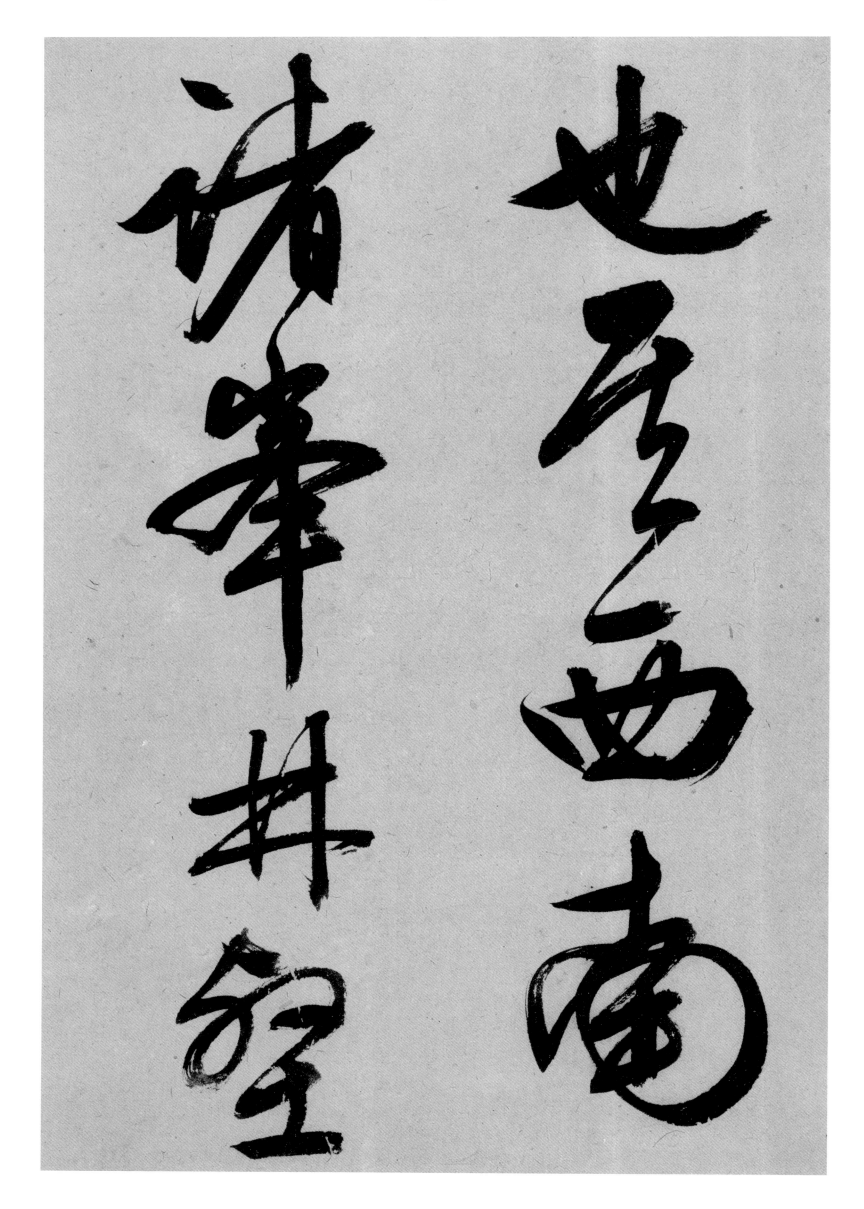

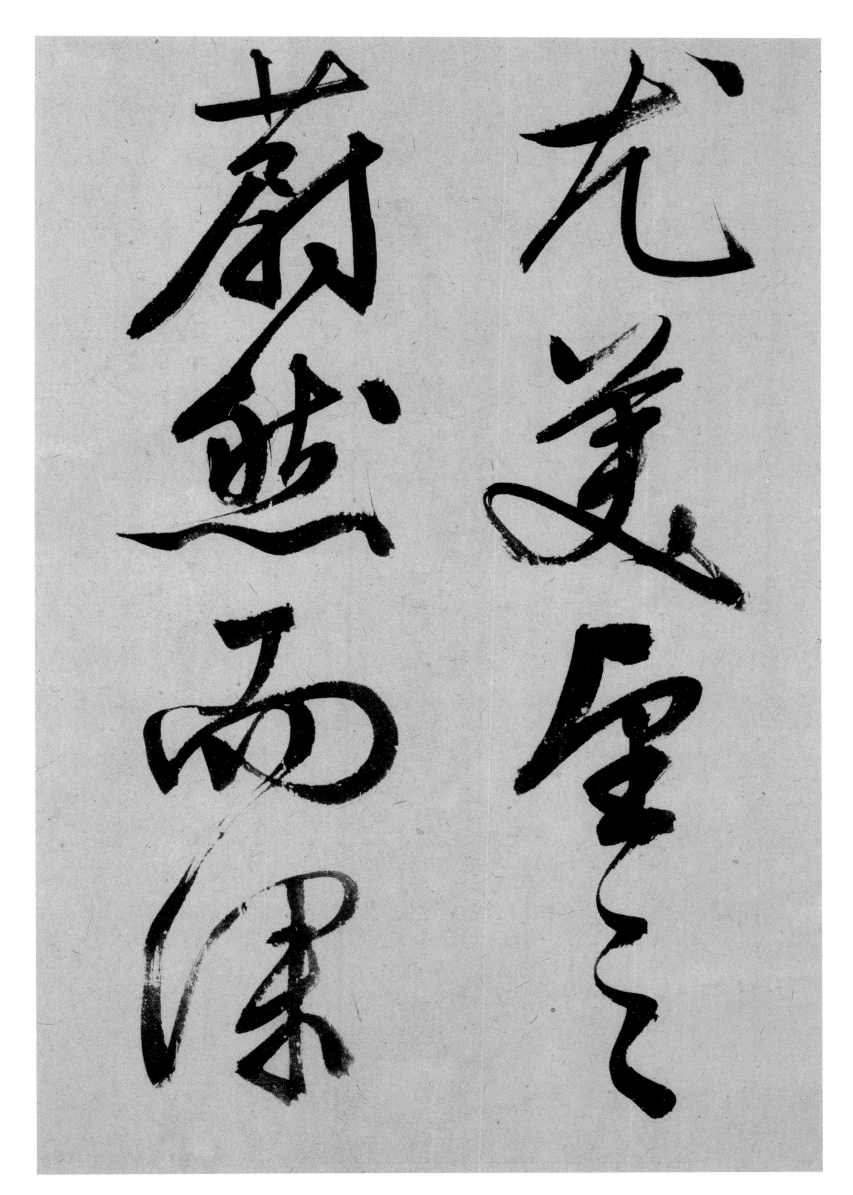

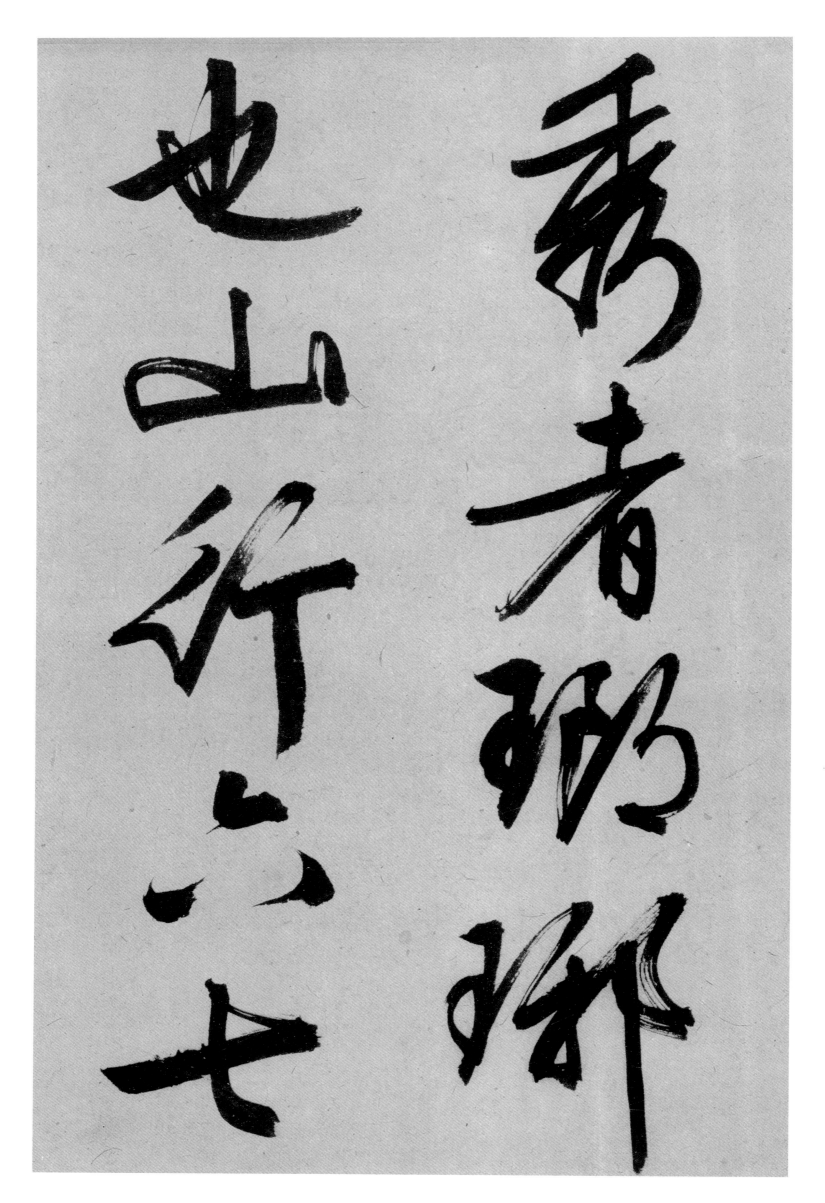

秀者瑯琊
也山行六七

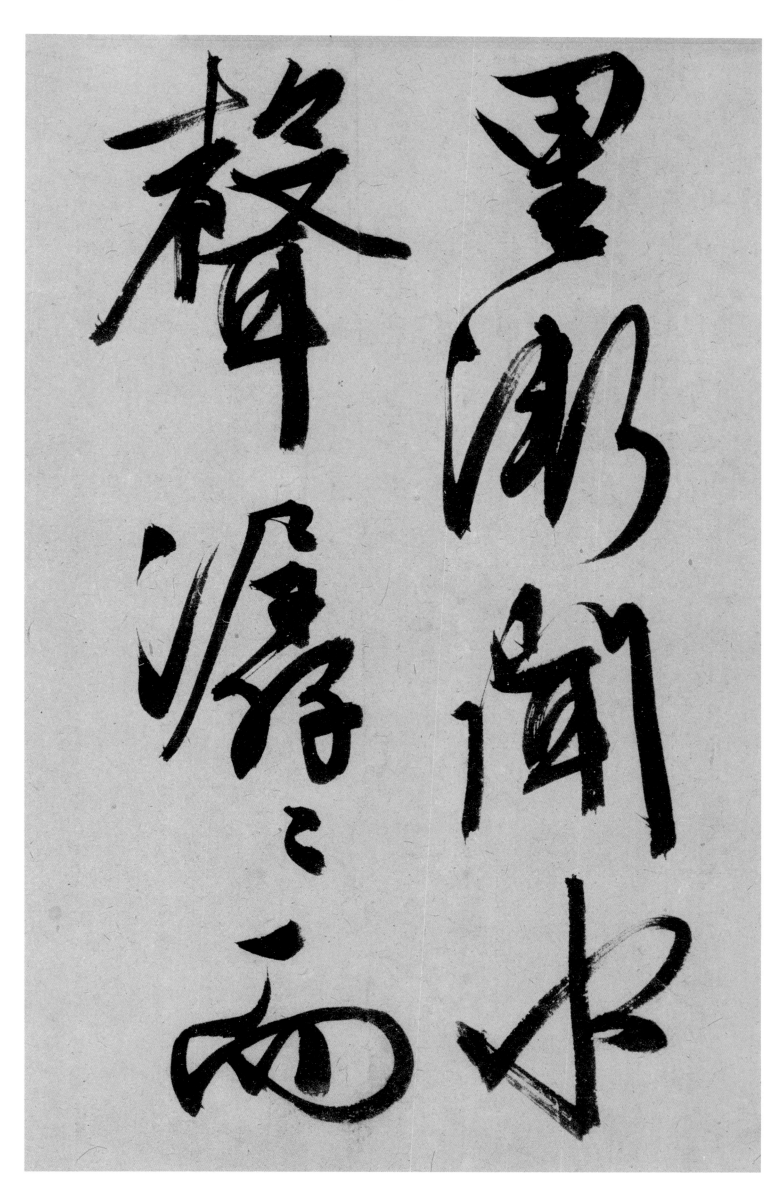

里潺潺而瀉出於兩峰之間者釀泉也

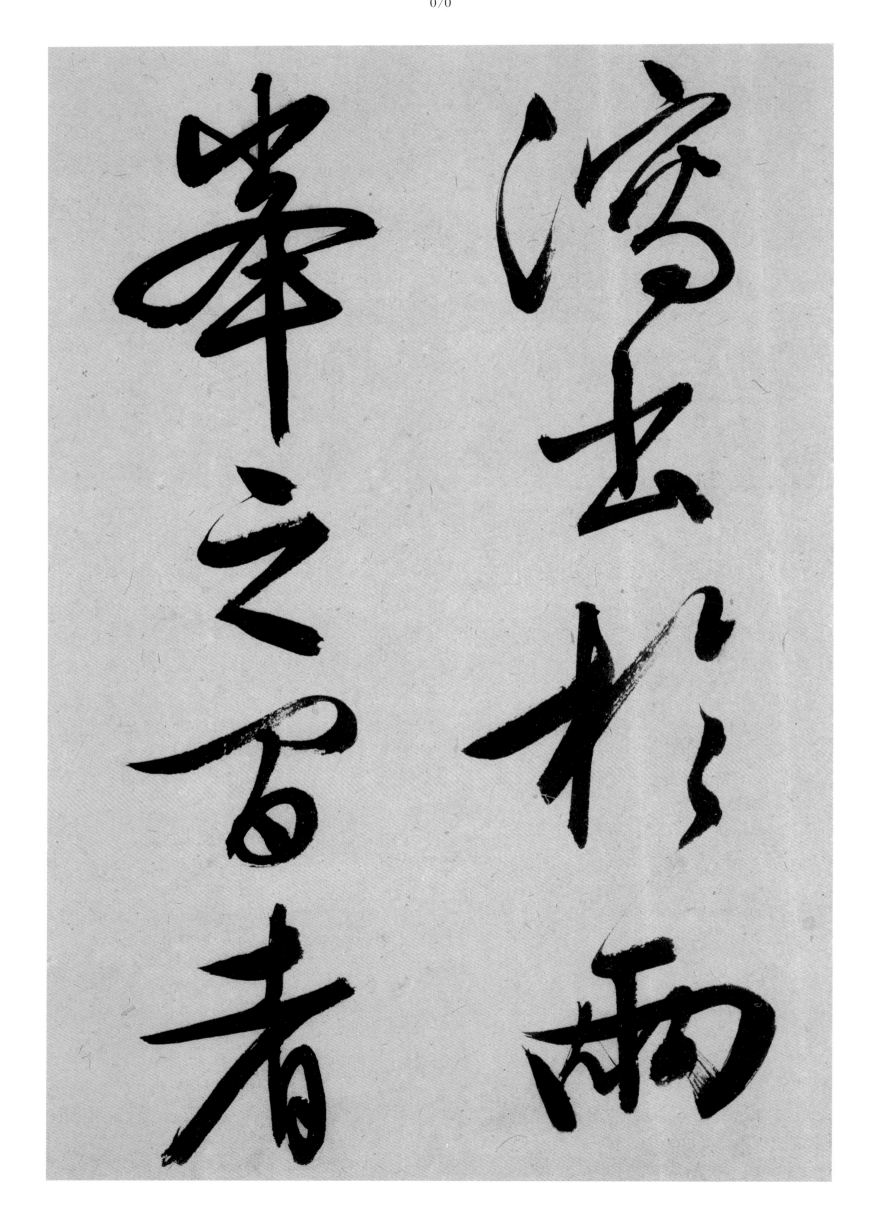

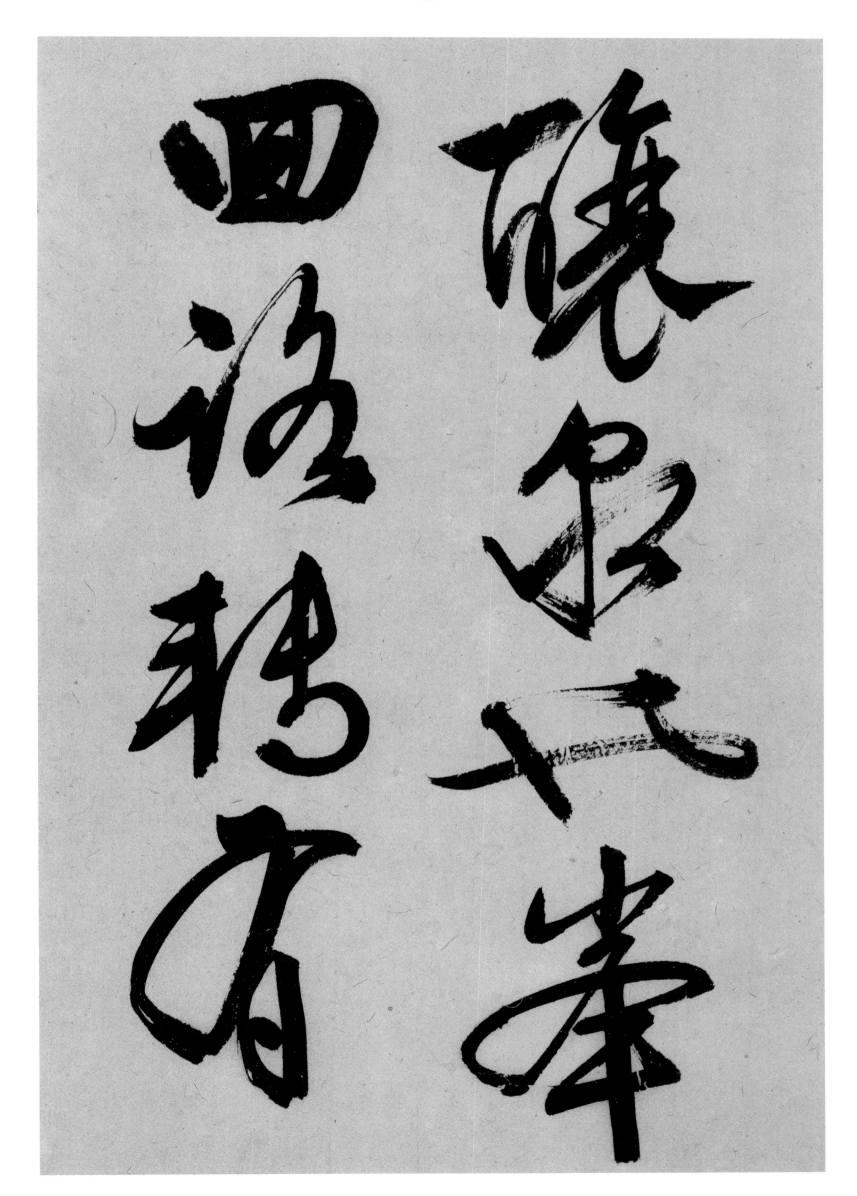

瀼峰酒海耦有然而壑尤美望之蔚

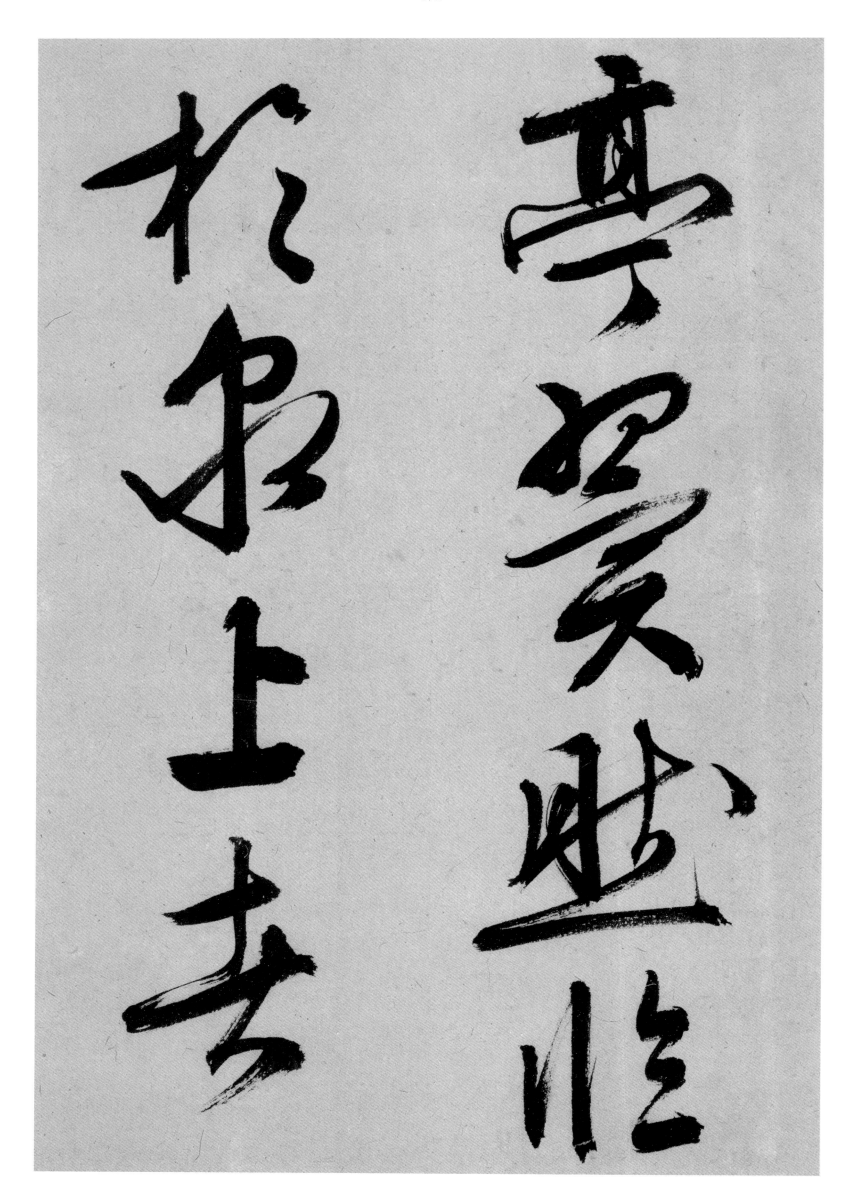

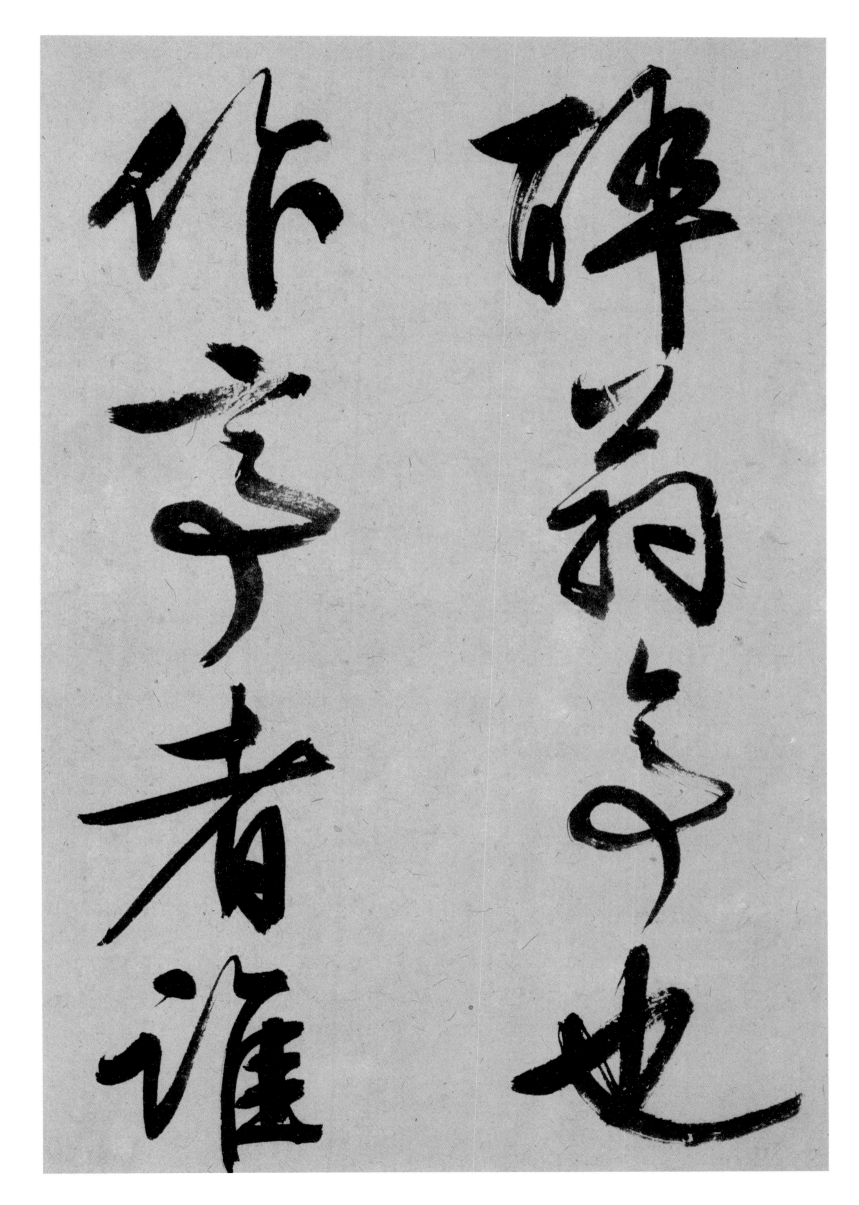

醉翁亭記也作亭者誰

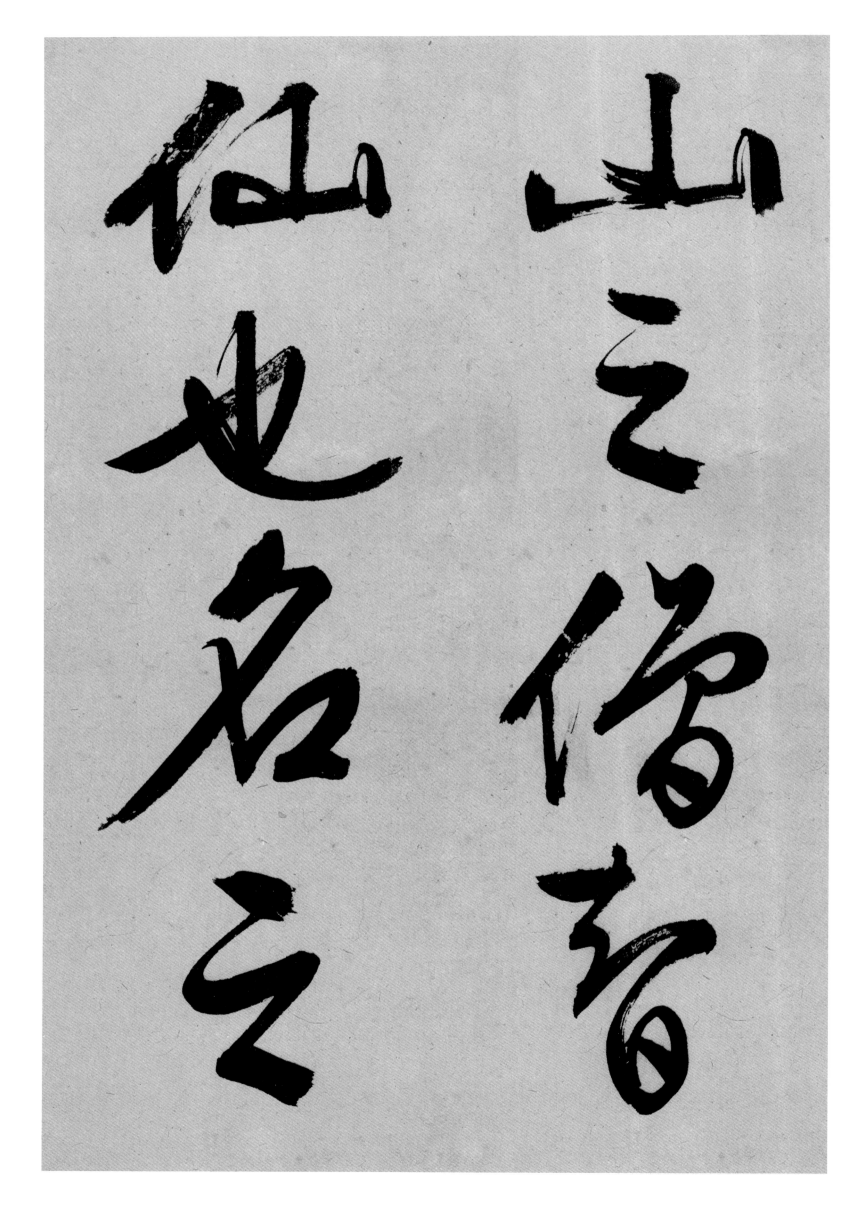

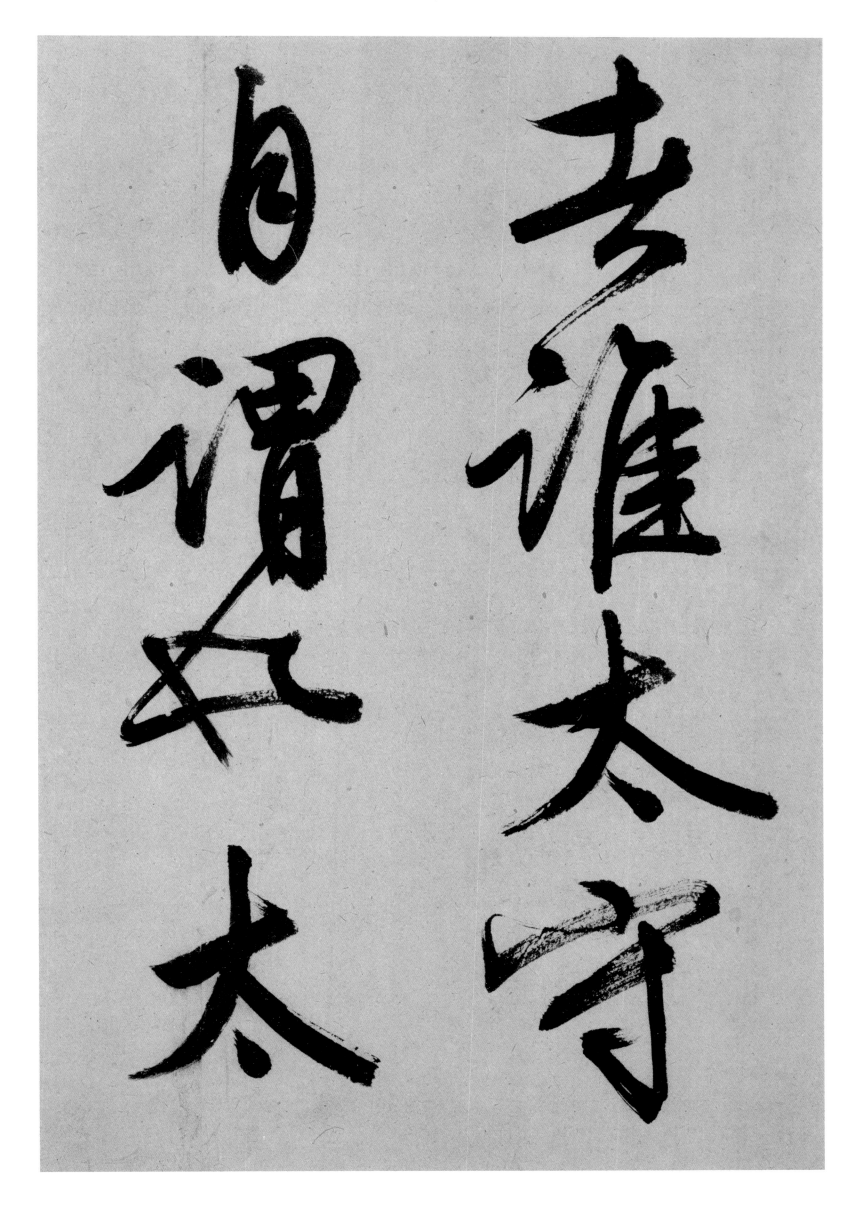

去誰太守

自謂也太

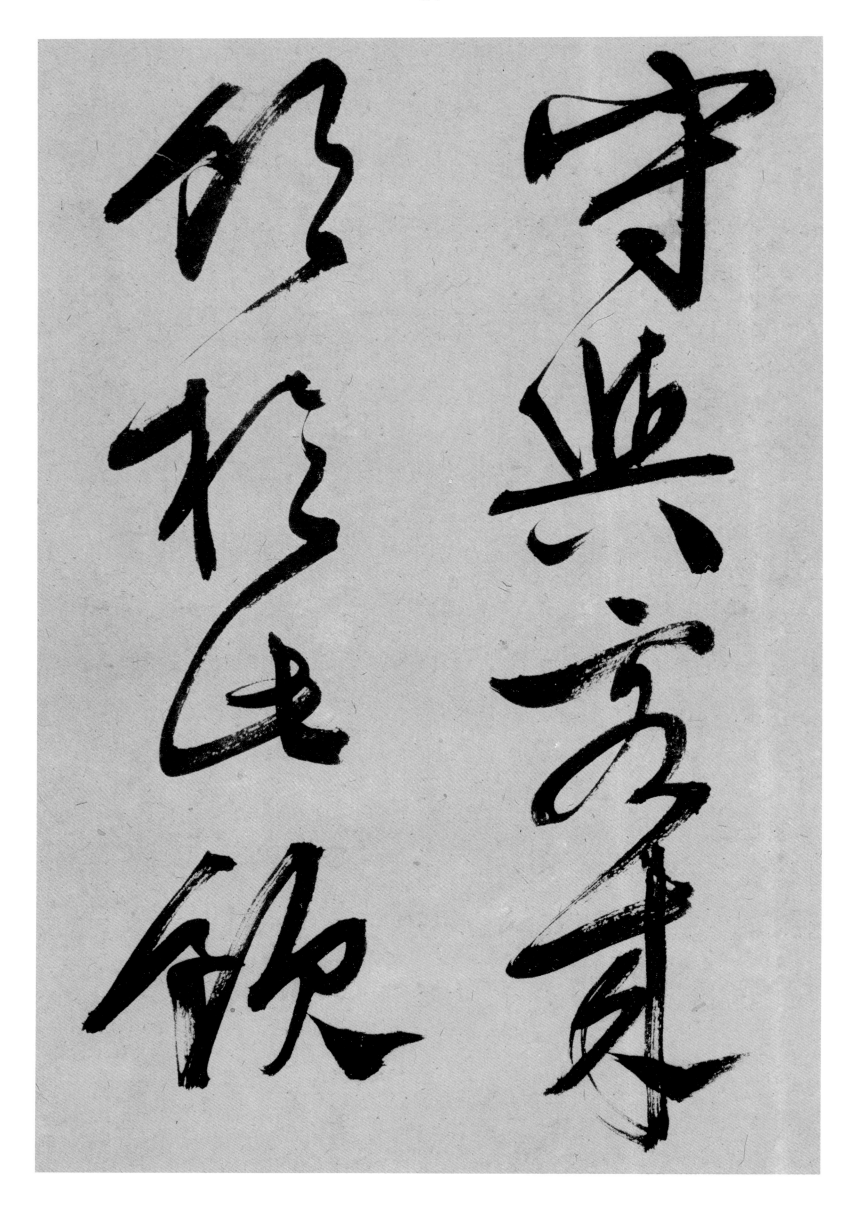

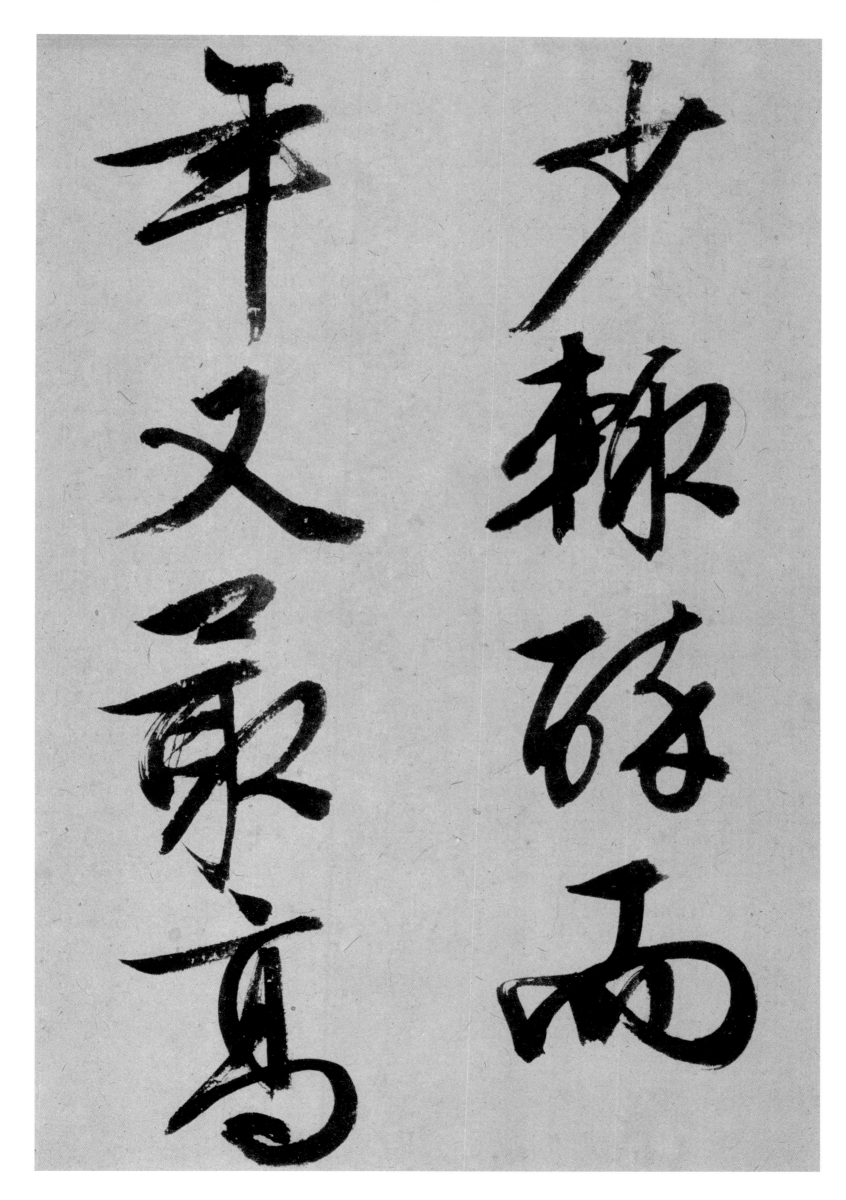

少辣頹然乎其中者太守醉也

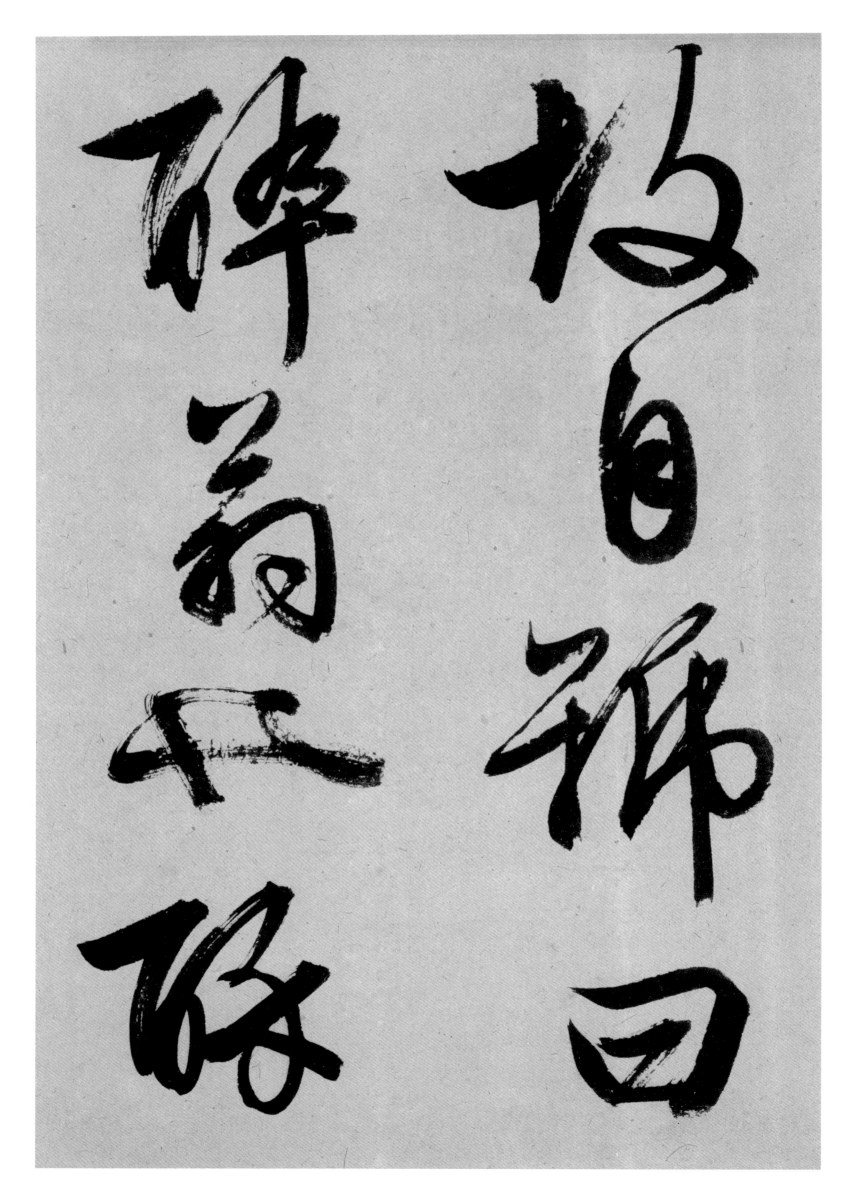

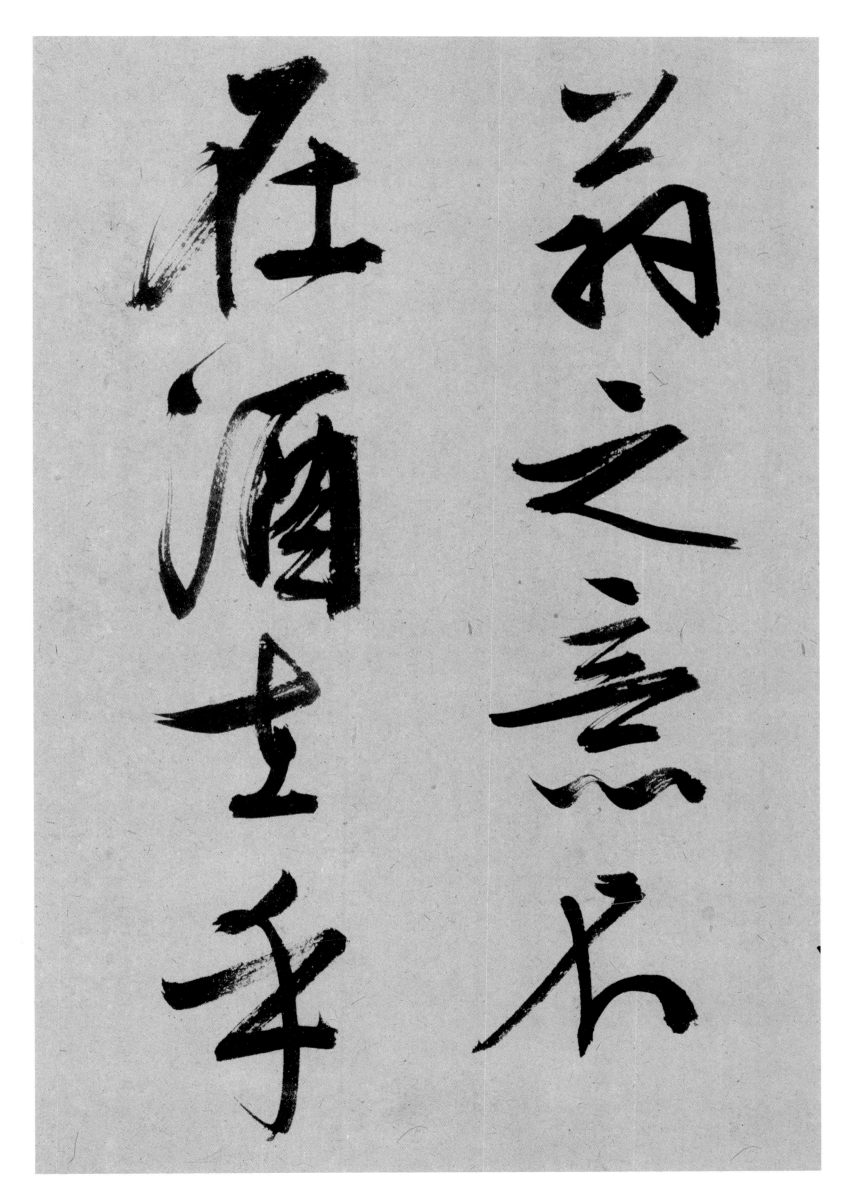

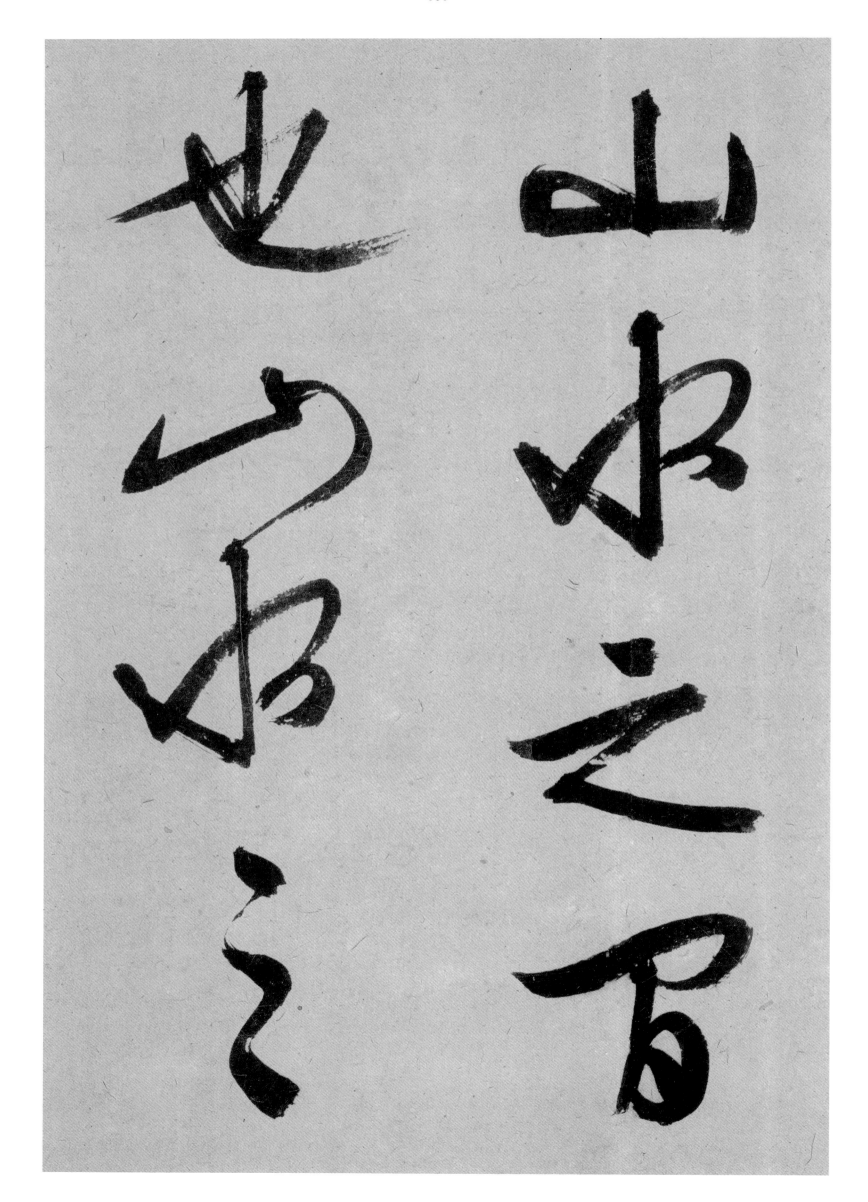

樂陽之心

而當之源

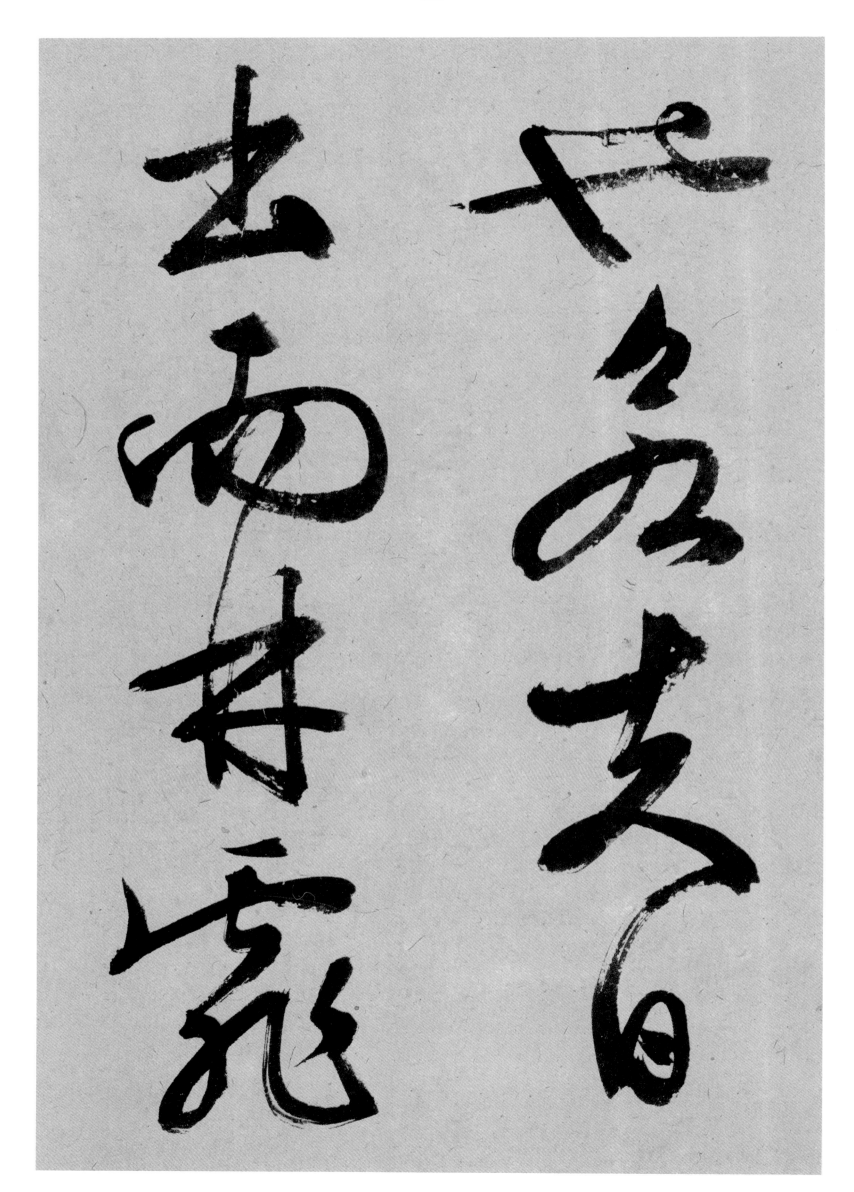

醉翁亭記

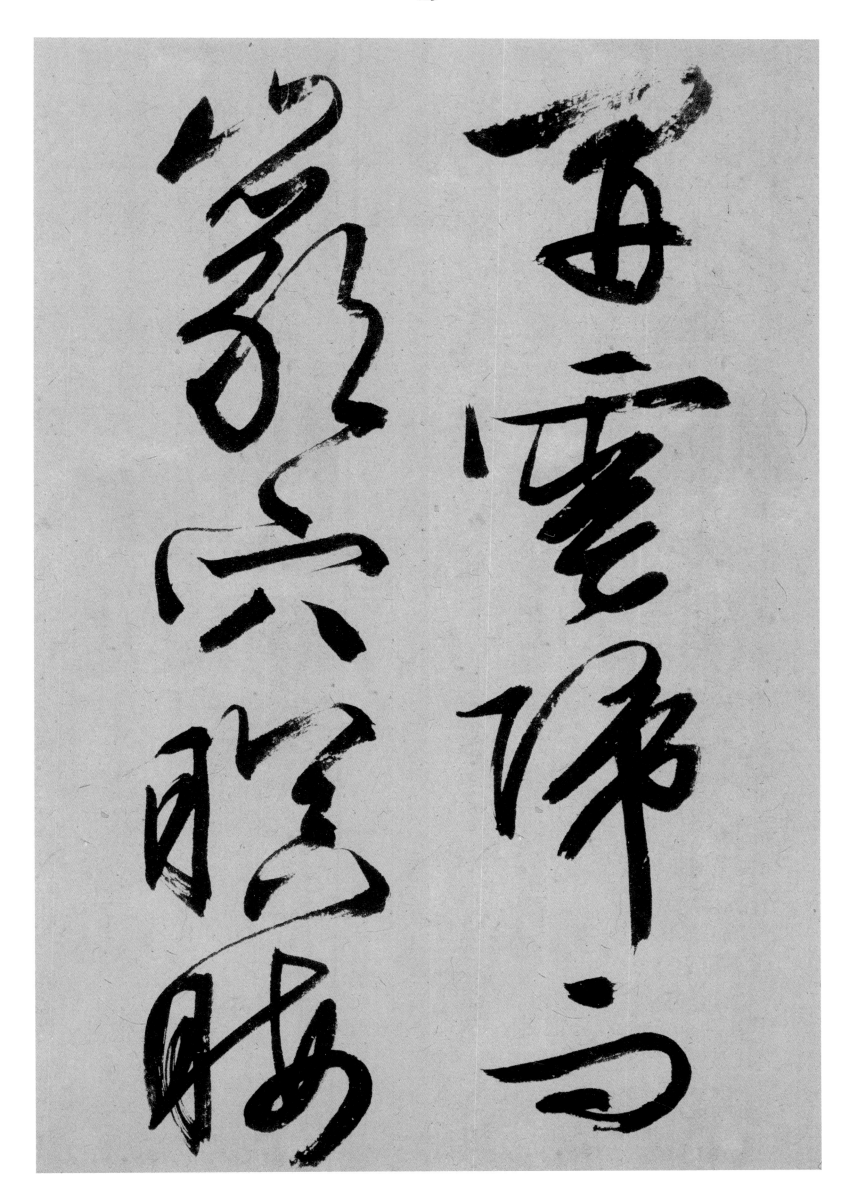

醉翁亭記

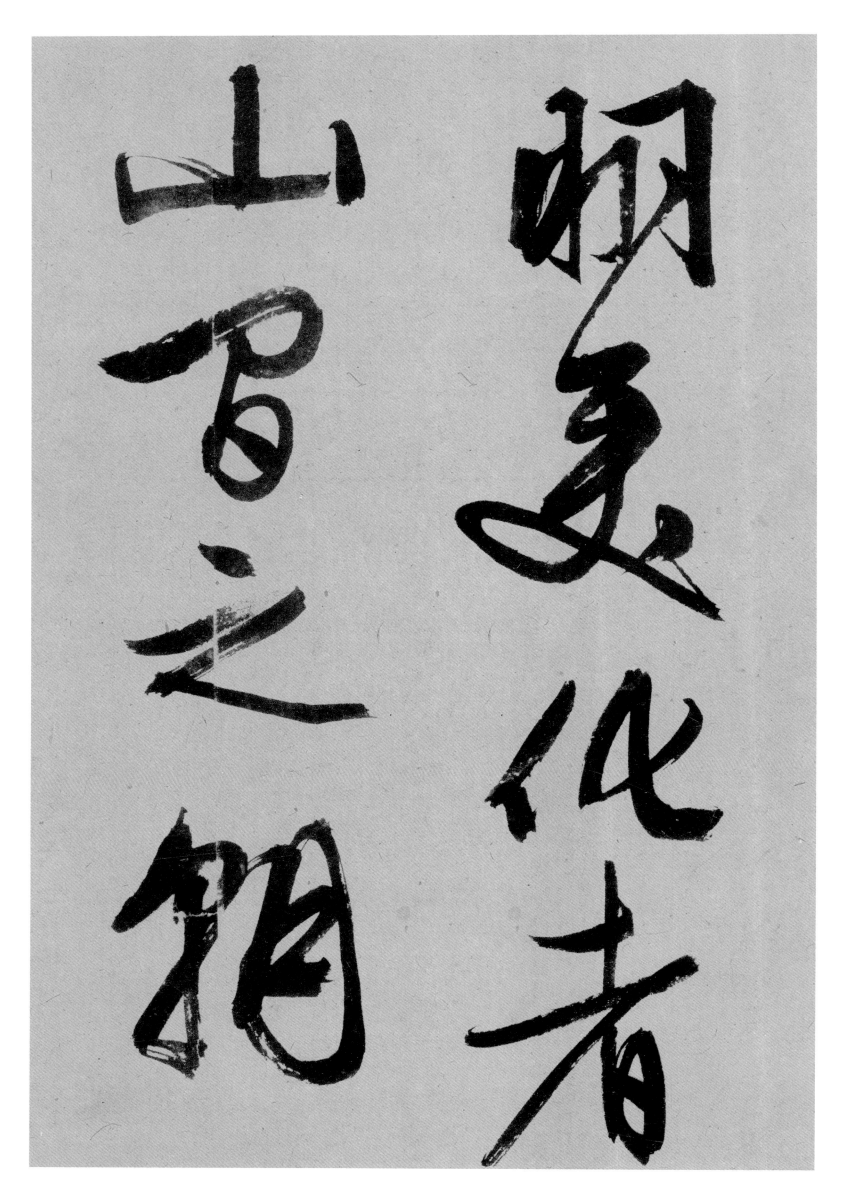

醉翁亭記

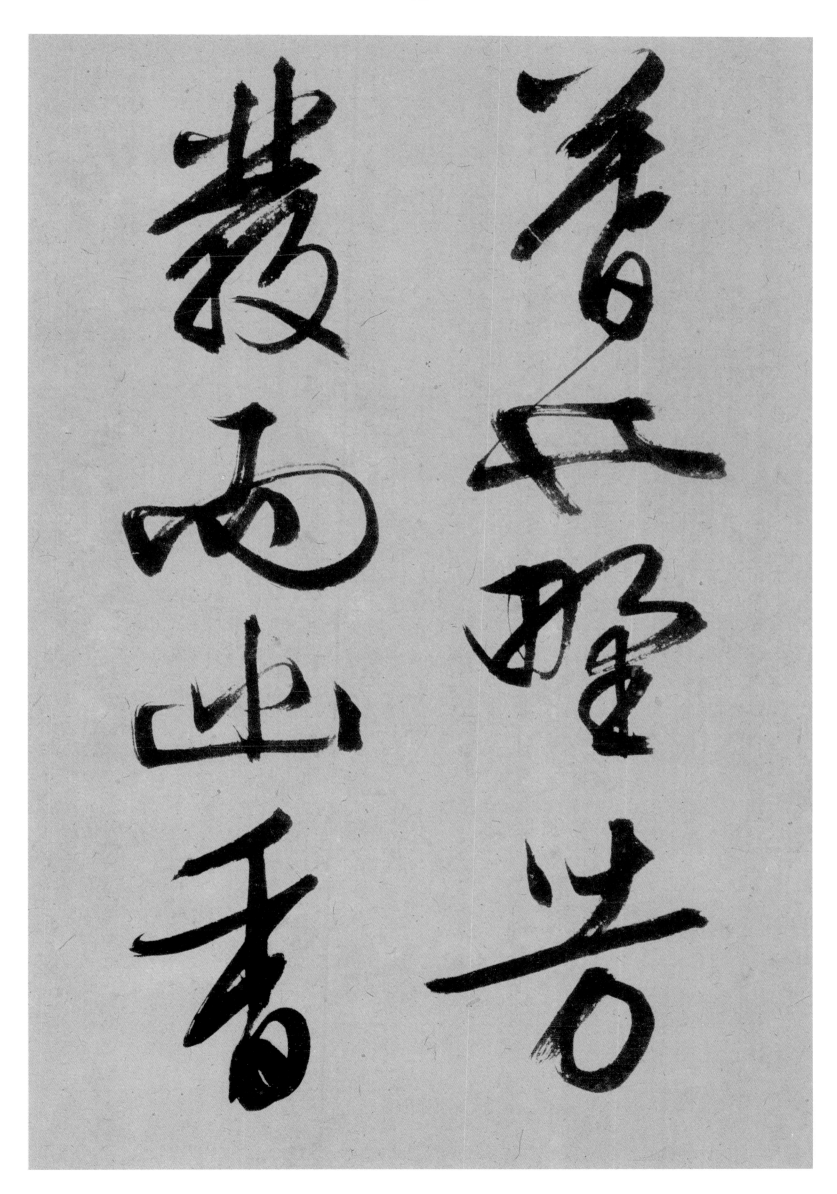

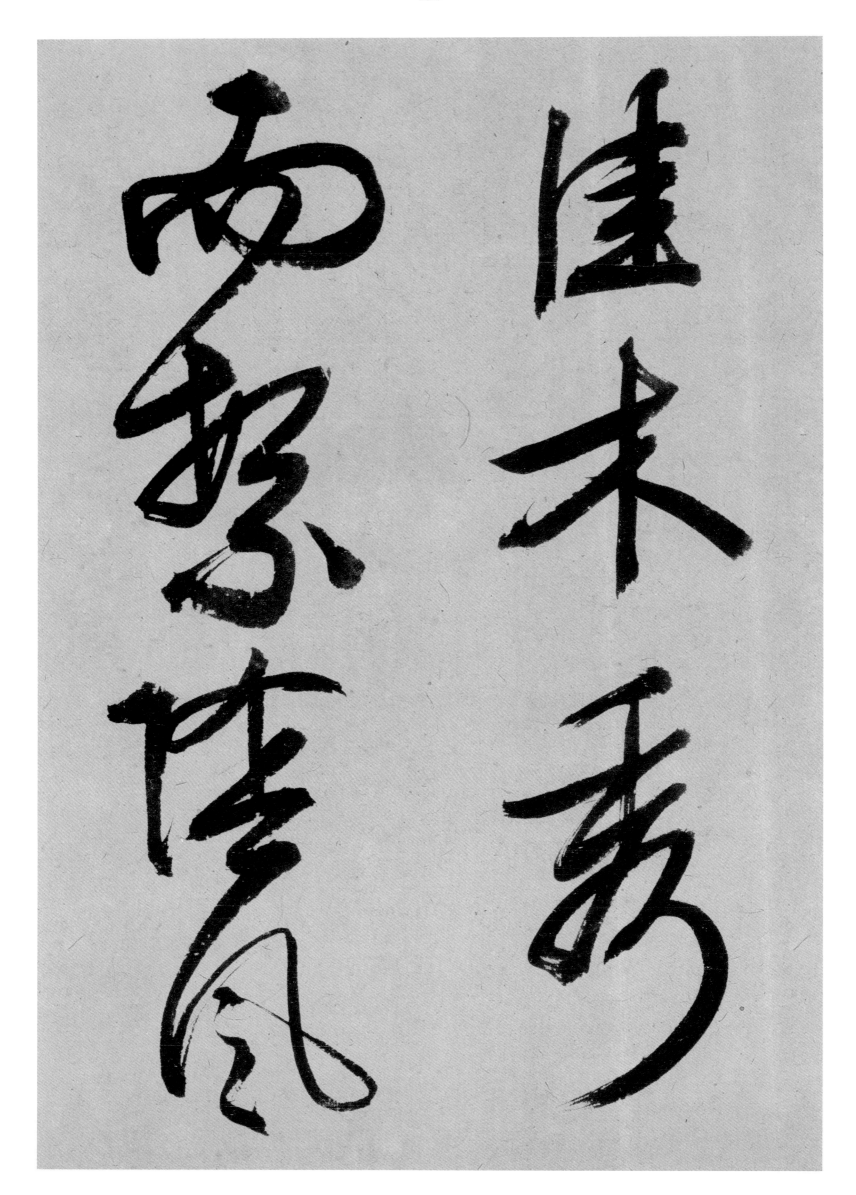

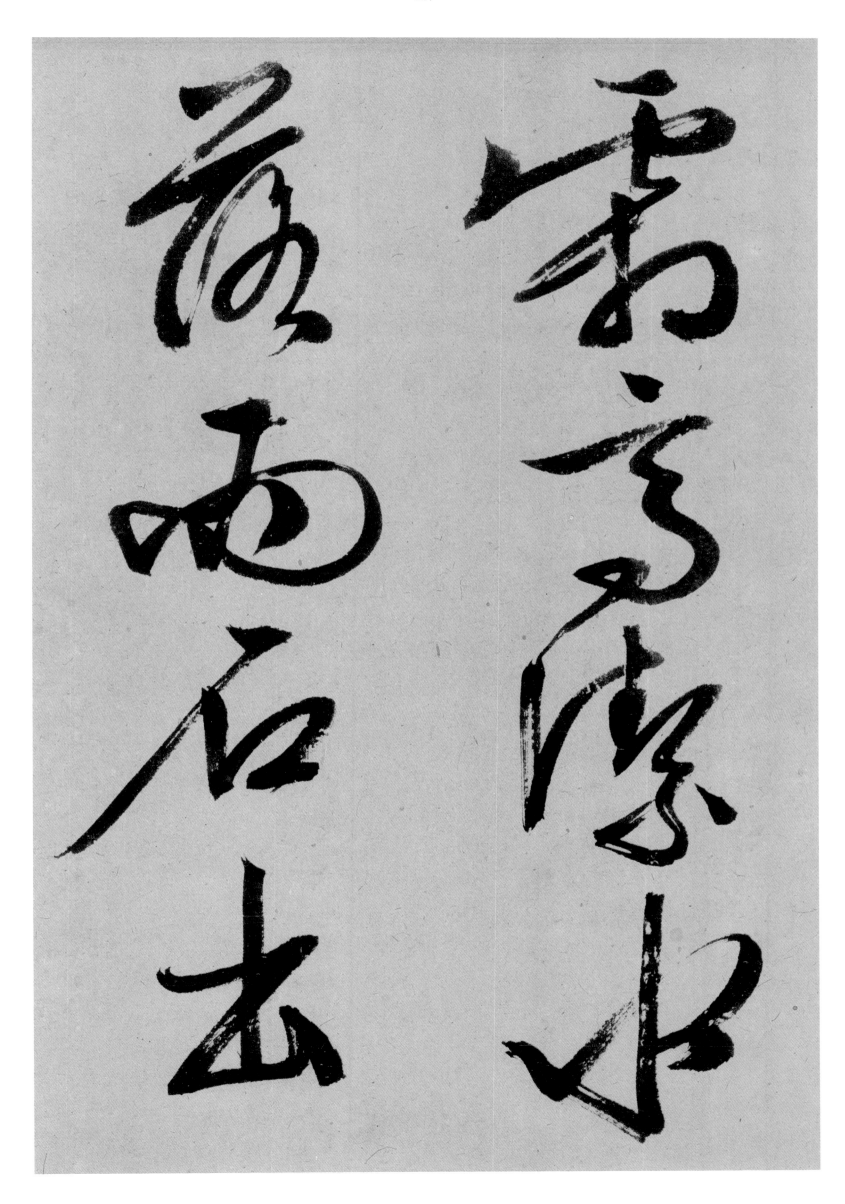

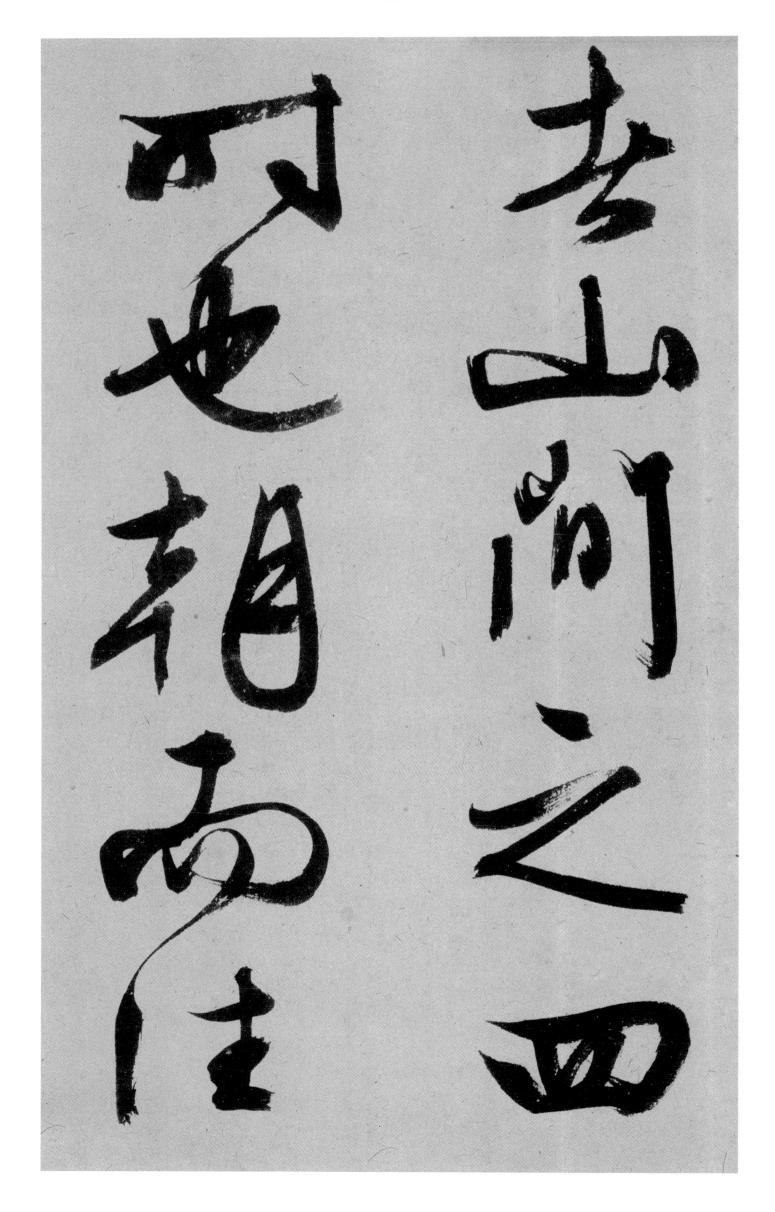

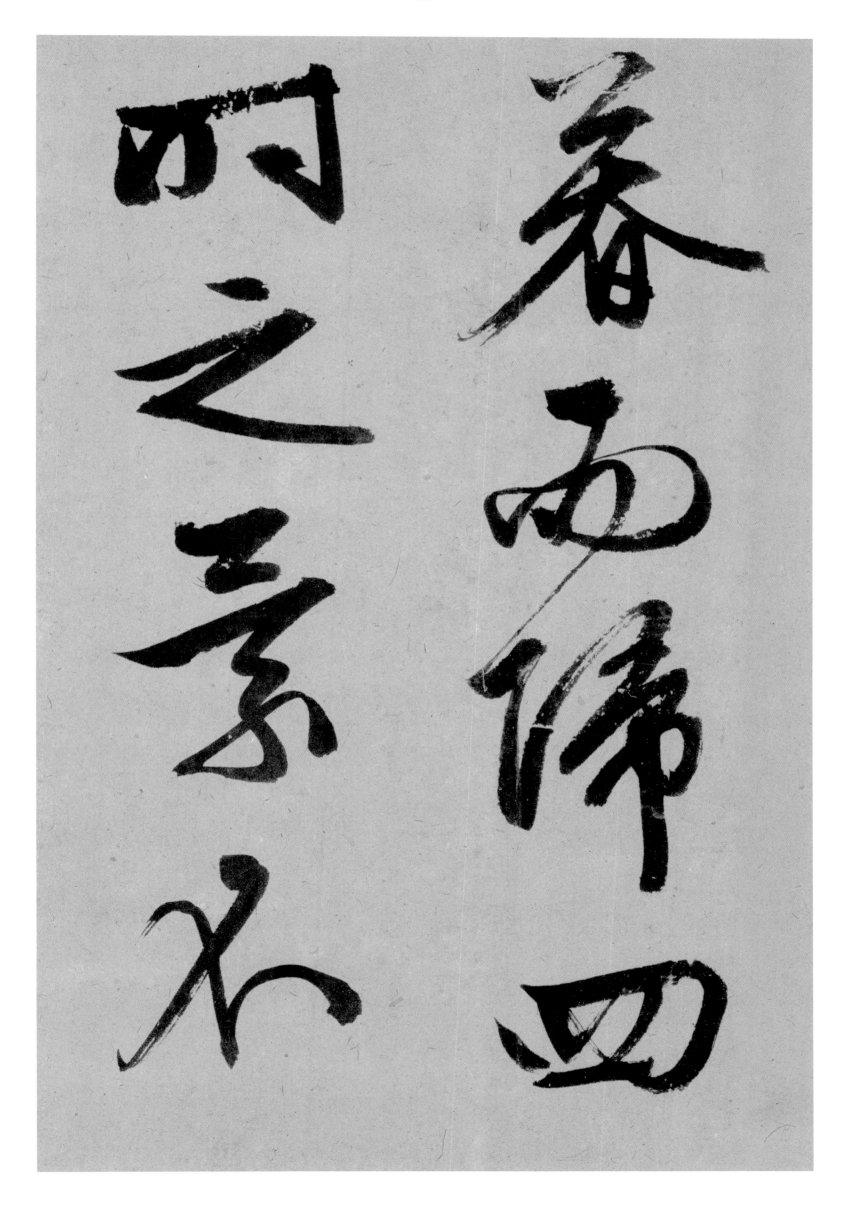

春而時
雨之
而景
四不

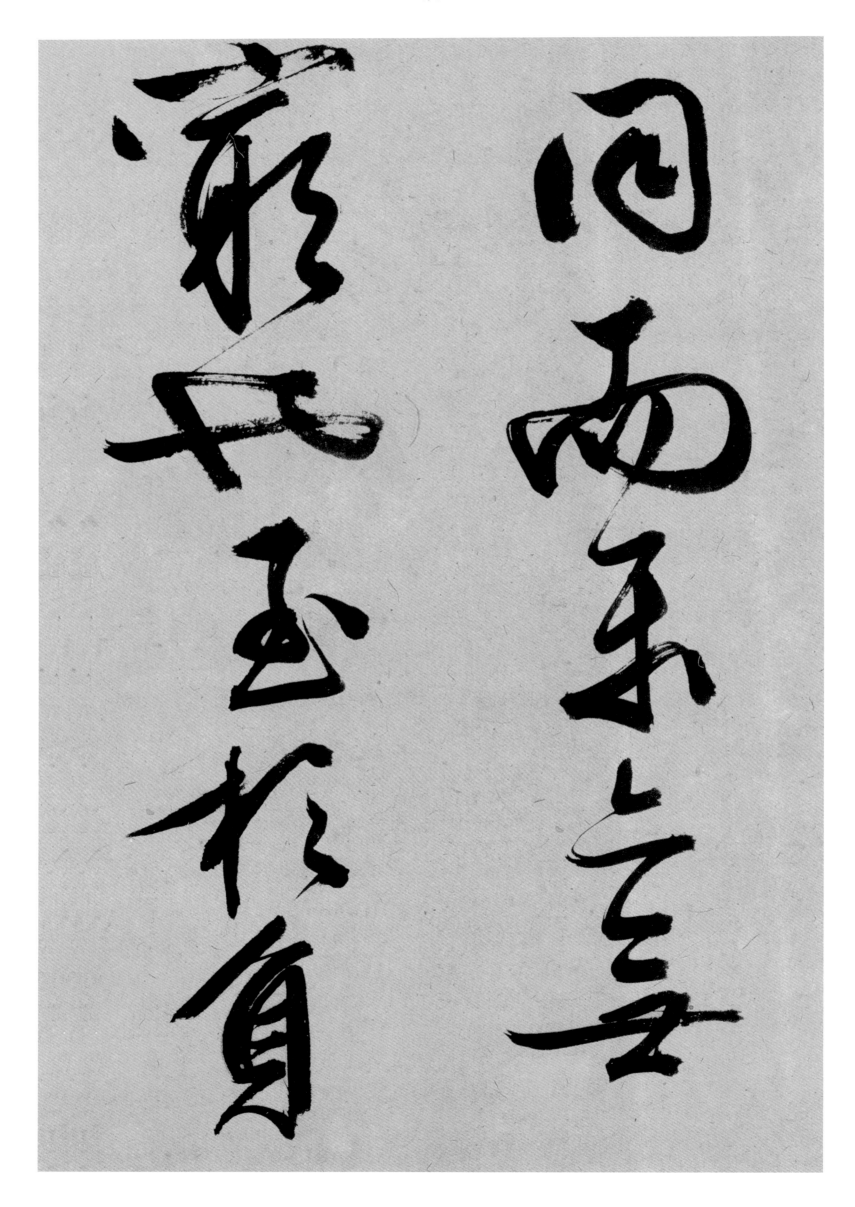

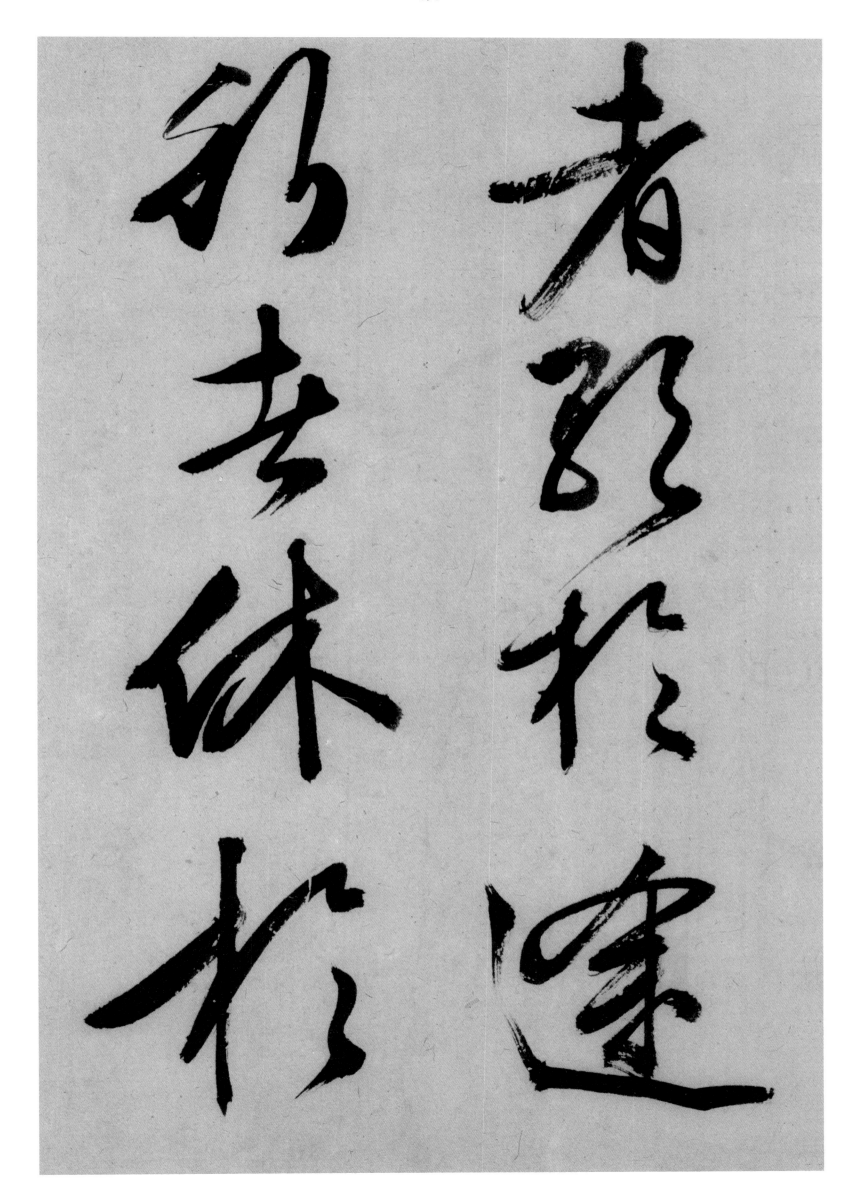

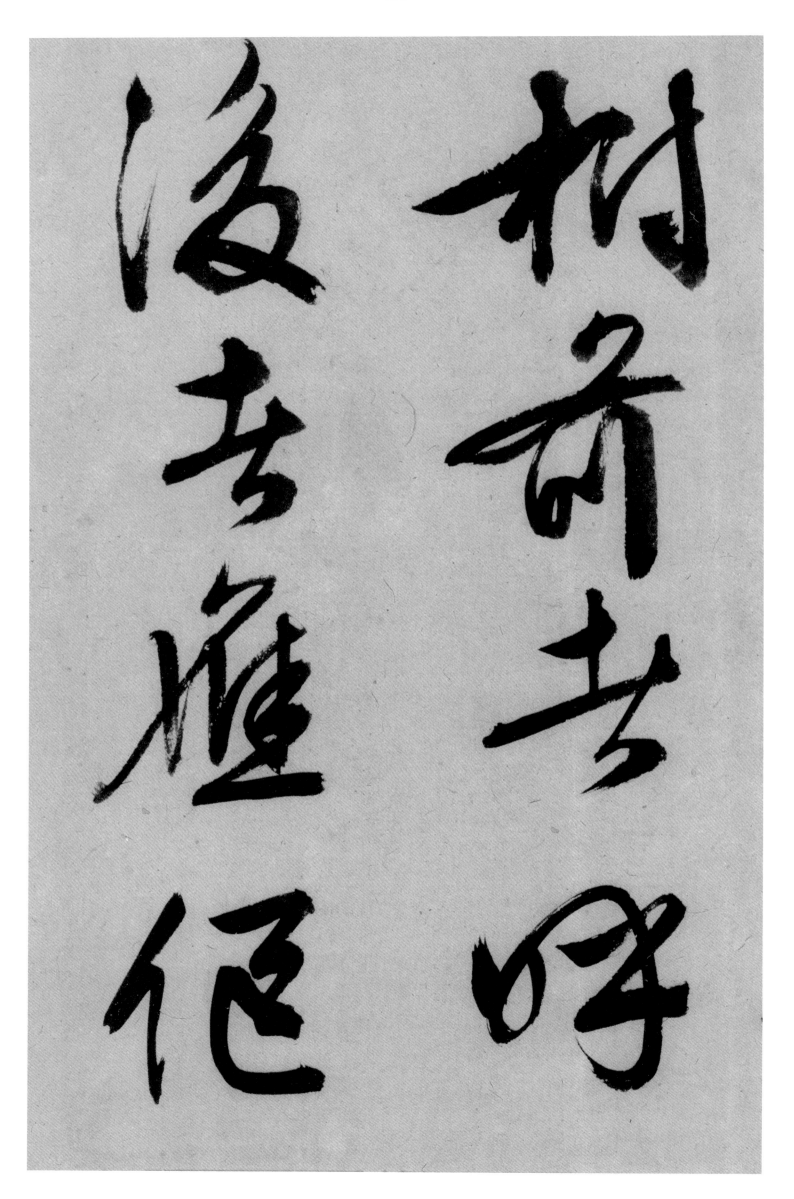

村前后雜佢
後乏雜佢

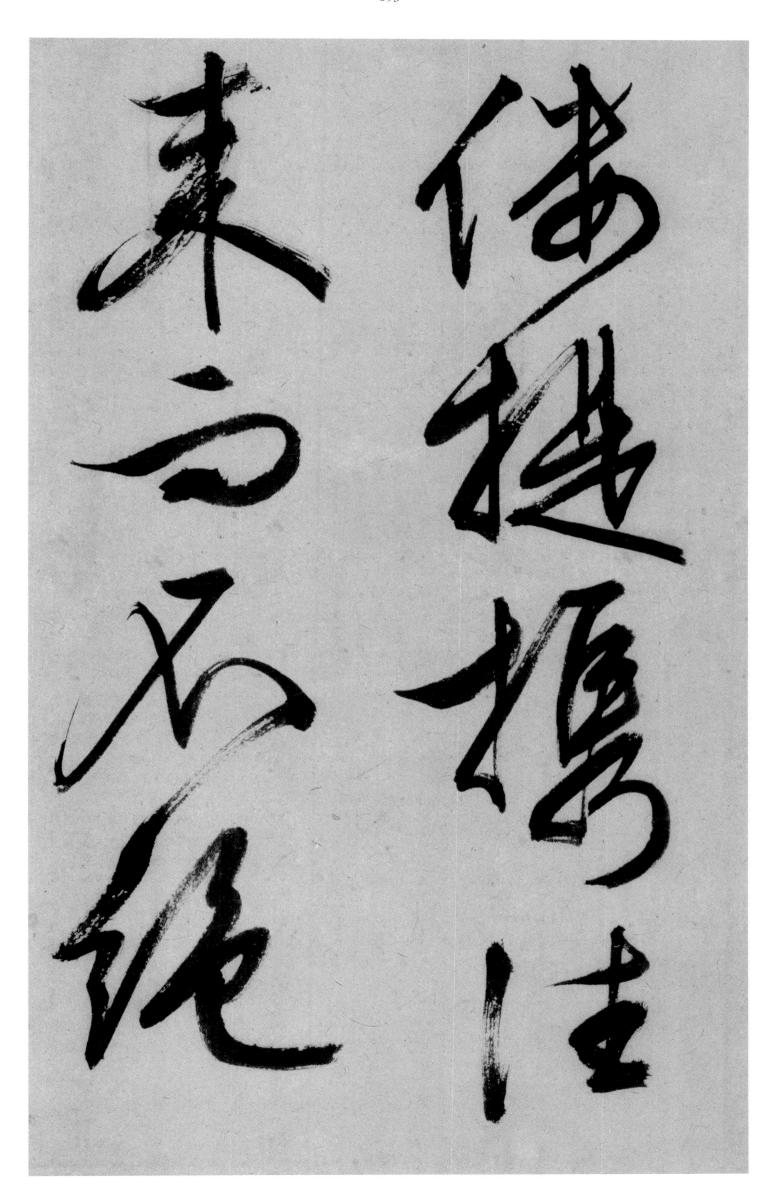

偉楗搞佳

東方不能

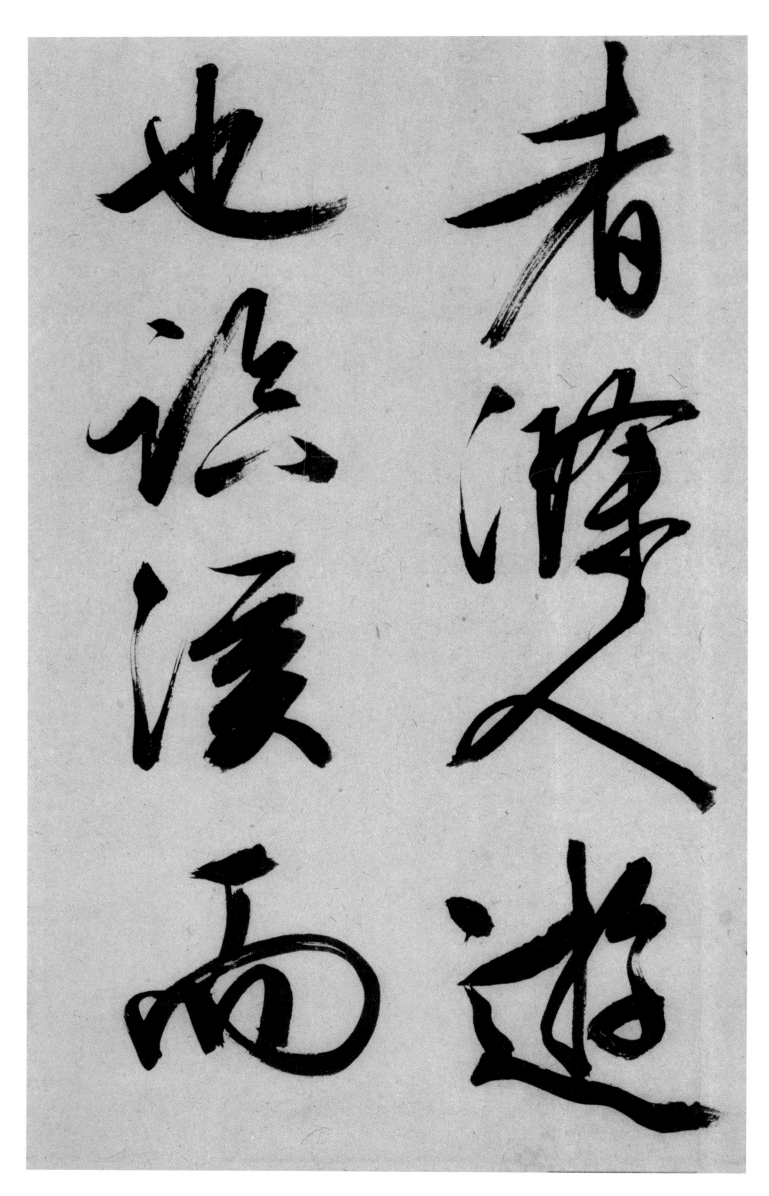

者滁人遊
也詠溪而

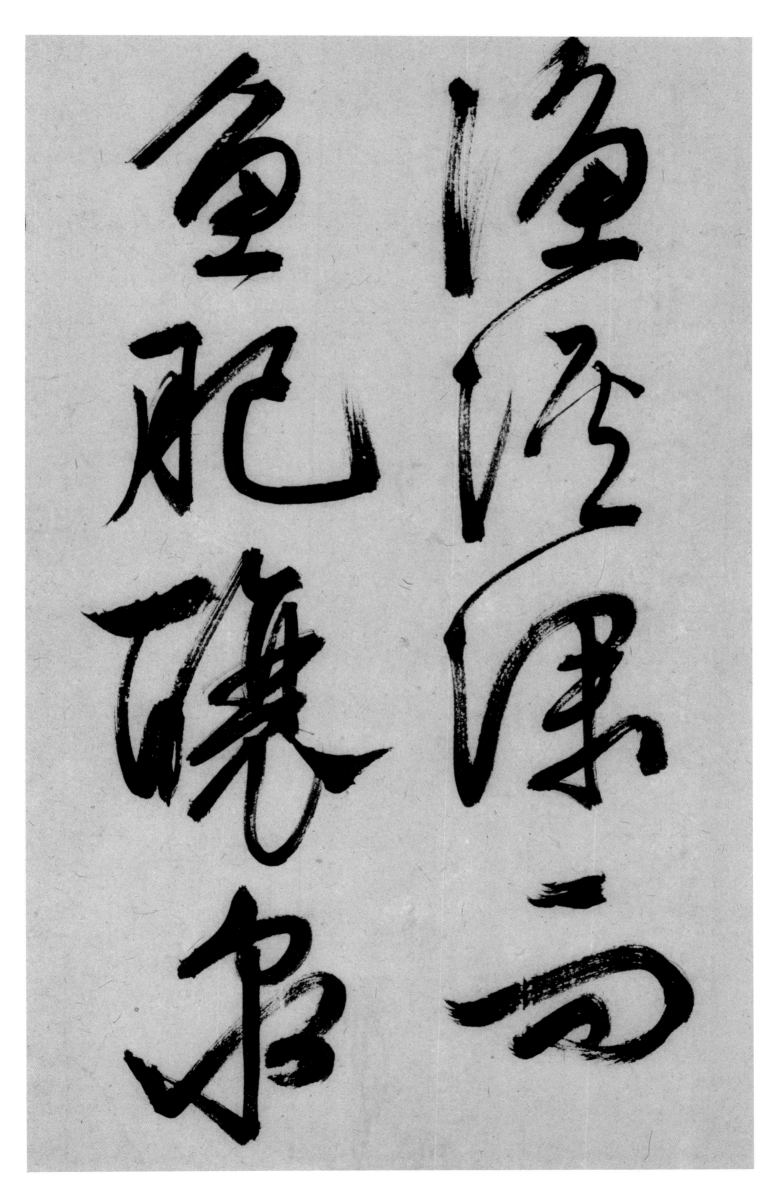

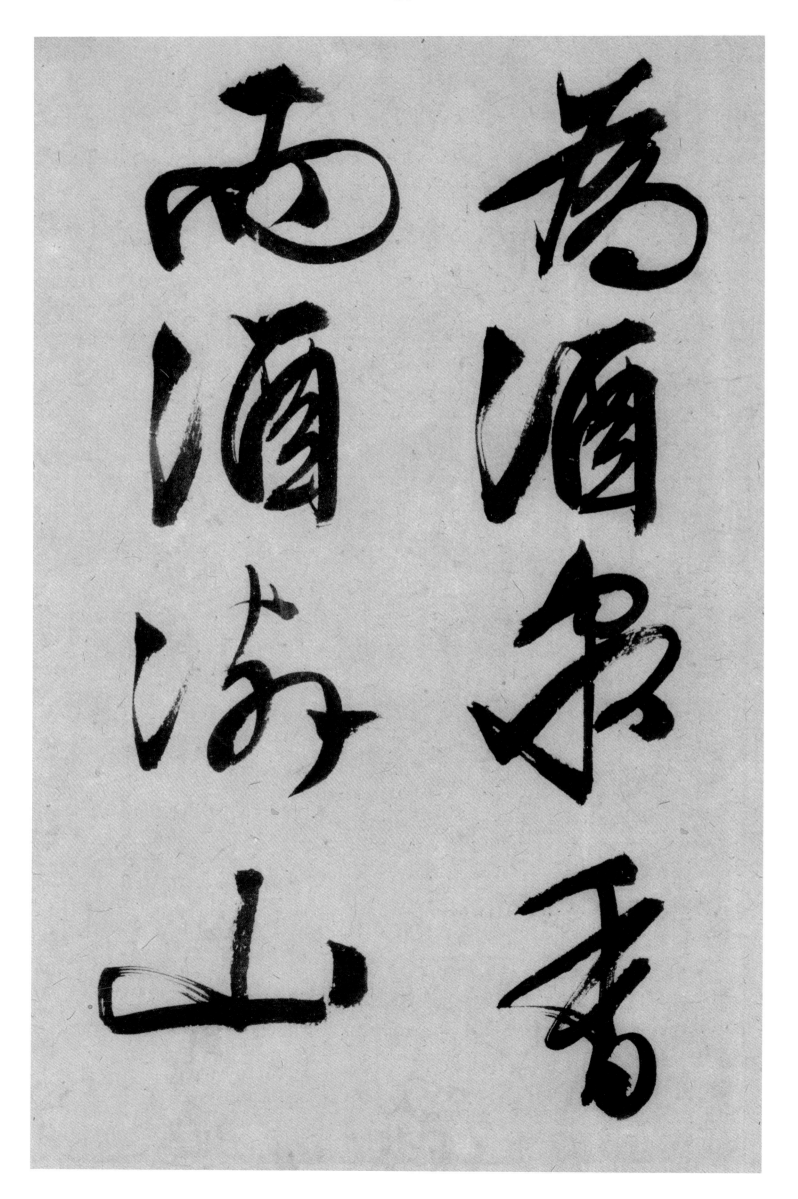

釀酒泉香
而酒洌山

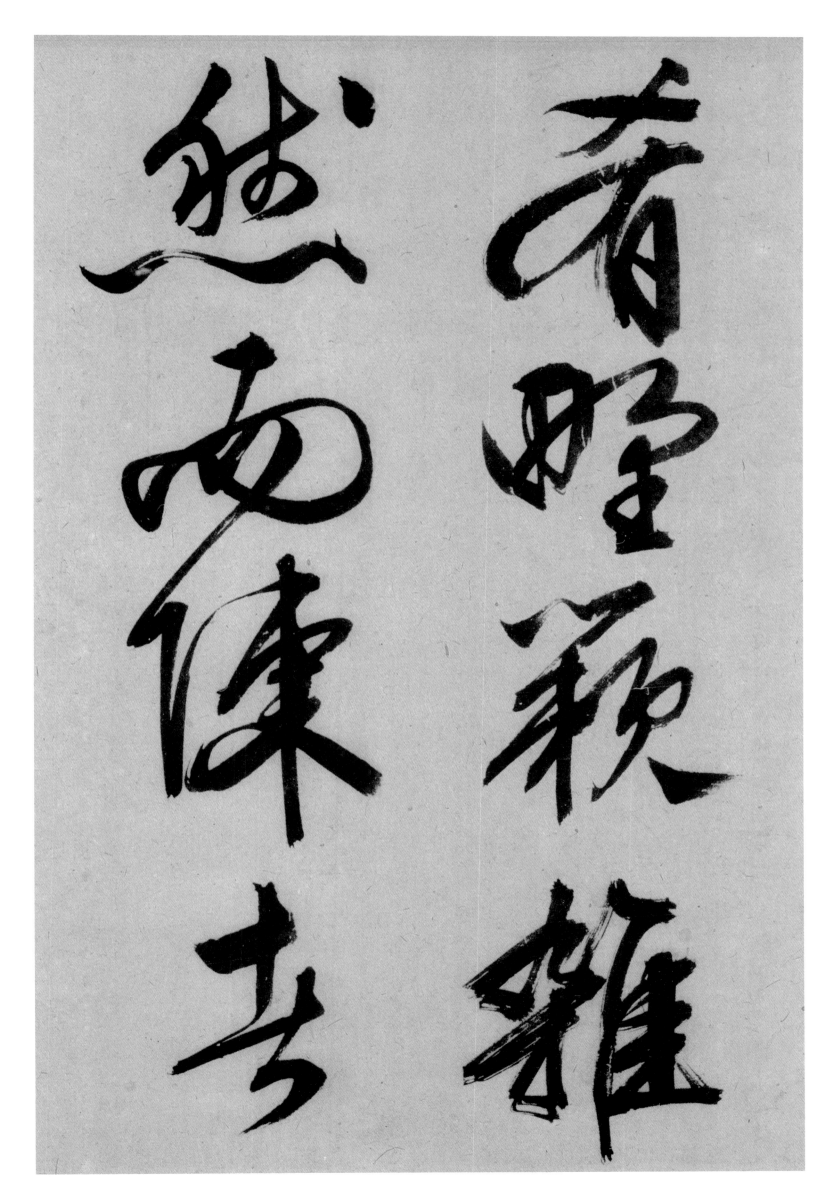

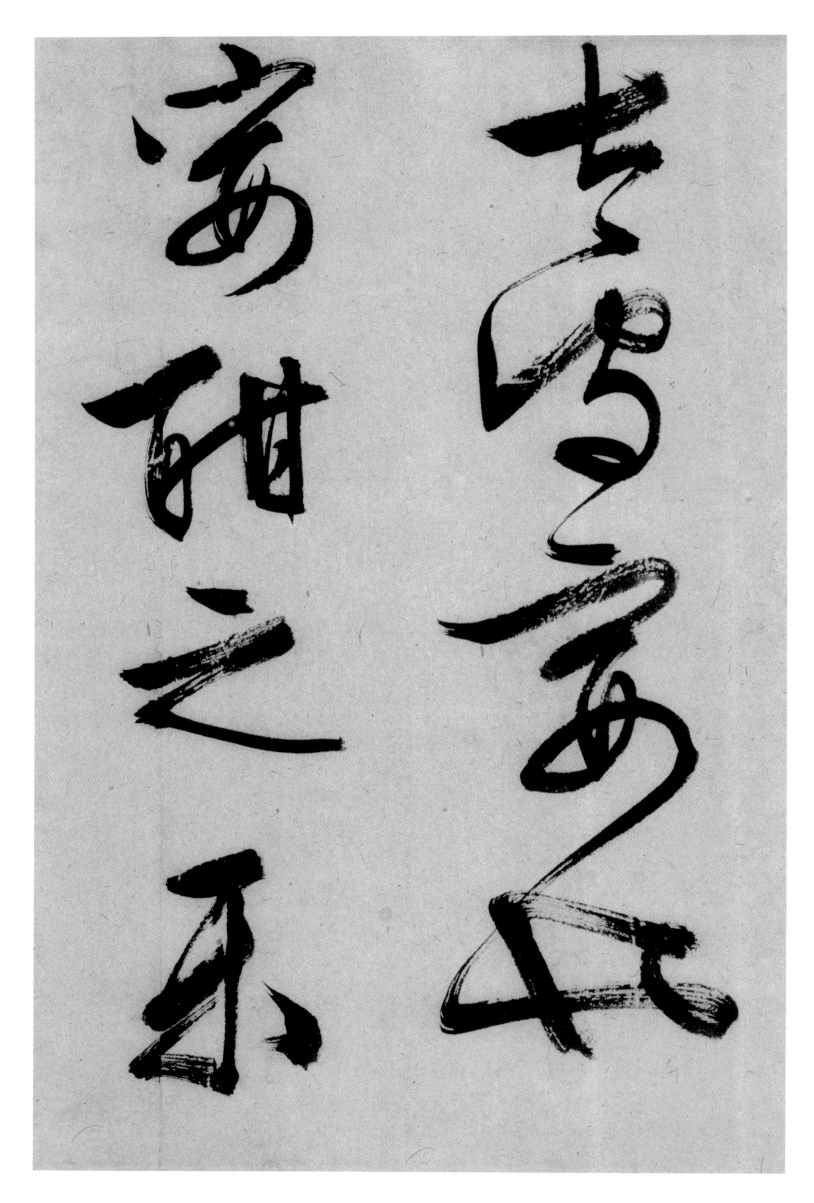

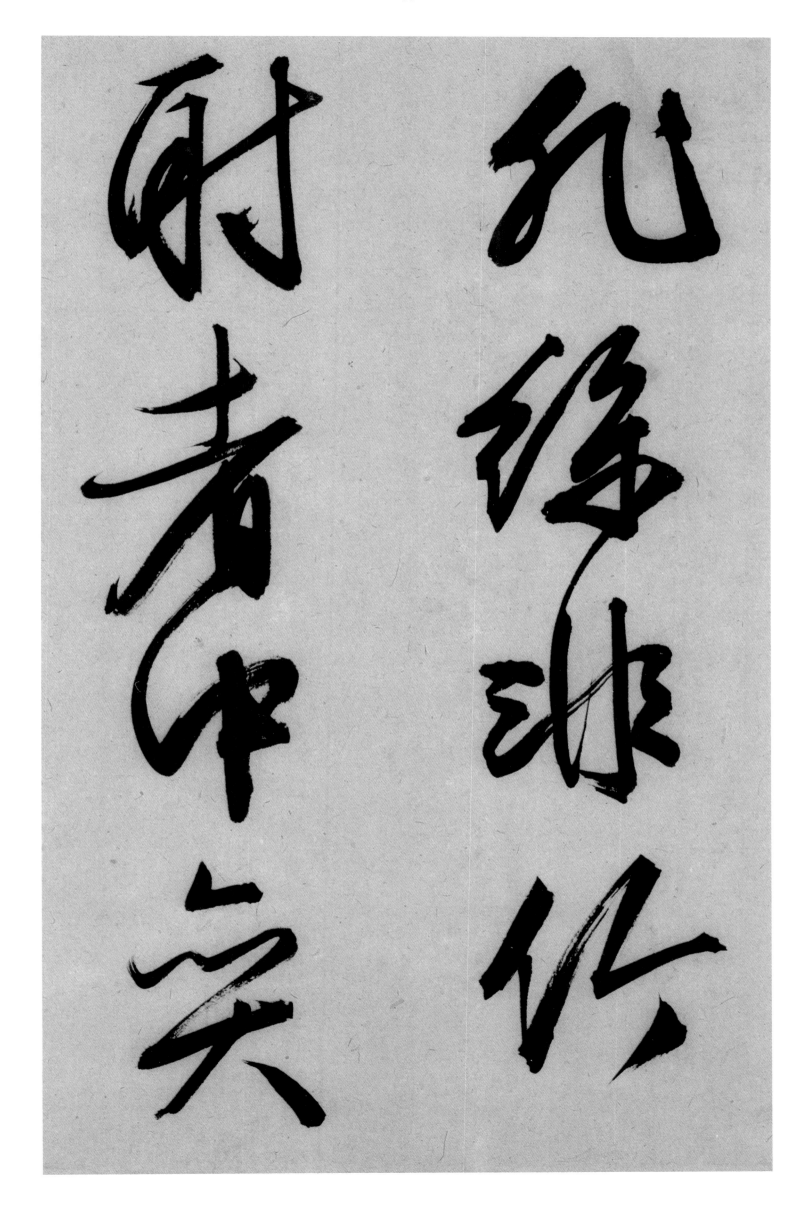

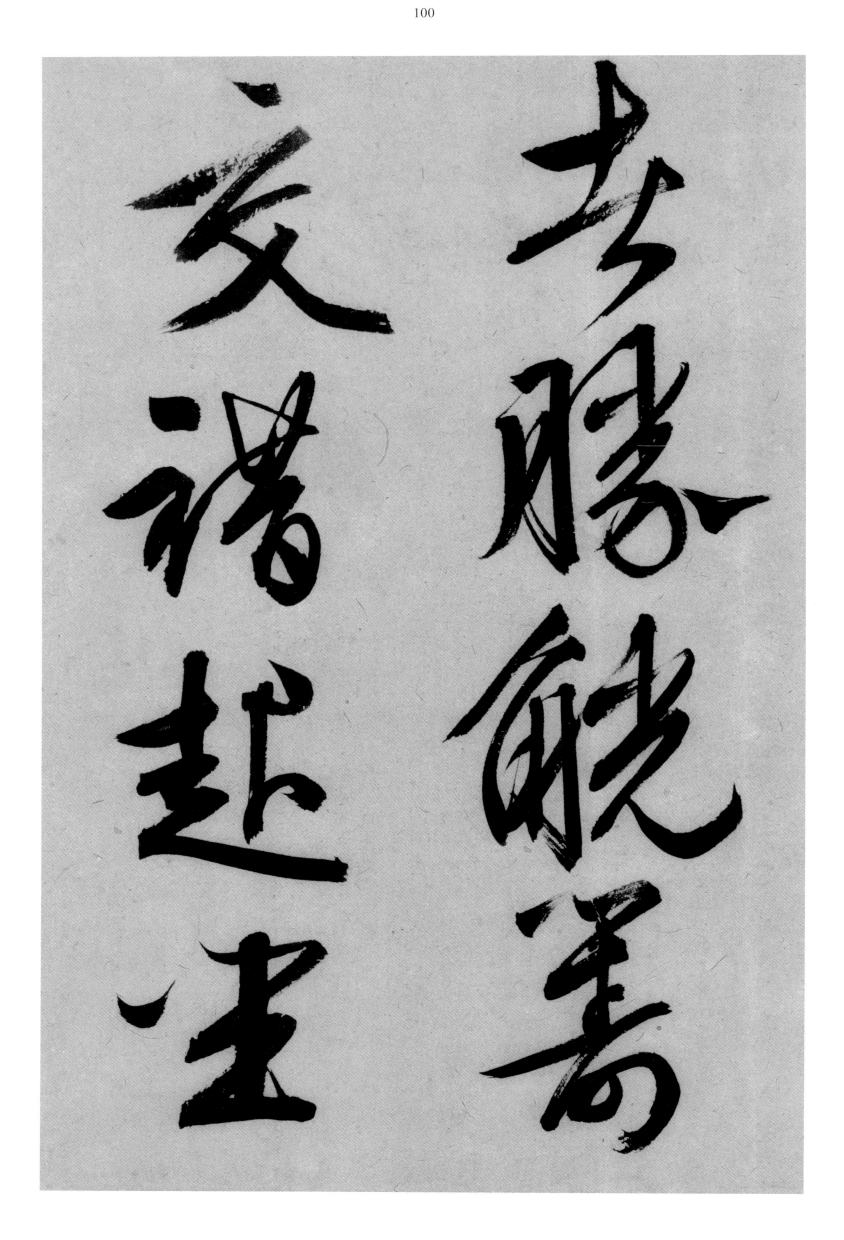

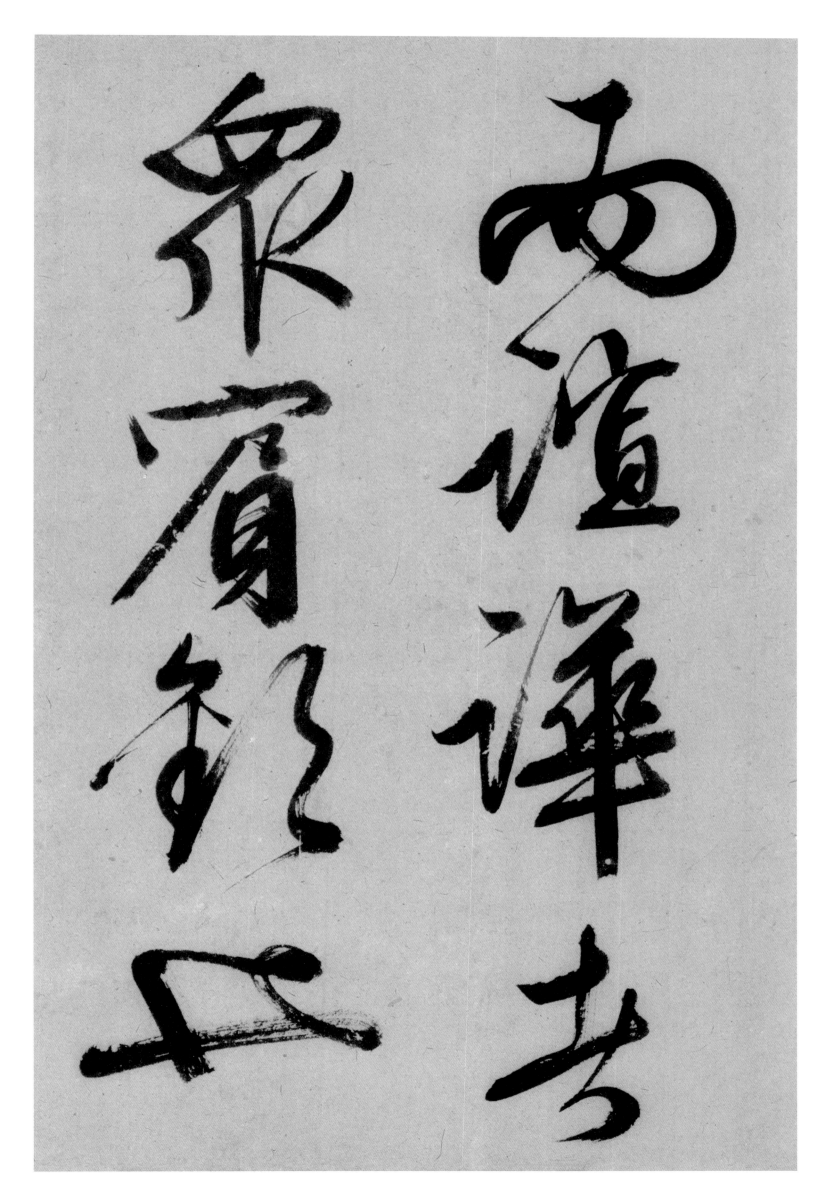

而眾賓讙也蒼顏

白髮

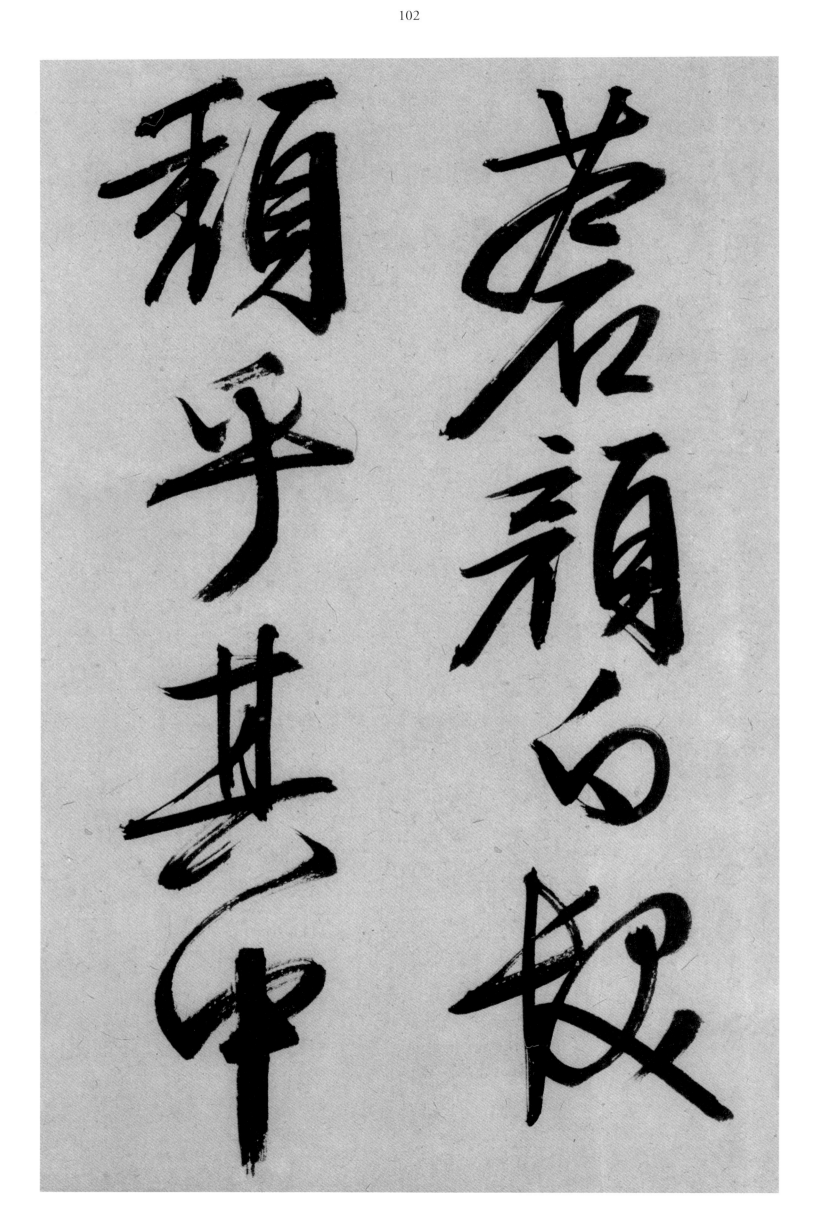

去太守醉
也七西夕
也而昌

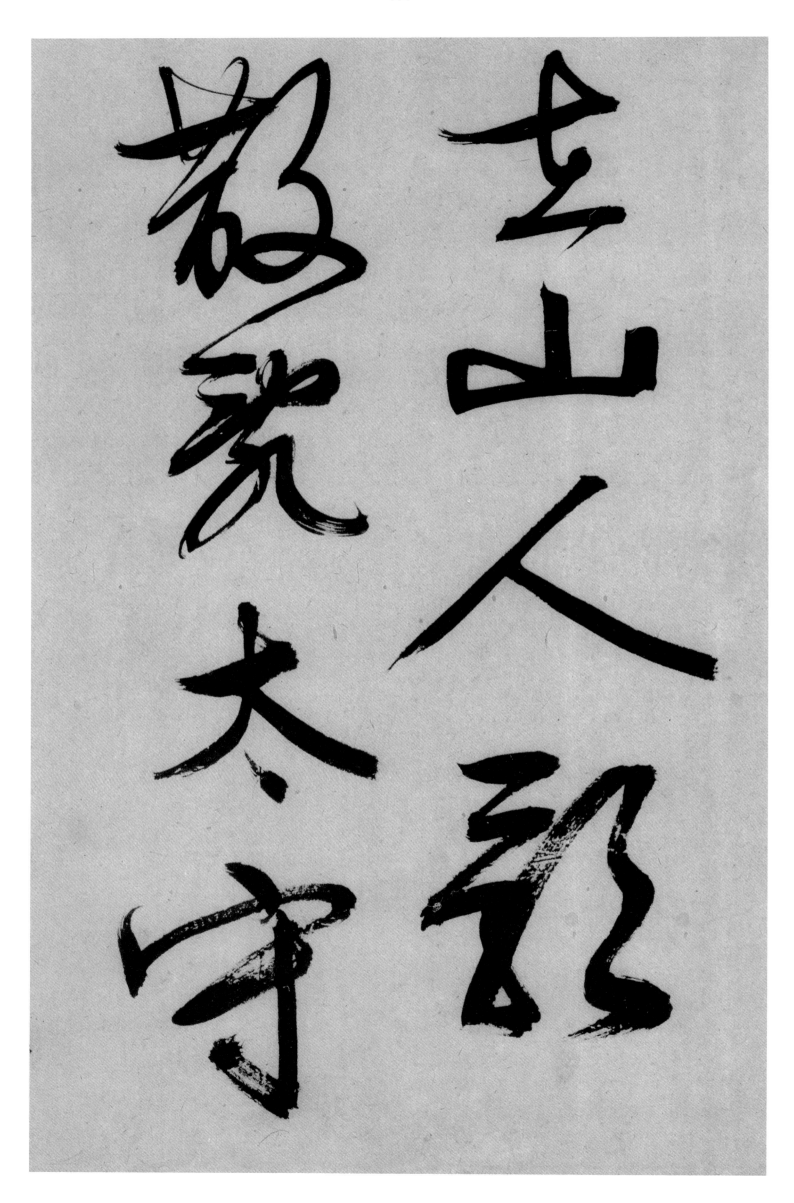

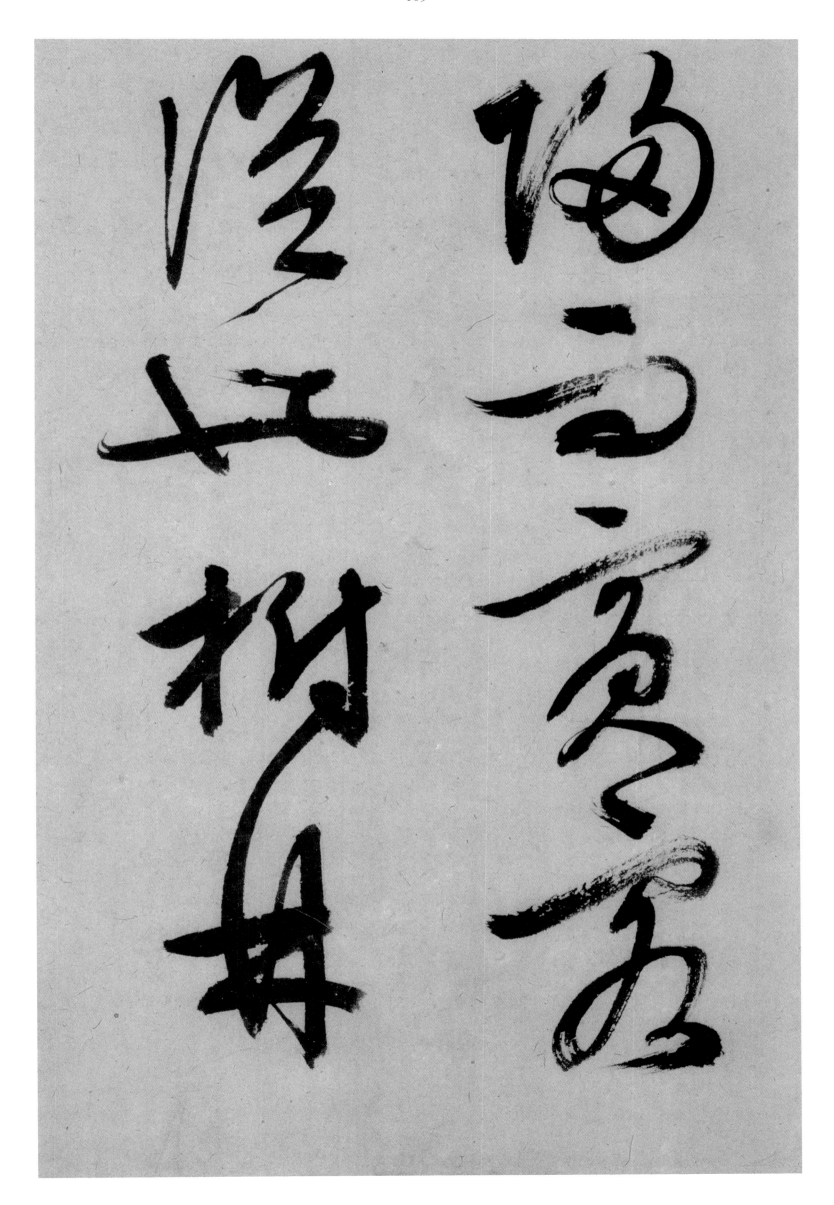

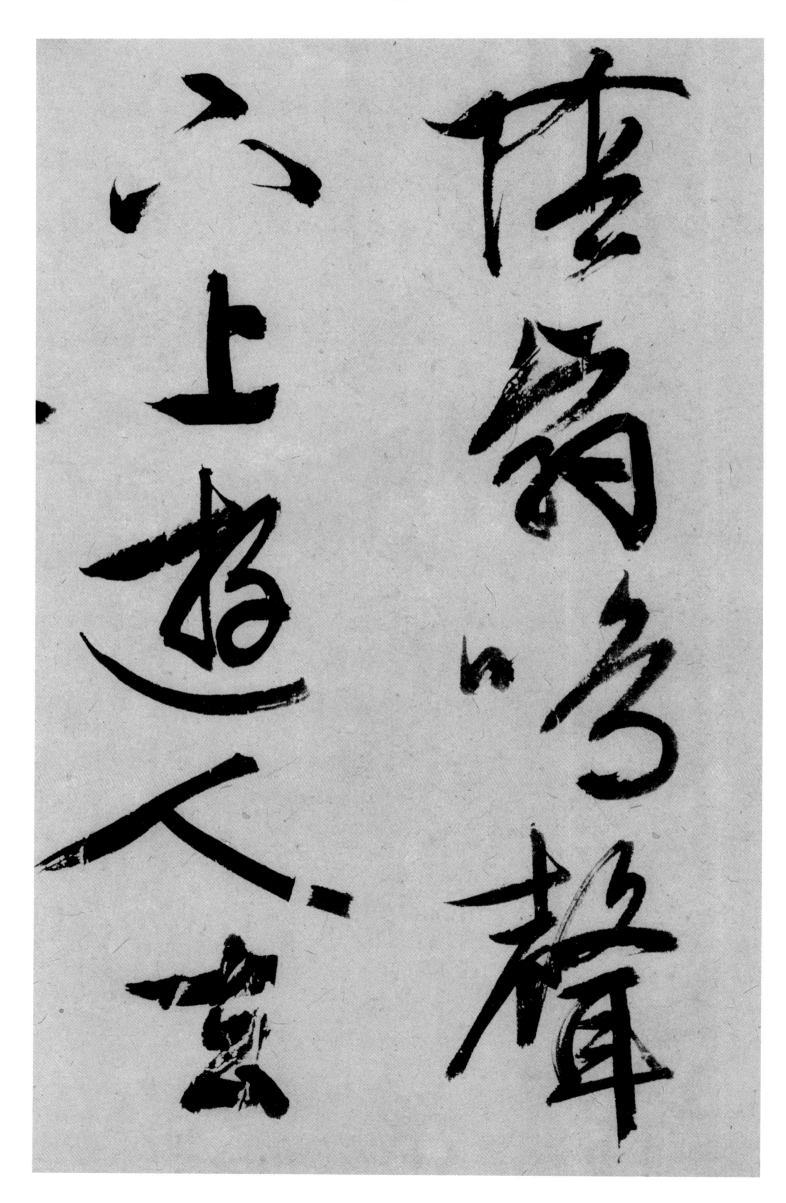

醉翁亭記

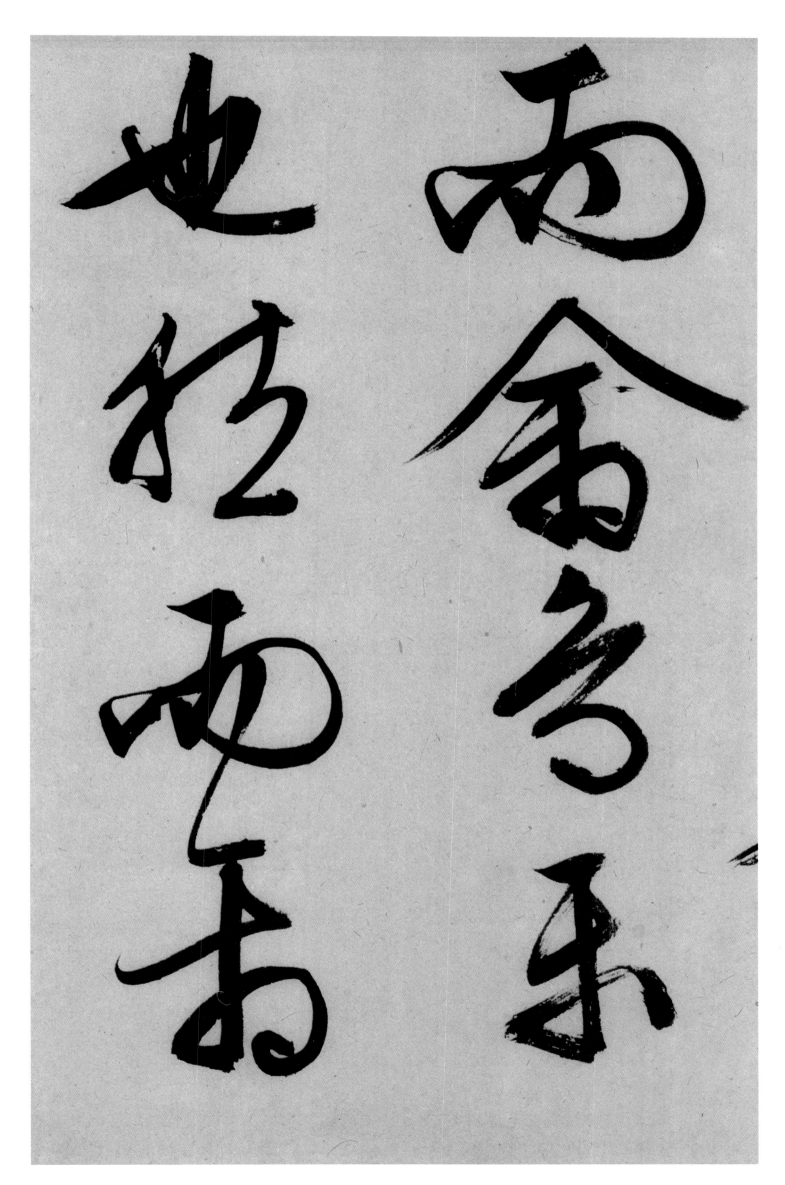

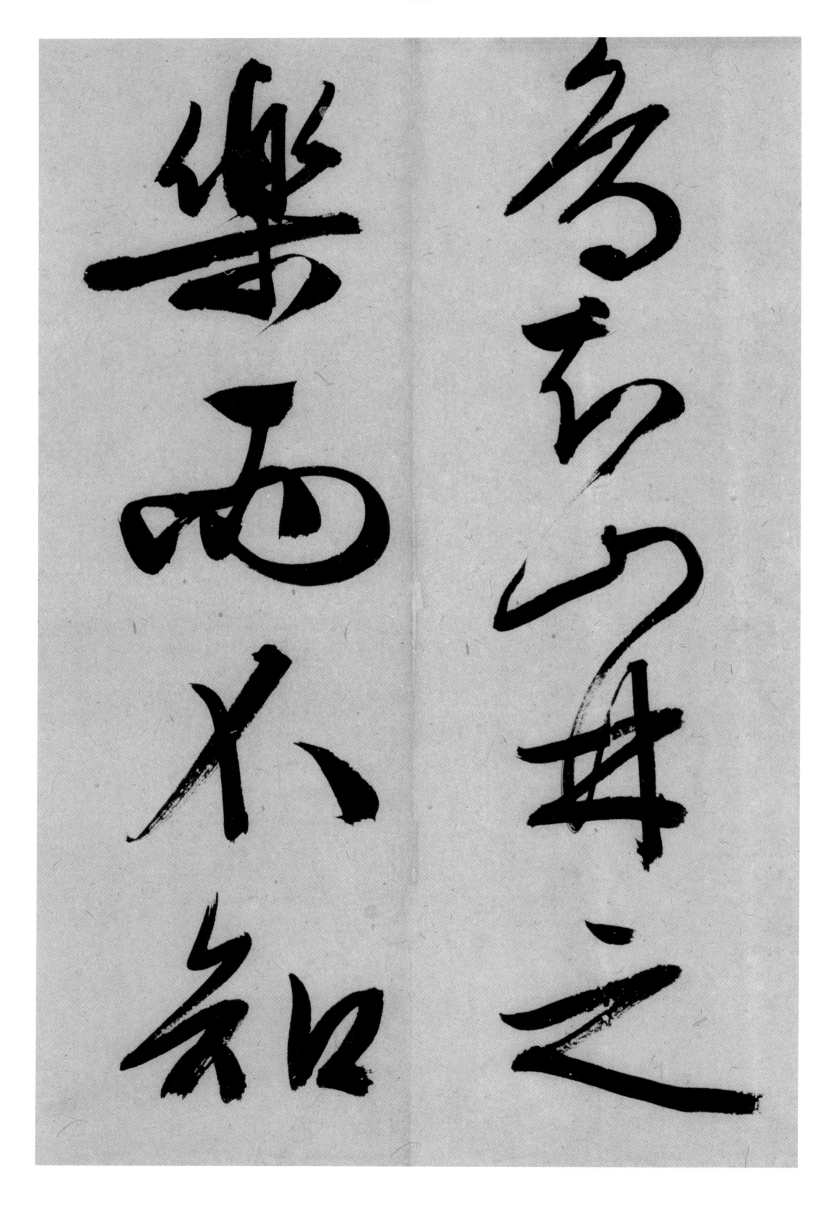

鳥知人之樂而不知

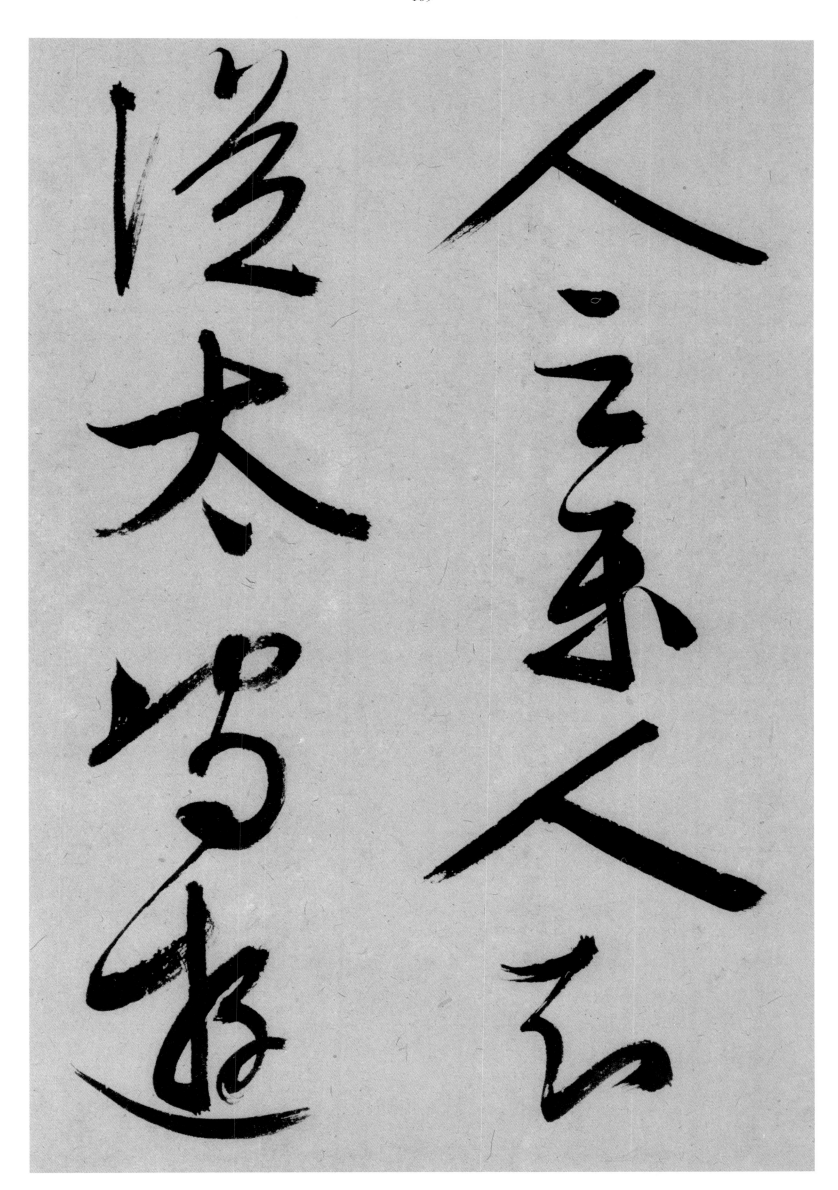

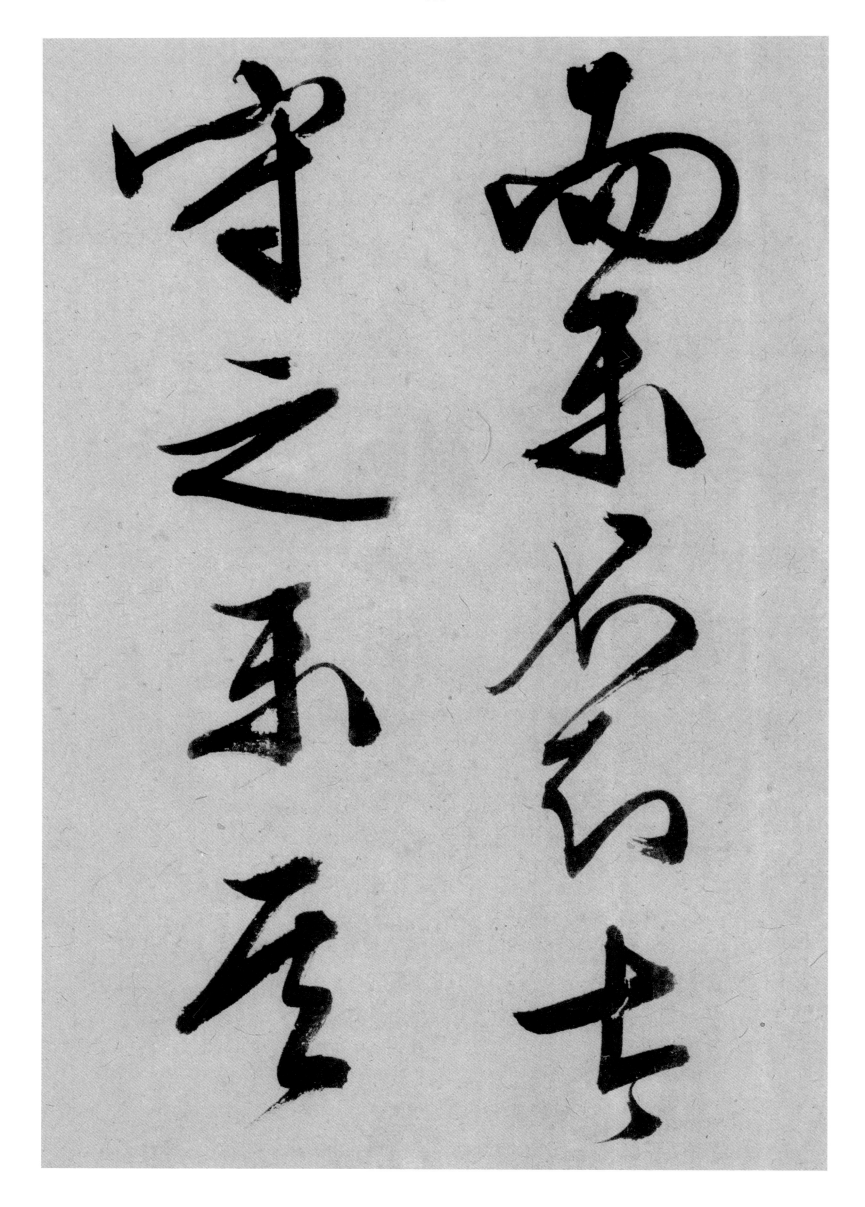

醉翁亭記

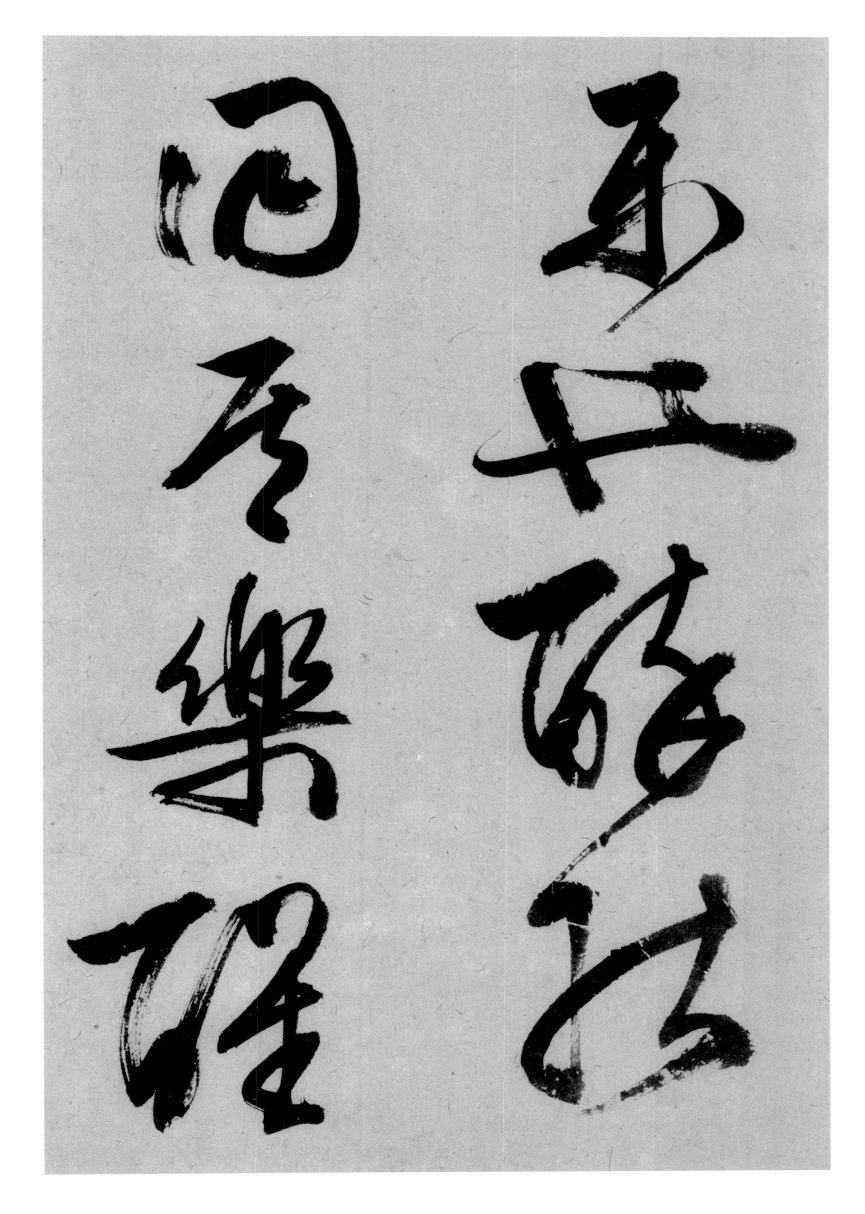

而不知太守之樂其樂也。

醉能同其樂醒

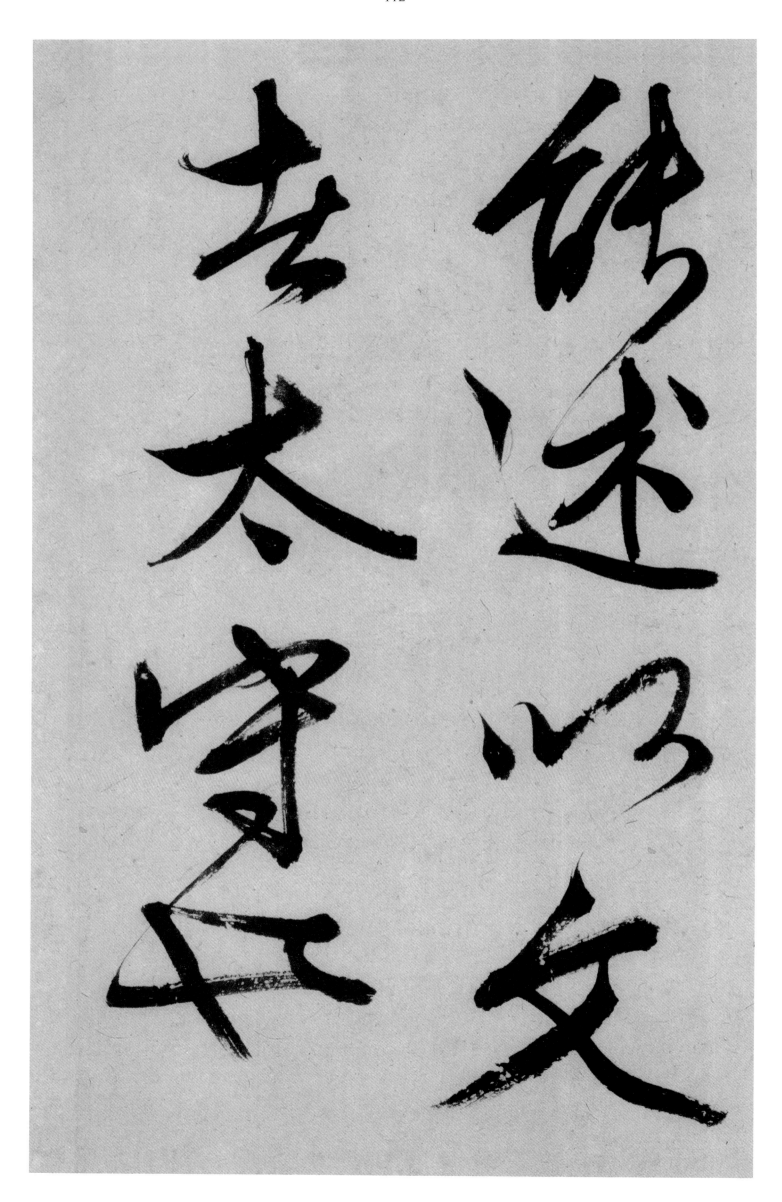

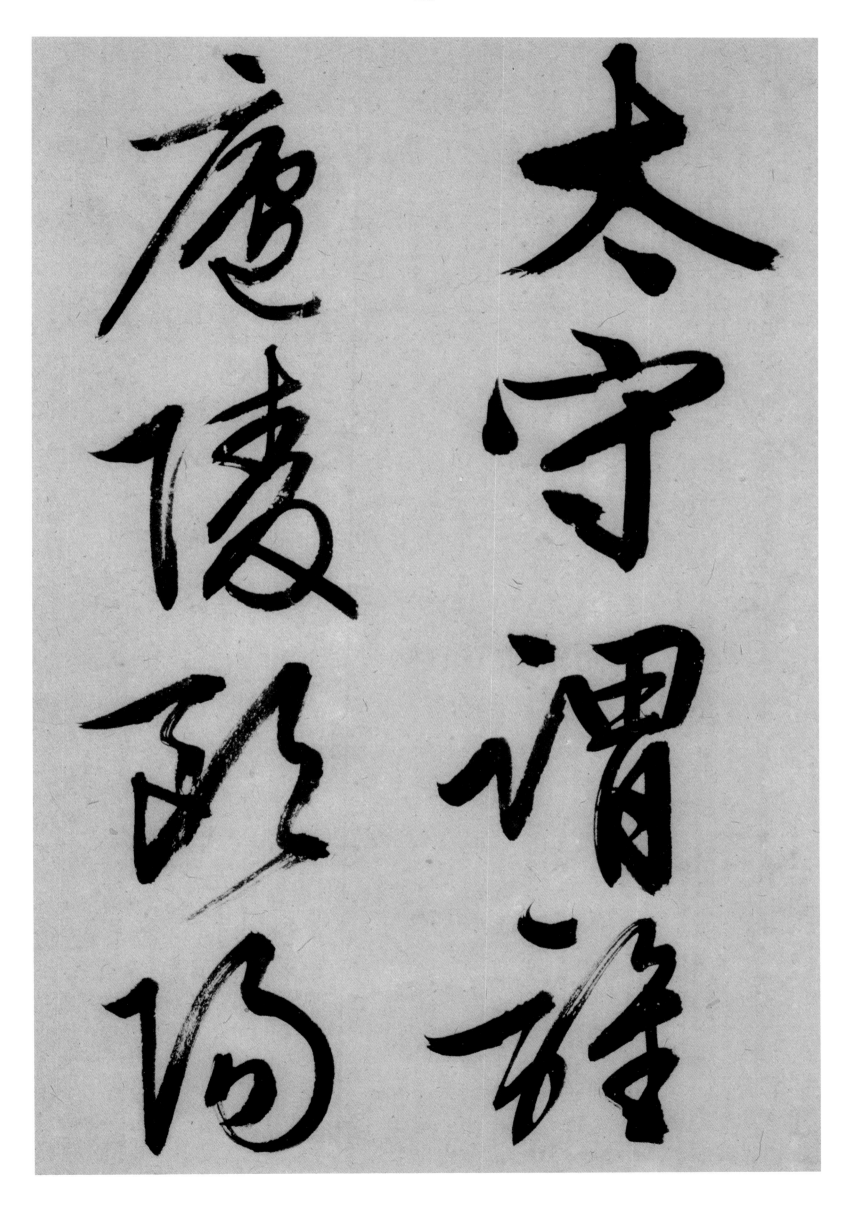

太守謂誰廬陵歐陽脩也

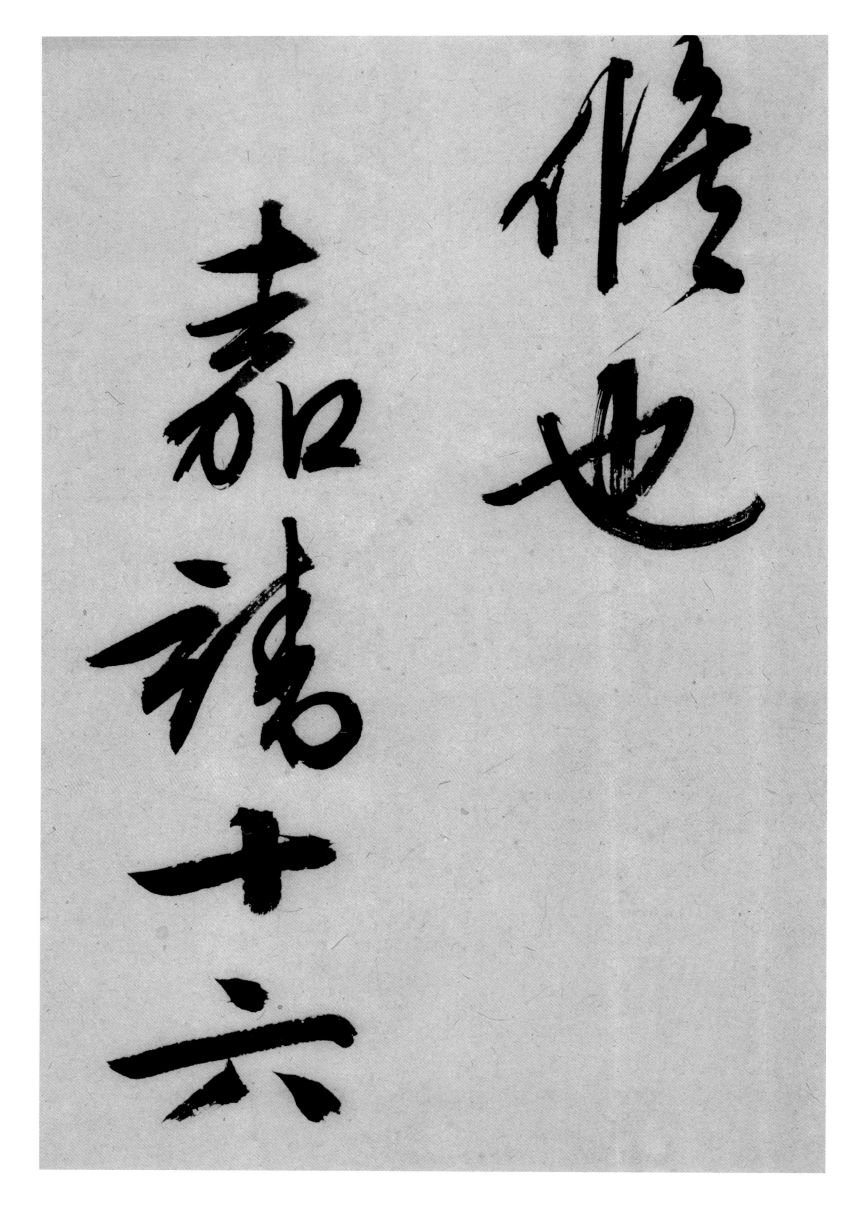

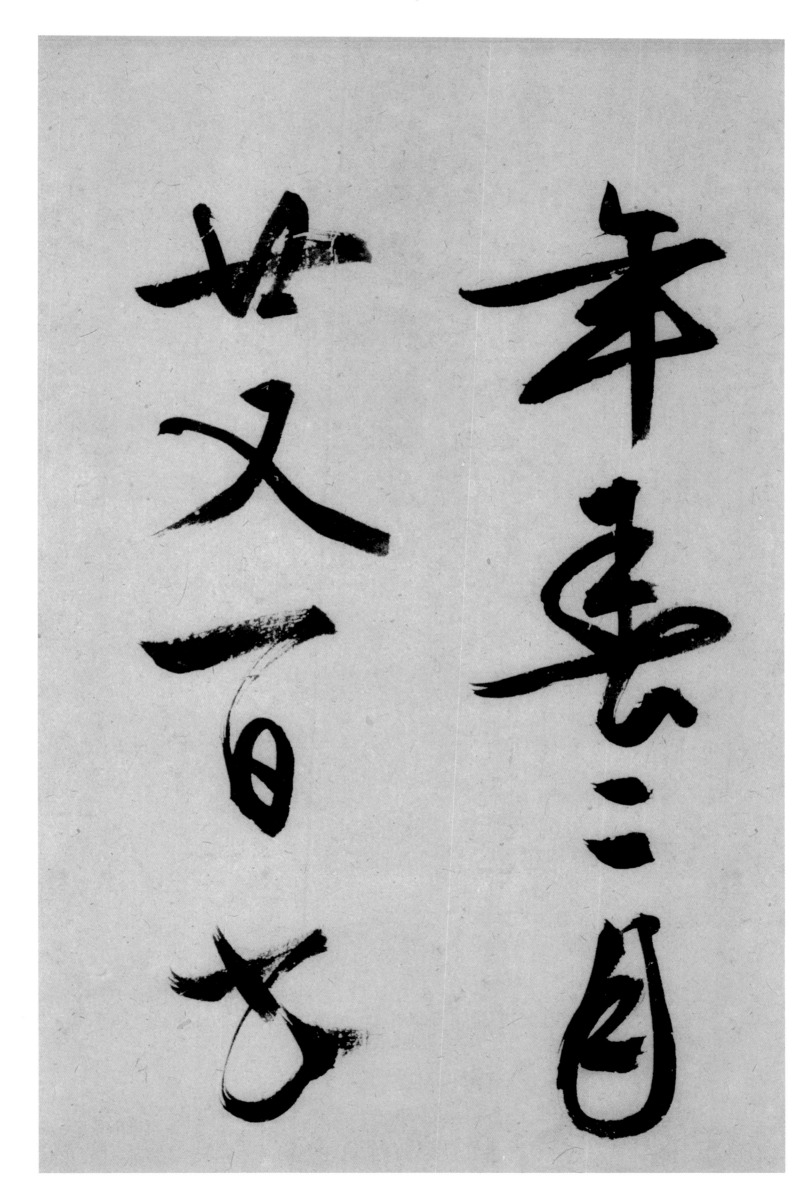

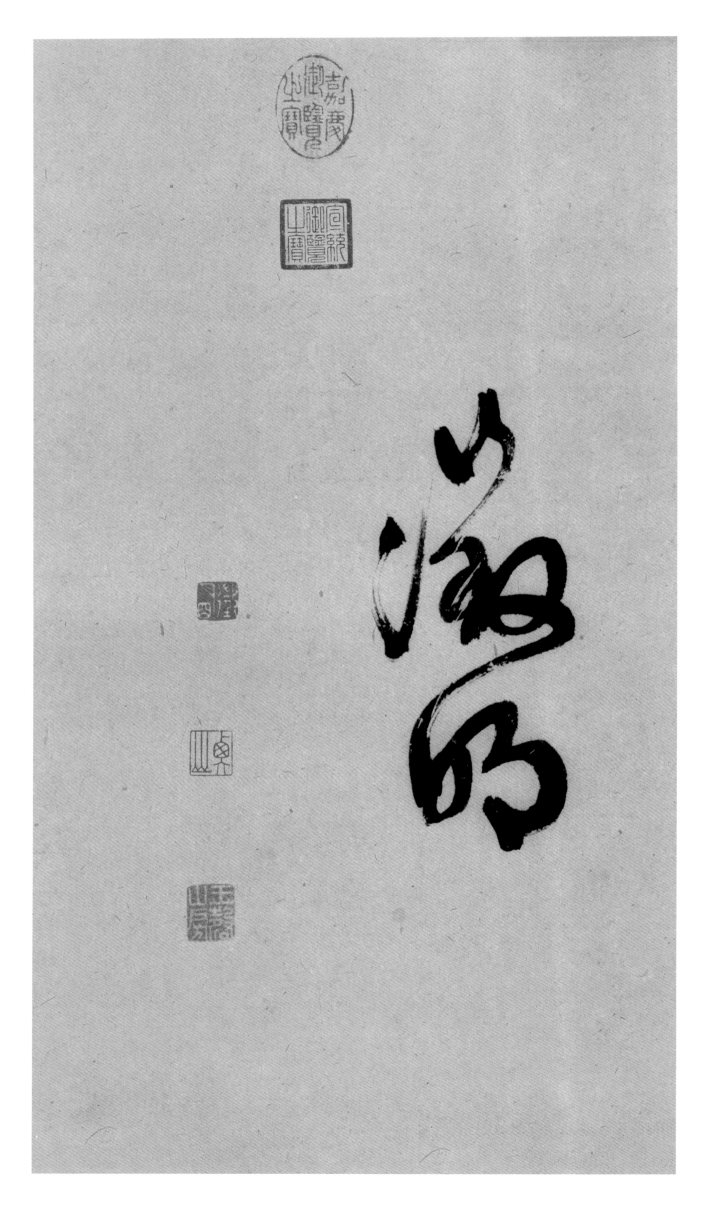

醉翁亭記

環滁皆山也其西南諸峰林壑猶美望之蔚然而深秀者瑯琊也山行六七里漸聞水聲潺潺而瀉出於兩峰之間者釀泉也峰回路轉有亭翼然臨於泉上者醉翁亭也作亭者誰山之僧智仙也名之者誰太守自謂也太守與客來飲於此飲少輒醉而年又最高故自號曰醉翁也醉翁之意不在酒在乎山水之間也山水之樂得之心而寓之酒也若夫日出而林霏開雲歸而巖穴暝晦明變化者山間之朝暮也野芳發而幽香佳木秀而繁陰風霜高潔水落而石出者山間之四時也朝而往暮而歸四時之景不同而樂亦無窮也至於負者歌於塗行者休於樹前者呼後者應傴僂提攜往來而不絕者滁人遊也臨溪而漁溪深而魚肥釀泉為酒泉香而酒洌山肴野蔌雜然而前陳者太守宴也宴酣之樂非絲非竹射者中弈者勝觥籌交錯坐起而諠譁者眾賓歡也蒼顏白髮頹然乎其中者太守醉也已而夕陽在山人影散亂太守歸而賓客從也樹林陰翳鳴聲上下遊人去而禽鳥樂也然而禽鳥知山林之樂而不知人之樂人知從太守遊而樂而不知太守之樂其樂也醉能同其樂醒能述以文者太守也太守謂誰廬陵歐陽修也

余於梅韻堂展玩右軍黃庭經初刻見其筋骨肉三者俱備後人得其一尚不能得何況今日至其冰姿玉質宛如飛天仙人又如臨波仙子雖欲規撫而杳不能至近余且屏居梅韻齋中案頭日置黃庭經一本展玩逾時倦則啜茗數杯否六握卷引卧再日顒然如是者數月而右軍運筆之法炙之愈出味之愈永愈為執筆擬之終日不成一字近初氣索偶撫開歐陽公文集愛其婉逸流媚社傳歐陽公浮呂黎遺稿于慶書簏中讀而心慕之若志寢食遂以文章名冠天下予輒有動于中因傚右軍作小楷數百餘字聊以寄意散云如鳳凰臺之於黃鶴樓也

嘉靖三十年辛亥七月二十四日長洲文徵明書於玉磬山房時年八十有二

陋室銘

山不在高有僊則名水

不在深有龍則靈斯

是陋室惟吾德馨苔

痕上階綠草色入簾青

談咲有鴻儒往来無白

丁可以调素琴閱金経

無絲竹之亂耳無案

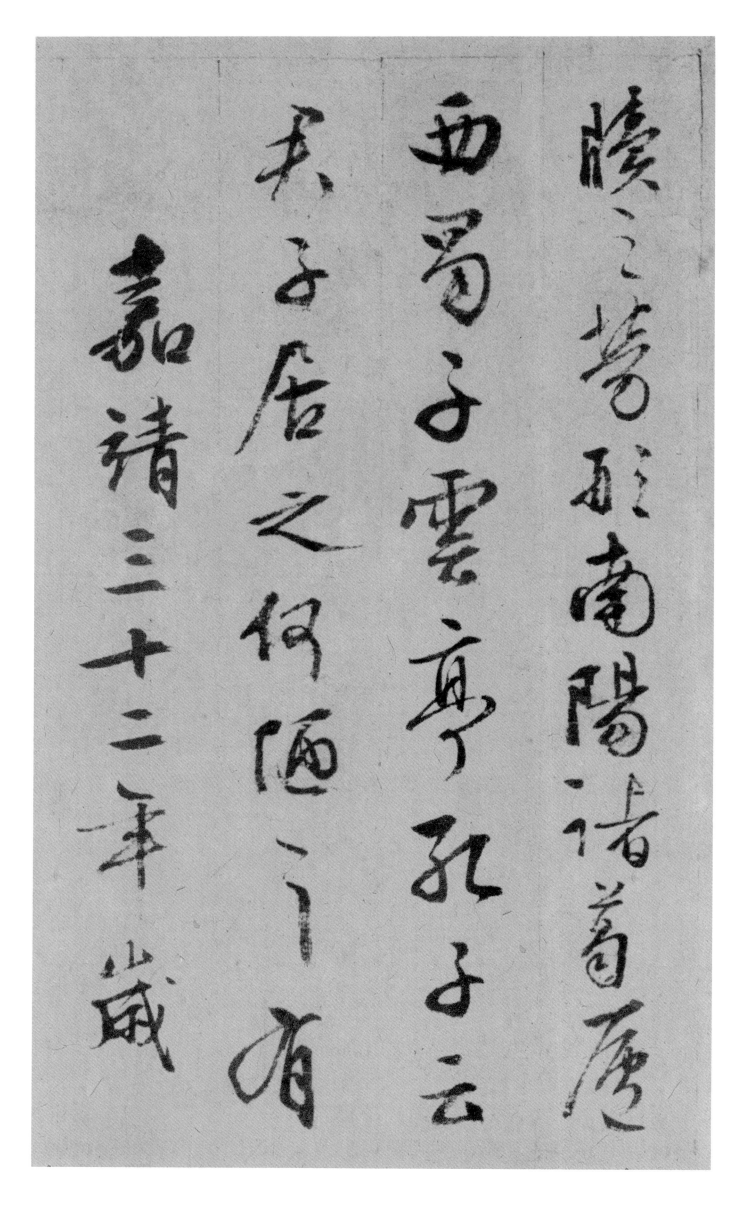

牘之勞形南陽諸葛廬

西蜀子雲亭孔子云

夫子居之何陋之有

嘉靖三十二年歲

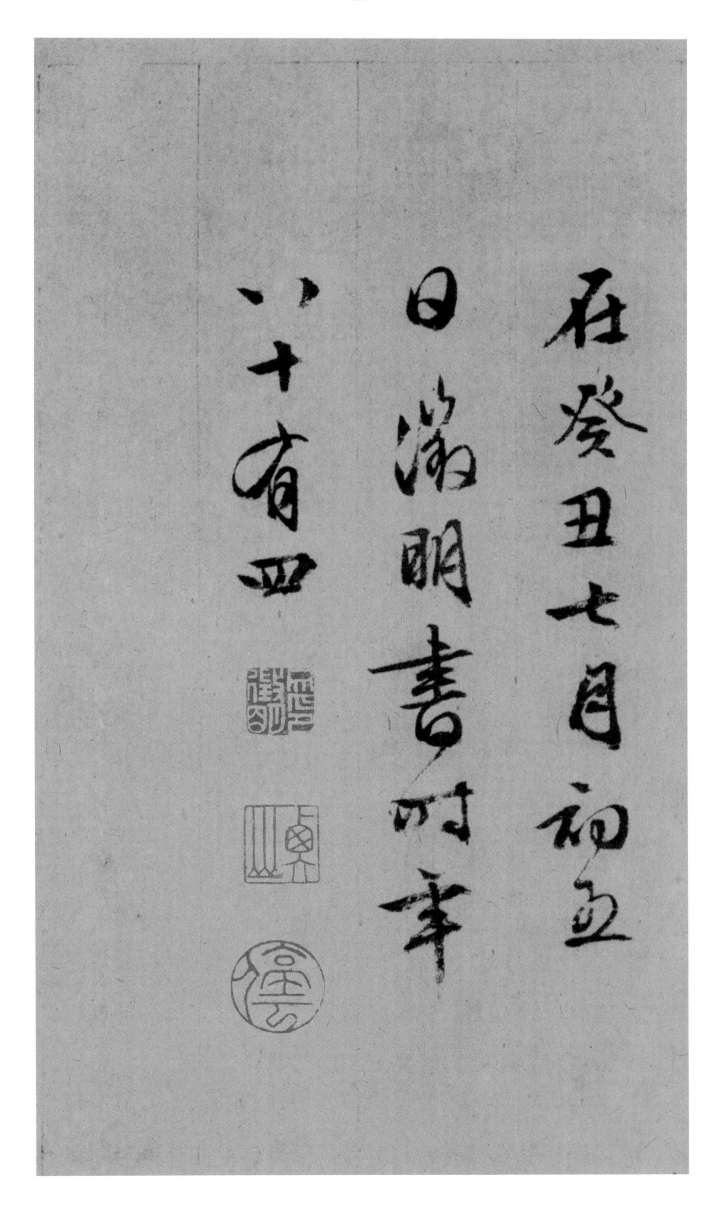

在癸丑七月初五
日溺明書時年
廿有四

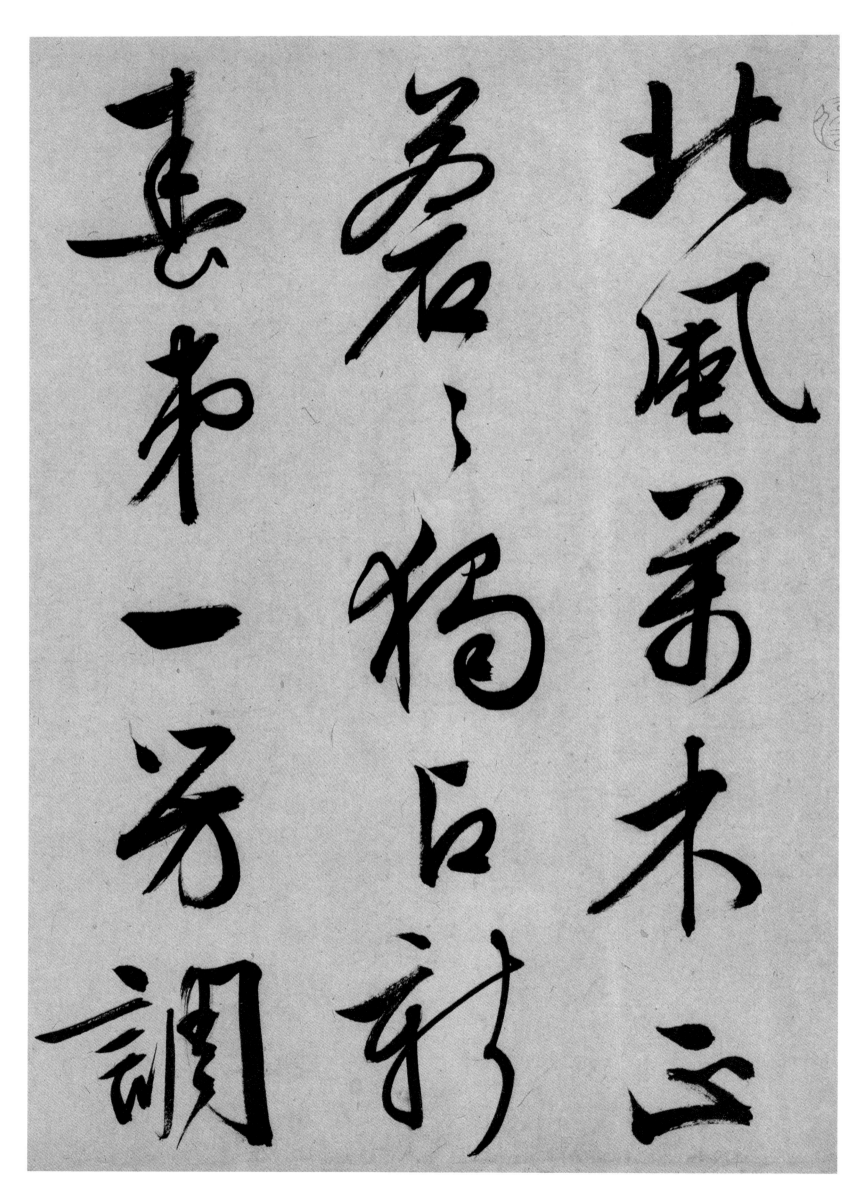

北風其涼　雨雪其雱

惠而好我　攜手同行

其虛其邪　既亟只且

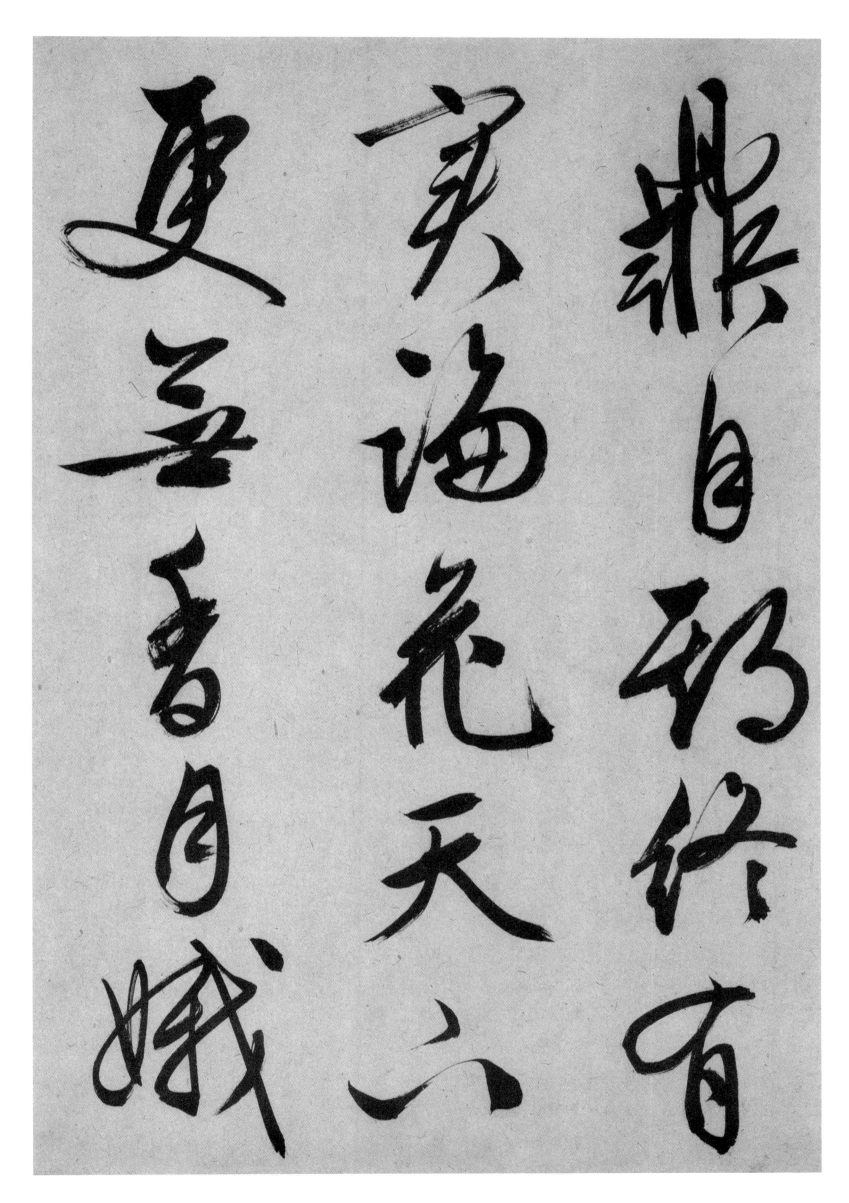

誰自種於寒海花天六更坐看月娥

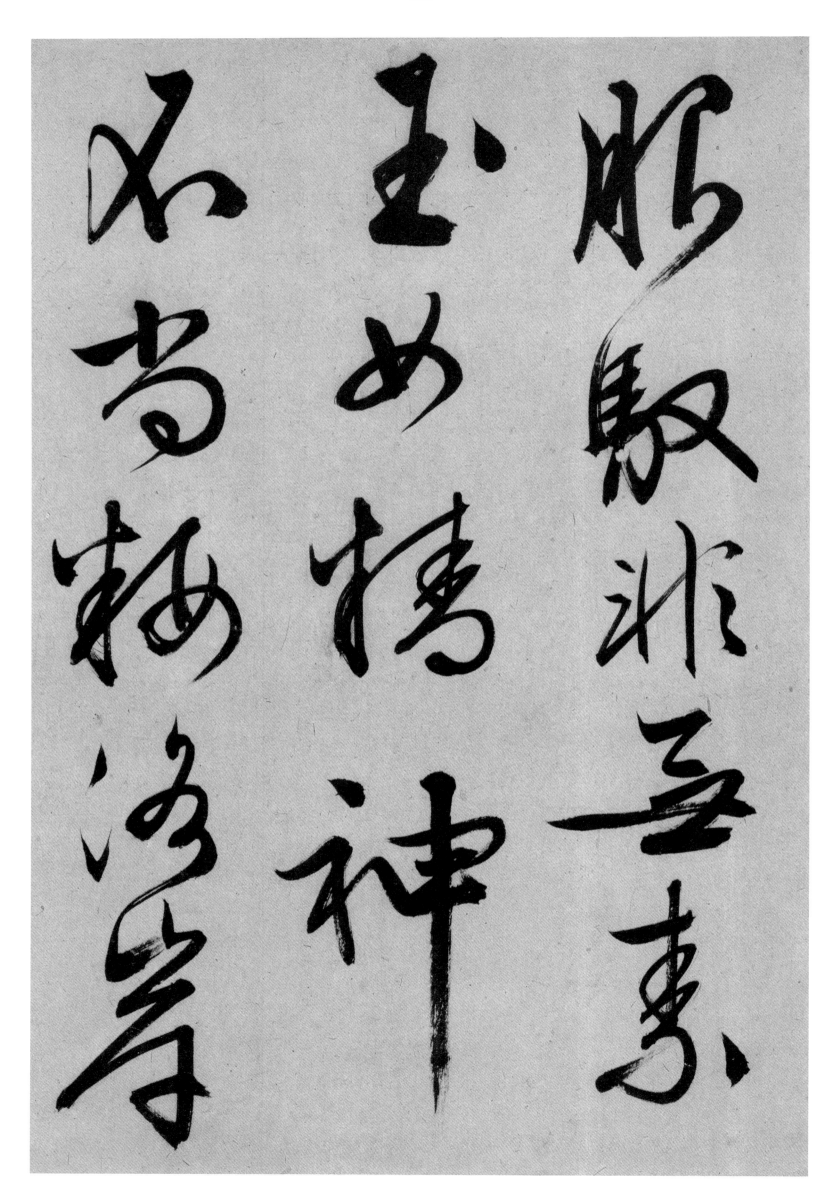

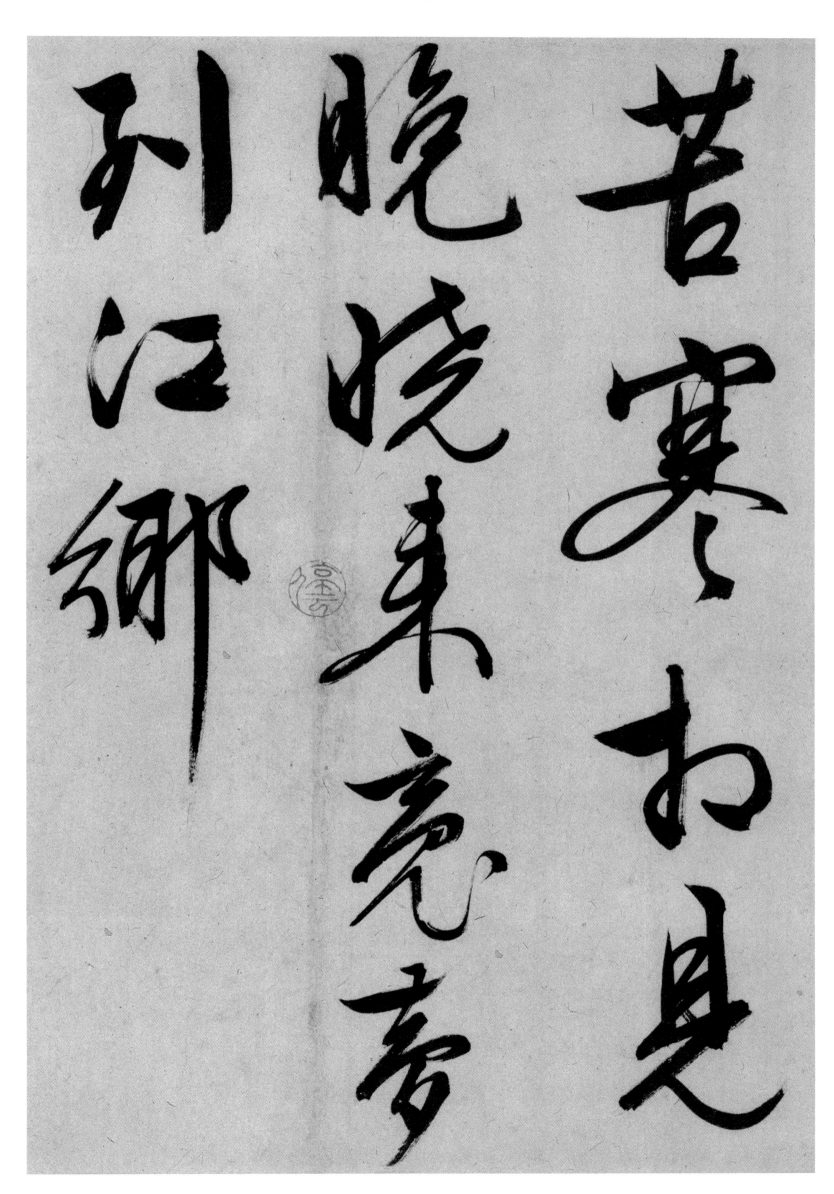

苦寒如且是
晚晚東亮薦
列江鄉

小村梅花徹
夜香復旦衾裯
片趄夜四野

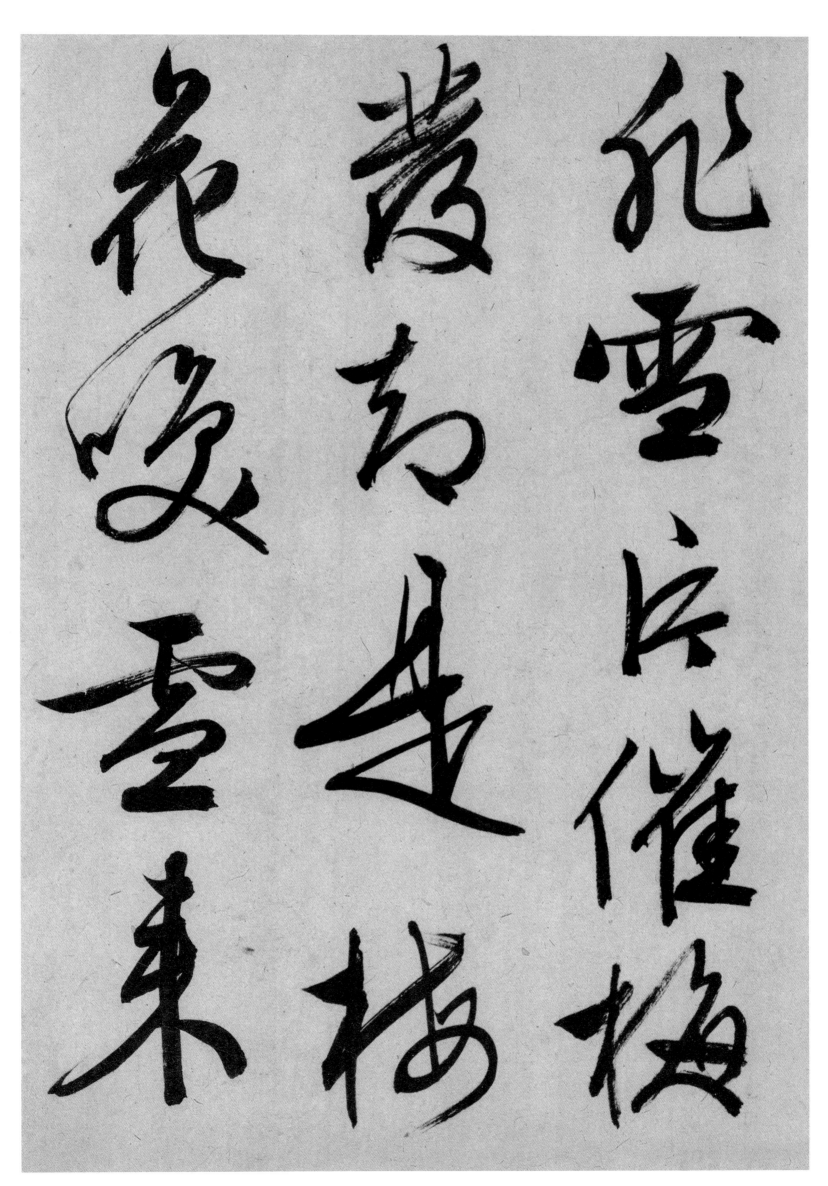

飛雪長催梅

黃昏去更

花開雪上來

扶疏横枝吓
胭子玉妃案
自上瑶童岩

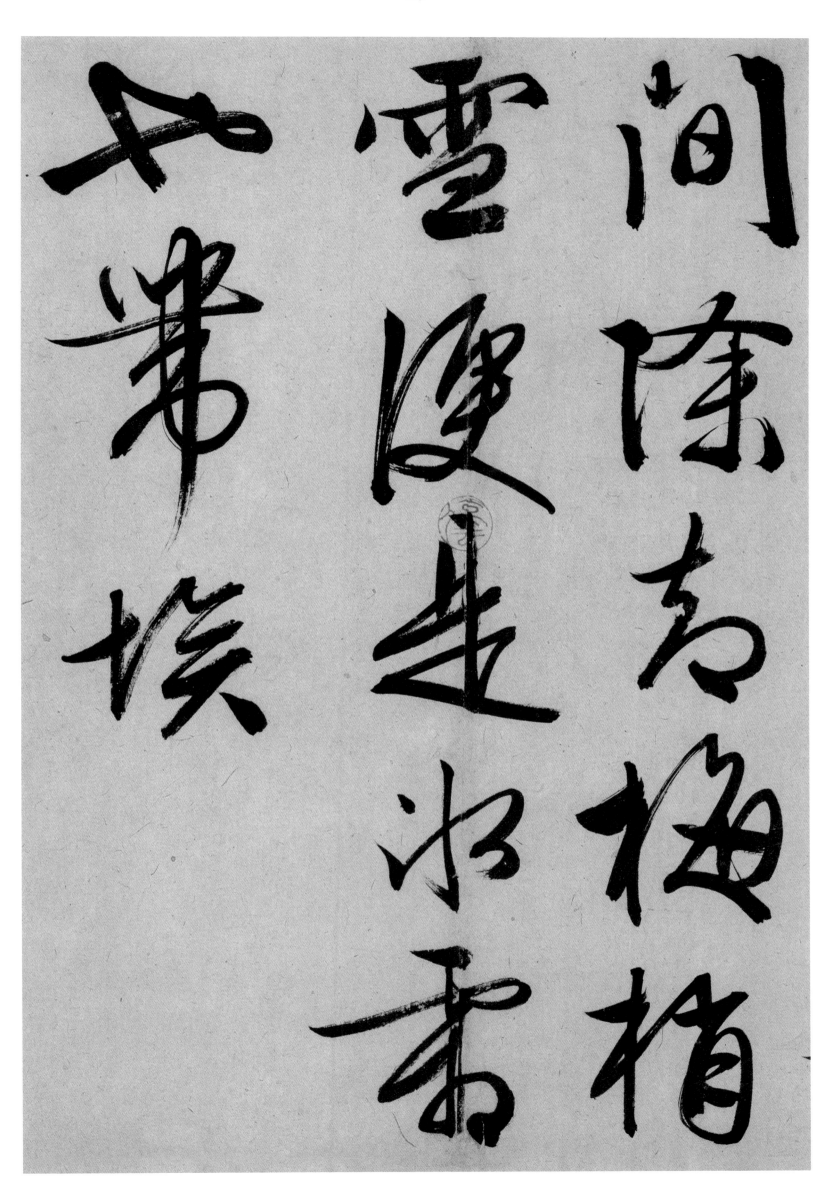

間陳去梅楷
雲邊走游書
不聿埃

閱畫子施萬風

卉春生花風

味株清生

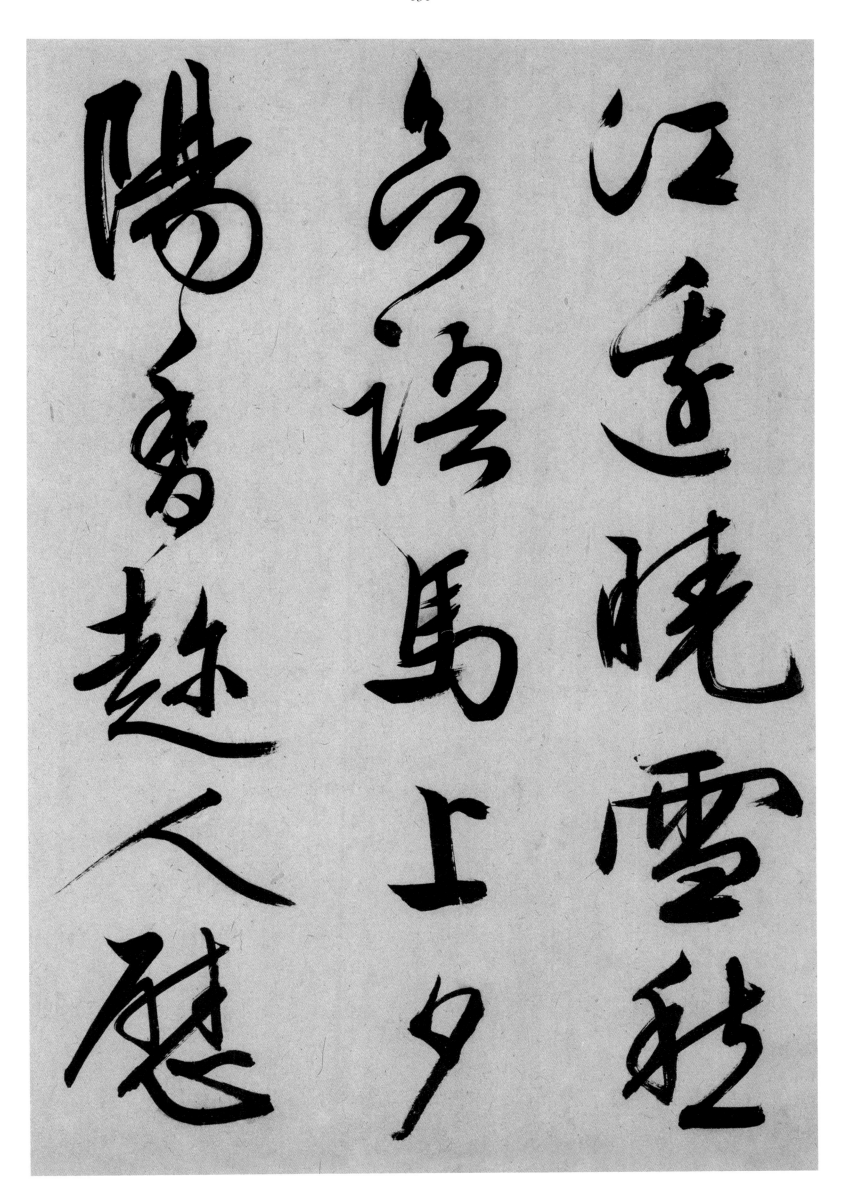

江邊晚晴雪乾
立語馬上夕
陽雪趁人歸

眼孔草初報
信回頭書子
又生仁藕進

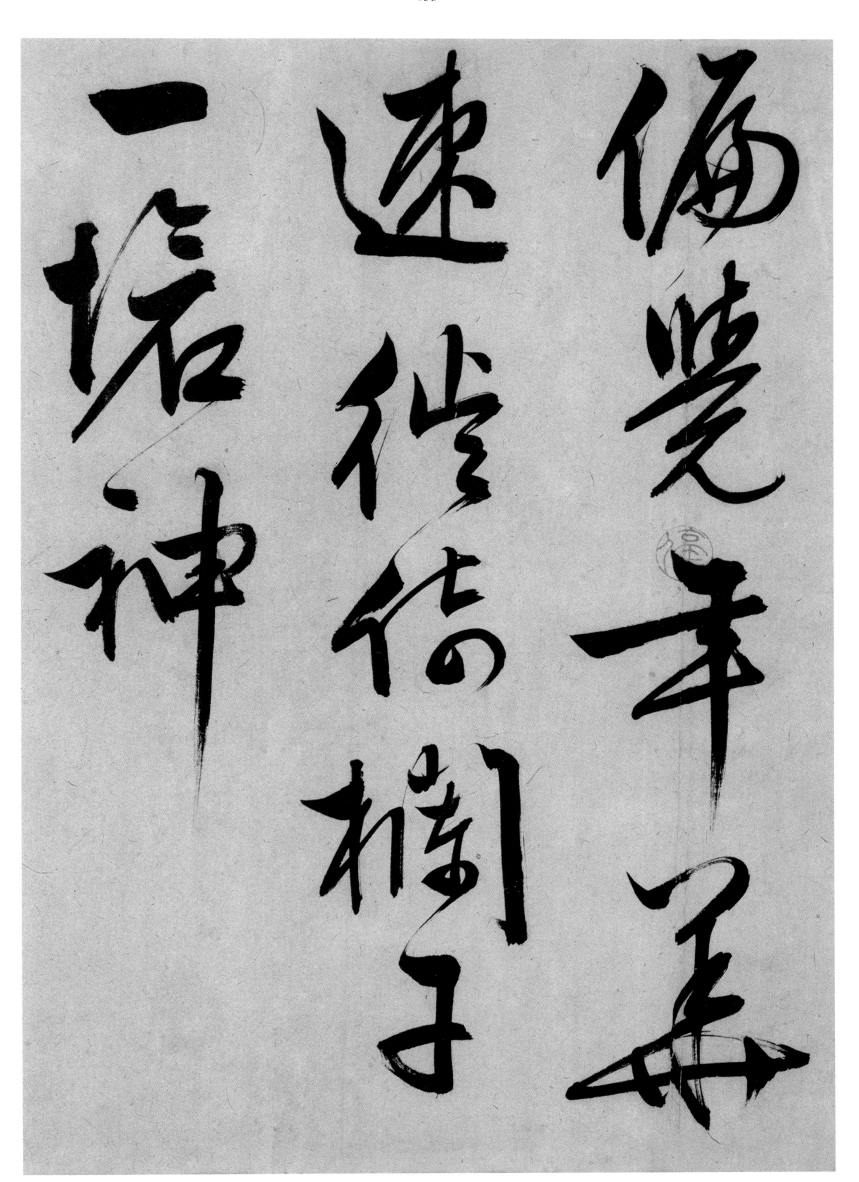

俯覽華年一遠從侍向樹子一塔神

右系梅花三首因見是祿之作圖遂書此

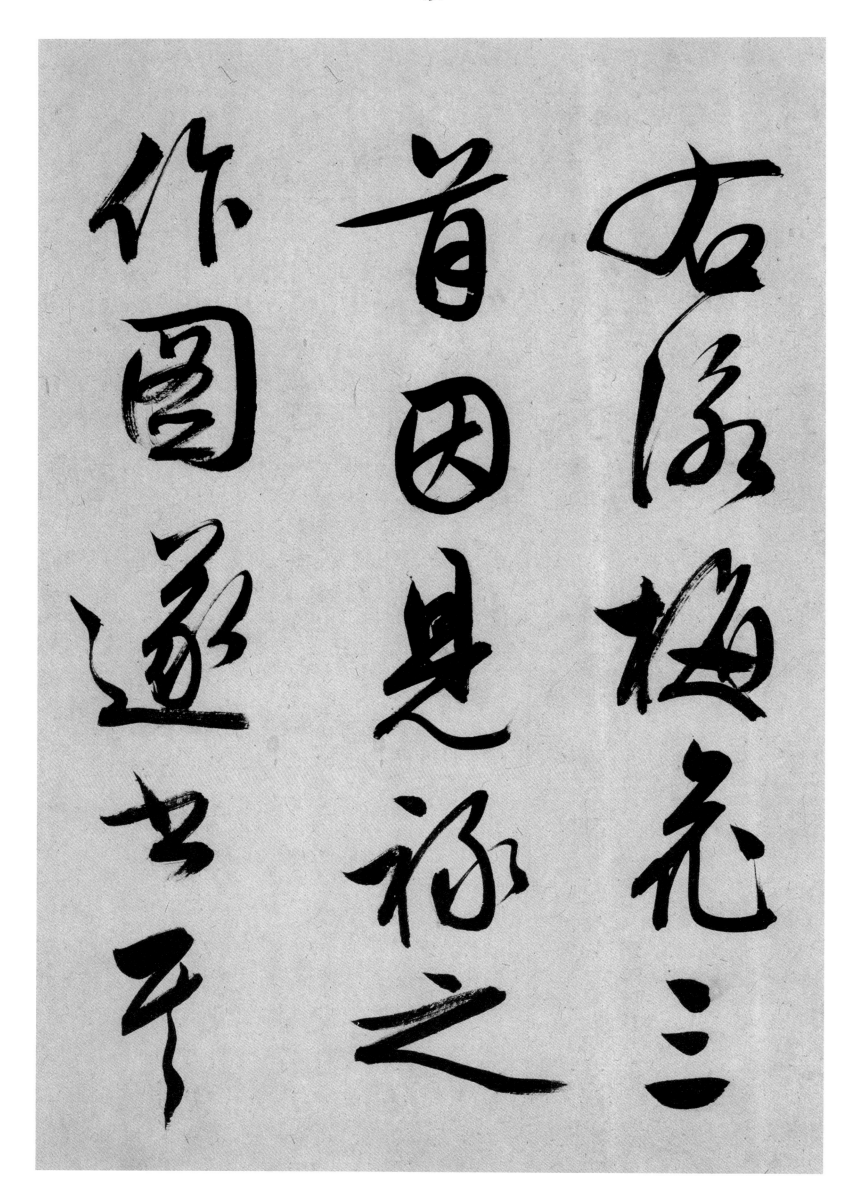

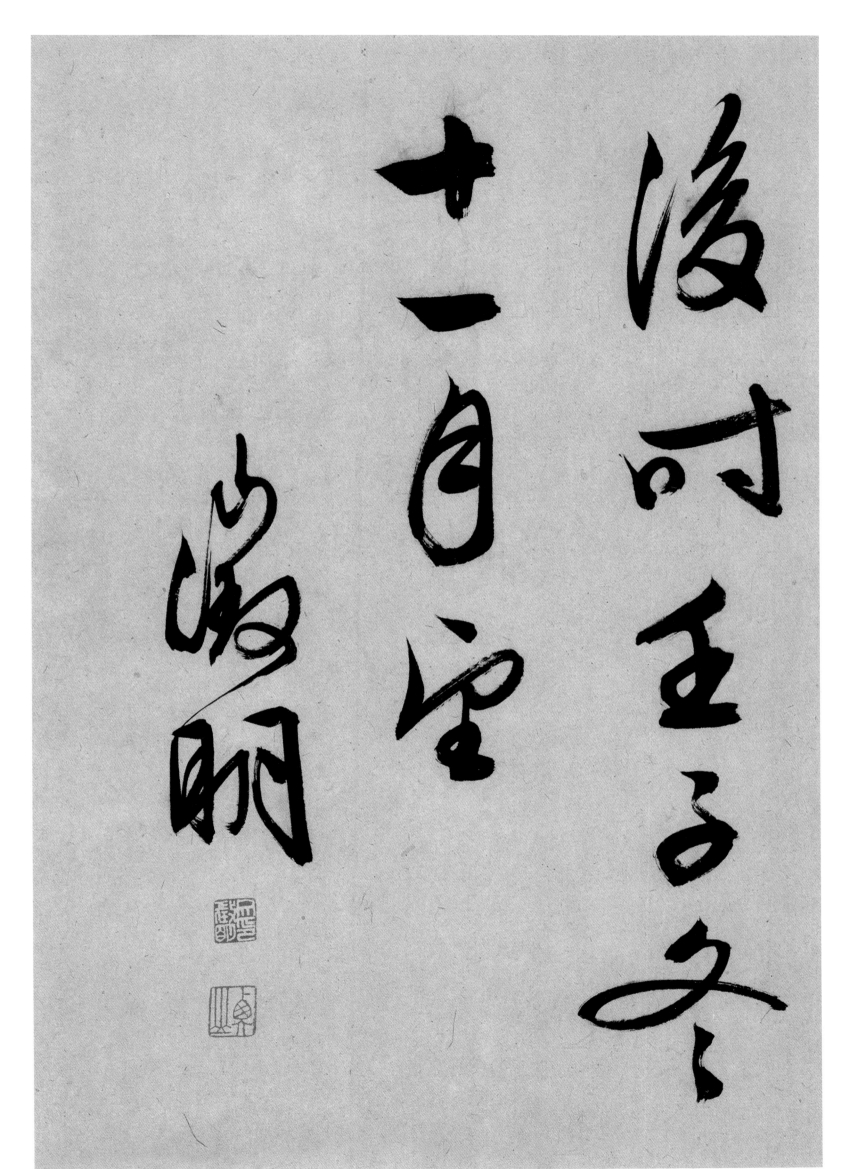

凌時討壬子冬

十二月自空山

衡明

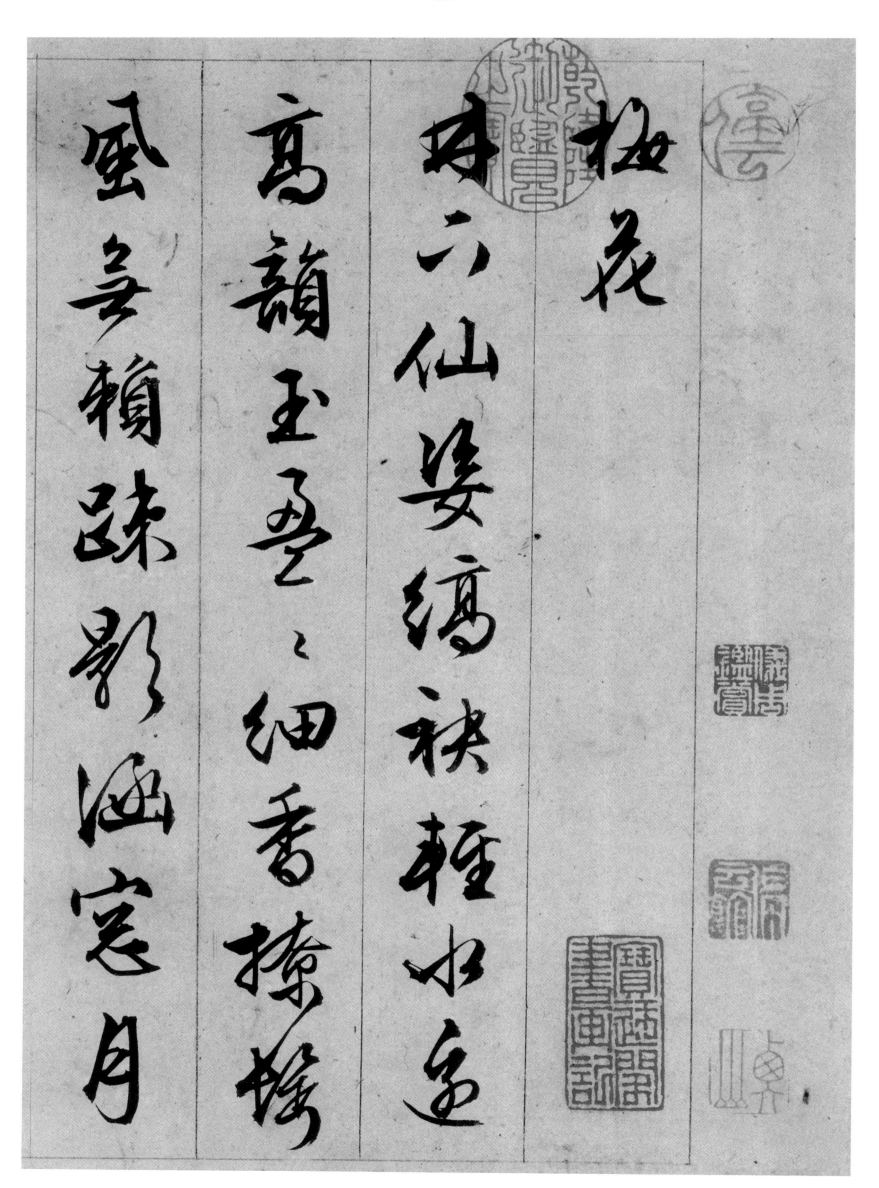

梅花

六仙姿縞袂輕盈逐

高韻玉蕤細香撩撥

風前賴疏影涵窓霽月

有橋喜蕎羅浮墓近

遠室消姑射曉空清

馨香寒自避芳花苦不

為高樓笛裏聲

紅梅

冉冉喬流壁月光韶華
偕白雲中芳山姿殊腹
還饒喚破枝梭斜故
沒物春釀孤雪城南
貴天姿絕色輔真春

西湖別百而桅面名用

臨風羞美海棠

佩梅

逞誰哨飀吐幽芳韶

口檀心燦密房栗玉

新歲始初餘頹尻原
出壽物物仙室瑪霞凝
金掌月虧天風梁菜
裳名與屋浮筆以榴自
將頹色占中央

桃花

溫情膩質不勝羞

輕語入粉勻新暖透肌

紅沁玉晚風酒淡生

春窺墻有些好合喚青

面無言好惱人多作

若吟輕高香楊家

姊妹坐前身

梨花

翦水湘霜妬緑裙曲

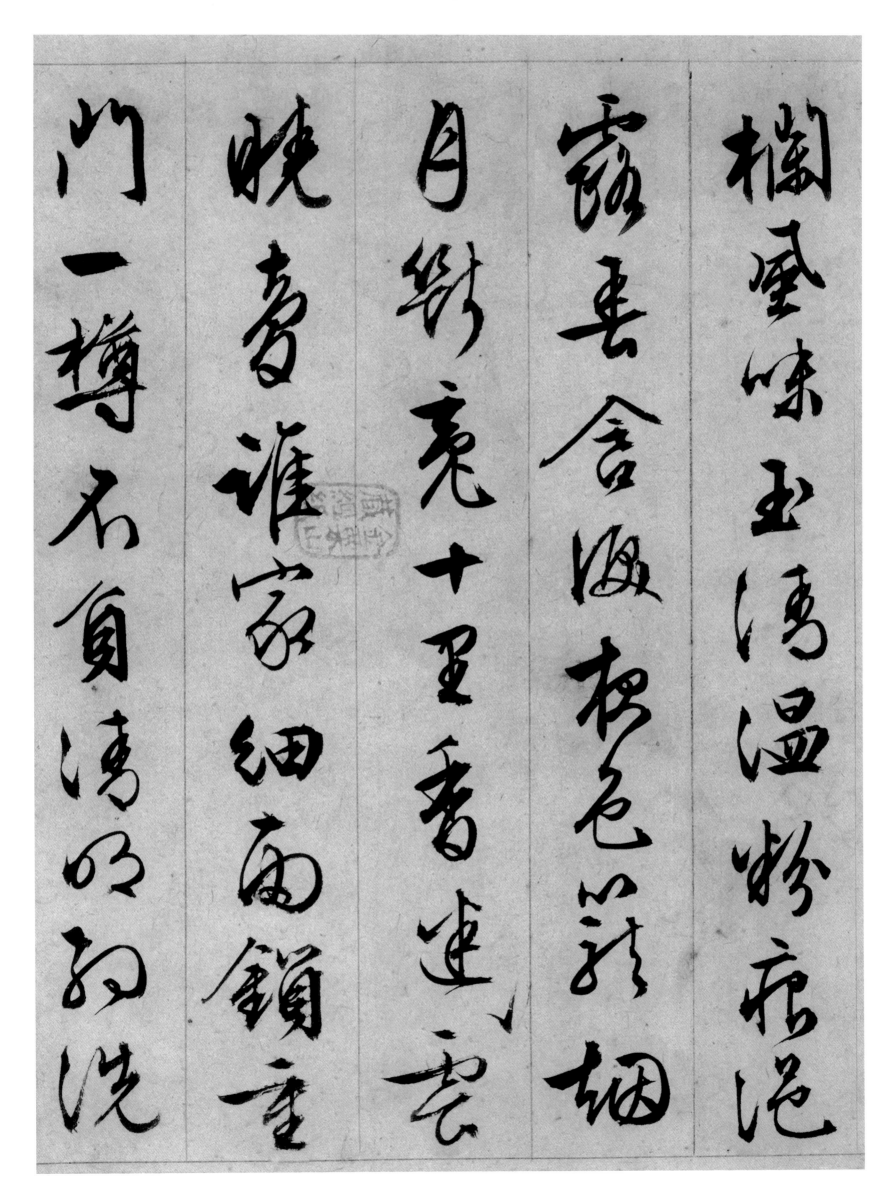

檻風味玉溪溫粉疏泡

露畫含煙杵色如詩細

月斜亮十里香逆雲

晚春誰家細雨鎖香

門一樽不負濤明約況

橘花

青枝翠葉滿村

點撰絲作巧占晴

重遷起夏聲雲鵑前

才理湯玉雲身後珍名貼

水萍日夆池塘感淥淥
一番春子楊專之江南
人逺之來膈搪椎有為
塘專繞庭
瑞雪

紫續川雪一叢叢翠

袖含香夏聲苞旭日晚

璨著玉衡春風闌檻

鈿蕙瑤子重芳恨綠

誰活滿面新軸品自誇

庭俱似先春連風雞

梅葉輕籠密玉房空

百合

清霄霄露染濃

庭色晚露新月上一庭

石斛之香夤緣藤蘂雙

垂長袖舞袖长花耕檀心含

淺紫依稀粉頰紅新

夷羌美人高爵已官狂慍

家远雲壁月光

玉蘭

嫩葉瑤花列種芳似爵

遏劍玉房乁仙題映月

瑤重遥玉腕枝風縞

袂芳拭面阳悵傅粉

前身瑞壽有餘香枝

深香一藹室潔雲變仿佛

庫姬班瑜瑁

梔子

名花六出雲英 白矣

亥中自荐自情日援風

蕙晗蕭霧之敏絪蓞蓫

空瑪怳物身主遊天竺二

真美香來自玉京有

詩清帝挺荷後枝許

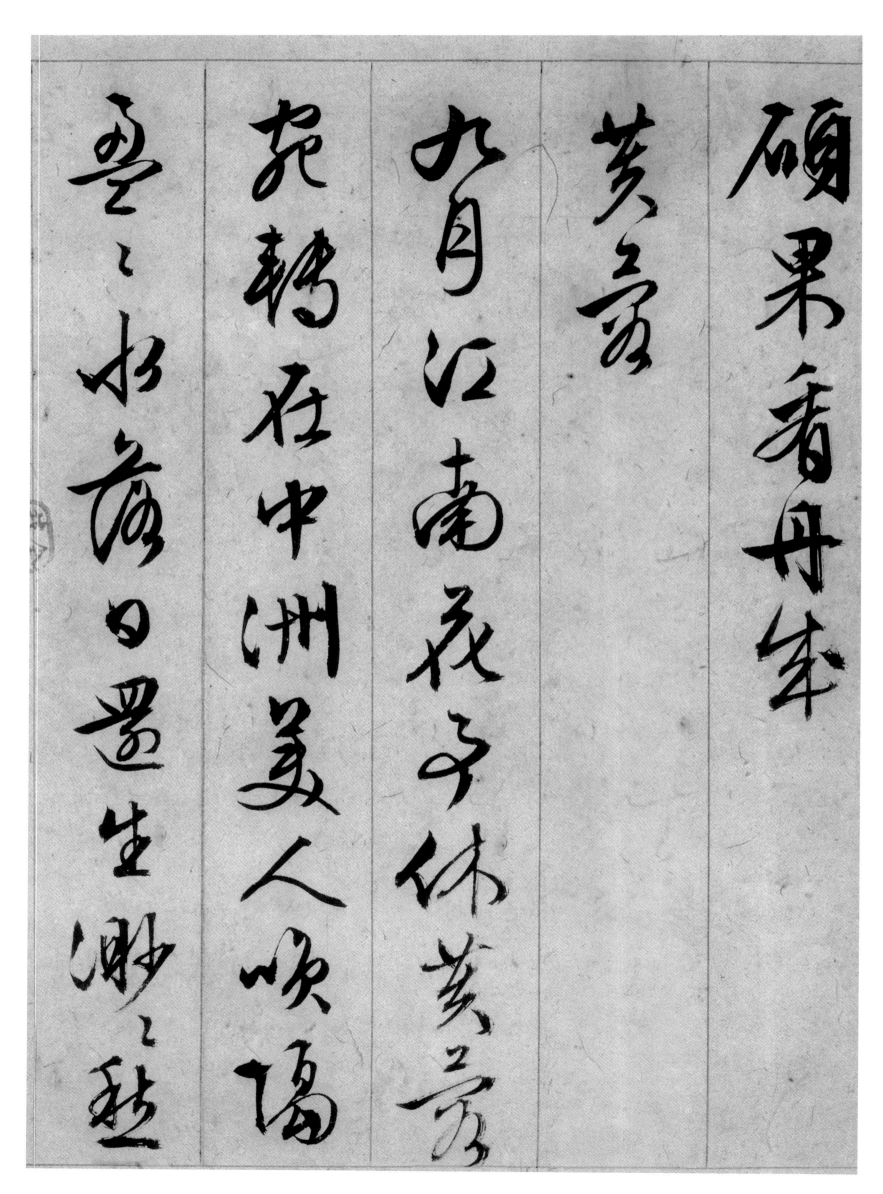

硕果看丹來

莢豈

九月江南花子休黃豈豈

苑轉在中州美人喚嘔

羣之枎庯日曜生𣵀之琴

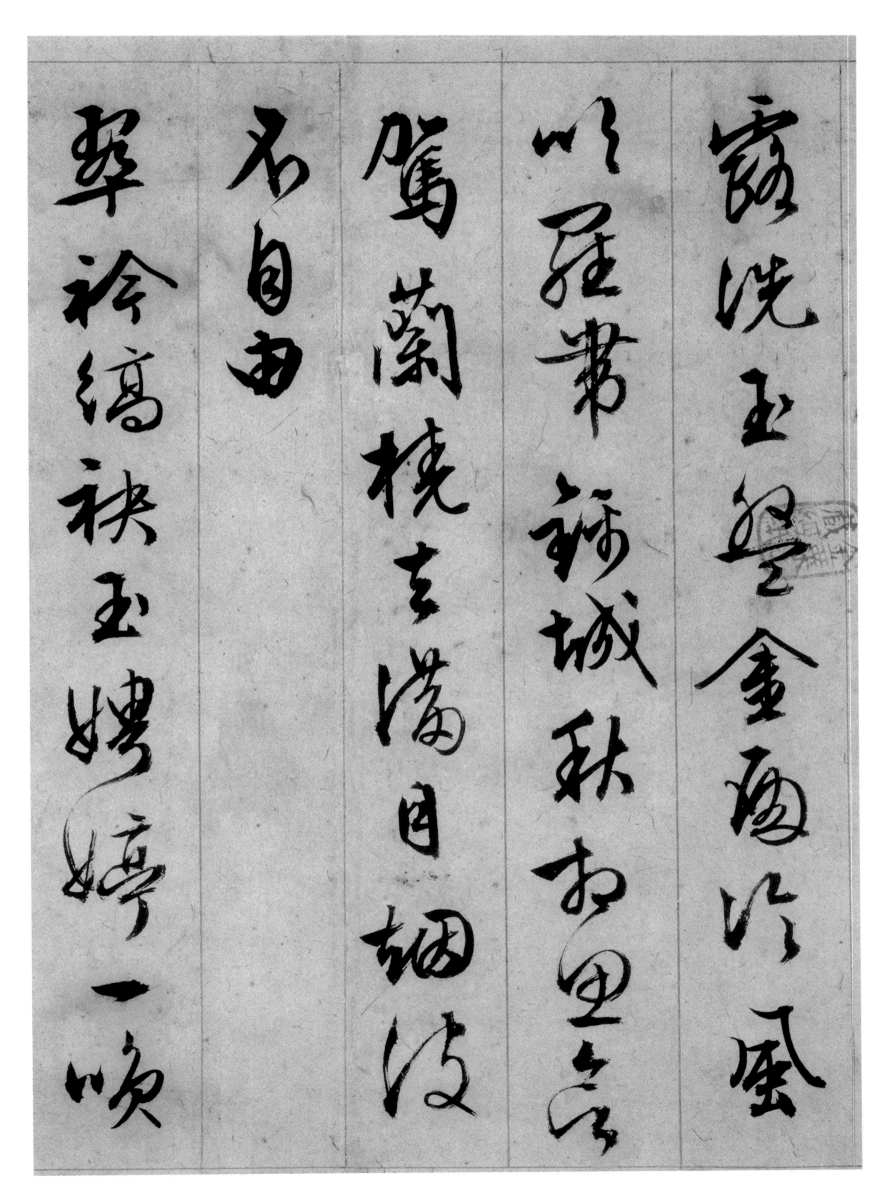

露洗玉盤金雨灑風

以羅書韻城秋水里含

駕蘭橈去滿目細波

不自由

翠衿縞袂玉娉婷一噴

桐香老妒明香濃金

柳路霞車蘆生庭識

晚汀耗淨舉初紅墨

臺瑜沱浦潦通眯

博劉姑陳里寸力東煙

風...陸石枇杷

右雜花詩十二首

皆余庸作今会之復

逸興如飛僕閱書

稿偶書之遣之戊午空

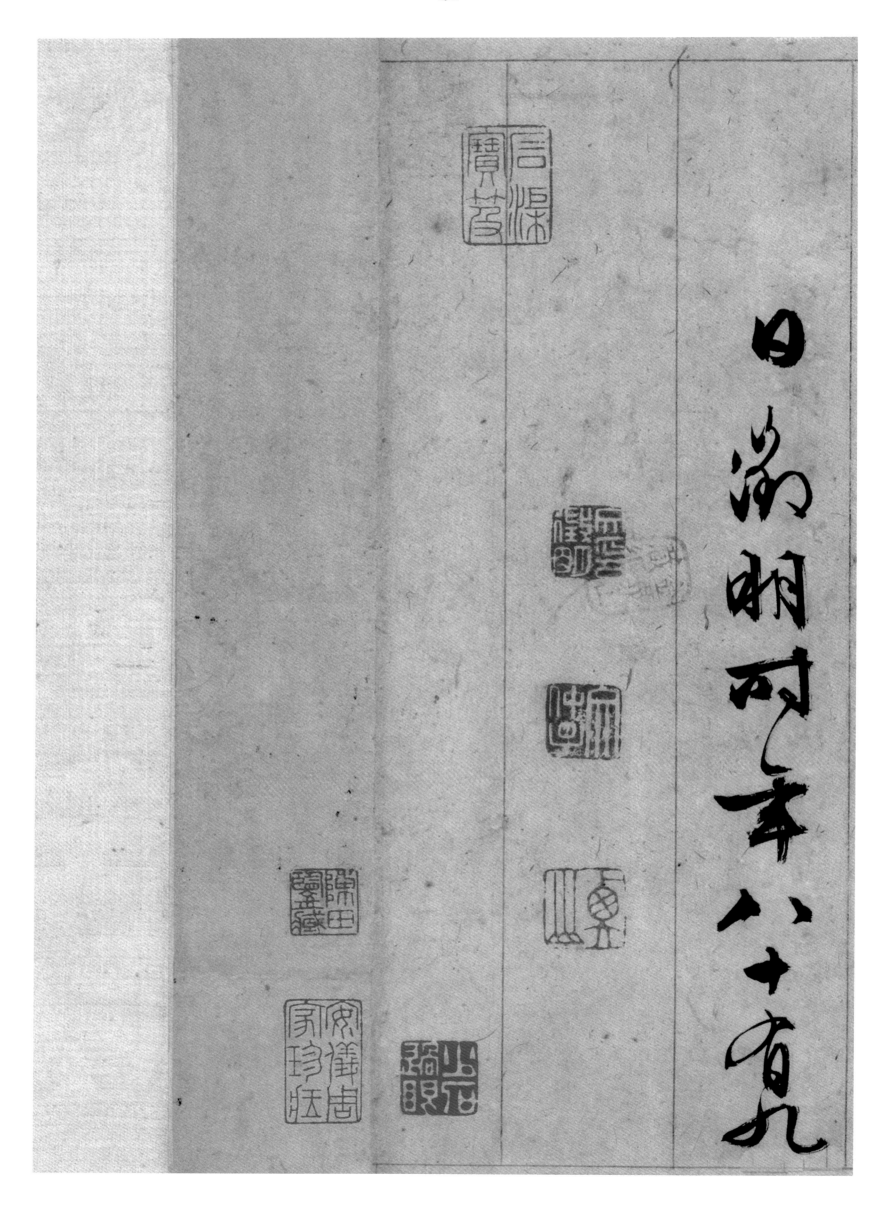

日涉成趣本八十有九

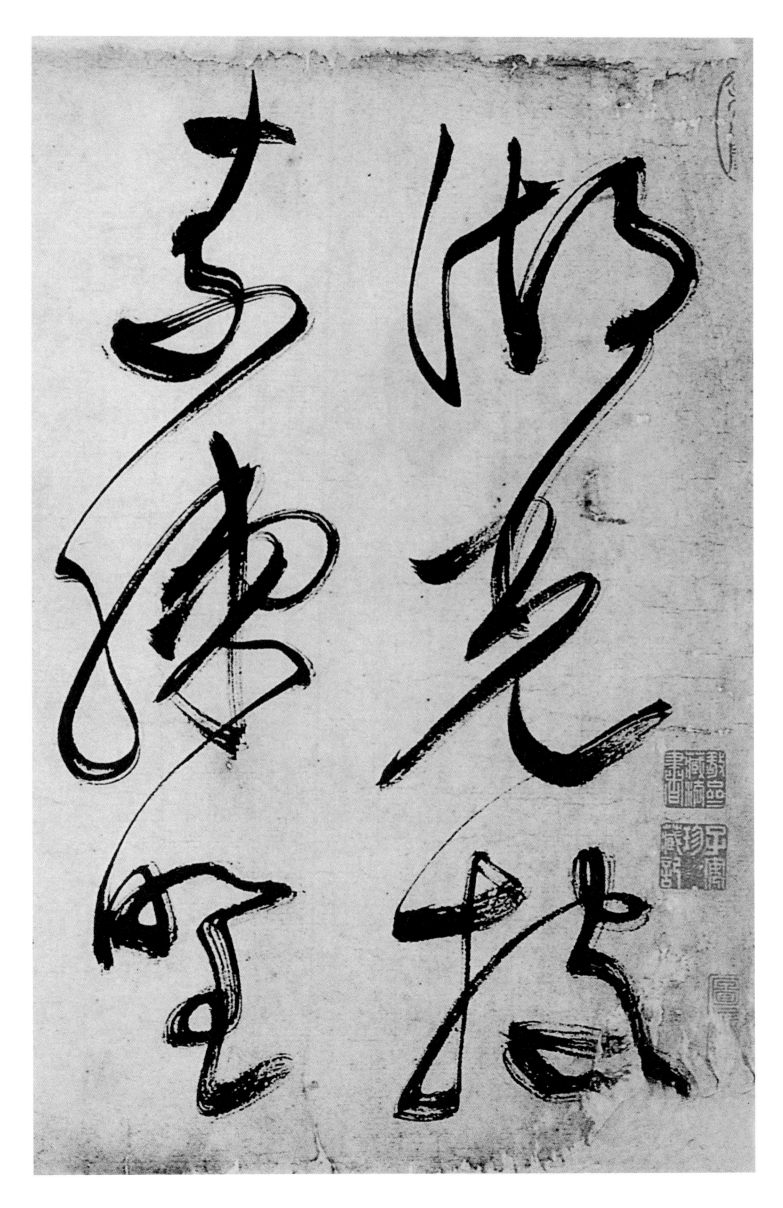

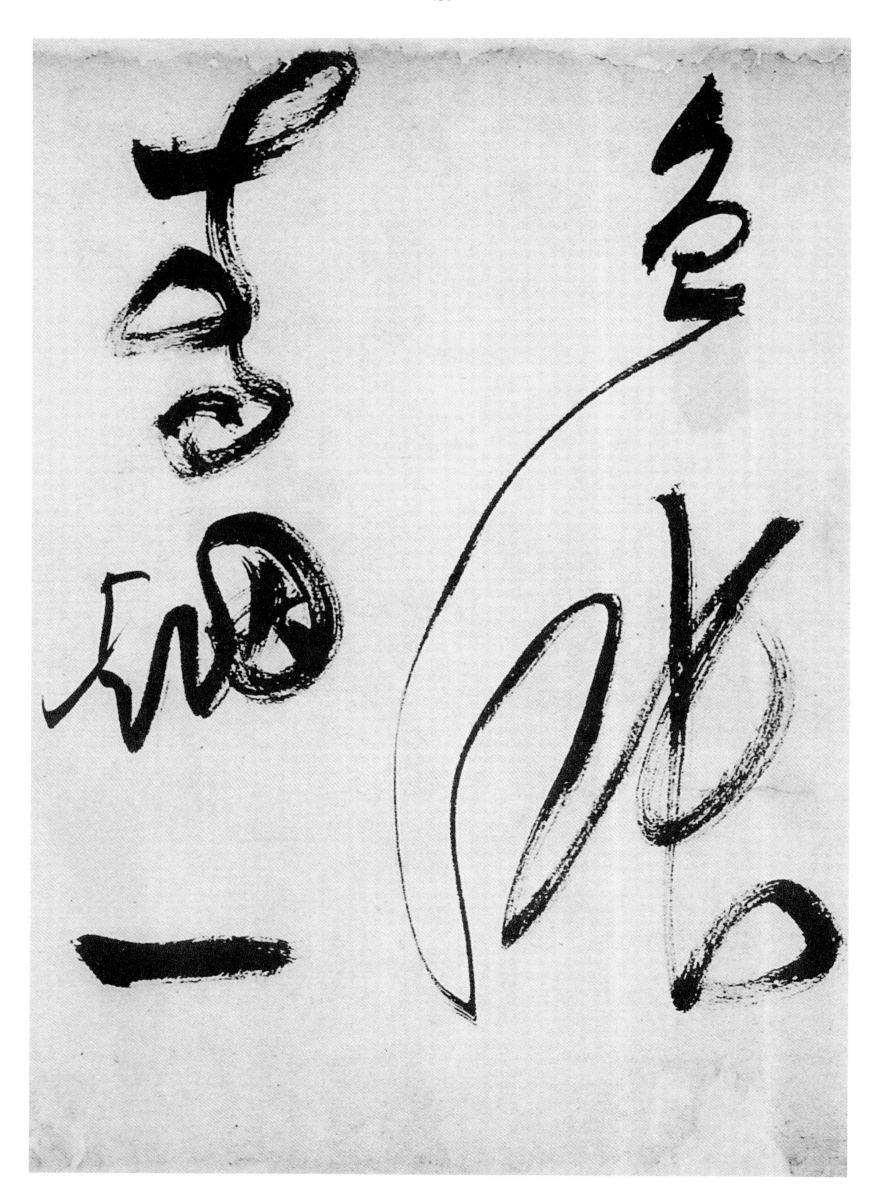

草書詩二首

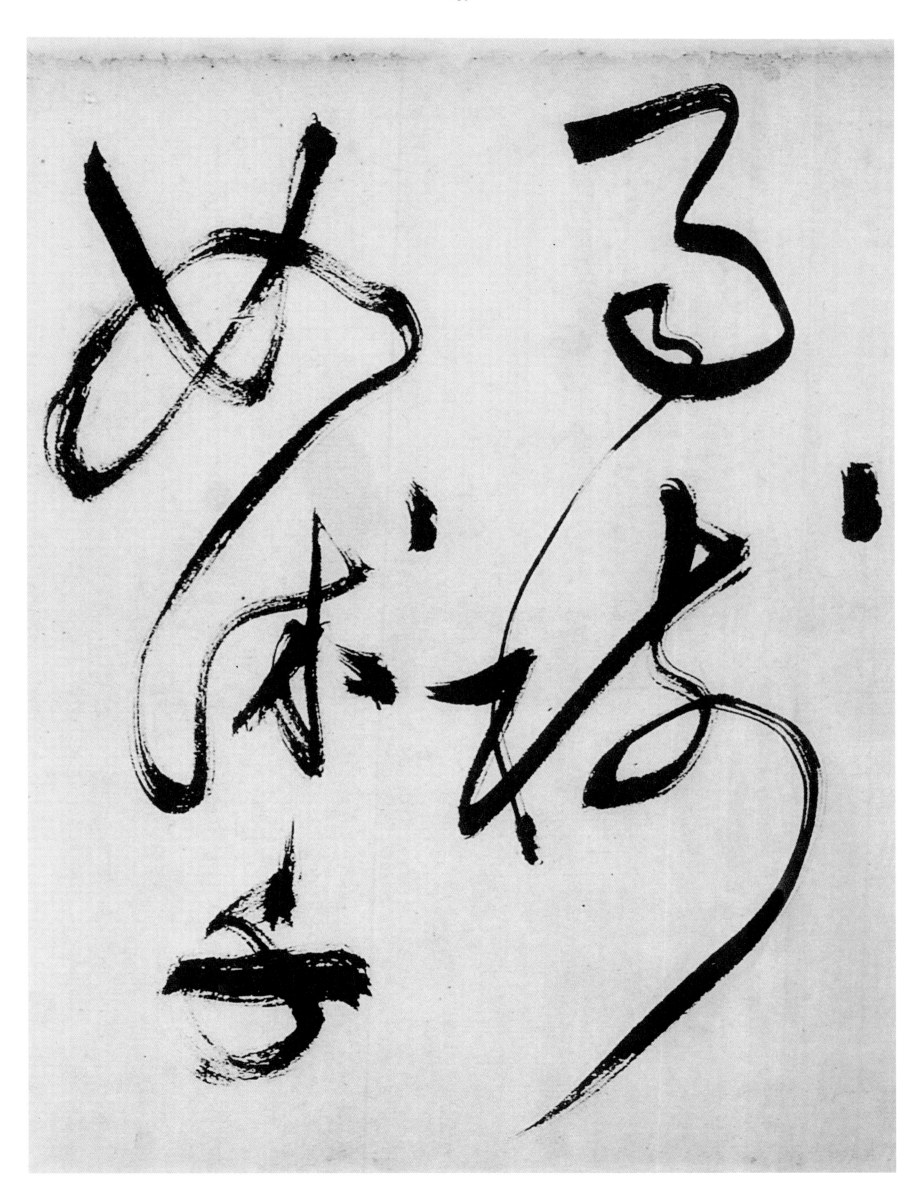

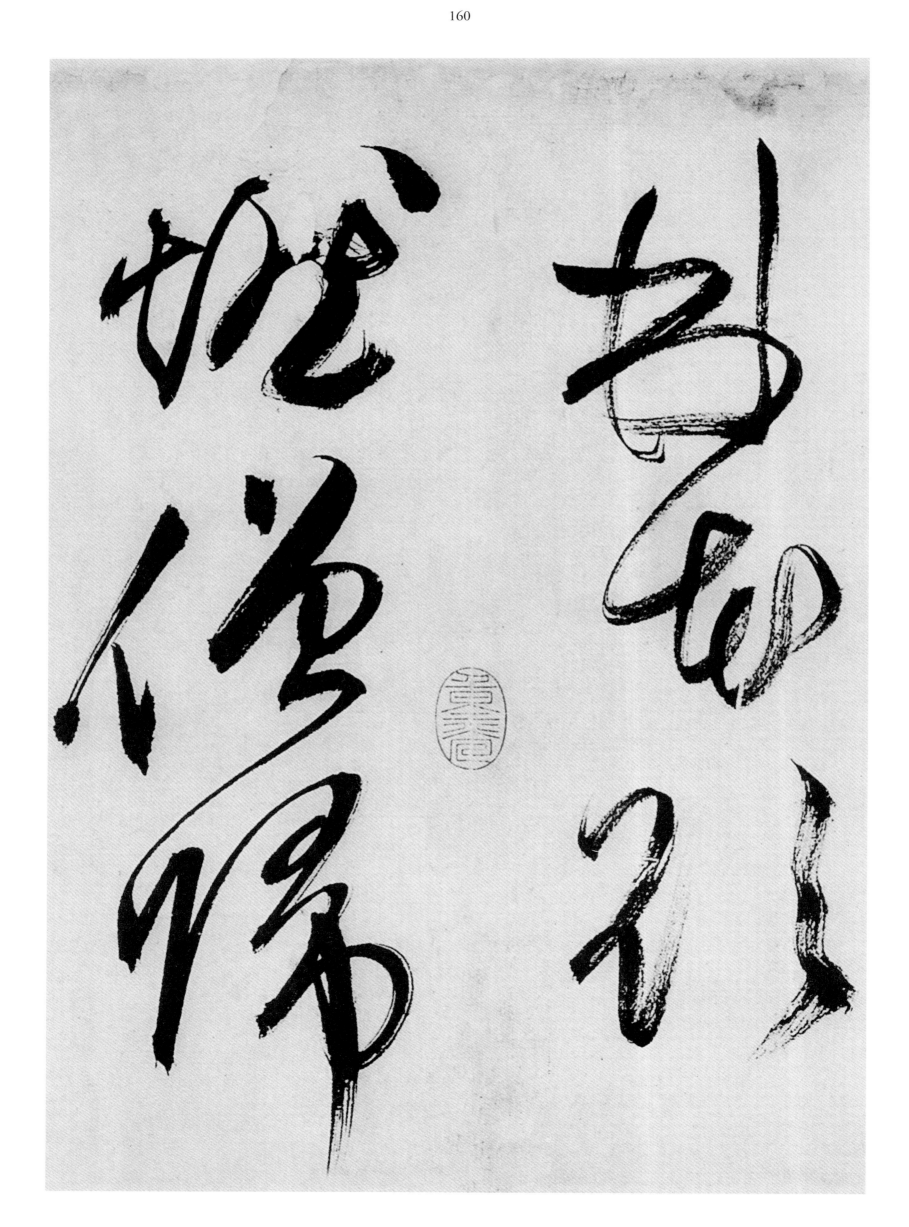

草書詩二首

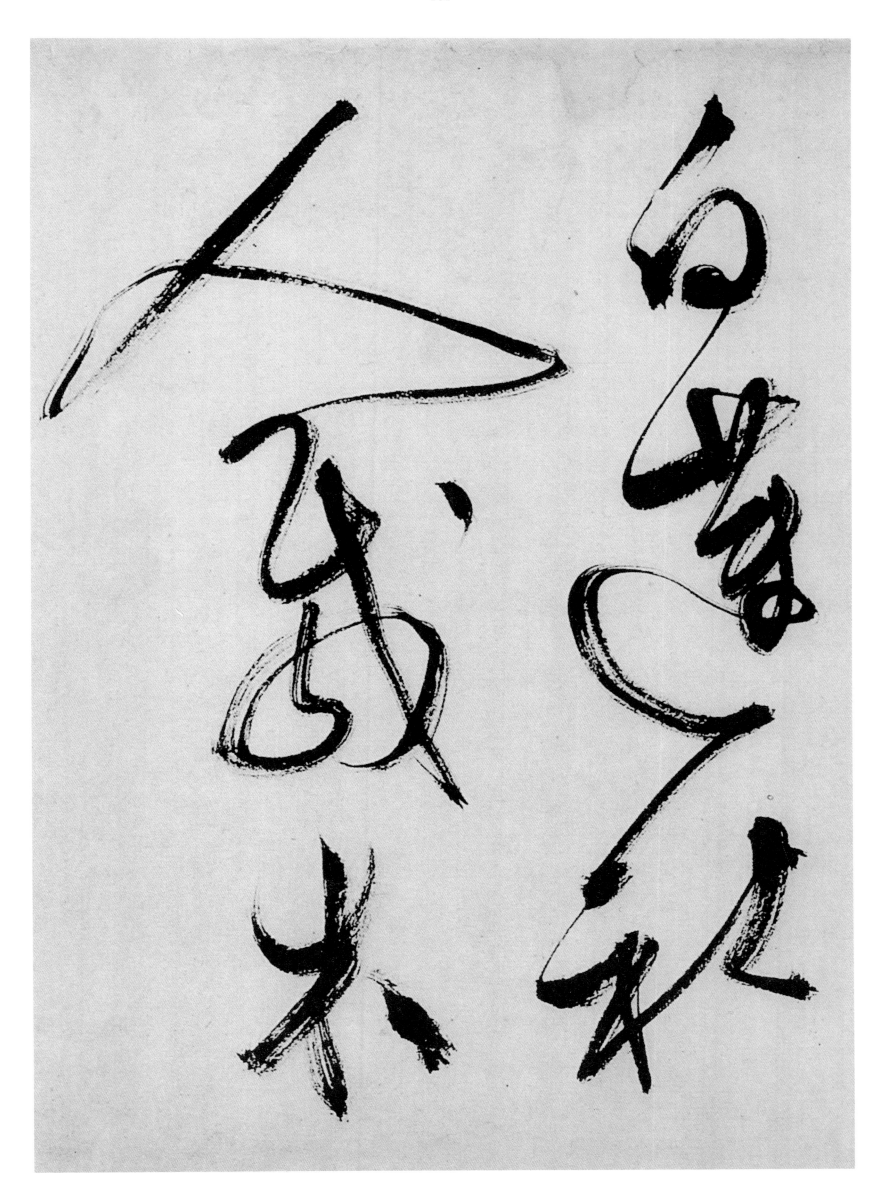

草書詩二首

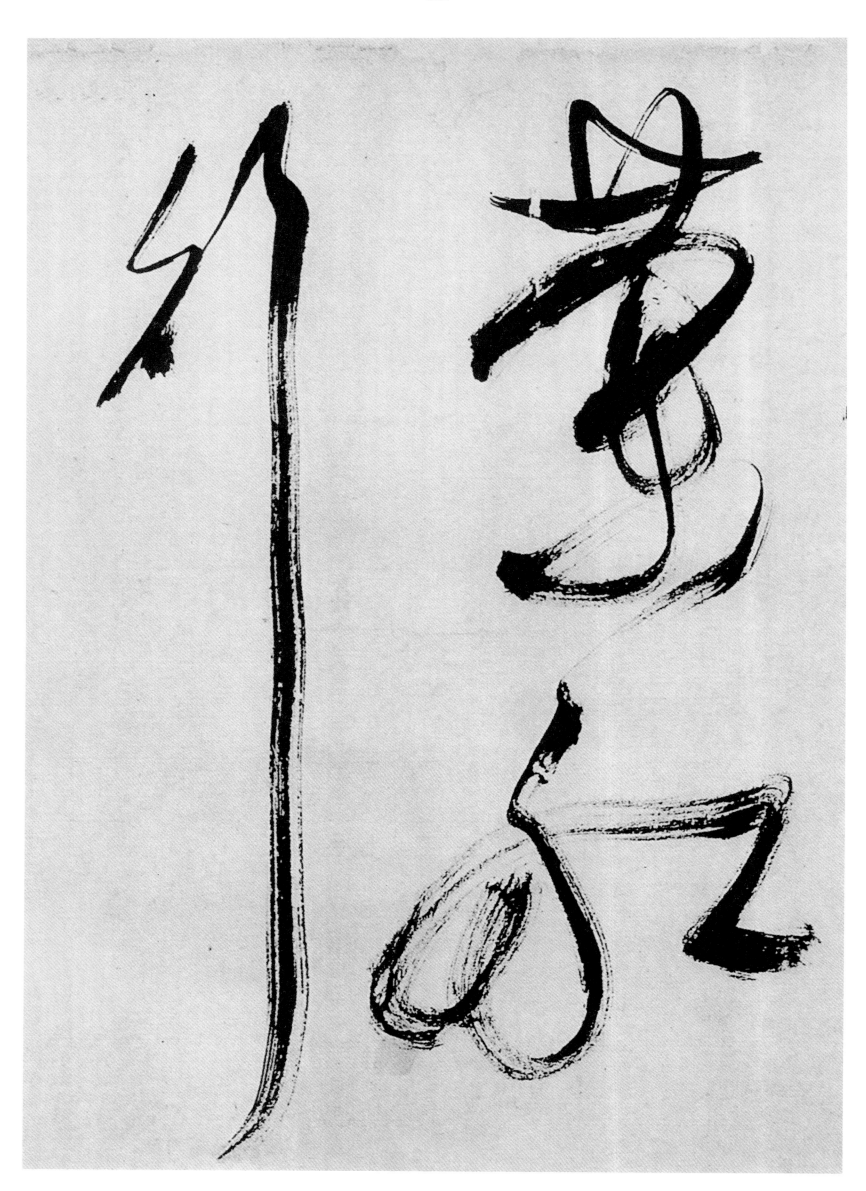

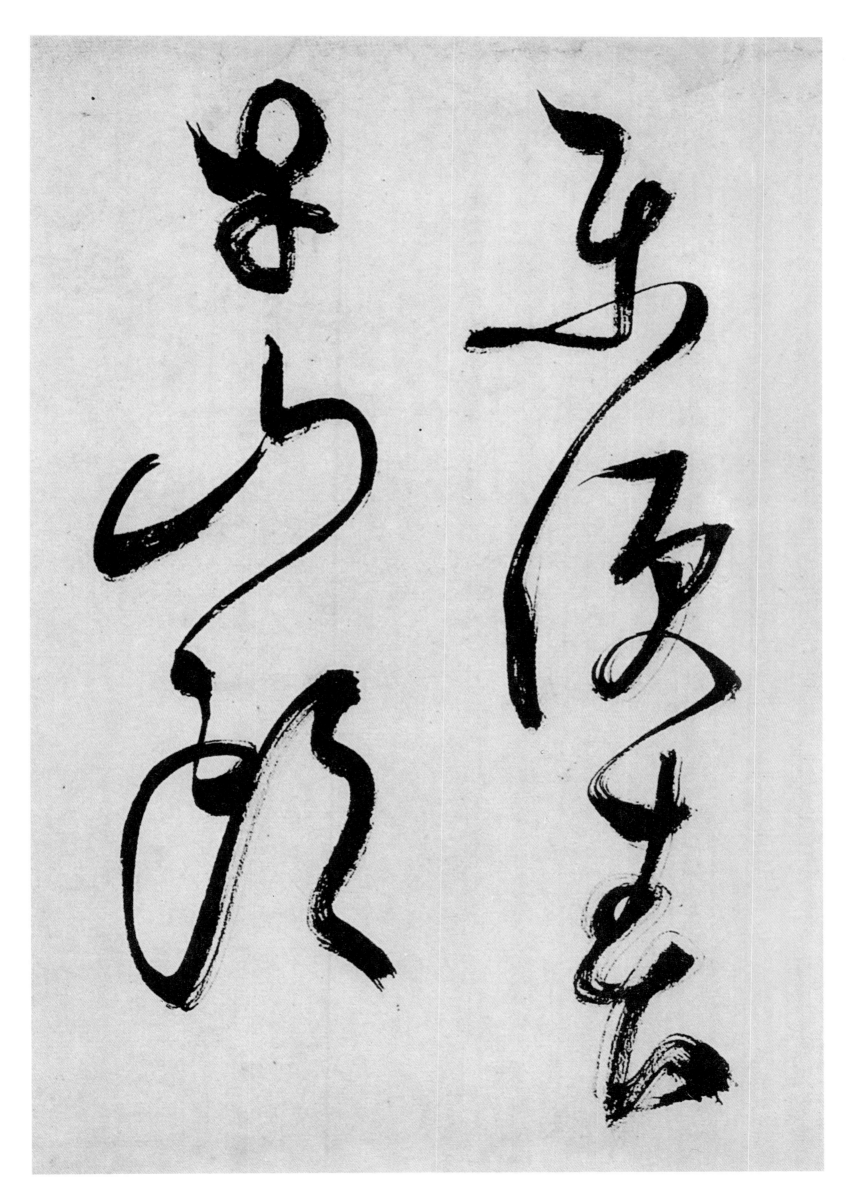

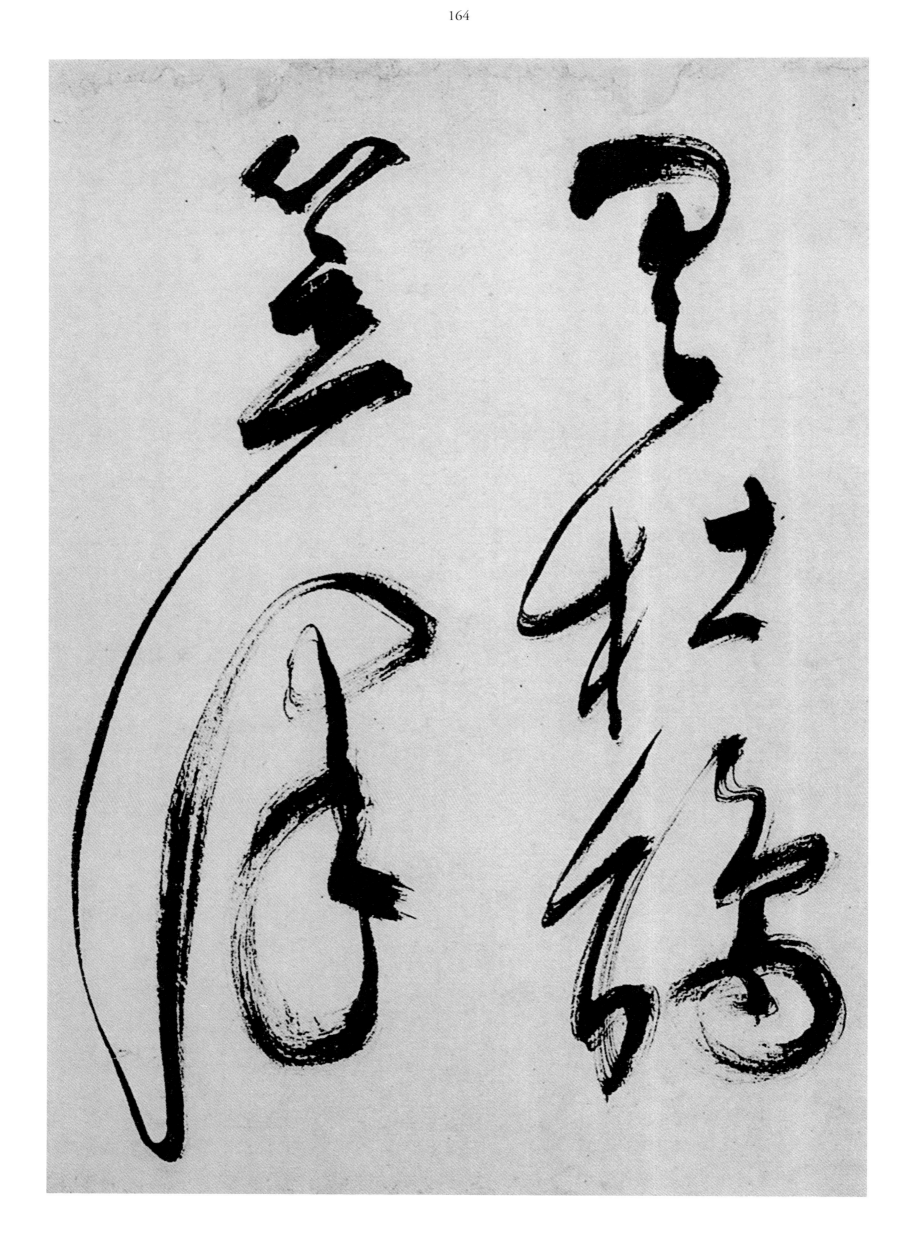

草書詩二首

164

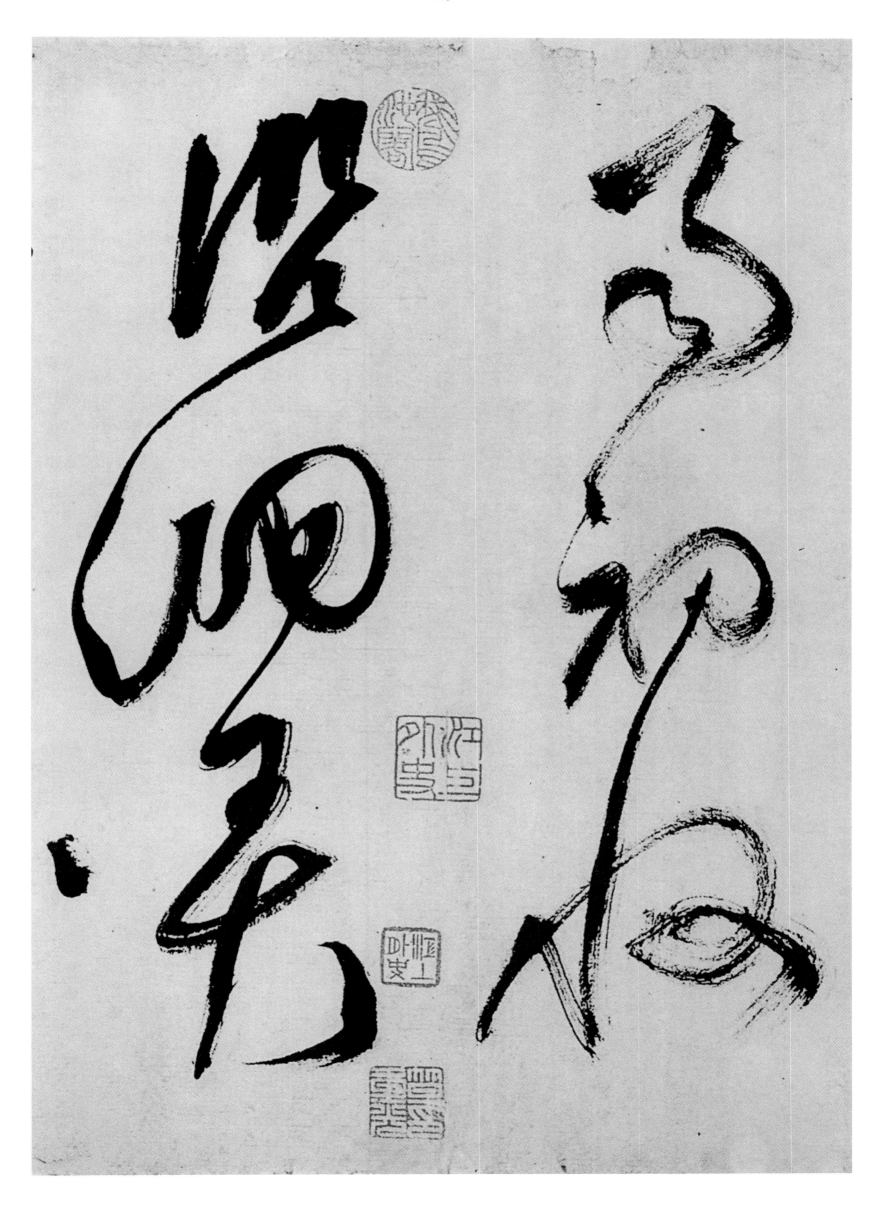

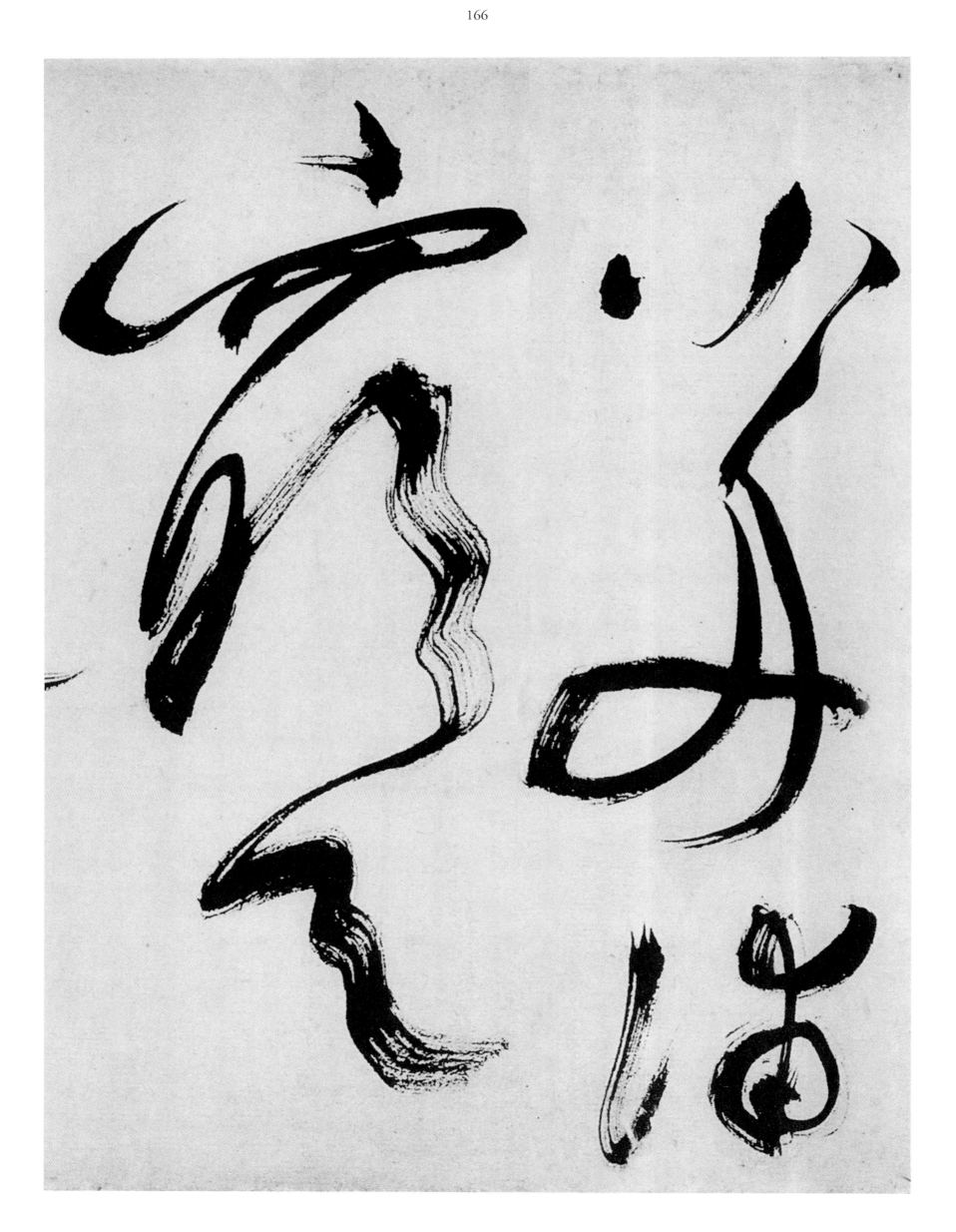

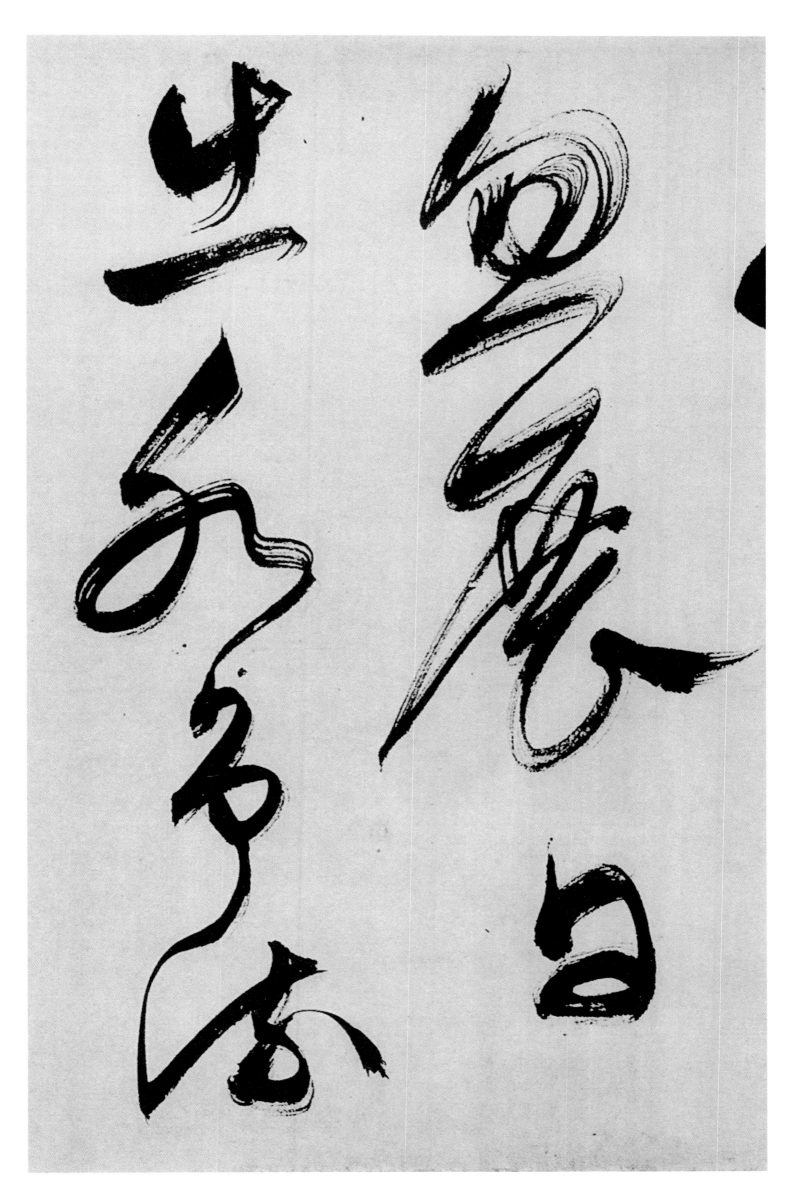

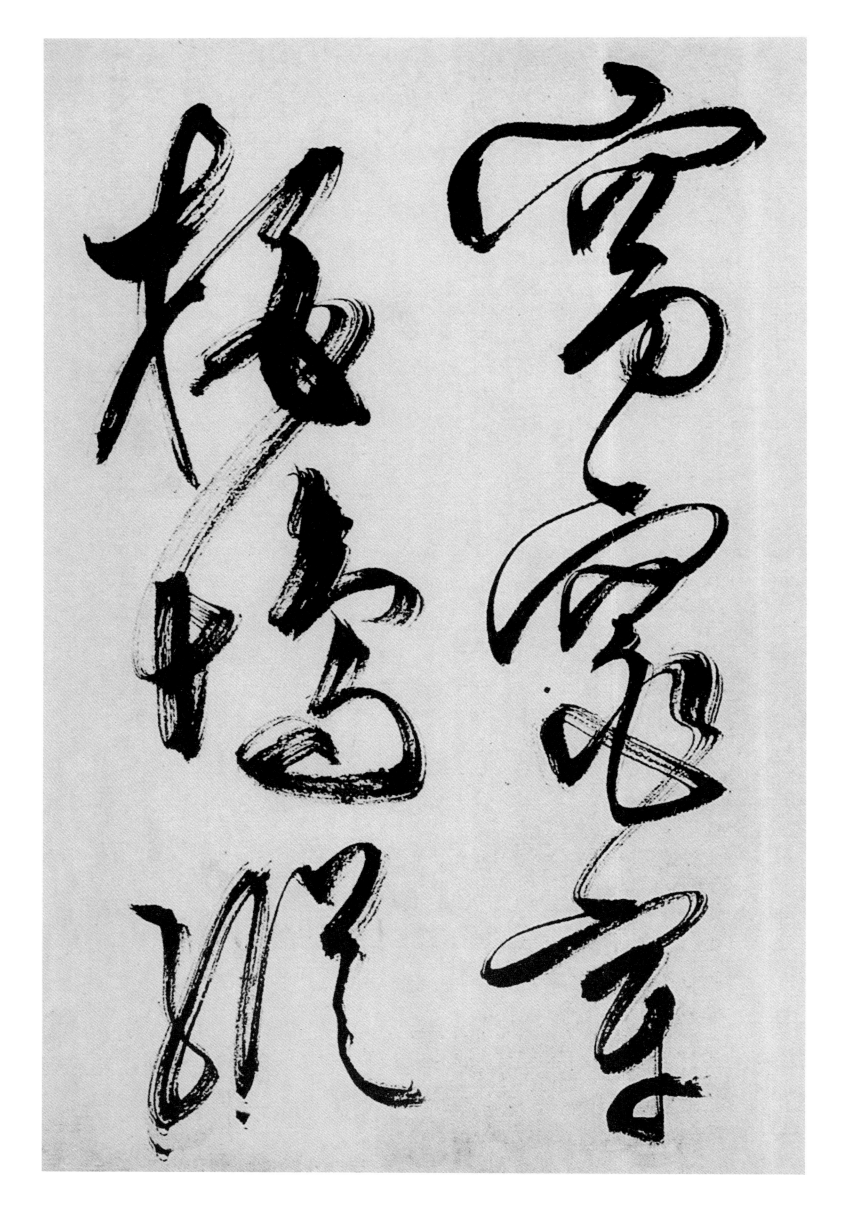

草書詩二首

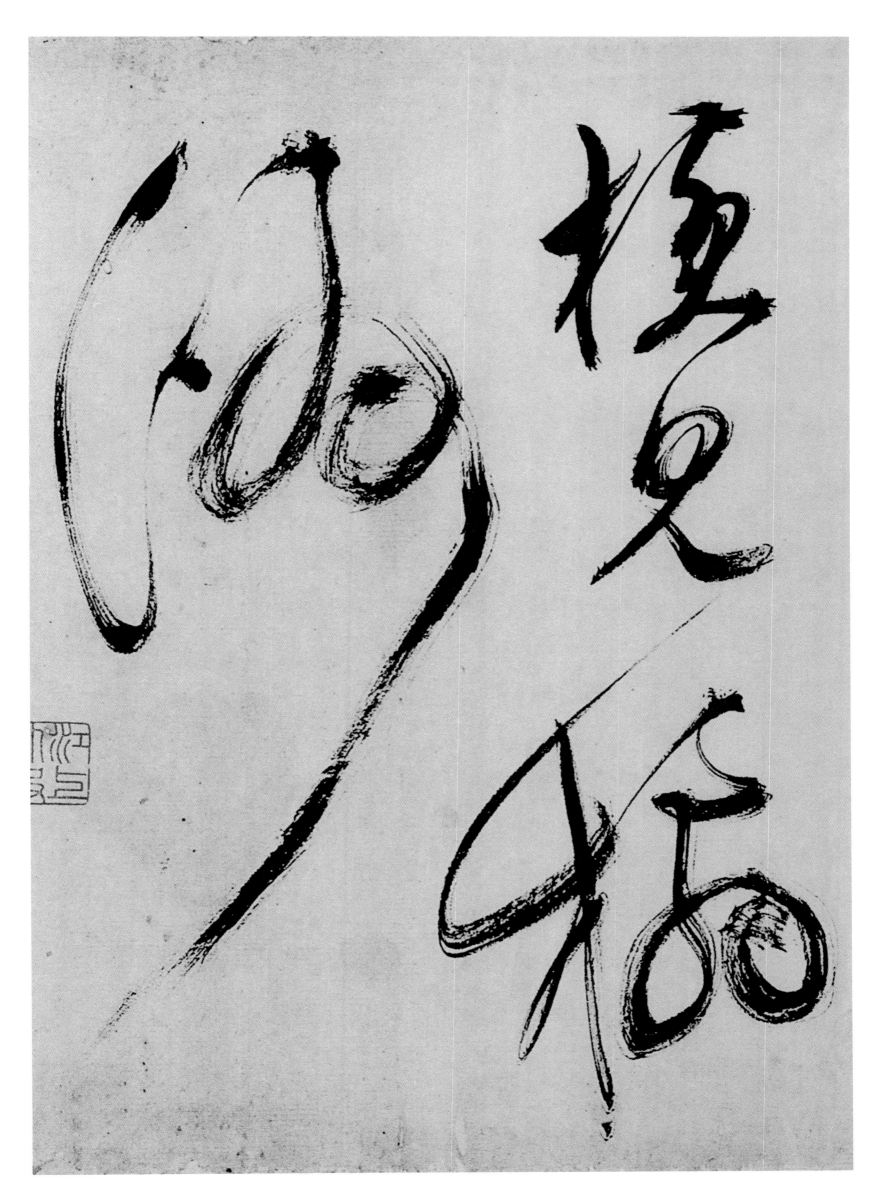

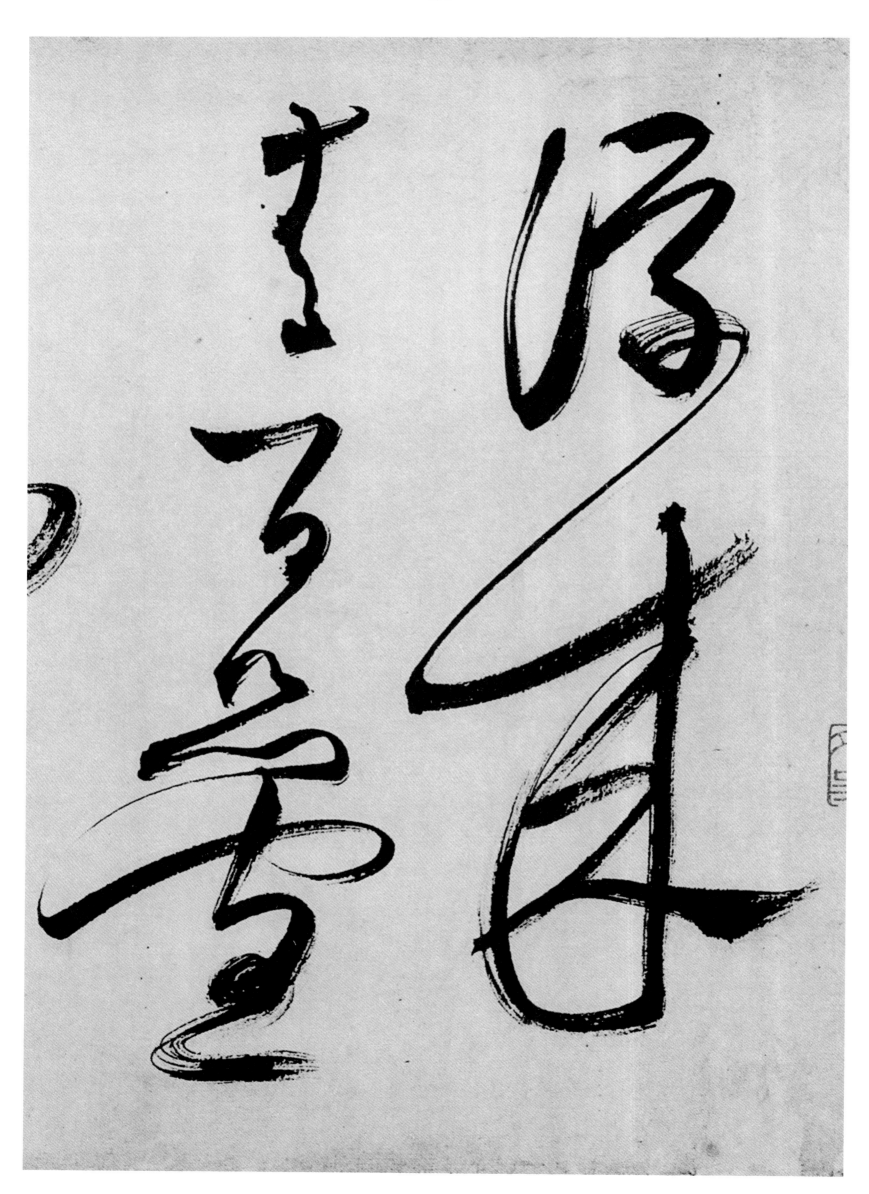

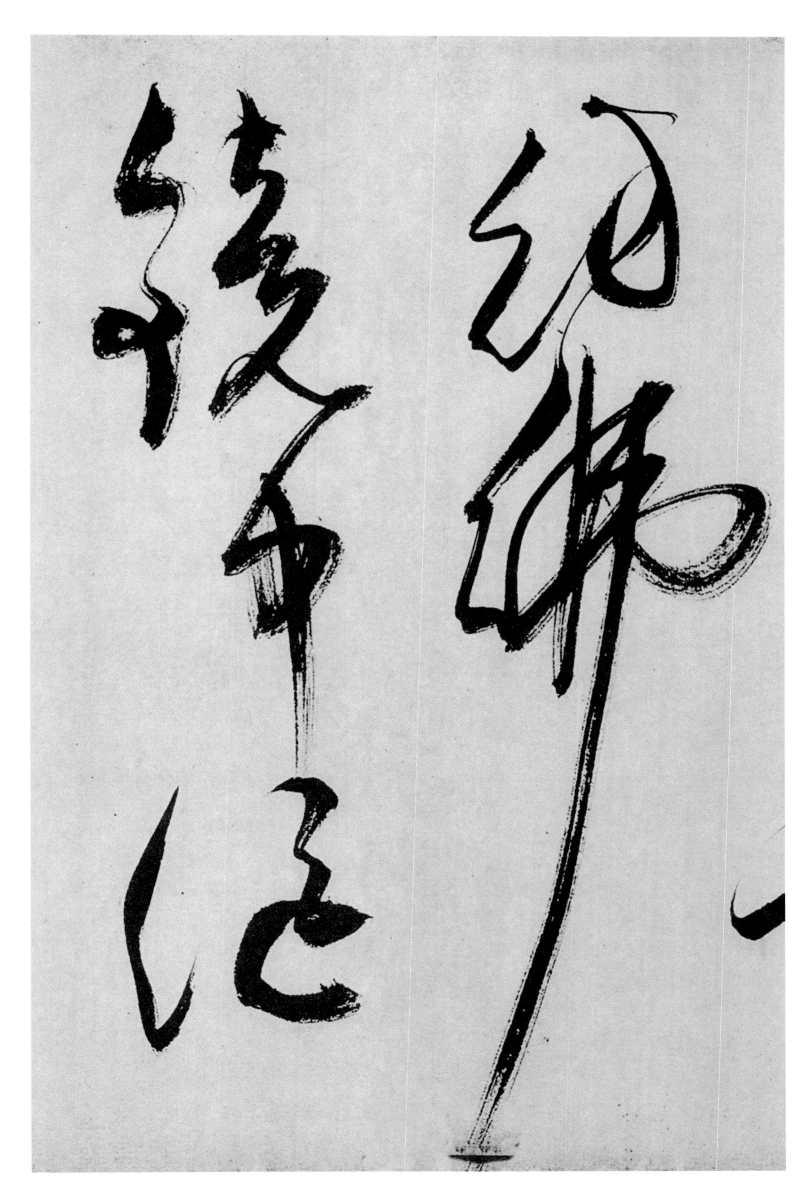

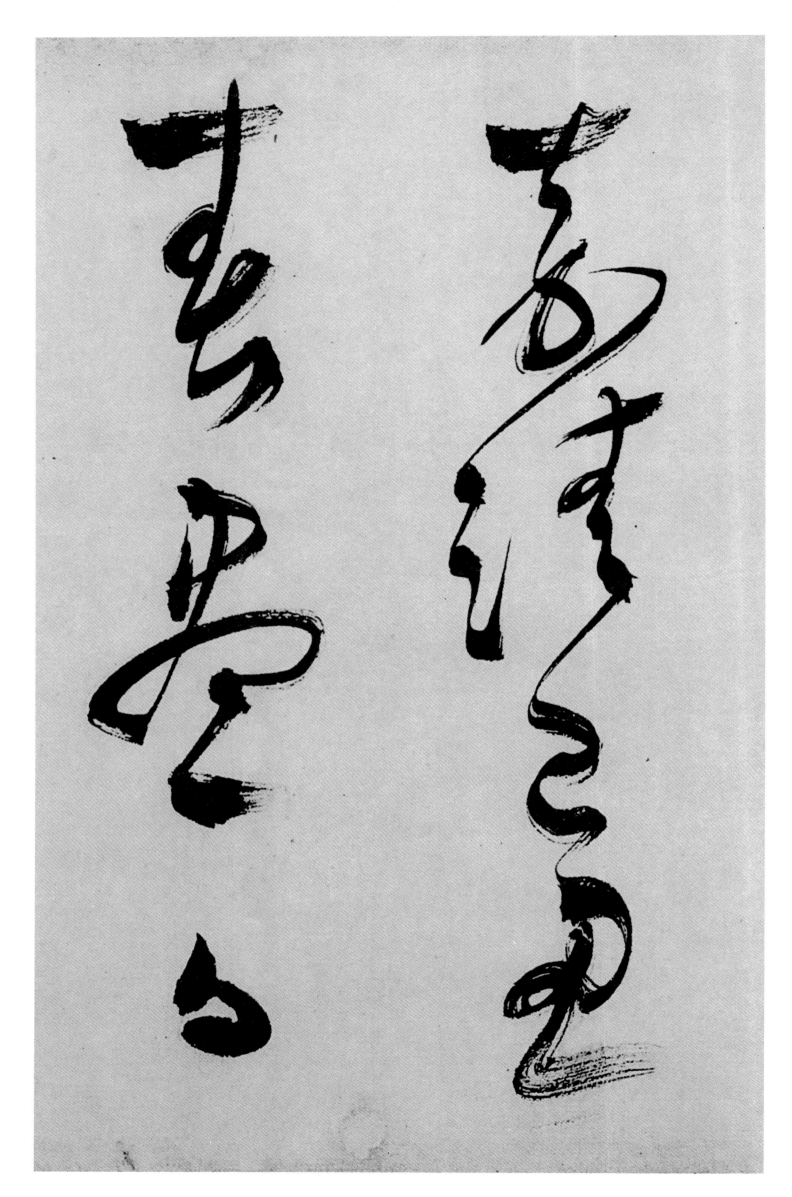

草書詩二首

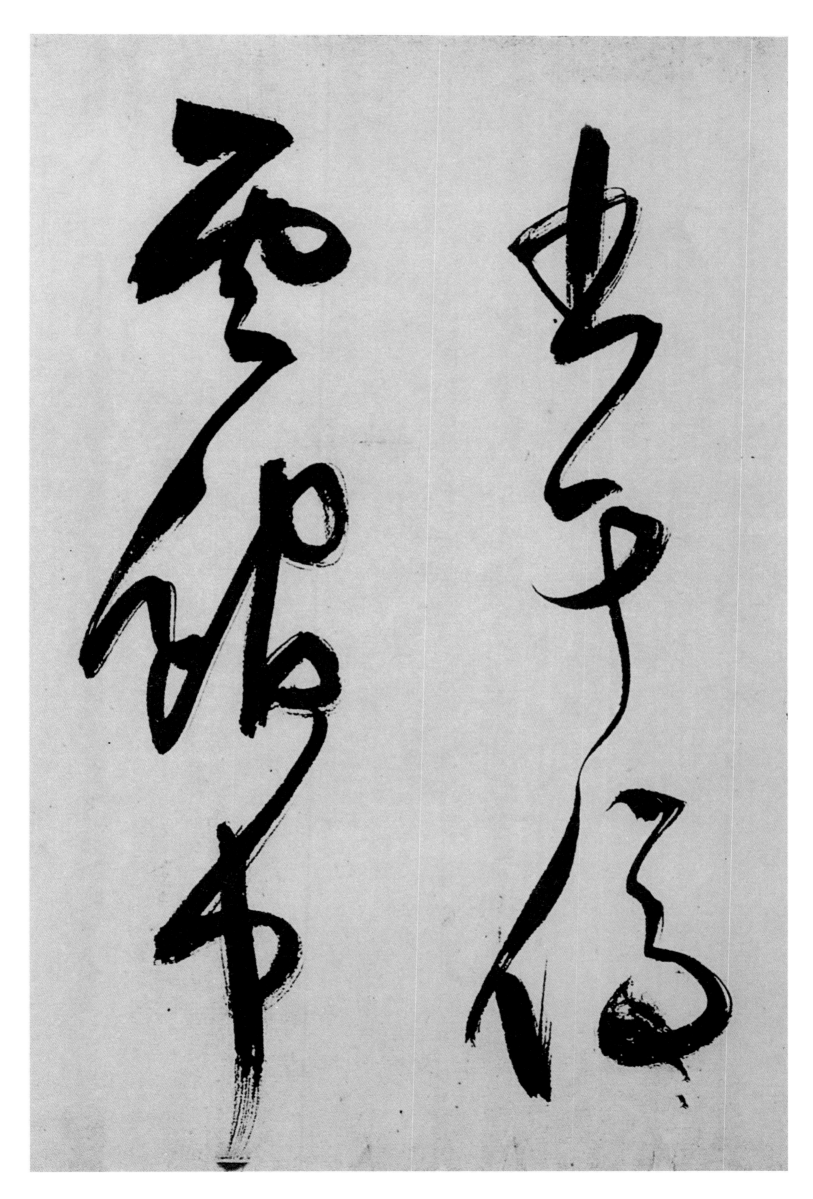

草書詩二首

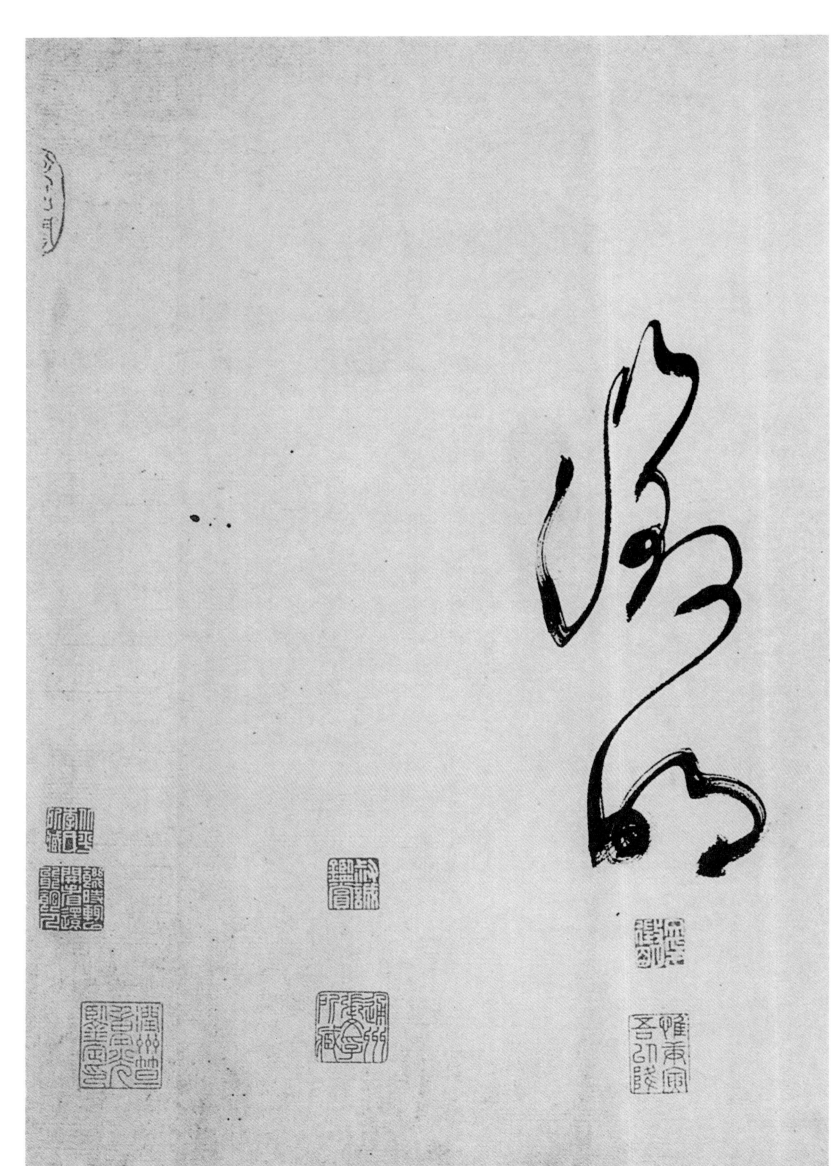

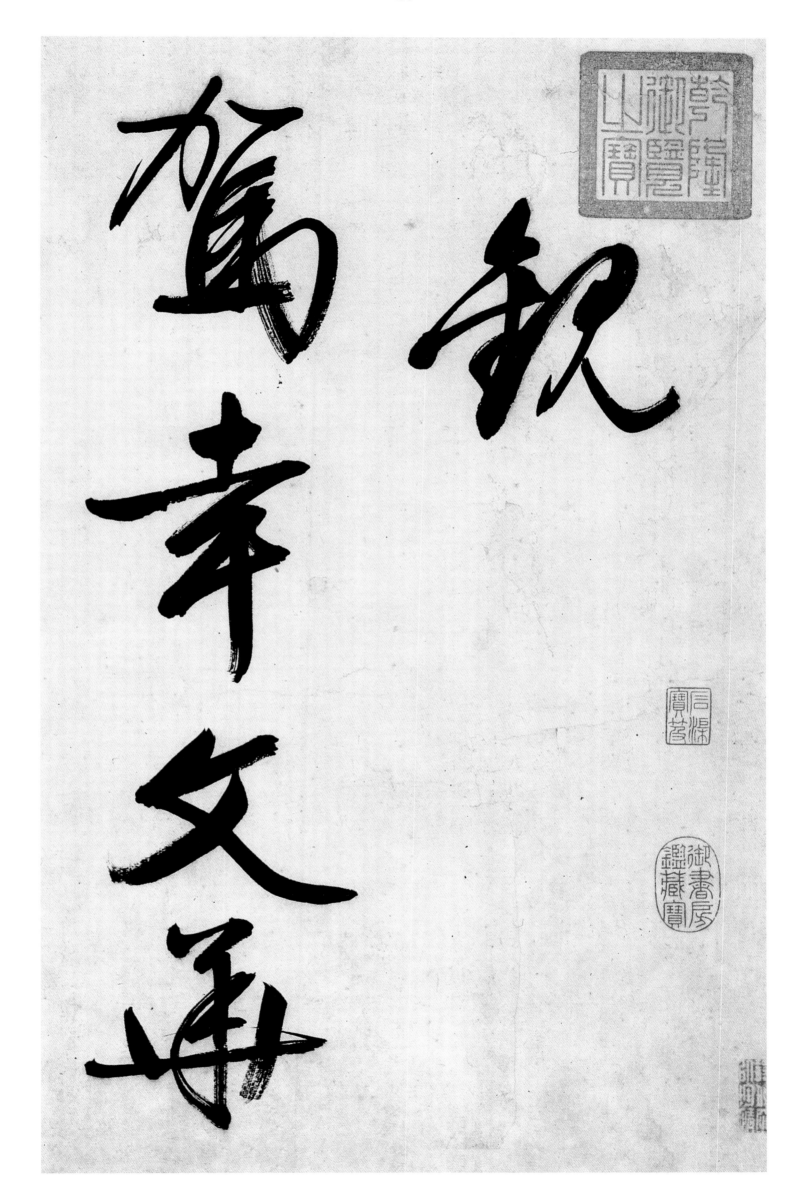

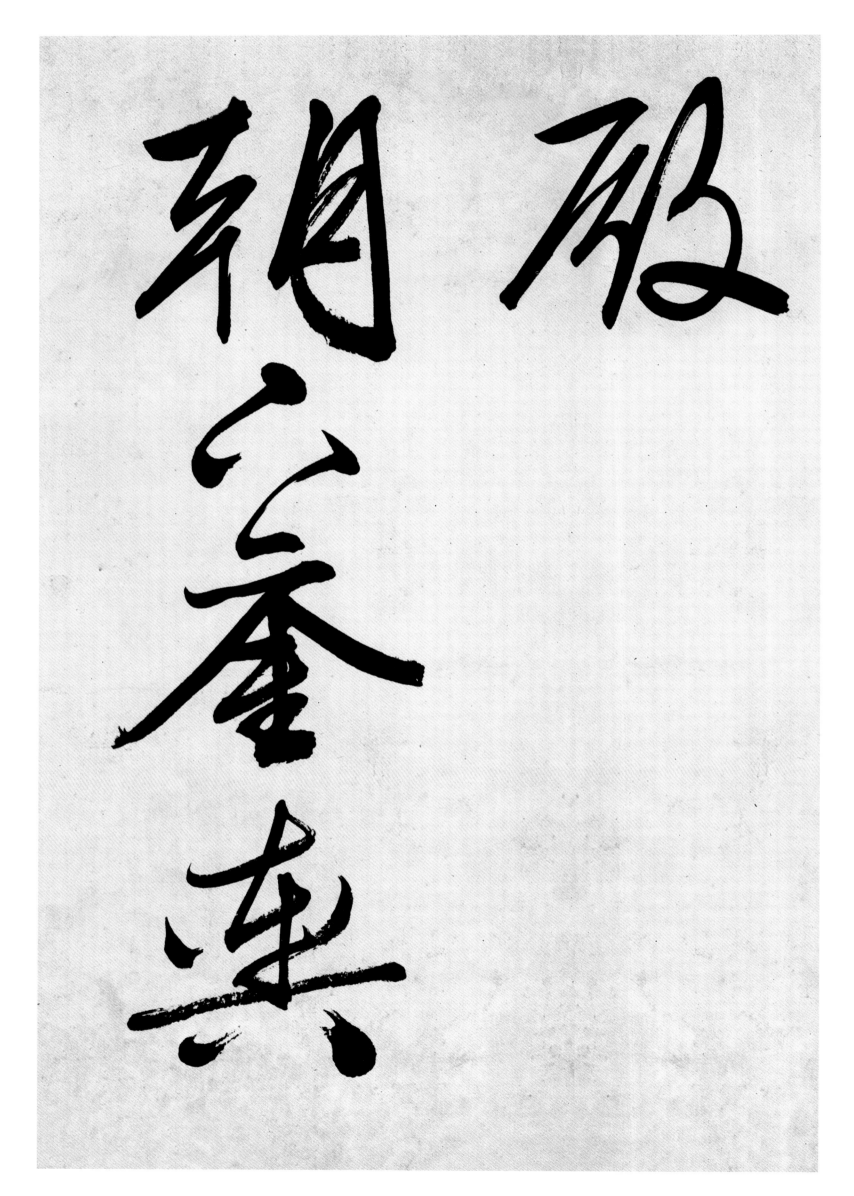

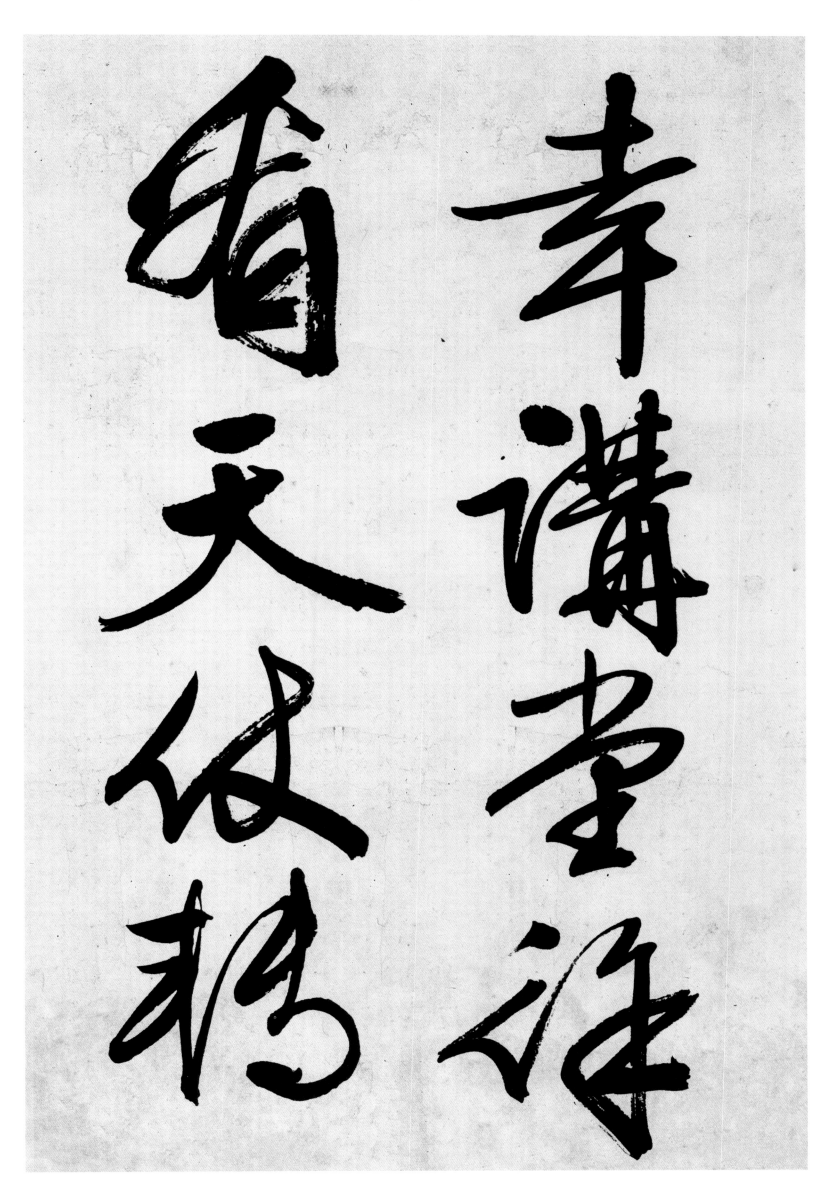

幸溝書詳

香天使稿

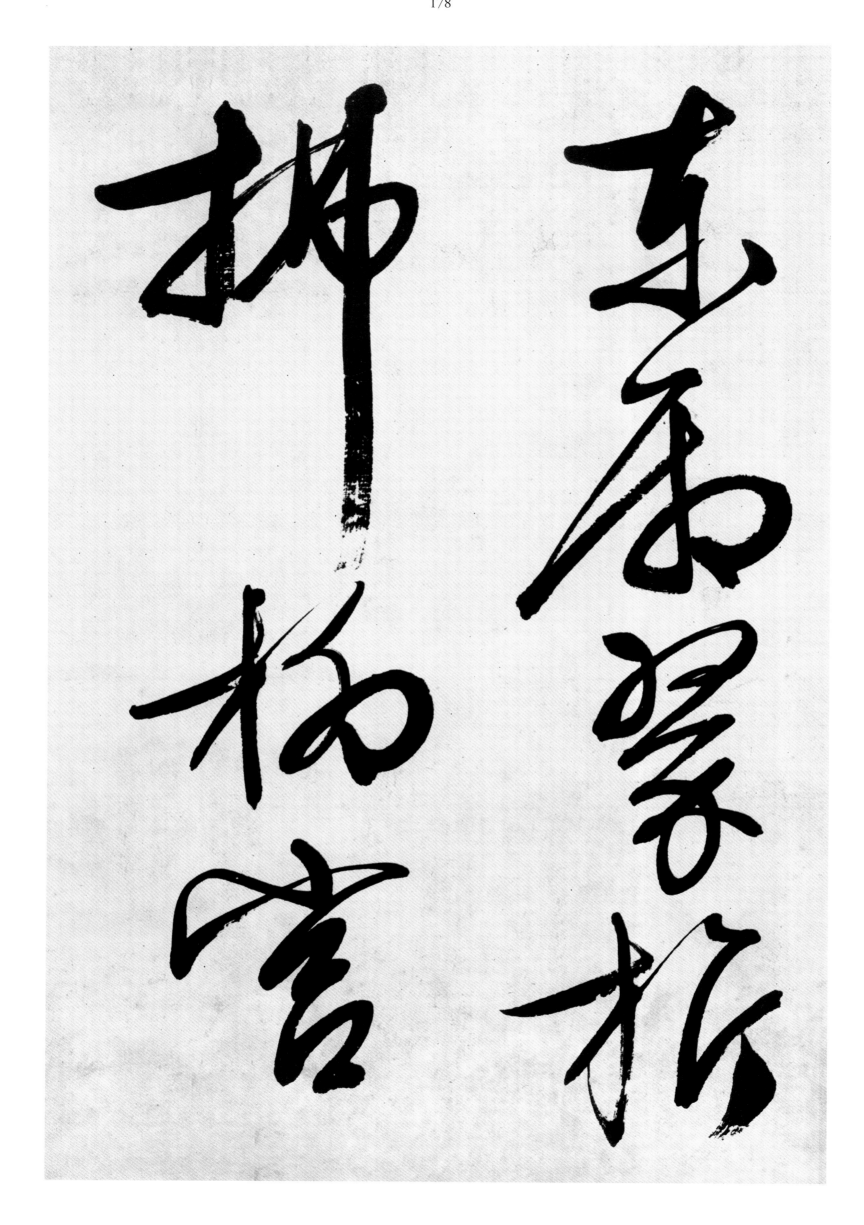

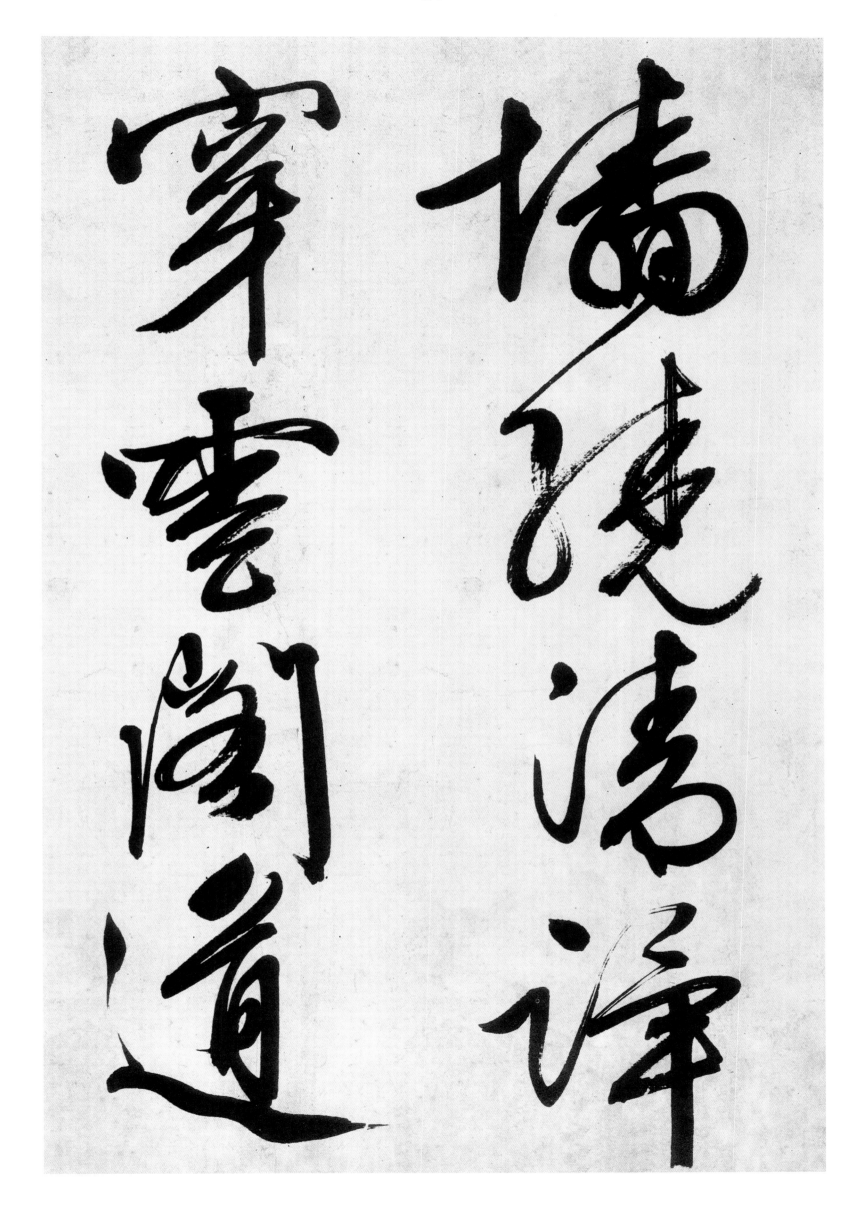

橋陵清譯

寧雲間道

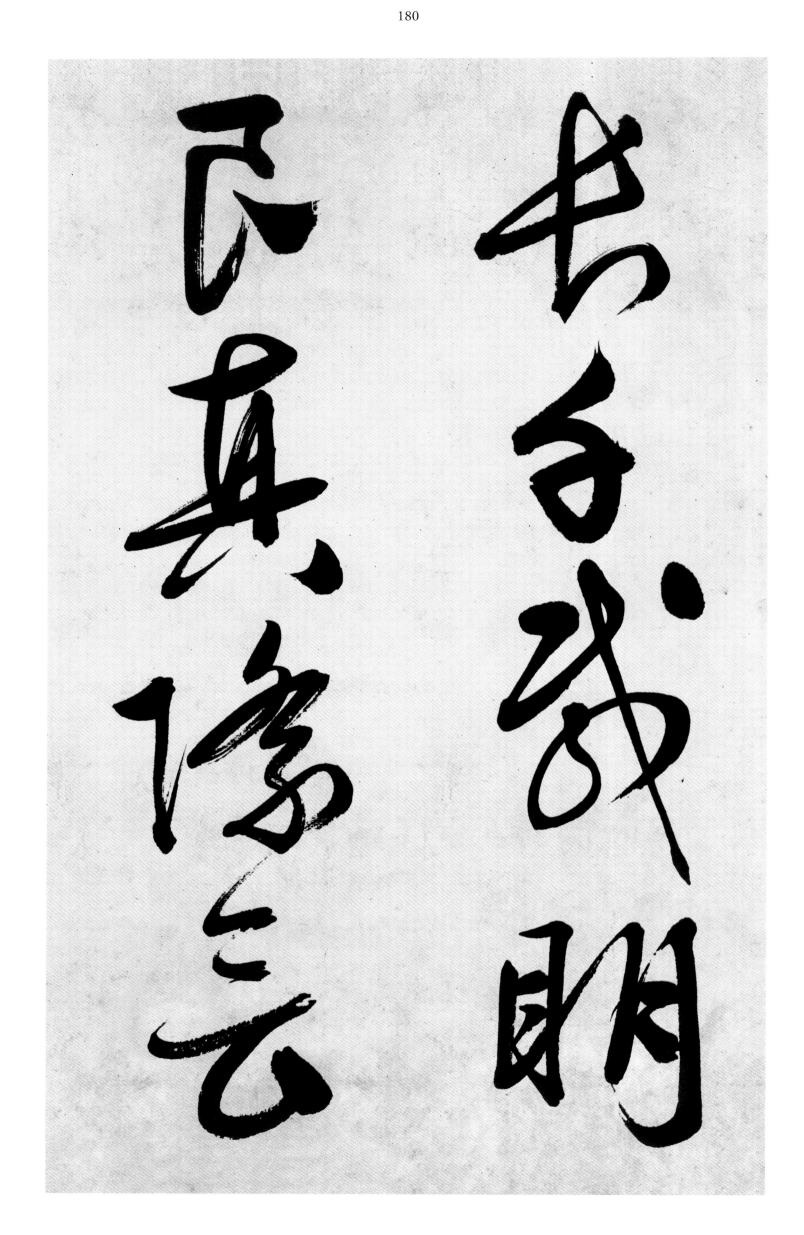

自作詩二首

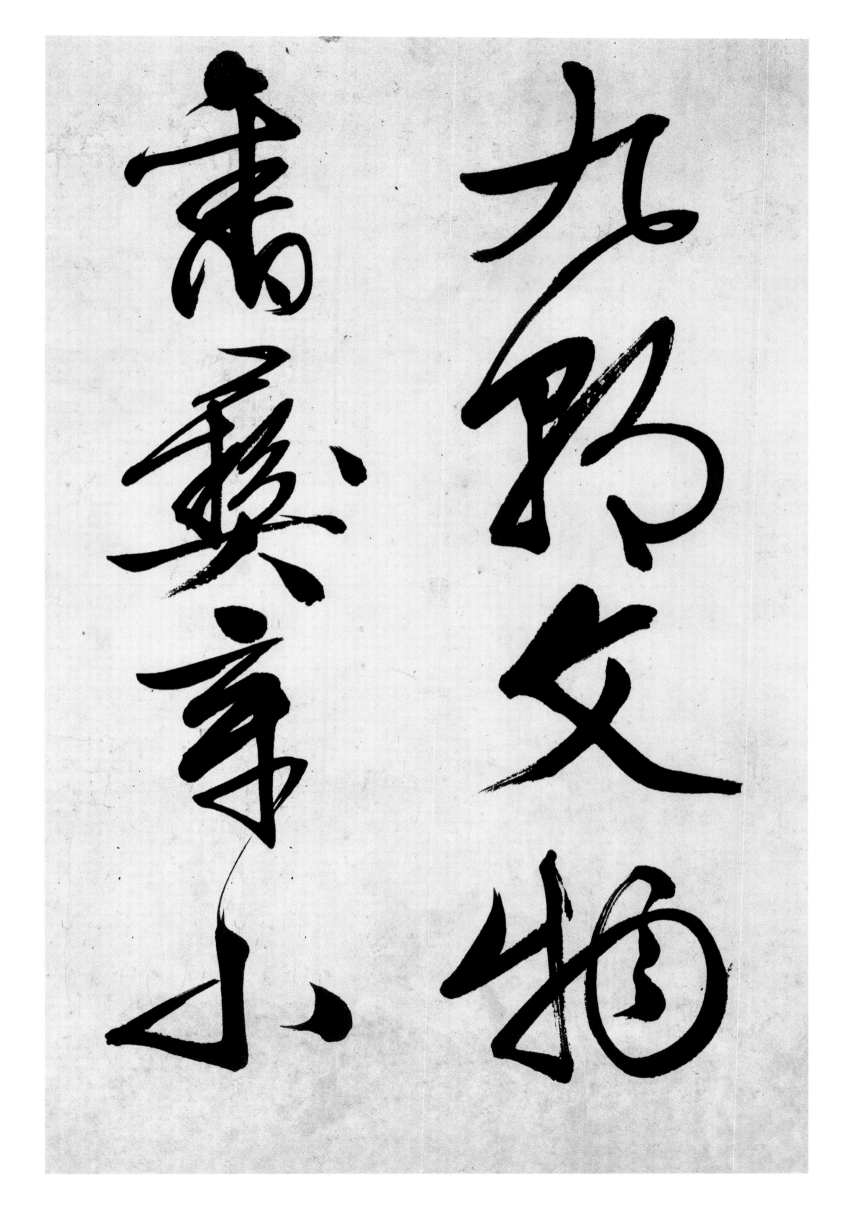

九鈞文物書畫章小

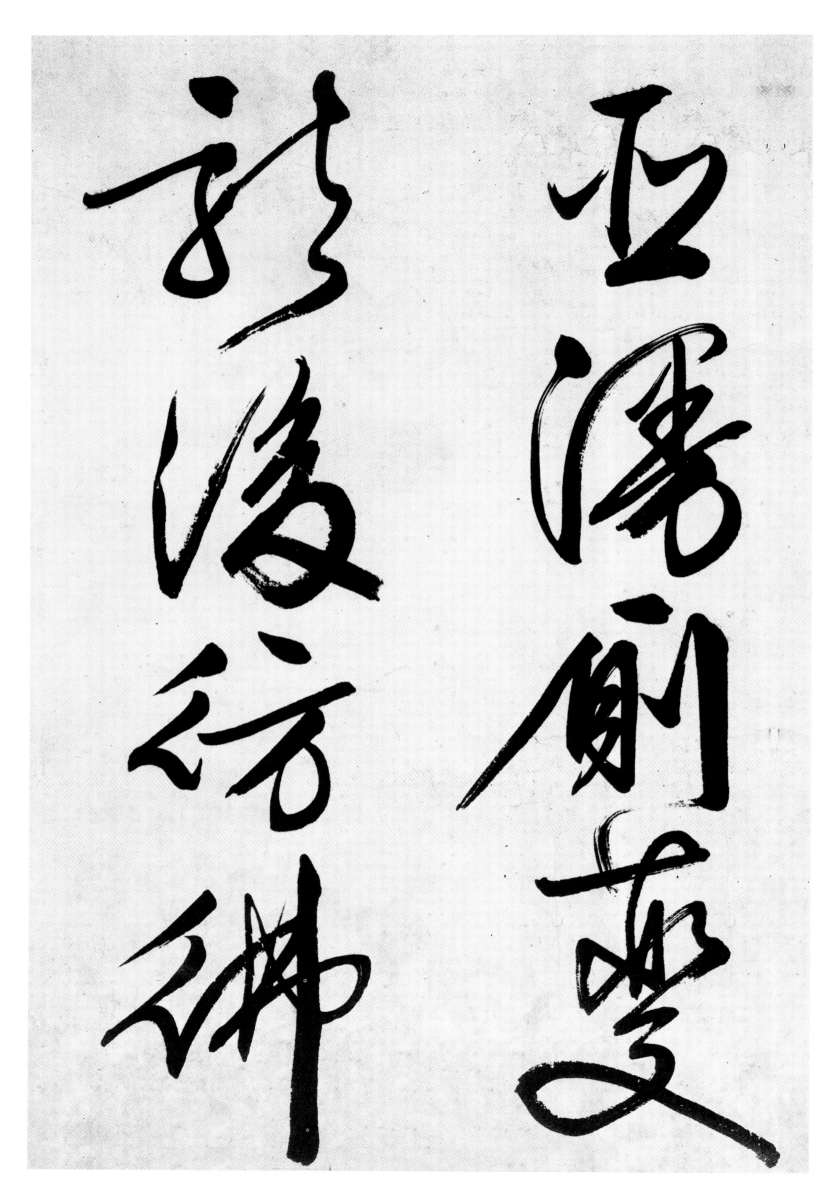

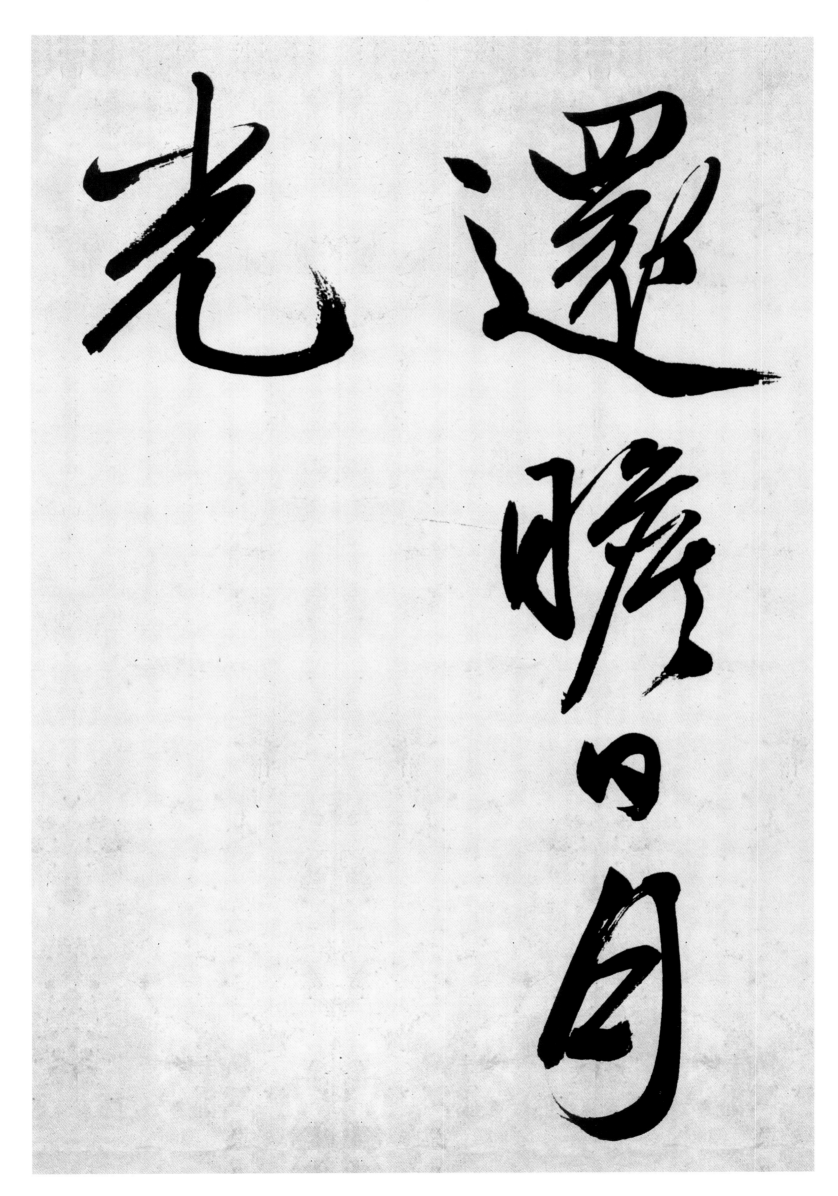

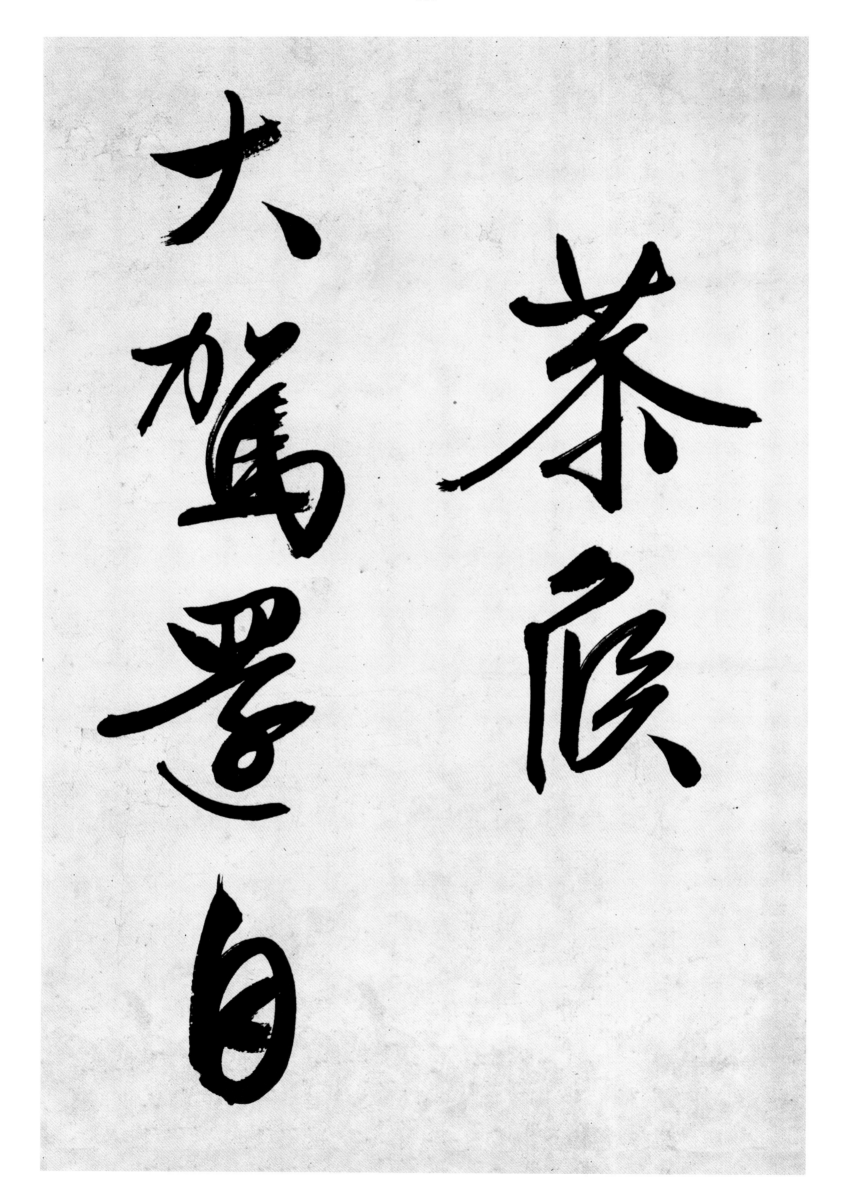

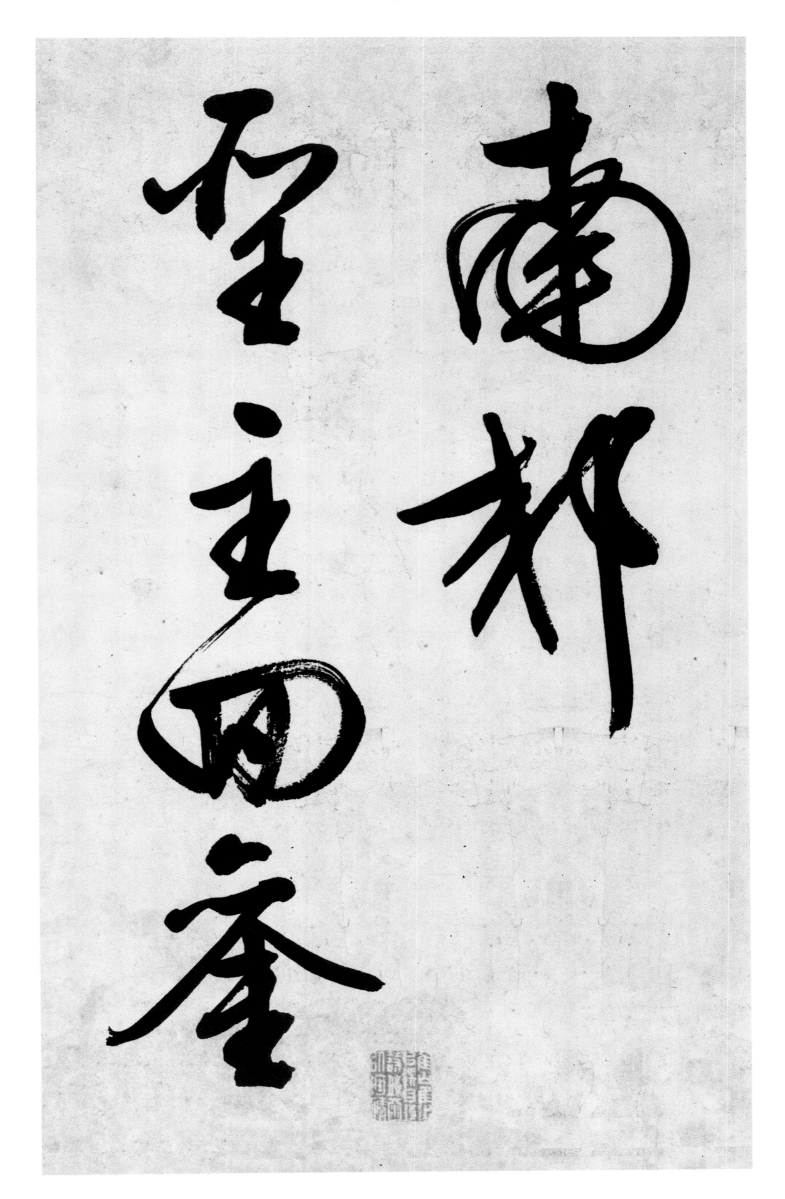

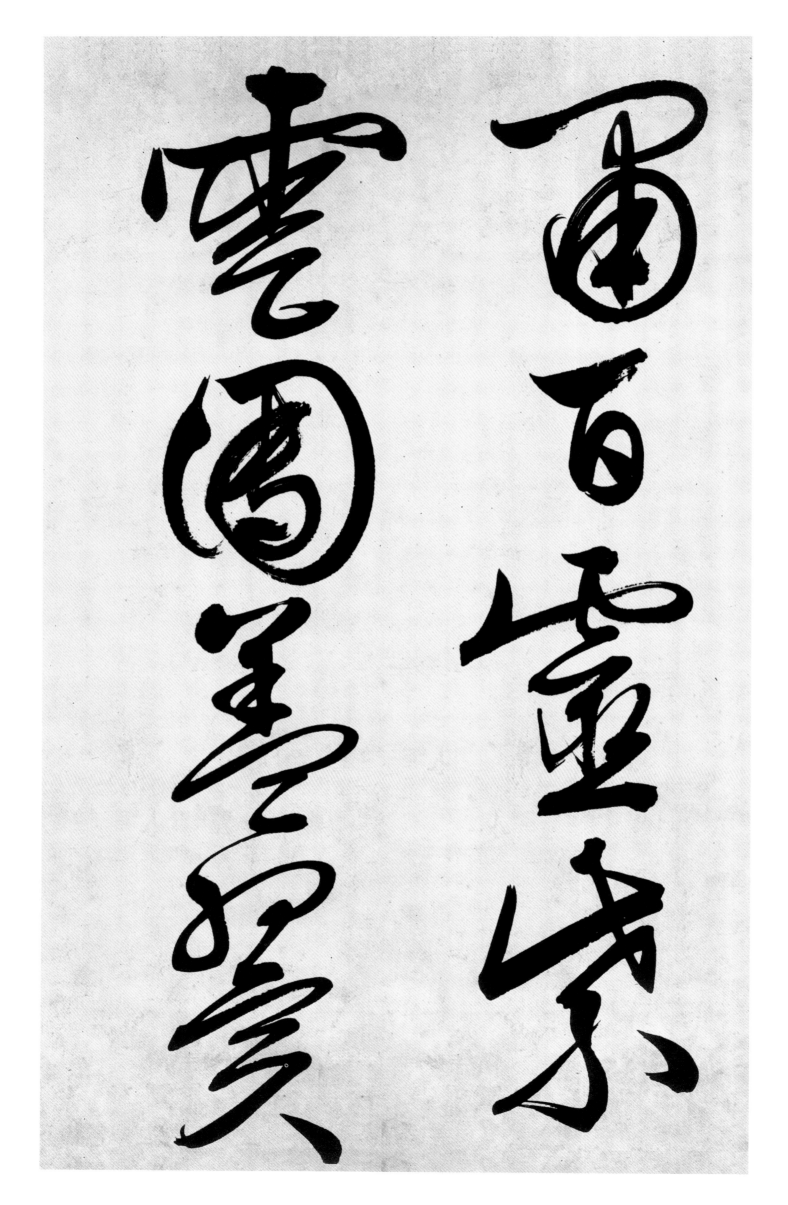

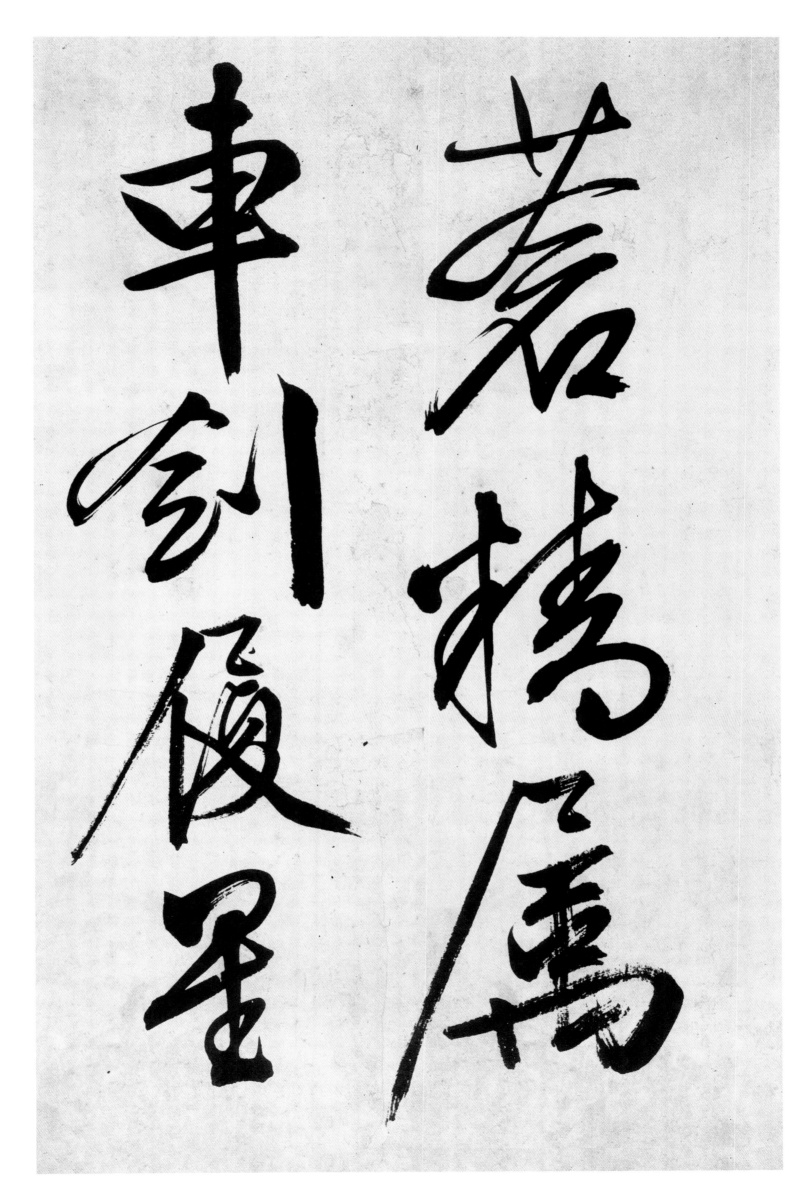

若搆萬
劍引
車俊
里

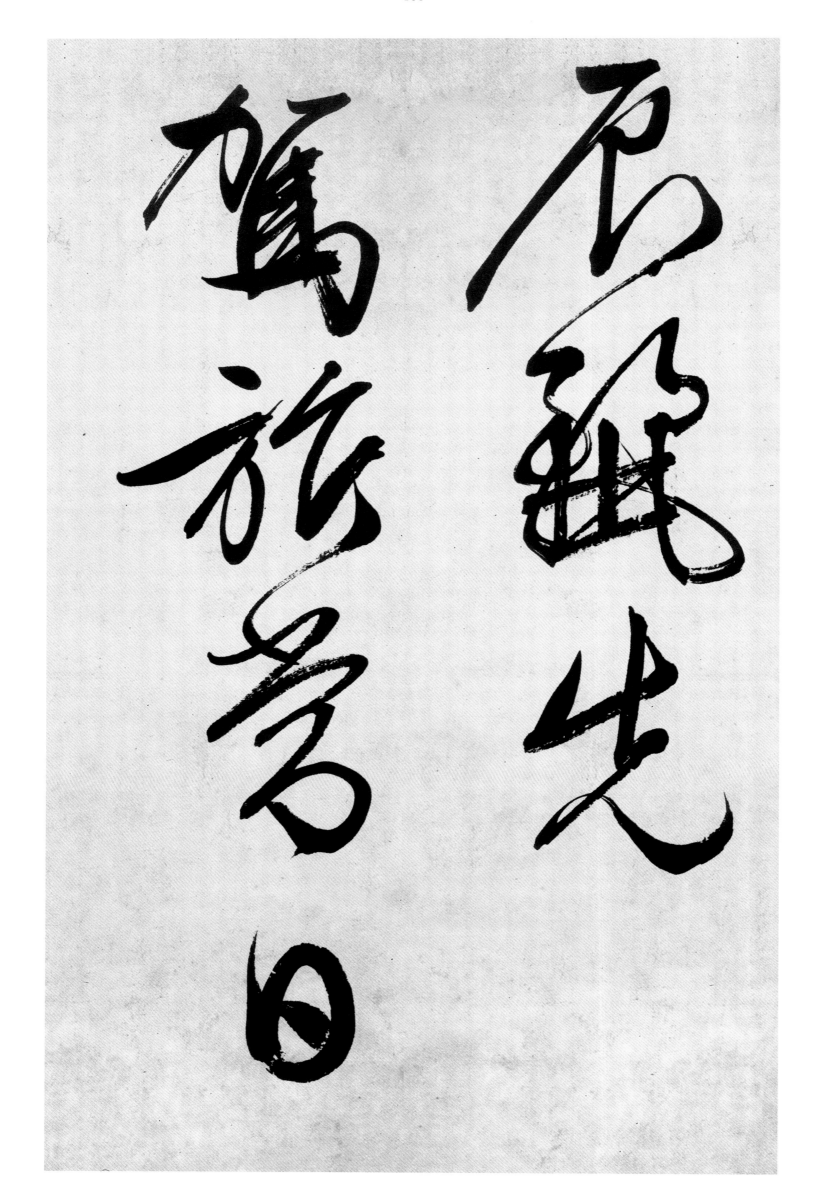

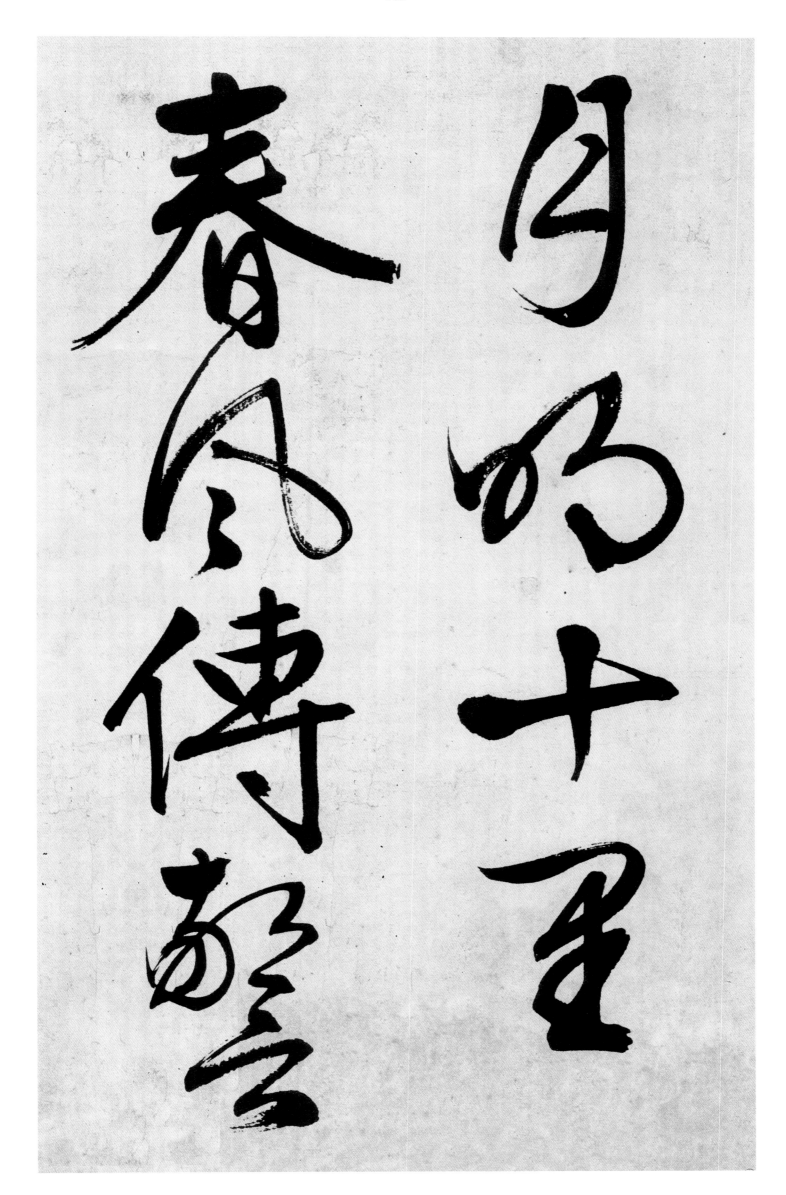

月明十里春風傳聲

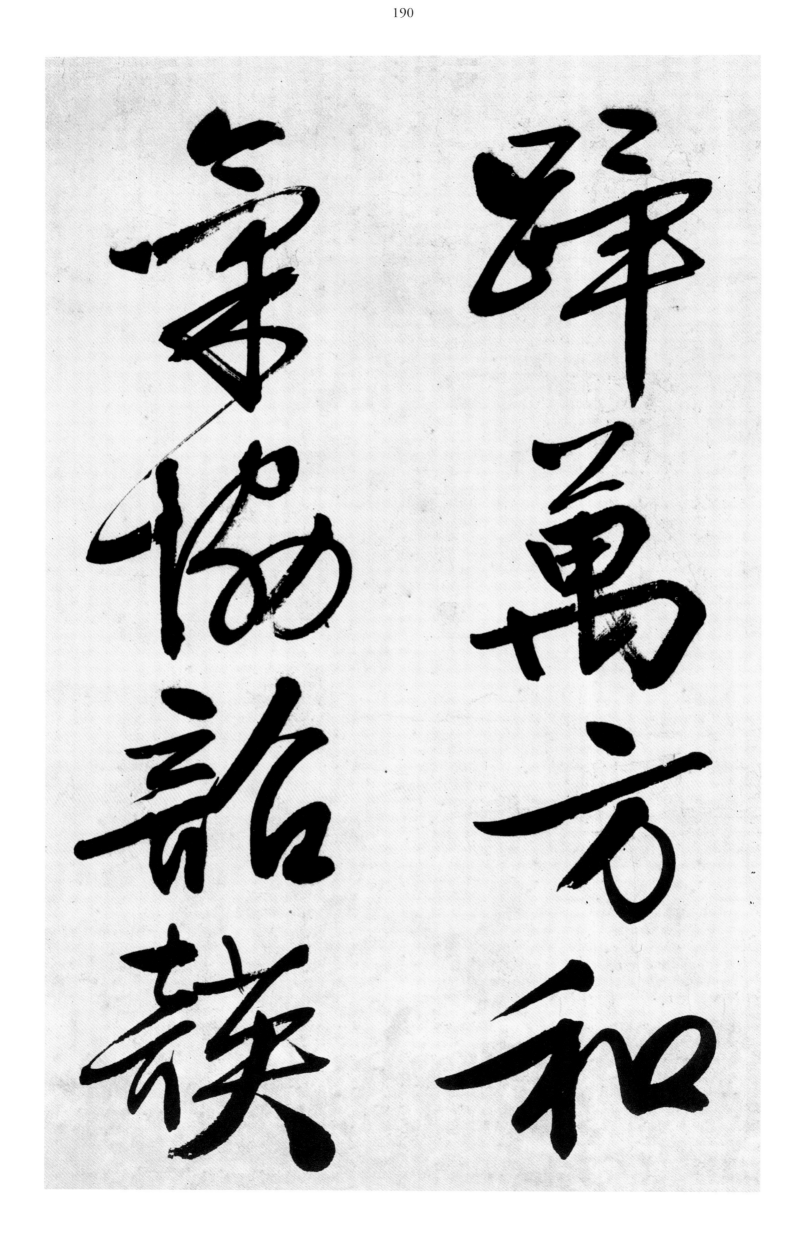

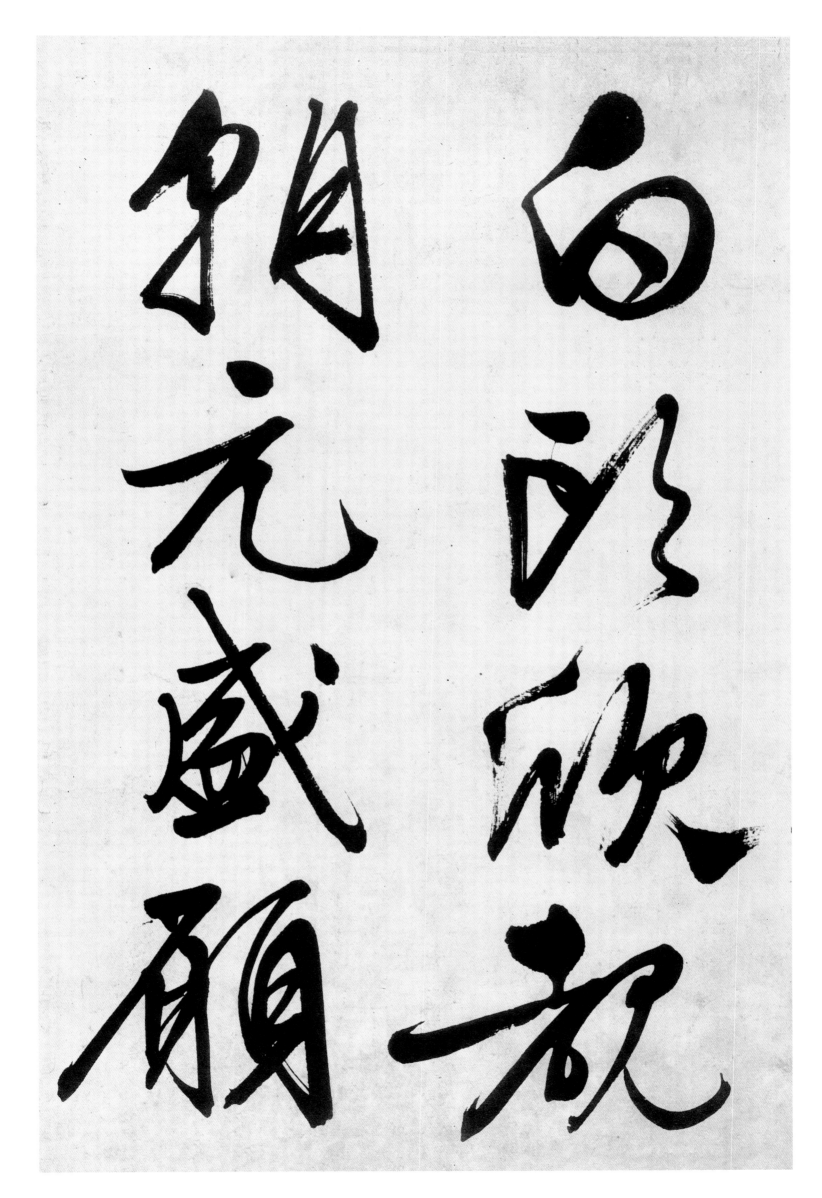

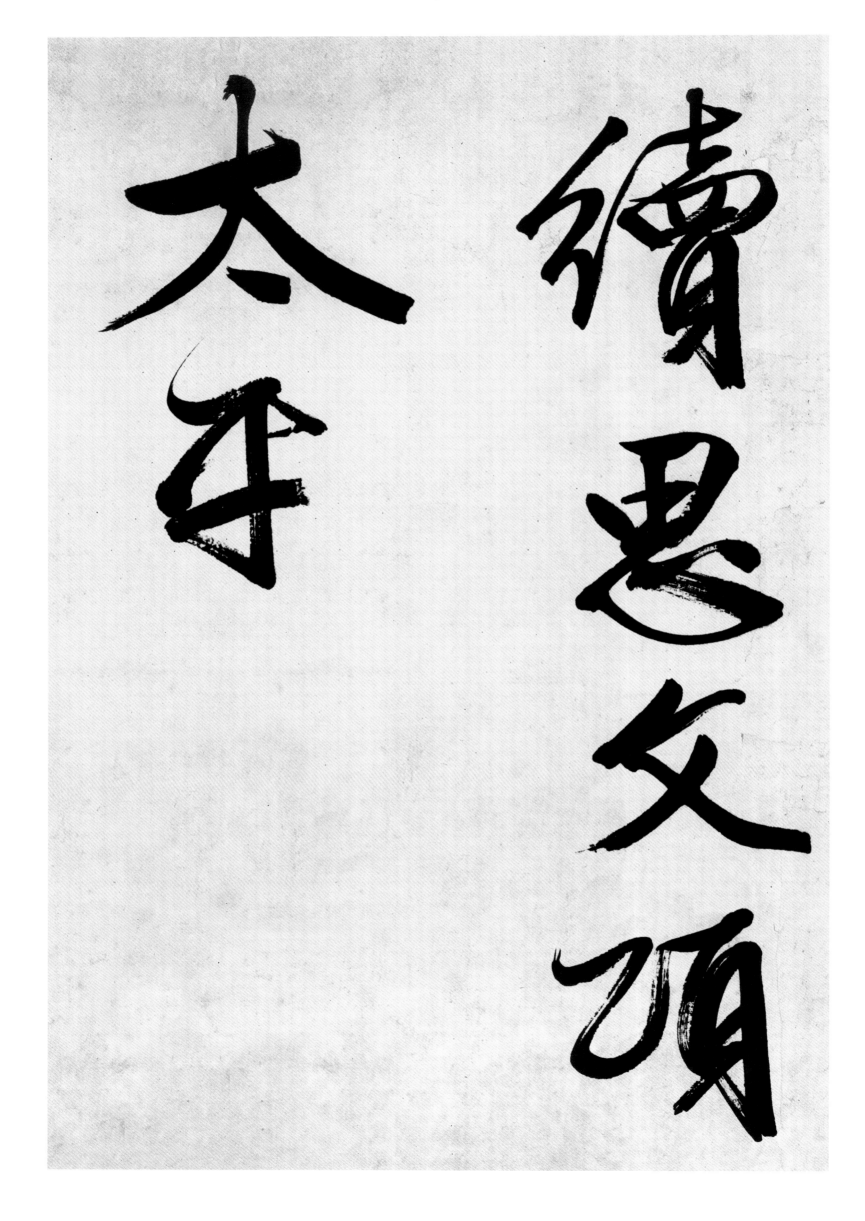

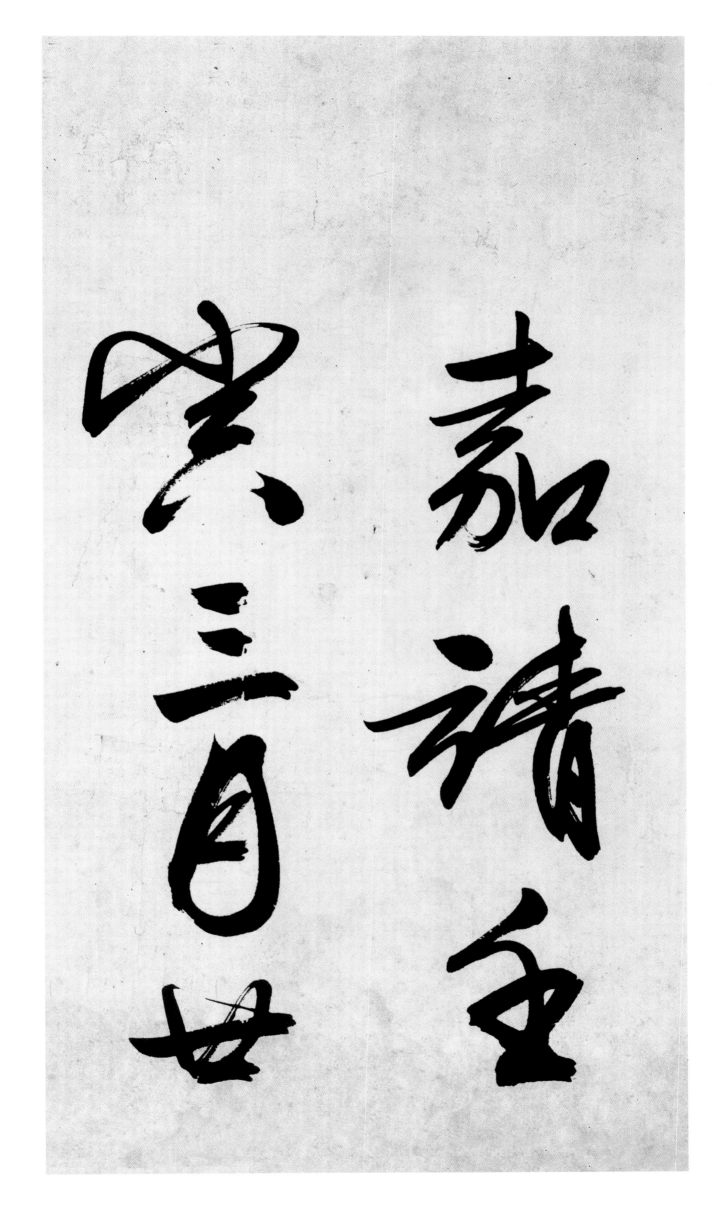

嘉靖壬寅三月廿

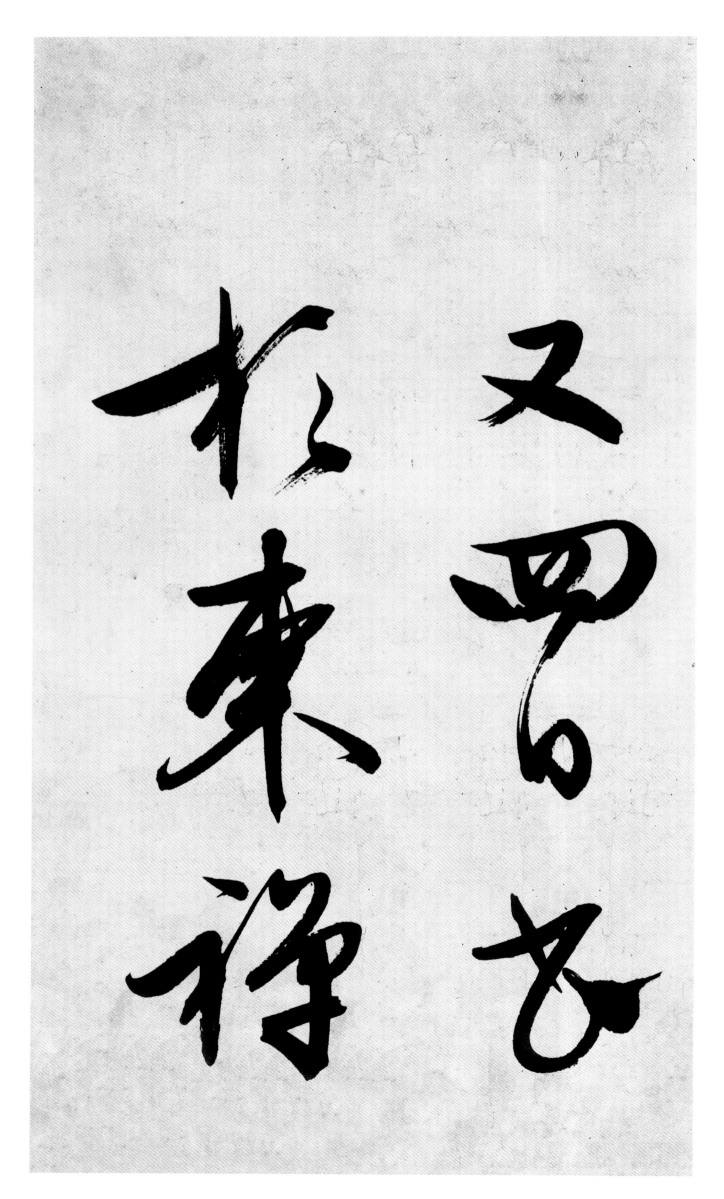

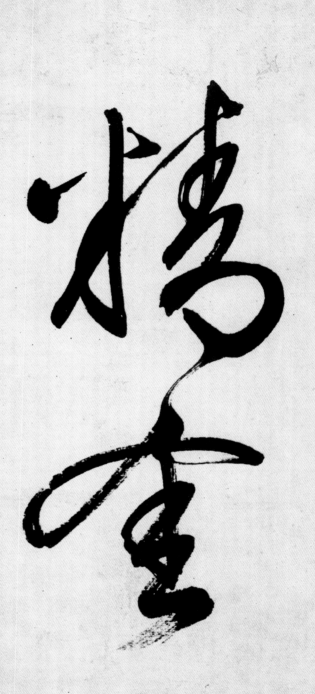
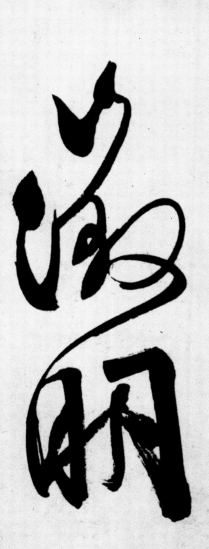

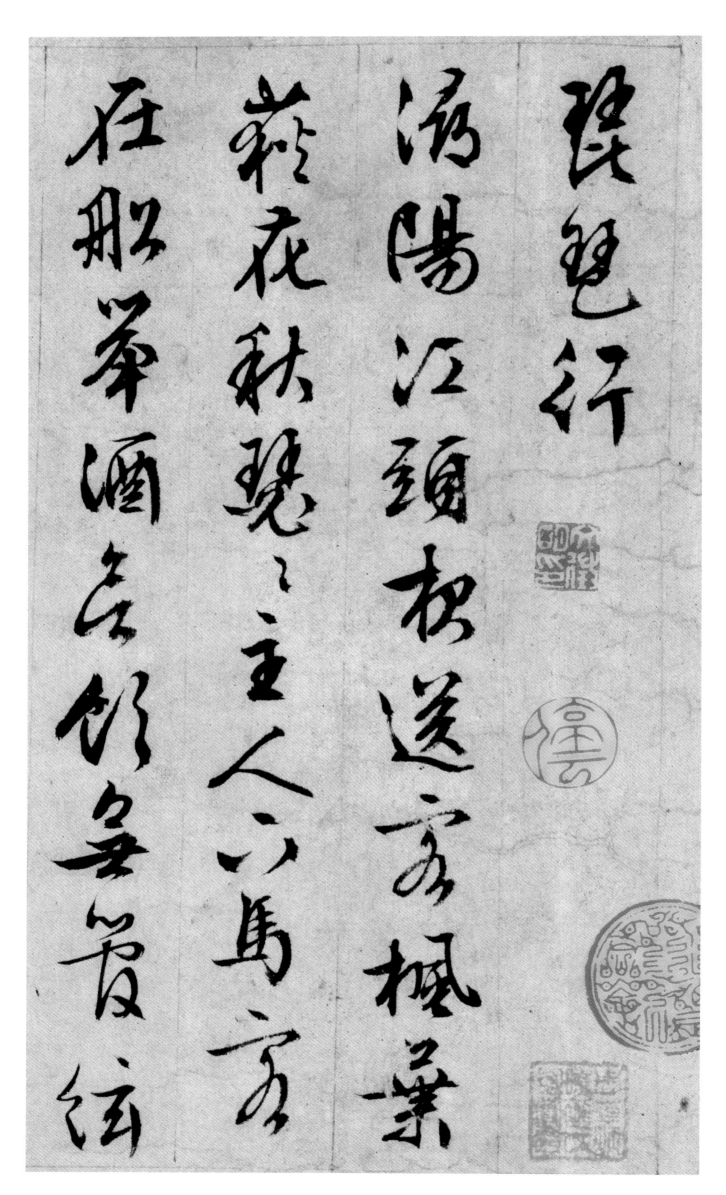

琵琶行

潯陽江頭夜送客 楓葉

荻花秋瑟瑟主人下馬客

在船舉酒欲飲無管絃

醉不成歡慘將別別時茫茫
江浸月忽聞水上琵琶聲
主人忘歸客不發尋聲
暗問彈者誰琵琶聲停

欲语迟移船相近邀相见添酒回灯重开宴千呼万唤始出来犹抱琵琶半遮面转轴拨弦三两

声未成曲调先有情絃絃

掩抑声声思似诉平生不

得志低眉信手续续弹说

尽心中无限事轻拢慢抹复挑

拢复挑、初为霓裳后六幺
大弦嘈嘈如急雨、小弦切
切如私语、嘈嘈切切错杂弹
大珠小珠落玉盘间关莺

语花底滑幽咽泉鸣冰

冰泉冷涩弦凝绝

凝绝不通声暂歇别有幽情

暗恨生此可无声胜有声

曲终抽拨当胸划四弦一
声如裂帛东船西舫悄
无声惟见江心秋月白
沉吟放拨插弦中整顿

衣裳起剑器自三未遂

京城女家在蛤蟆陵六

住十三学得琵琶成名

属教坊第一部曲罢琵

善才服，妆成每被秋娘妒。五陵年少争缠头，一曲红绡不知数。钿头银篦击节碎，血色罗裙翻酒污。

今年歡笑復明年　秋月
春風等閒度　弟走從軍阿
姨死　暮去朝來顏色故
門前冷落鞍馬稀　老大

好作商人婦商人重利輕
別離前月浮梁買茶去
去來江口守空船遶
月江水寒枕深自憶少

少年事梦啼妆泪红阑干我闻琵琶已叹息又闻此语重唧唧同是天涯沦落人相逢何必曾相识

我從去年辭帝京

謫居臥病潯陽城潯陽少

無音樂終歲不聞絲竹

聲住近湓城地低濕黃蘆苦竹

苦竹绕宅生其间旦暮
何物杜鹃啼血猿哀鸣
岂无山歌与村笛呕哑嘲哳
难为听今夜闻君琵琶

琶语似听仙乐耳暂明

莫辞更坐弹一曲为君翻

作琵琶行感我此言良

久立却坐促弦弦转急

不是向前聲滿座聞之
皆掩泣就中泣下誰最為
江州司馬青衫濕

右樂天作琵琶詞乃自寓

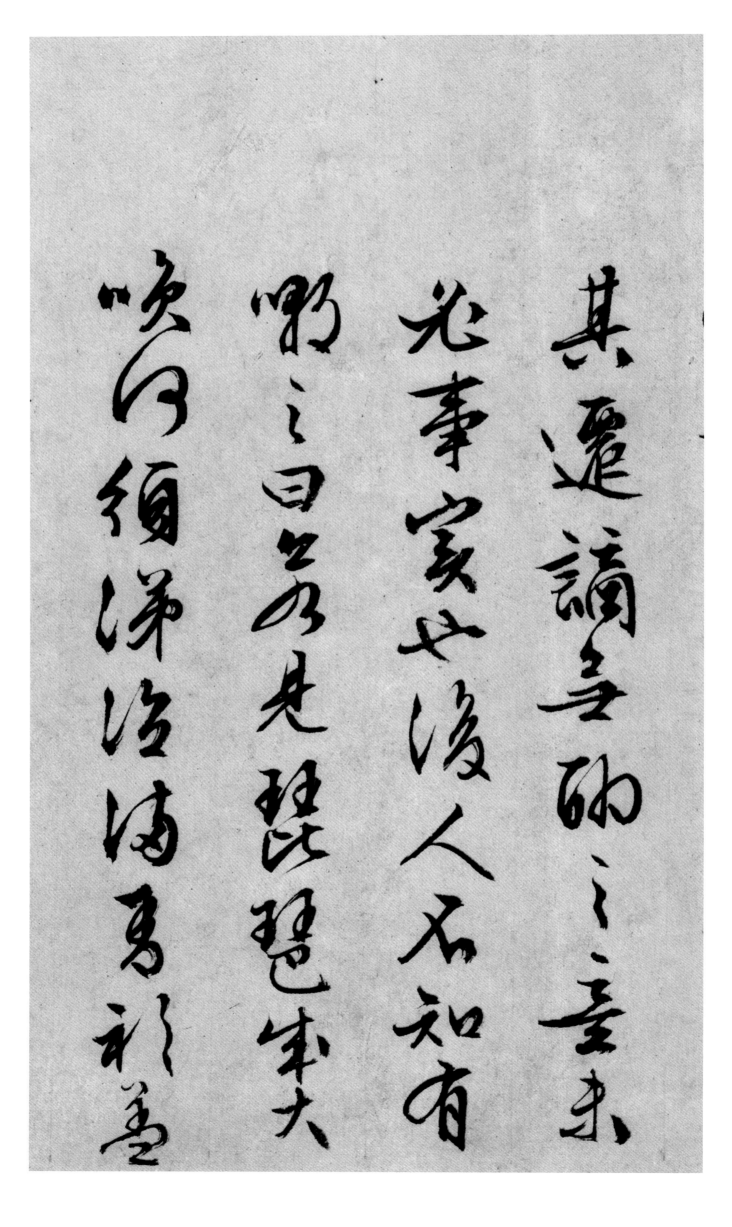

其遷謫意始覺
光事家女遂人名知有
嘲之曰為先琵琶衆大
嘗之曰皆先琵琶衆大
喚日領佛海為新善

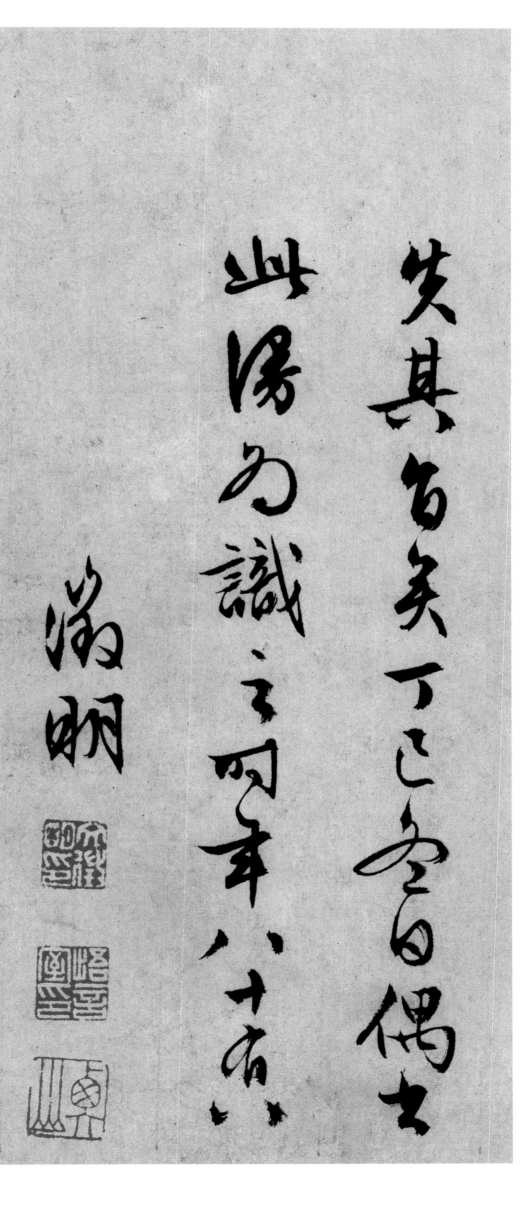

失其名矣丁已雪窗偶書
此陽勿識之呵年八十者
徵明

千字文

天地玄黄宇宙洪荒日

月盈昃辰宿列张寒来

暑往秋收冬藏闰馀成

岁律吕调阳云腾致雨

露結為霜　金生麗

水玉出崑岡　劍號巨闕　珠稱

夜光　果珍李柰　菜重芥薑

海鹹河淡　鱗潛羽翔

龍師火帝　鳥官人皇

紈扇圓潔　銀燭煒煌
晝眠夕寐　藍筍象床
弦歌酒讌　接杯舉觴
矯手頓足　悅豫且康
嫡後嗣續　祭祀蒸嘗

鳴鳳在樹 白駒食場 化被草木 賴及萬方 蓋此身髮 四大五常 恭惟鞠養 豈敢毀傷 女慕貞潔 男效才良

遊鵾獨運　凌摩絳霄

耽讀翫市　寓目囊箱

易輶攸畏　屬耳垣墻

具膳餐飯　適口充腸

飽飫烹宰　飢厭糟糠

空谷傳聲　虛堂習聽

禍因惡積　福緣善慶

尺璧非寶　寸陰是競

資父事君　曰嚴與敬

孝當竭力　忠則盡命

興溫凊似蘭斯馨如松
之盛川流不息淵澄取映
容止若思言辭安定篤
初誠美慎終宜令榮業
所基籍甚無竟學優登仕

仕摄诛谤政存以甘棠去

而益咏乐殊贵贱礼别

尊卑上和下睦夫唱妇

随外受傅训入奉母仪

诸姑伯叔犹子比儿孔怀

兄弟同氣連枝交友投

分切磨箴規仁慈隱惻

造次弗離節義廉退

顛沛匪虧性靜情逸心

動神疲守真志滿逐物

言稿空谷稚操妇奏自

康耜色筆友東西二京

肯沼面涌演授涯宫

殿鬱樓觀飛驚圖

写篆設盡陳儒霊丙

舍傍啟甲帳對楹

肆筵設席鼓瑟吹笙升

階納陛弁轉疑星右通廣內

左達承明既集墳典

亦聚群英杜稿鍾隸漆書壁經

旷远绵邈　岩岫杳冥

治本于农　务兹稼穑

俶载南亩　我艺黍稷

税熟贡新　劝赏黜陟

孟轲敦素　史鱼秉直

伊尹佐时阿衡

奄宅曲阜微旦

孰营桓公匡合

济弱扶倾绮回

汉惠说感武丁

俊乂密勿多士

宁晋楚更霸赵

魏困横

横假连诚稽治土会盟

口遐迩壹体率宾归王

高冠陪辇驱毂振缨

盛沙漠池碣丹青九州

禹迹百郡秦并嶽宗

城府主云亭雁門紫

塞鸡田赤城昆池碣石

鉅野洞庭曠遠綿邈

巖岫杳冥治本於農

務兹稼穡俶載南畝我

稅熟貢新　勸賞黜陟

孟軻敦素　史魚秉直

庶幾中庸　勞謙謹敕

聆音察理　鑑貌辨色

貽厥嘉猷　勉其祗植

宣威沙漠　馳譽丹青

九州禹跡　百郡秦并

嶽宗恆岱　禪主云亭

雁門紫塞　雞田赤城

昆池碣石　鉅野洞庭

渠荷的歷　園莽抽條

枇杷晚翠　梧桐早凋

陳根委翳　落葉飄颻

遊鵾獨運　凌摩絳霄

耽讀翫市　寓目囊箱

捨收芒屡耳垣墙望猜

浩經意口充饼饭意

宰凯店粘糇記食招篇

老少異粮妾御績纺

巾帳房纨扁圆潔銀煌

牋牒簡要　顧答審詳

骸垢想浴　執熱願涼

紈扇圓潔　銀燭煒煌

晝眠夕寐　藍筍象床

弦歌酒讌　接杯舉觴

矯手頓足　悅豫且康

嫡後嗣續　祭祀蒸嘗

稽顙再拜　悚懼恐惶

骸垢想浴　執熱願涼　驢騾犢特　駭躍超驤　誅斬賊盜　捕獲叛亡　布射僚丸　嵇琴阮嘯　恬筆倫紙　鈞巧任釣

释纷利俗並皆佳妙毛

施淑姿工颦妍咲年矢

每催羲晖朗曜璇璣懸

斡晦魄環照指薪修

祐永綏吉劭矩步引領

俯仰廊庙束带矜庄

徘徊瞻眺孤陋寡闻

愚蒙等诮谓语助者

焉哉乎也

嘉靖乙巳六月十四日玉磬

山房書

徵明

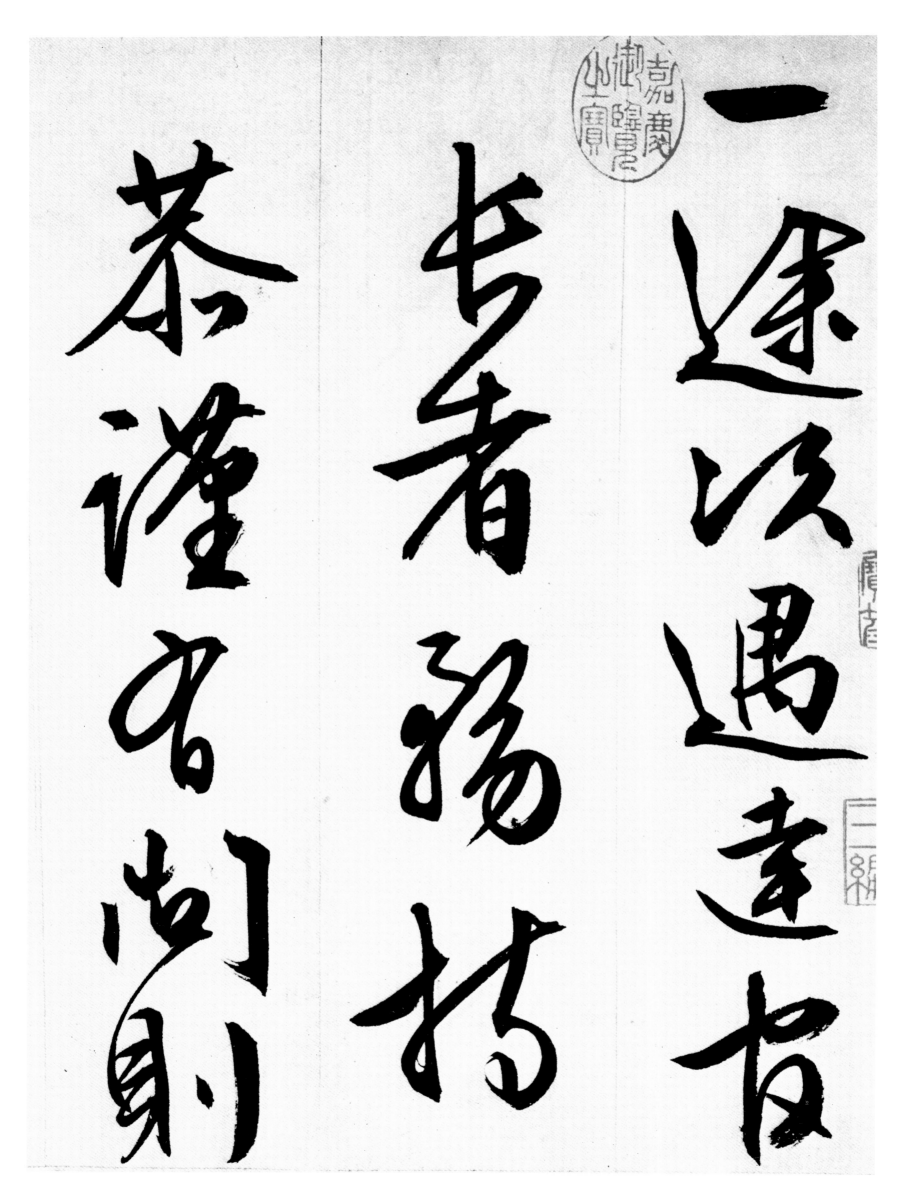

茶謹香尚劇

吞者為揚柎

一迷次遇者

應不得沽法

言一味變之人

宜料向

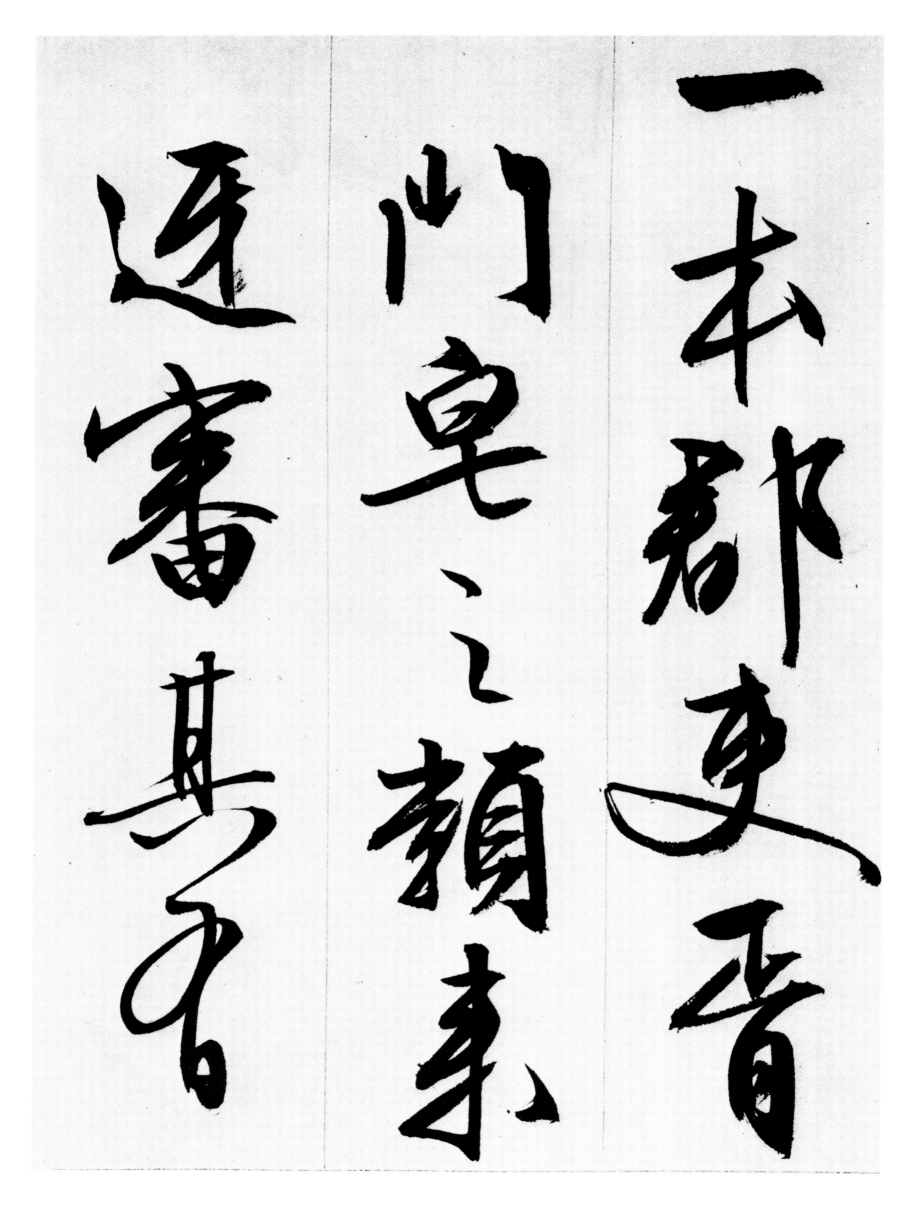

一本郡吏香
門皂之頼束
迁審其者

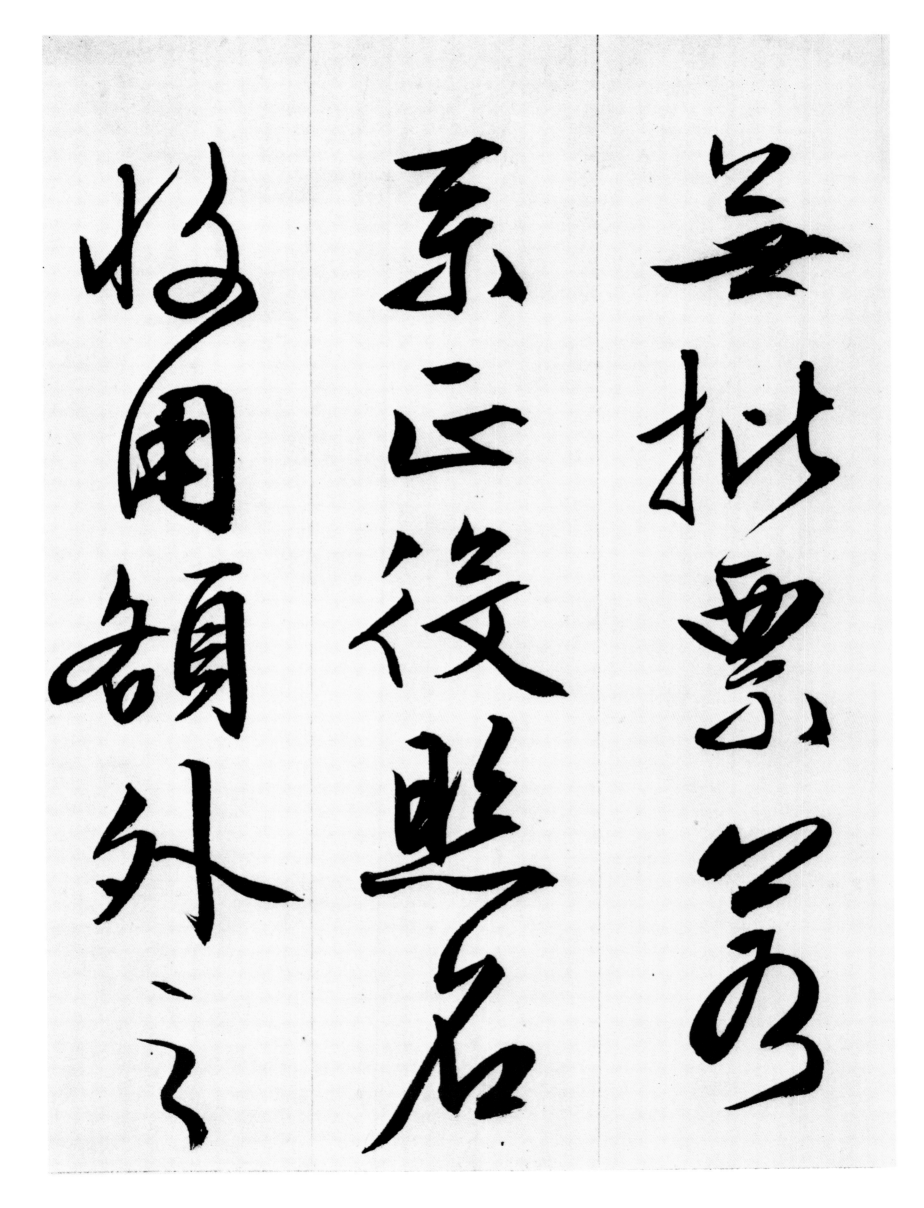

並挑票並而
系正後群君
好用頡外云

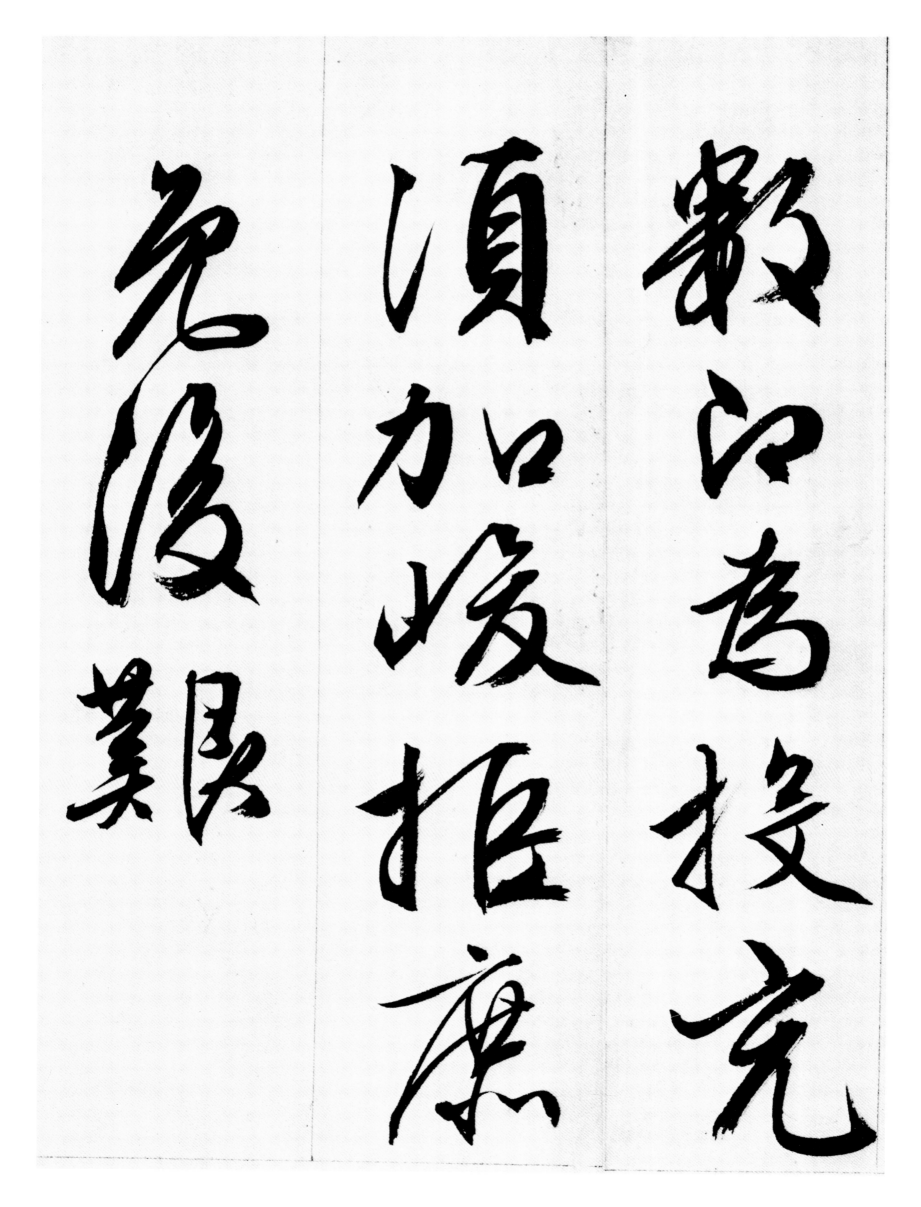

數江為投元
須加復峻拒原
元復艱

一復住凡詩乙
稿自者成帆
惟事老者心

誠書同儀以
和接士大夫
以裕敬六人

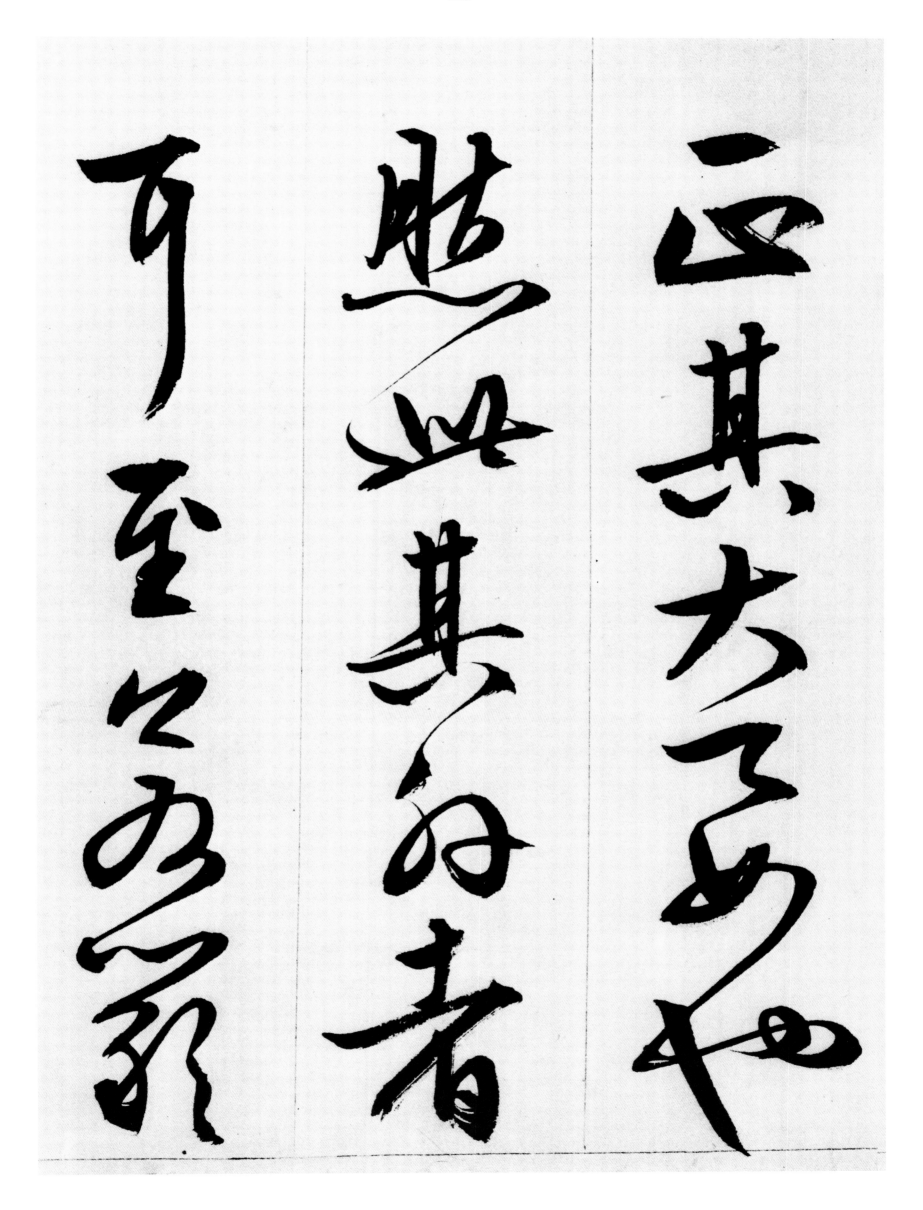

交際崇朴

素慎名之號誠

嗜慾則其身

之而揚加而雲
者而尚自竟
一聽江兩先其

備先誦�

狀一書家其

只語與狀null字辨

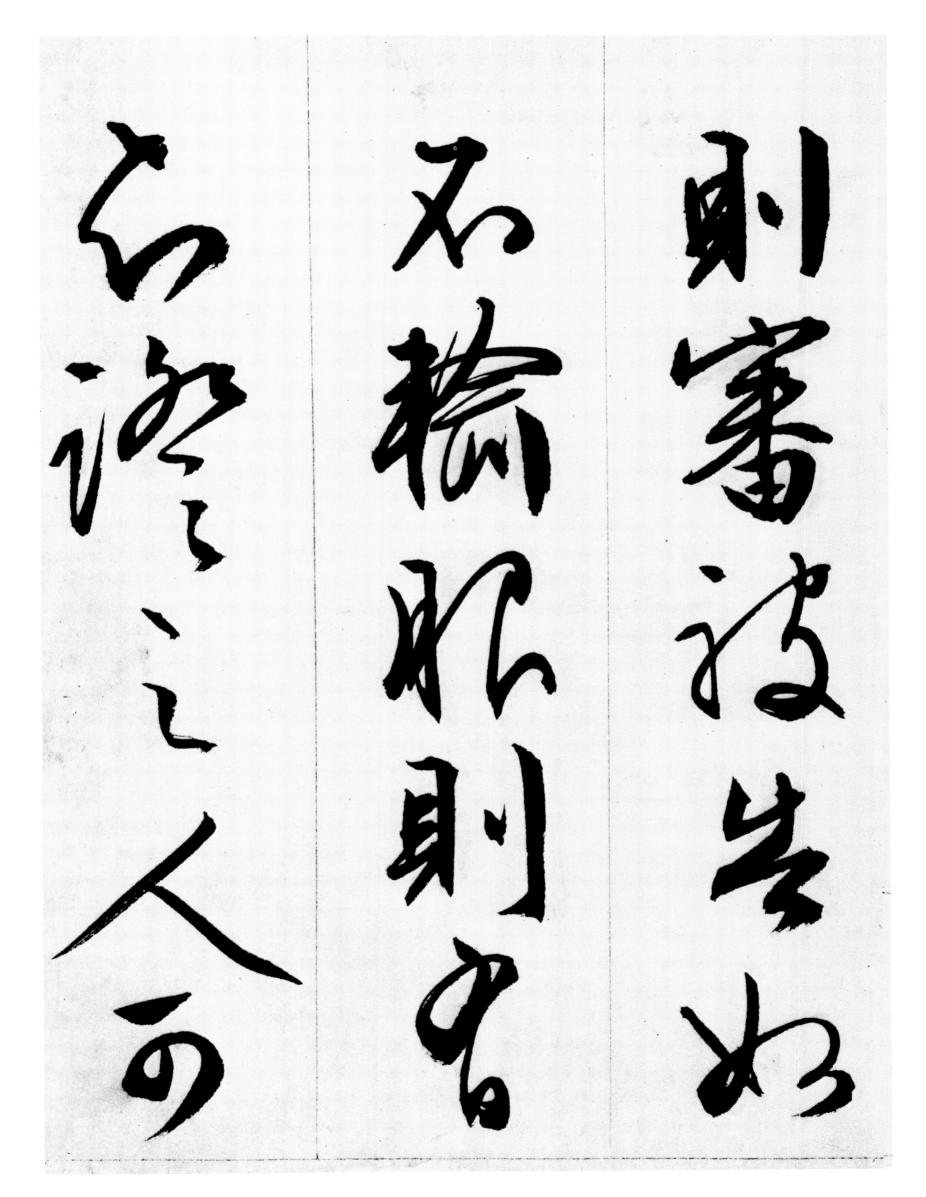

則審波岀如

石糙耗則也

台波ここ人の

審其源流知溶不偏底書君心紀乃復寮之

訊毛去之言

舷之仍明白

桃諭其清某

飛芻游其素

席石為夫史書

呵訏至以乃人含

睦私等項重

情事未易古

則之易保報

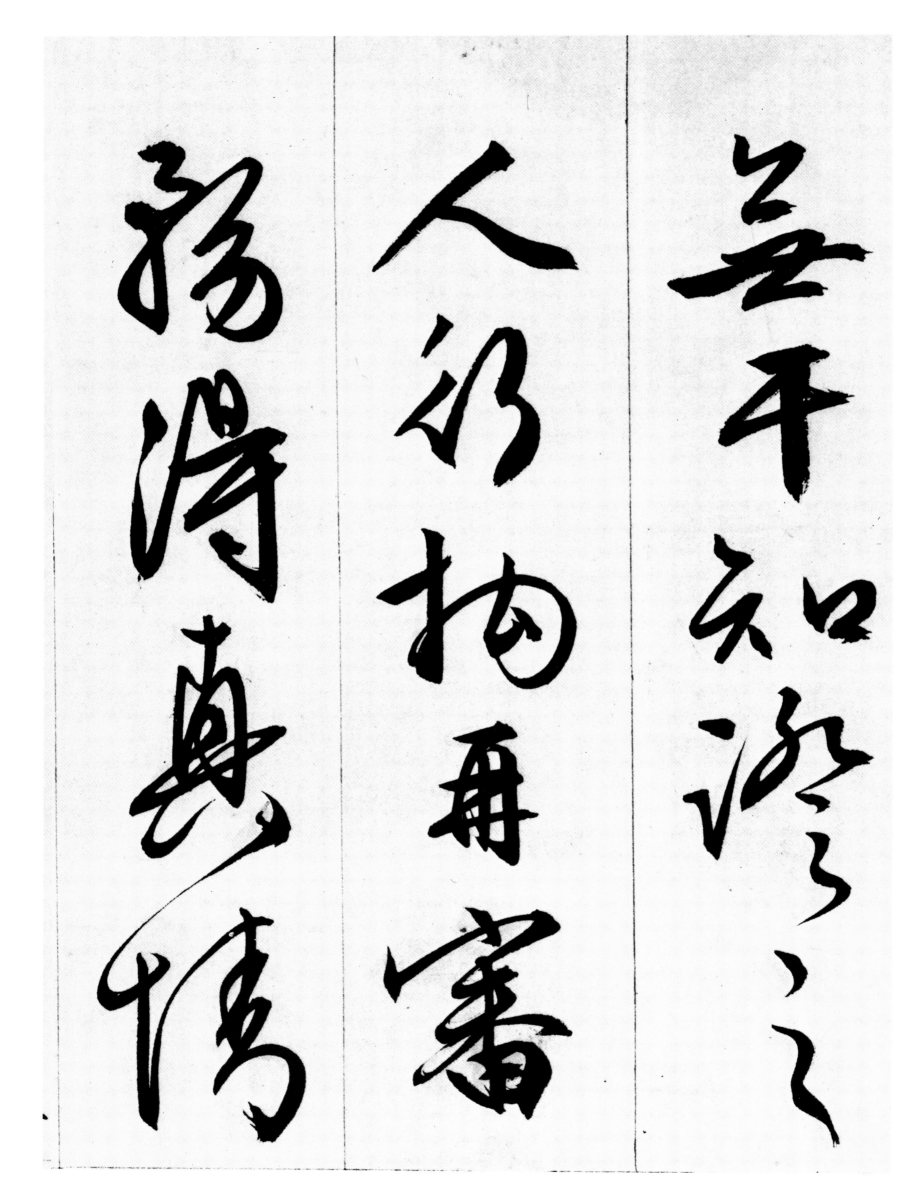

並不知游之之

人物拘再審

孫得與情

石之郡石鍛

諫弼當完拓

一情狂人及婦

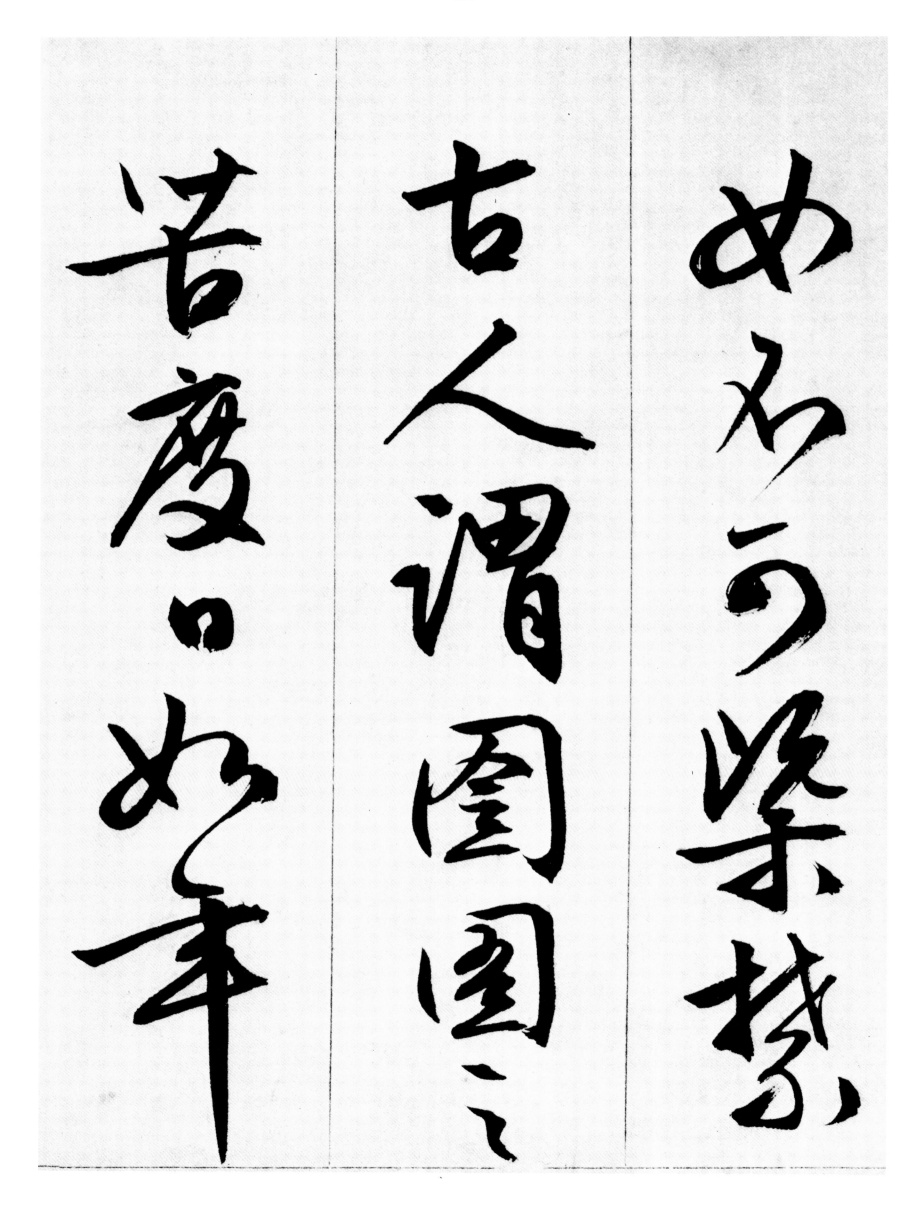

古人謂圉圄、

苦度口如牢

不有包乎况乎

屬乎解乎甚

承批人後乎

衛之前六百

保存之家俱

而責其署領

應當簡便至
究重橋及張
瘦之徒石在

簡直盡拾乃

一拾議之安為淨

興店

犯人口語譏刑官曰不然聊然彷又拾四口

書撰一死而巧诳
者多取成
棄釵之義自

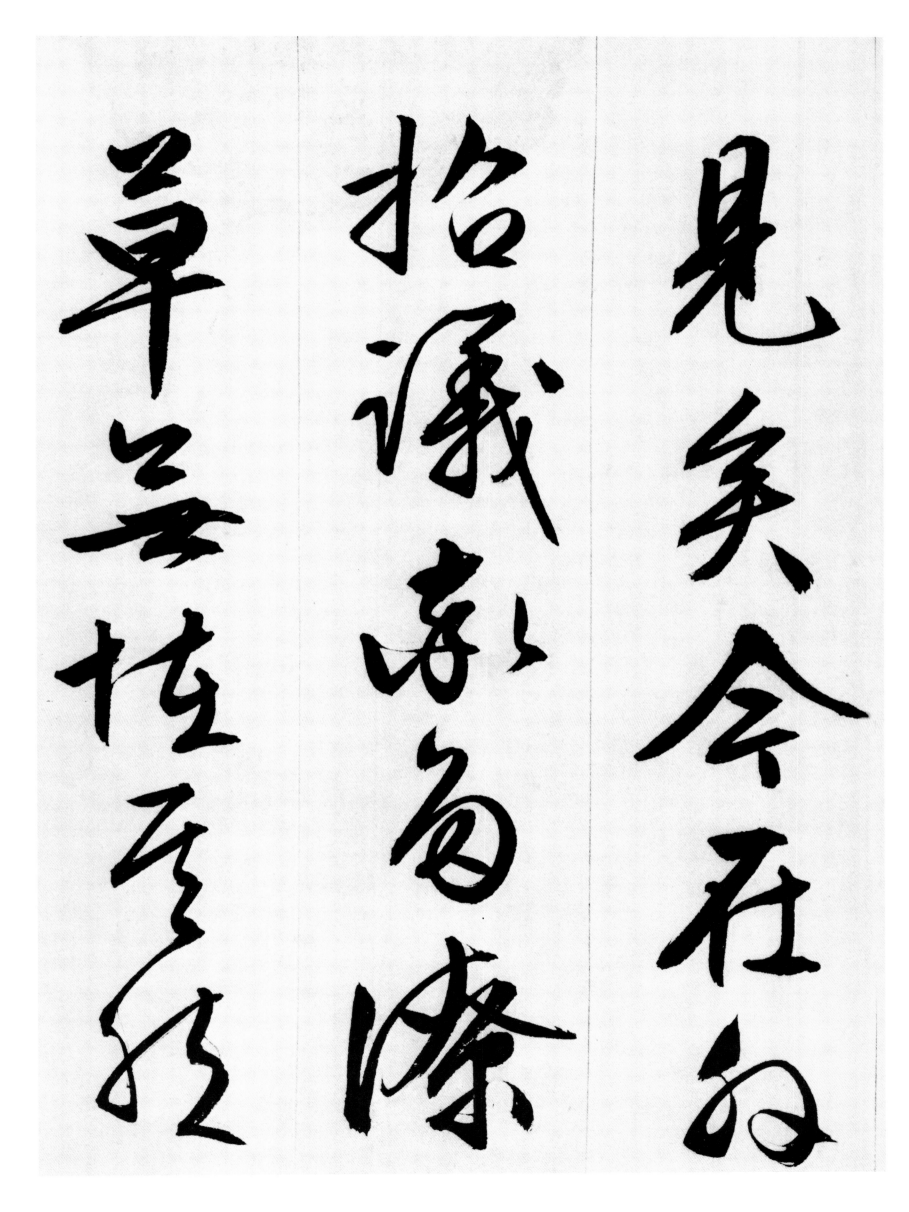

見矣今茲莊句

拾讓家為滌

草二括三經

蓋在朝法司
有職專尚刑
抬議皆自起

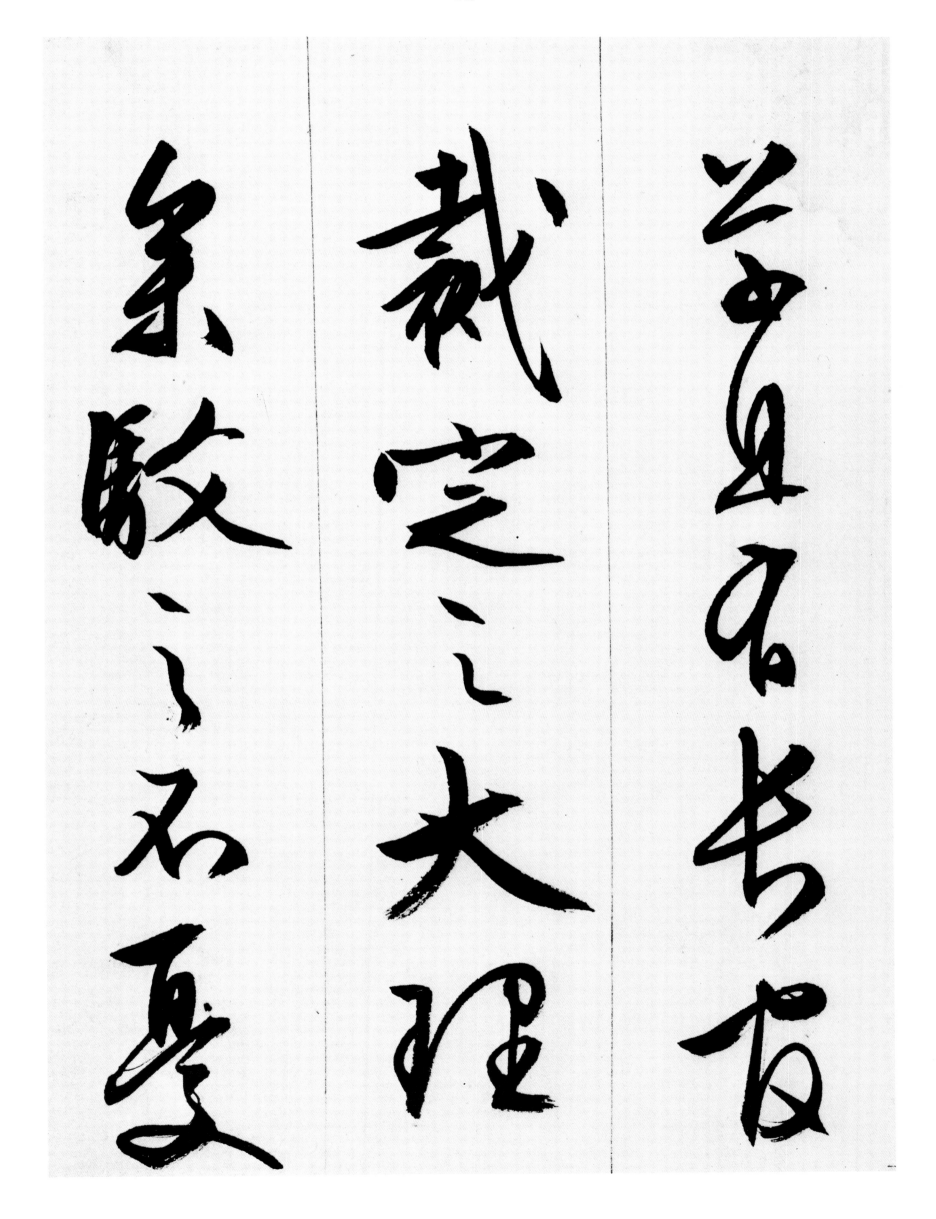

裁定之大理

象駿之石夏

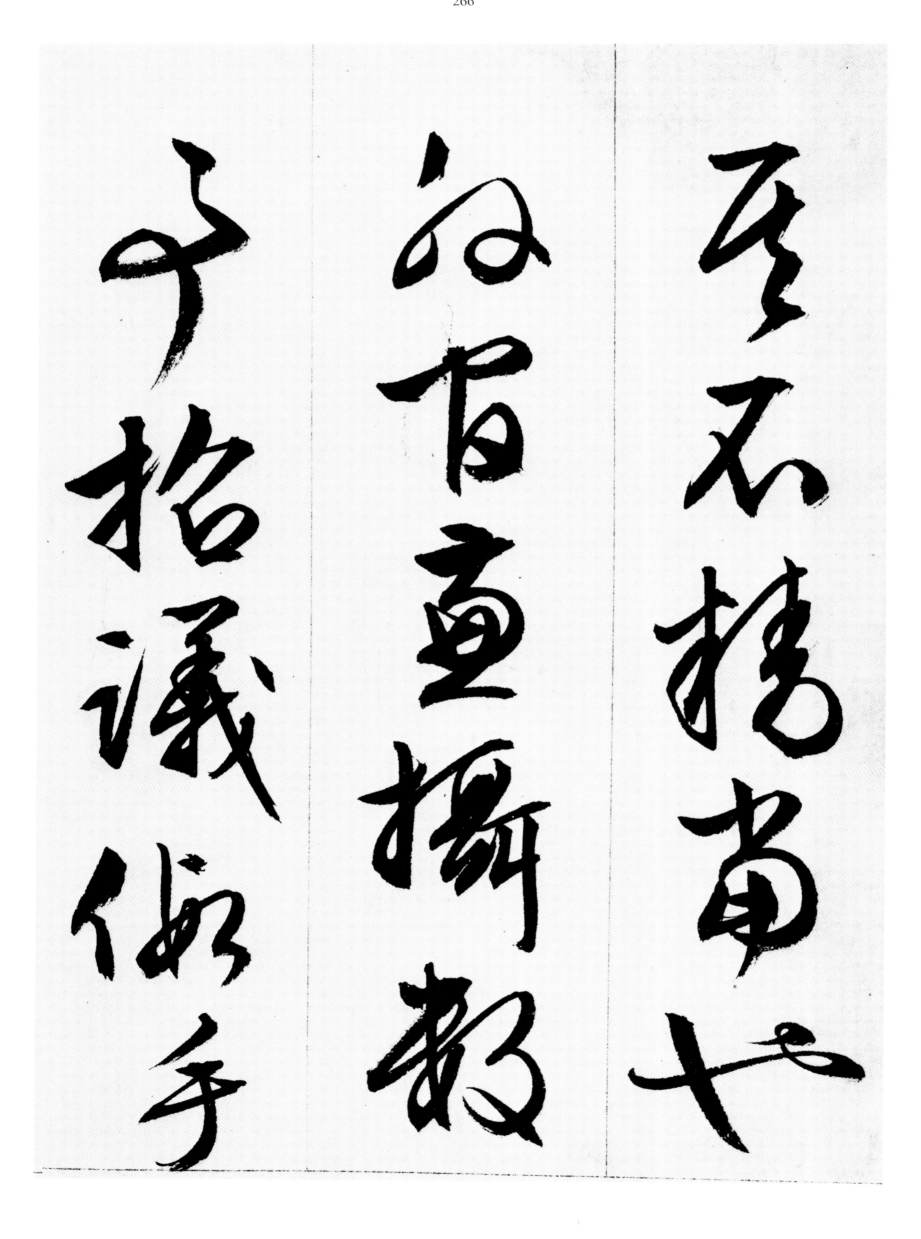

更看祝乃盛

藥石雄壯增揖

一字且到名白

是及物、、之取

皇一皇民

洗又生民休戚

之二群子

一大明律及尚

刑條例須早

曉對念此書

乃而皆之本領

出係口刀律條誌

議大明宮及兩京列法寺諸署俱宜造浮沙補氣

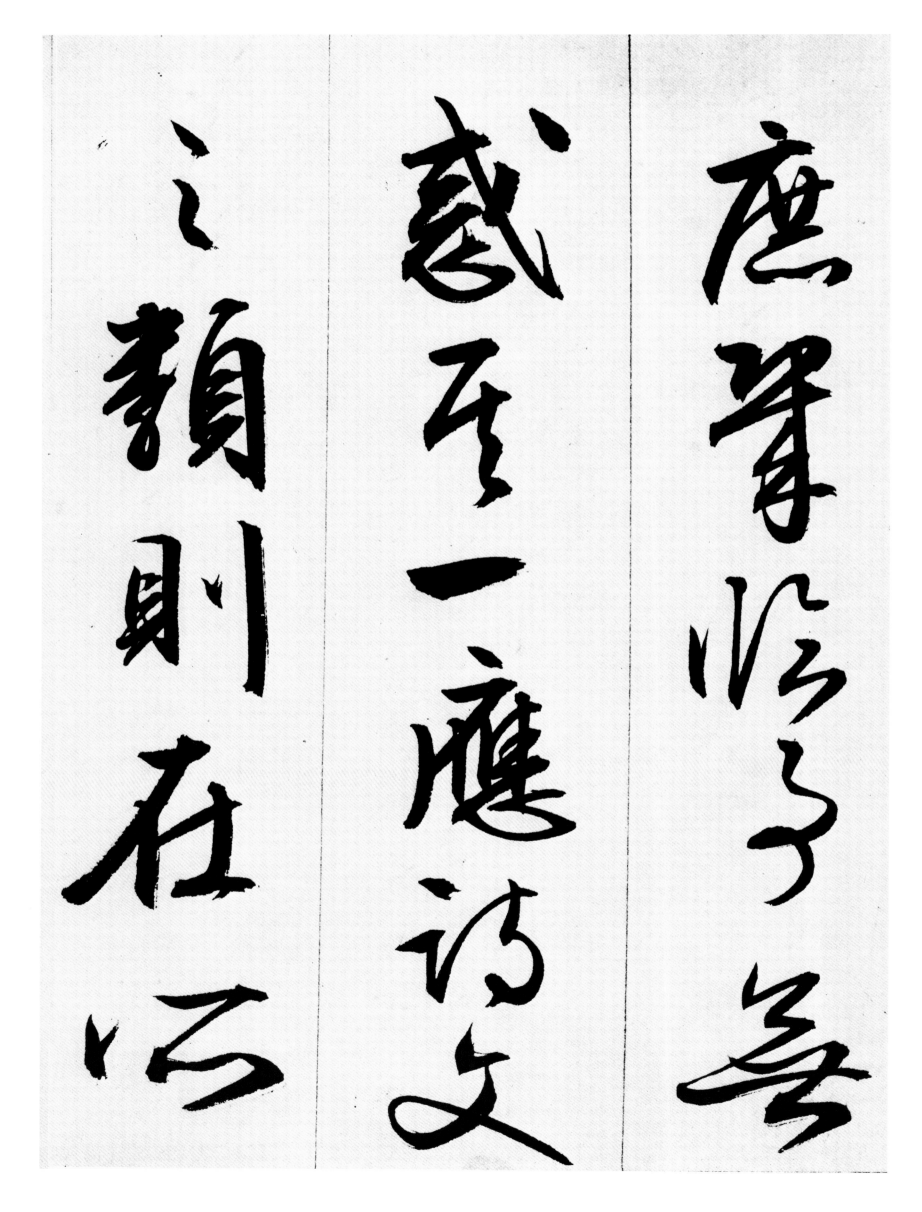

應筆陽乎等

感至一應詩文

之類則在巧

緩矢

一本耶百貨巧

華而不實孫壽

纖巧務之為務矜

拈石宜寓目一

亭目宮興此

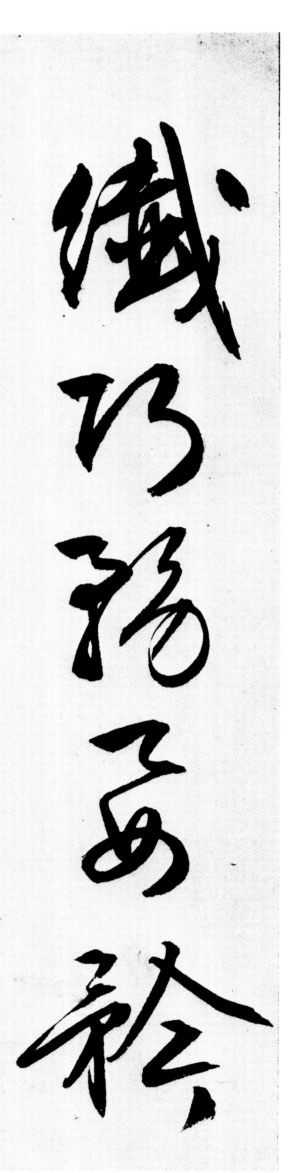

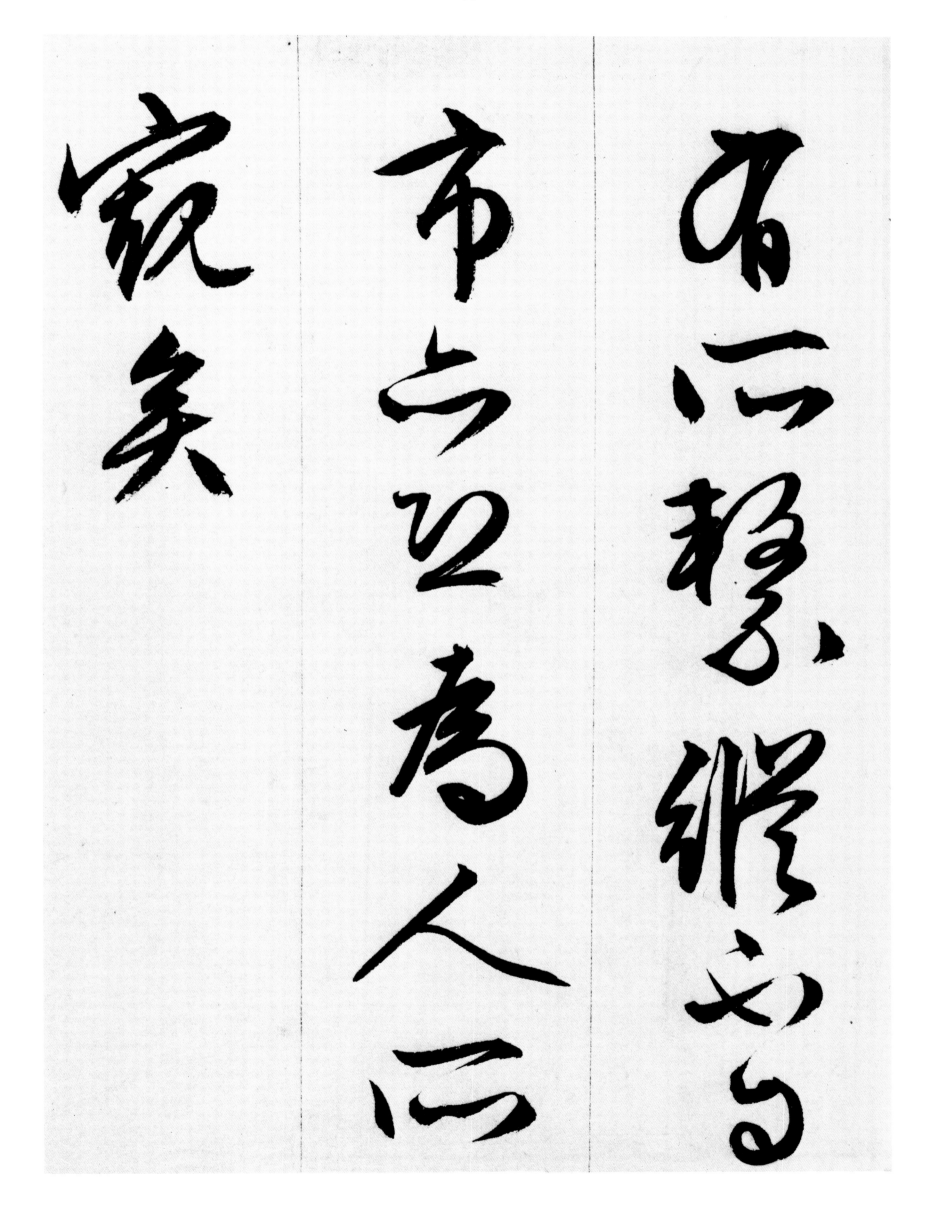

君不見深山窮谷之中與夫市肆為人所寄矣

一吾門素風終

吾祖吾父矣

到見は頓君為田

百十廠故府

而乎樓之以給

日用祿梅見去

又備佐列

克由碩之重

自沒政者得

村廬中知三十

雖辛立身石敢

高且自奉之甚

修灼當詠沔

積而句買山之

笑而之澤而

及寘之高木之間也宿會至仕之忘宜立

身謀道顯

就揚名返，

利祿之類誠

名宜眉心

也況以大志未

顧前經雪

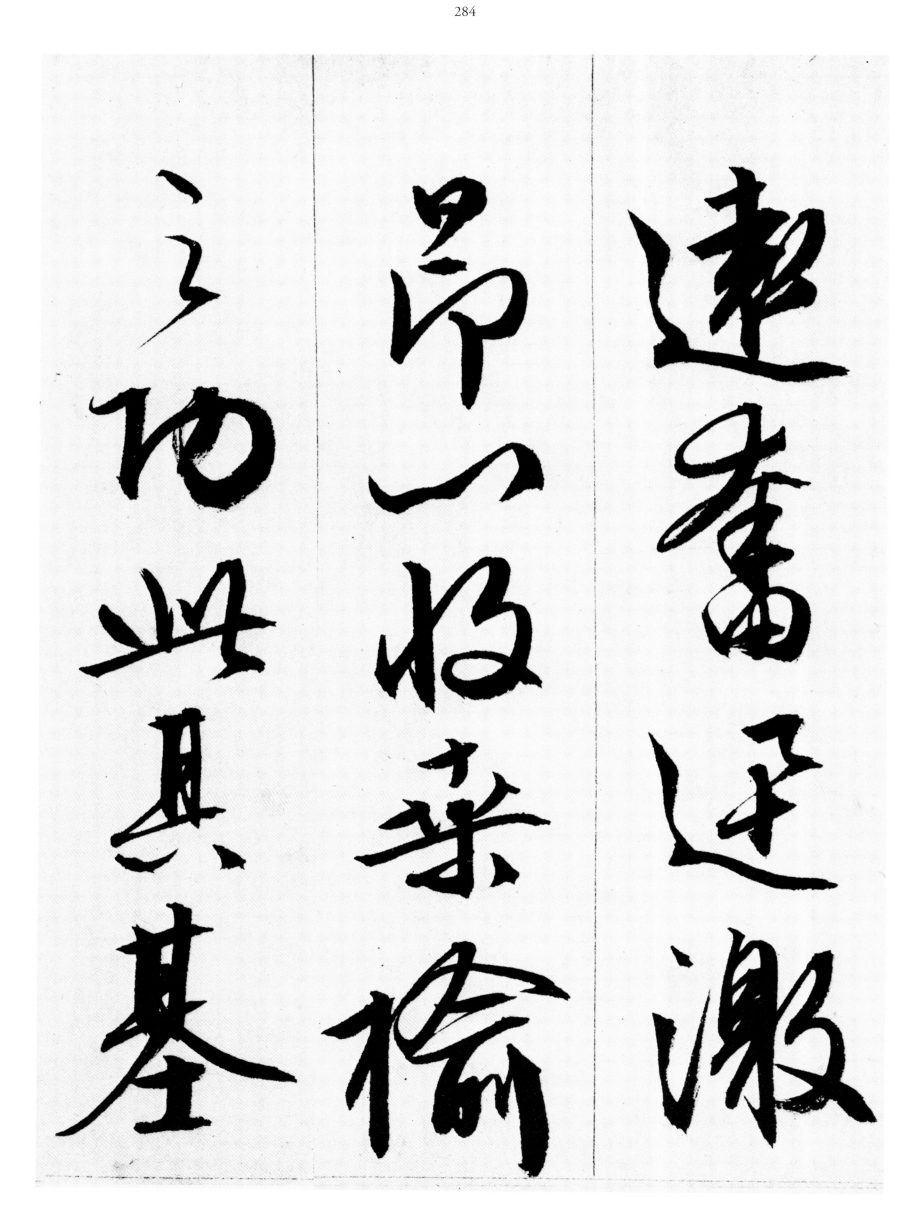

速奮遷激

昂一招柔檐

之均興其基

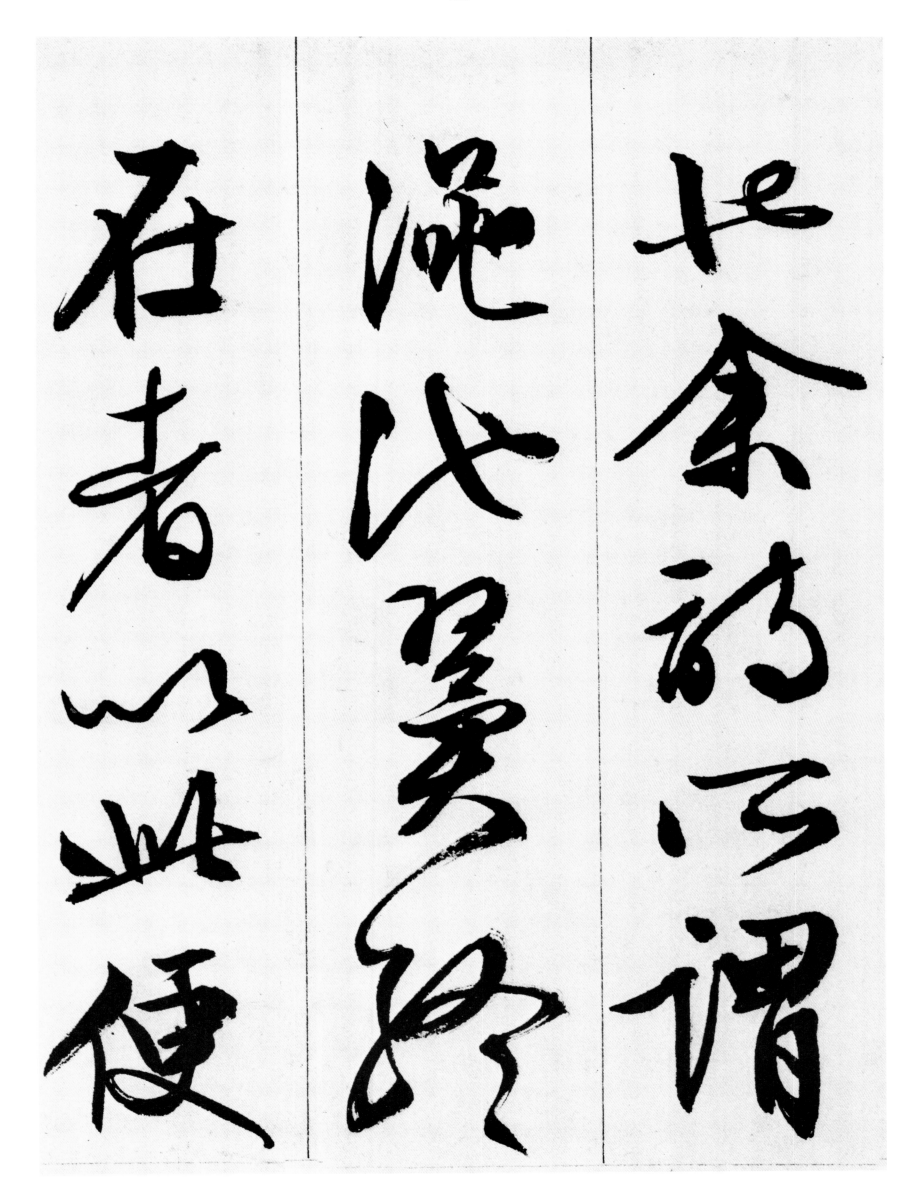

人遷家至兄弟
以土產一絲
一粒為壽只

得乎善手

書及幼孫新

婦之安之矣

若卿先達
廓公乃刻憲
刻畫以成絨禍

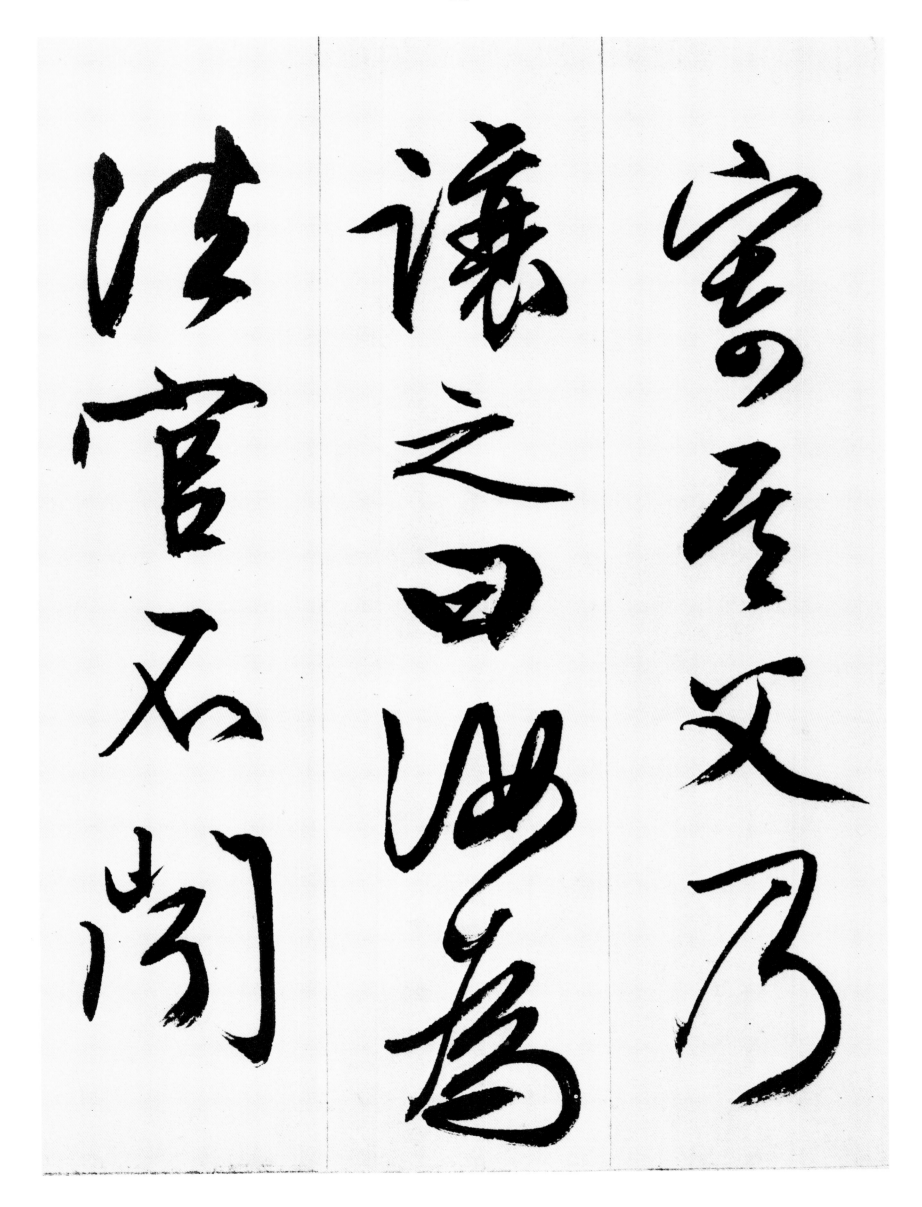

宮室之文乃
讓之曰毋為高
清官石尚

西二方洗蒙

濘物乃以比

汗我通封

遷之其子感瀜念屬清揉卒為

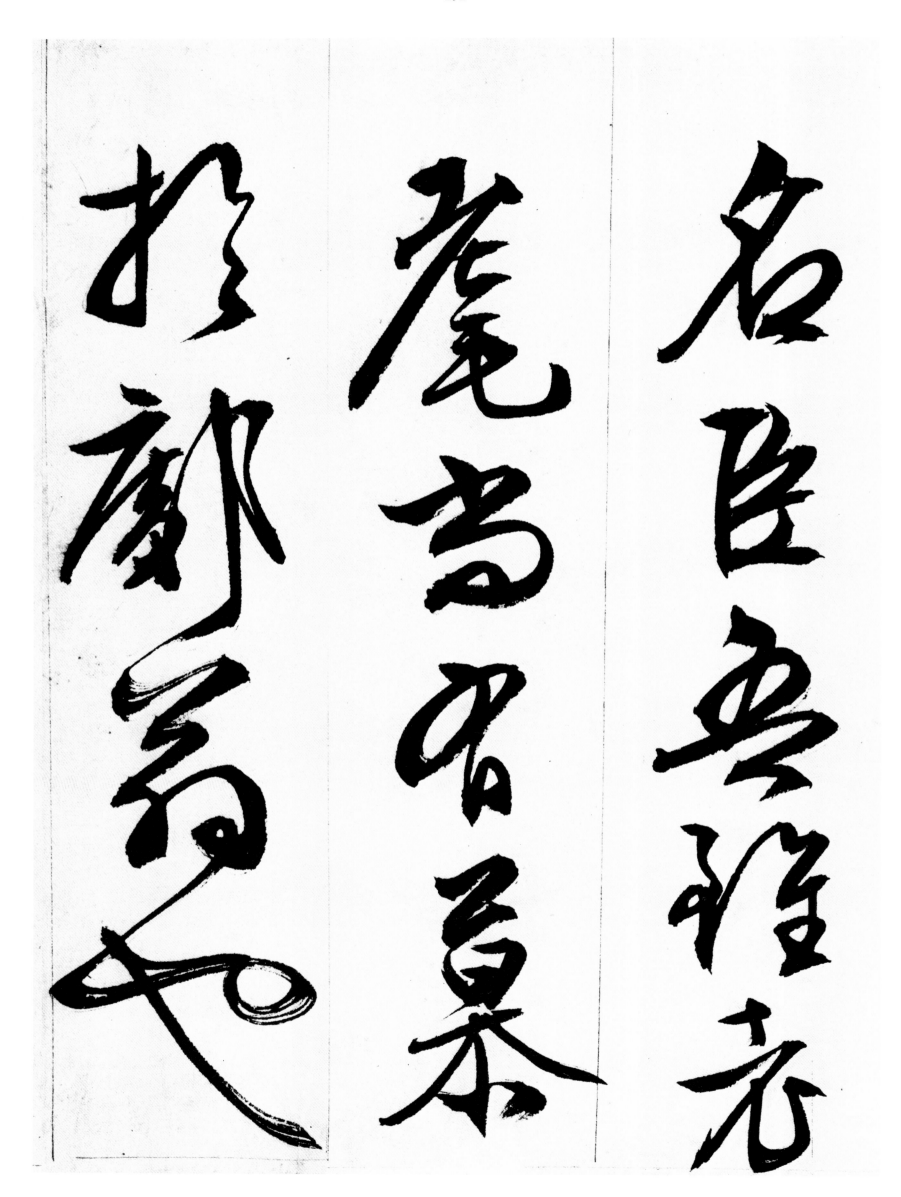

名臣亞推元

麈尾留雲暮

扶郎廢司農也

泄其慇懃，五十之年，因情之孳孳，到信筆去

之言雖之美備

義實曾去海

鍾體巧之逮

大其基於藝

手歲戌成秋

日高為光為

圖書在版編目（CIP）數據

文徵明名筆 / 上海辭書出版社藝術中心 編. —— 上海：
上海辭書出版社，2021
（名筆）
ISBN 978-7-5326-5715-5

I.①文… II.①上… III.①漢字—法帖—中國—明
代 IV.①J292.26

中國版本圖書館CIP數據核字（2021）第122935號

名筆叢書

文徵明名筆

上海辭書出版社藝術中心 編

責任編輯　柴　敏　錢瑩科
裝幀設計　林　南
版式設計　祝大安

出版發行　上海世紀出版集團
　　　　　上海辭書出版社（www.cishu.com.cn）
地　址　上海市陝西北路457號（郵編 200040）
印　刷　上海界龍藝術印刷有限公司
開　本　787×1092毫米 8開
印　張　38.5
版　次　2021年8月第1版
　　　　　2021年8月第1次印刷
書　號　ISBN 978-7-5326-5715-5 /J·855
定　價　480.00元

本書如有印刷裝訂問題，請與印刷公司聯繫。電話：021-58925888